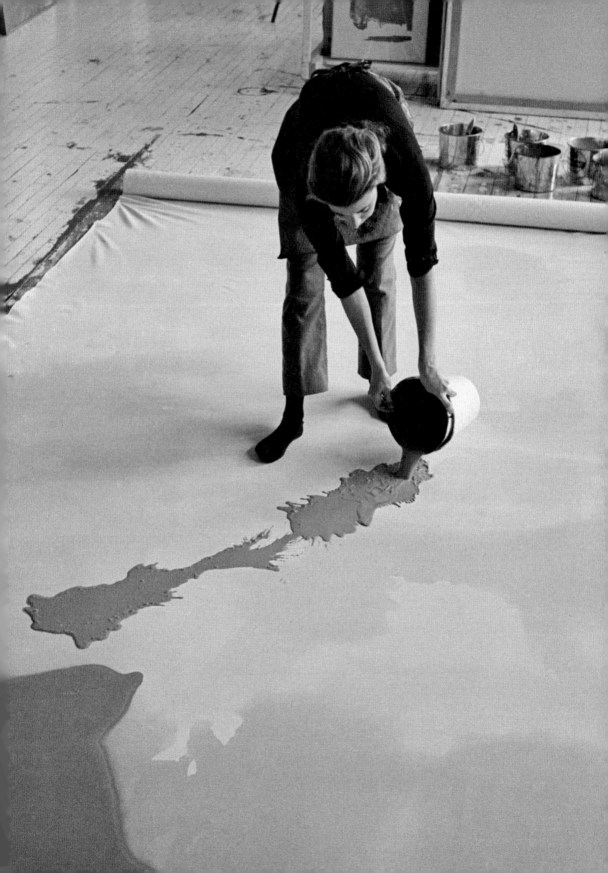

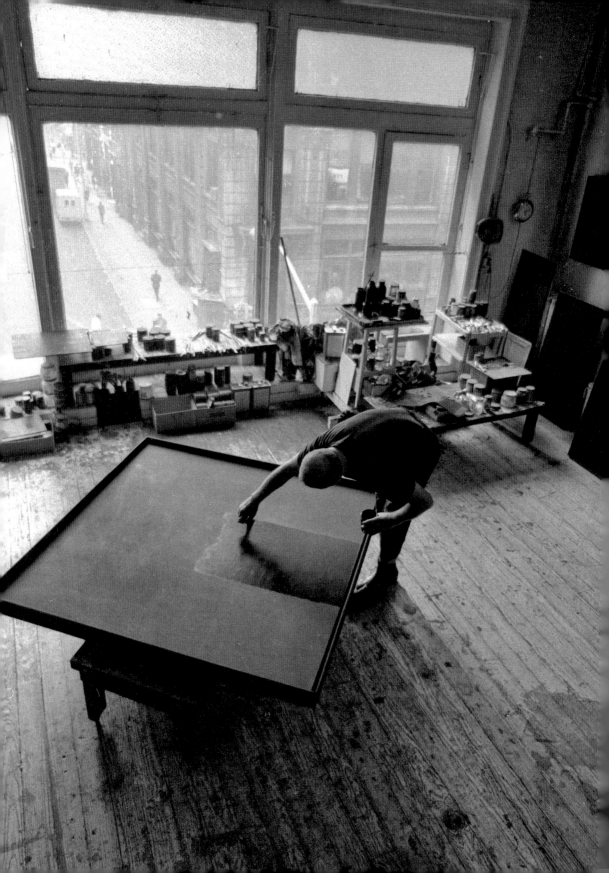

글렌 애덤슨,
줄리아 브라이언–윌슨 지음

이정연 옮김

예술,
현재진행형

스튜디오부터
크라우드소싱까지

예술가와
그들이 사용하는 재료들

Art
in the
Making:

Artists and their Materials
from the Studio to
Crowdsourcing

SIGONGART

일러두기

– 인명, 지명 등은 외래어표기법에 의해 표기하는 것을 원칙으로 했으나 일부는
 관용적 표현을 따랐습니다.
– 옮긴이 주는 *로 표시했습니다.

예술, 현재진행형

초판 1쇄 인쇄일 2023년 12월 8일
초판 1쇄 발행일 2023년 12월 15일

지은이 글렌 애덤슨, 줄리아 브라이언-윌슨
옮긴이 이정연

발행인 윤호권
사업총괄 정유한

편집 김예린 **디자인** 박정원 **마케팅** 정재영, 이아연
발행처 ㈜시공사 **주소** 서울시 성동구 상원1길 22, 7-8층(우편번호 04779)
대표전화 02 - 3486 - 6877 **팩스**(주문) 02 - 585 - 1755
홈페이지 www.sigongsa.com / www.sigongjunior.com

ISBN 979-11-7125-287-9 03600

*시공사는 시공간을 넘는 무한한 콘텐츠 세상을 만듭니다.
*시공사는 더 나은 내일을 함께 만들 여러분의 소중한 의견을 기다립니다.
*잘못 만들어진 책은 구입하신 곳에서 바꾸어드립니다.

WEPUB 원스톱 출판 투고 플랫폼 '위펍' __wepub.kr
위펍은 다양한 콘텐츠 발굴과 확장의 기회를 높여주는
시공사의 출판IP 투고·매칭 플랫폼입니다.

Introduction

서론

만약 미래의 미술사학자가 현재를 돌아본다면, 이 시대 미술의 내용보다는 제작된 작품의 수에 가장 놀랄지 모른다. 역사상 지금처럼 많은 미술 작품이 탄생하고, 또 절충주의 미술이 이토록 번영한 시대는 없었다. 지난 반세기 동안 실로 풍성하고 다채로운 미술품이 제작되었기에, 작품의 막대한 증가와 확장에 대한 논의를 배제하고는 현대미술의 동향을 요약하기 어렵다. 미술에서는 더 이상 넘어서야 할 강력한 배척의 장벽이 없는 것 같다. 현대 미술가에게 아방가르드적인 도발이나, '새로움' 혹은 '독창성' 같은 개념은 마치 케케묵고 진부한 이야기처럼 들릴 것이다.

그러나 오늘날의 미술도 한 영역에서만큼은 급격한 변화의 물살이 끊이지 않고 있다. 선례나 관습을 타파하려는 새로운 시도들이 계속해서 이루어지고 있는 이 영역은, 바로 작품을 제작하는 '방식'에 대한 것이다. 지금은 퇴색되었지만, 한때 미술은 예술가가 작업실에서 만들어 내는 유일무이한 오브제라는 인식이 있었다. 프리다 칼로Frida Kahlo의 경우 침대가 곧 그녀의 작업실이었다. 칼로는 불의의 사고를 당한 후, 침대에 꼼짝 않고 머무르며 그림을 그렸다.[1] 심한 부상을 입고 요양하는 상황에서도 붓을 놓지 못하고 예술 활동에

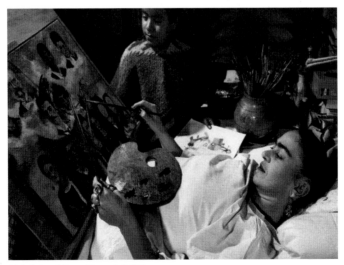

침대에서 그림을 그리는 프리다 칼로, 1950.
후안 구즈만의 사진

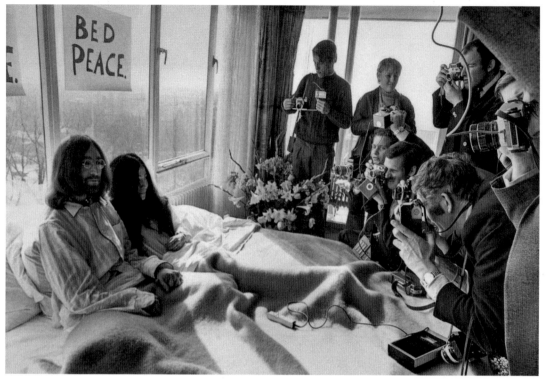

<평화를 위한 침대 시위>, 1969.
1969년 3월 25일 신혼여행 중 암스테르담 힐튼 호텔 침실에서 기자들을 맞이하는 존 레논과 오노 요코

골몰한 모습은 어떤 특별한 유형의 '작업 중인 예술가'를 대변한다. 사실 칼로는 침대에 누워 지내면서 회화를 배웠다. 그림을 그리는 칼로의 사진은 고정 관념을 벗어난 화실의 풍경을 보여 준다. 사진 속 칼로는 화실에서 곧은 자세로 작업하는 전형적인 예술가의 모습과 사뭇 다르지만, 그녀의 침대에서는 그에 못지않게 활기찬 작품 활동이 이루어지고 있다. 이 책은 이렇게 작품이 제작되는 공간에 초점을 맞춘다. 예술가의 다락방에서부터 공장 바닥과 가상의 데이터베이스에 이르기까지, 현대미술이 만들어지는 다채로운 공간을 두루 살펴볼 것이다.

프리다 칼로 이후 미술의 제작 과정이 얼마나 다변화되었는지 소개하기 위해, 다른 예술가의 침대를 몇 군데 더 방문해 보고자 한다. 칼로의 경우와 마찬가지로, 예술가의 침대는 일반적으로 침대와 관련된 행위(성행위나 휴식, 혹은 비현실적 몽상 등)가 일어나는 공간 이상의 기능을 수행한다. 글의 도입부에서 작가의 침대들을 둘러보는 것은, 이 책의 목적이 다양하게 이루어지고 있는 미술품 제작 방식을 보여주는 데 있음을 명확히 밝히고 싶기 때문이다. 또한 서문에는 전반적인 글의 흐름을 보여주는 핵심적인 골조가 담겨 있다. 이러한 기초 위에서 여러 가지 구체적인 예를 통해 주장하고자 하는 결론에 다다르게 될 것이다.

　　로버트 라우션버그Robert Rauschenberg의 <침대Bed>(1955)로 가 보자. '콤바인combine'
혹은 아상블라주assemblage[*버려진 물건이나 일상용품 등 다양한 사물을 한데 모아 제작하는
미술 기법]라는 기법으로 제작된 이 작품은 베개와 퀼트가 붙어 있고, 그 위로 물감이
아무렇게나 뿌려져 있다. 이 작품에서 라우션버그는 마르셀 뒤샹Marcel Duchamp이
'레디메이드readymade'라고 부른 '발견된 오브제found object'[*주로 공장에서 생산된
기성품들이지만 미술에 편입되며 새로운 지위를 얻게 된 오브제]를 사용한다. 기성품을 예술에
그대로 가져다 쓰는 이 기법은 예술품을 제작하는 행위를 단순화시키고자 하는 의도로
보인다. 예를 들어, 뒤샹은 레디메이드 작업을 위해 남성용 소변기, 와인병 걸이, 삽 같은
기성품을 사서 쓰면 됐기 때문에, 조각가에게 요구되는 전통적인 기술을 전혀 갖출 필요가
없었다.

　　레디메이드는 기존의 미술품 제작 방식에 도전한 기념비적인 개념적 일탈로
인식되어 왔으며, 지금까지도 파급력을 가지고 있다.[2] 하지만 라우션버그의 <침대>는 더
나아가서 발견된 오브제가 심오한 표현적 제스처와 융합할 수 있음을 보여 준다. <침대>를
라우션버그의 동성애적 욕망에 대한 갈등을 담아낸 일종의 자화상으로 보는 논의도 있다.[3]
만약 그가 발견된 오브제를 사용하지 않았다면, 작품에서 강렬하게 느껴지는 심리적인
메시지는 지금처럼 뚜렷하지 못했을 것이다. 작품에 등장하는 퀼트는 라우션버그가 직접 만든
것이 아니라 도로시아 록번Dorothea Rockburne의 공예품으로서, 일부 페미니스트 비평가는 그가
왜 이토록 실용적인 '여성들의 작업'에 매료되었는지 의문을 제기하기도 한다.[4] 그가 퀼트를
일종의 캔버스로 활용해 '고상한high' 예술 세계에 '저급한low' 재료를 도입했다는 논의를
불러일으키기도 했다.

　　그로부터 약 10년 후, 오노 요코Yoko Ono와 존 레논John Lennon은 신혼여행 중
암스테르담과 몬트리올의 호텔 스위트룸에서, 미국의 베트남 전쟁을 반대하는 내용의 배너에
둘러싸여 <평화를 위한 침대 시위Bed-In For Peace>(1969)라는 퍼포먼스를 했다. 라우션버그는
침대가 가진 개인성과 은밀함을 이용해 작품을 했다면, 오노와 레논의 퍼포먼스는 글로벌
스타로 공개된 삶을 적극 활용해 연출한 정치적 작품으로서, 이를 통해 그들을 향한 매스
미디어의 관심을 반전 평화 운동에 대한 인식을 고양하는 도구로 전환했다. 기자들이 찍은
사진이 신문에 실리고 텔레비전에 방영되면서 작품의 '제작' 현장은 부부의 침대를 떠나
미디어로 확대된다. 이 기록물의 생산과 유통은 예술가의 '작업(달리 말해, 신혼 침대에 앉아
방문자들에게 평화를 이야기했던 퍼포먼스)' 만큼이나 중요한 작품 제작 과정의 일부가 된다.

　　다음으로 살펴볼 침대는 트레이시 에민Tracey Emin의 <나의 침대My Bed>(1998)라는
설치 작업으로, 작가의 침대와 그 주변에 너저분하게 놓인 얼룩진 속옷, 침실 슬리퍼, 빈
보드카 병과 콘돔 같은 오브제들로 이루어진다. 에민은 전시된 물건 중 어느 것도 손수
제작하거나 만들지 않고, 모두 어딘가에서 구해 와 배치했다. 그녀는 이 작업에서 우울증으로

며칠이고 누워 있다가 일어난 후에 침대가 어떤 모양새를 하고 있었는지 그대로 재현하고자
했다고 말한다. 라우션버그의 <침대>에서는 숨겨져 있었던 메시지가 에민의 작품에서는
뚜렷하게 드러난다. 이를테면, 제작은 선별과 재연의 한 형태로서 예술가의 정서와 감정적인
상태를 가득 담아내고 있다는 것이다. 때문에 일부 관람자는 단순한 시각적 감상을 넘어
에민의 작품과 직접적인 교류를 시도하기도 했다. 매드 포 리얼Mad for Real이라는 이름으로
활동하는 예술가 차이 위안Cai Yuan과 젠 준시Jian Jun Xi는 영국 테이트 브리튼Tate Britain에서
상의를 벗고 침대에 올라가 베개 싸움을 벌였다. 이들은 이 퍼포먼스를 <트레이시 에민의
침대에 올라탄 두 명의 예술가Two Artists Jump on Tracey Emin's Bed>(1999)라고 불렀다.

　　지금까지 거론한 작업들이 시사하듯, 전후 시대 예술[*이 글에서는 1950년대 이후의
미술을 뜻한다]은 핸드메이드와 레디메이드, 극도로 사적인 작업과 대중 매체를 이용한 작업

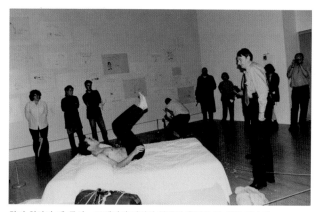

차이 위안과 젠 준시, <트레이시 에민의 침대에 올라탄 두 명의 예술가>, 1999.
런던 테이트 브리튼에서 벌어진 퍼포먼스

등, 서로 대립되는 제작 방식이
중첩되는 복잡한 지도를 그려 왔다.
게다가 여기에 저자 문제까지
겹쳐 상황이 훨씬 복잡해졌다.
오늘날 미술은 작가라고 알려진
사람에 의해 만들어지지 않는
경우가 많다. 작가는 그저 명목일
뿐, 실제 제작 과정을 보면 작품은
현장에 모인 목수의 손을 거치거나,
거대한 공장이나 사치품 회사에서
제조되거나, 컴퓨터 프로그램을
이용하거나, 퍼포먼스 중인
'몸'을 통해 관객 앞에서 즉석으로
이루어지거나, 혹은 수백에서 수천 명에 이르는 참가자들에 의해 만들어지기도 한다. 예를
들어 미디어 작가인 에런 코블린Aaron Koblin의 <양 시장The Sheep Market>(2009)에는 만
명이 넘는 인원이 동원되었다. 참가자들은 아마존닷컴의 크라우드소싱 플랫폼인 매커니컬
터크Mechanical Turk 기능을 이용해 왼쪽을 바라보고 있는 양의 프로필을 그리고, 한 마리당
2센트를 받았다. (여기서 양은 잠을 불러온다고 알려진 속설 때문에 침대와 어느 정도 관련이
있다. 하지만 코블린의 저임금 지불 작업 속의 양은 무언가를 맹목적으로 따른다는 부정적인
뉘앙스도 갖고 있다.)

　　미술 비평가 로잘린드 크라우스Rosalind Krauss가 '포스트 미디엄의 조건post-medium
condition'이라는 용어로 정의한 현대미술의 거대한 흐름에도 불구하고, 매드 포 리얼의
신체를 이용한 퍼포먼스나, 코블린의 사용자 위주 아카이브 작업 의뢰와 같은 특정한 제작

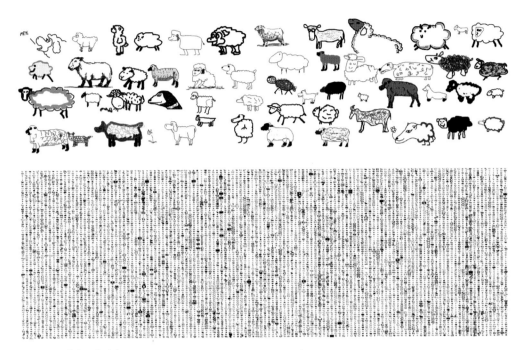

에런 코블린, <양 시장>, 2009.
아마존 매커니컬 터크로 노동력을 동원해 제작한 만 마리 양 모음, 크라우드소싱 시장

공정이 현대미술의 핵심적인 생산 방식으로 재등장했다.[5] 그리고 이렇게 다양한 제작
방식이 소개되면서 자연스레 새로운 질문이 등장했다. 물론 쉽게 예상할 수 있듯 원작자,
저자, 저작권에 대한 의문이 있다. 예술가가 직접 제조하지 않는다면, 작품 속에서 뭔가
사라지는 것은 없을까? 제작이 여러 사람들의 손에 분산되고, 예술가들이 자신의 아이디어를
실현하기 위해 점점 다른 분야의 전문가나 낯선 아무개에게 의존하는 시스템이 의미하는
것은 무엇일까? 어떤 윤리가 이러한 제조 과정에 관련되어 있을까? 이와 관련해 독창성 혹은
독창성 결여의 문제를 어떻게 설명할 수 있을까? 통상 청동 주조나 프린트 복제의 경우 어떤
이미지 제작의 전반적 시행 과정이 시작 단계의 투자와 이후의 유통을 기반으로 계산된다.
한때는 이런 전통적 복제 생산 분야에만 한정되었던 심오하고 골치 아픈 질문이 이제는 예술
전반으로 확장되어 일반적인 화제가 되었다. 관람자가 이를 인식하건 하지 못하건, 작품의
시리즈 생산과 유통은 이제 현대미술의 작동 방식 중 하나다. 정말로 독창적인 오브제조차
저마다 생산 전략을 가진 다양한 종류의 파생품으로 재생산될 수 있다. 일부 예술가는 작품이
다수로 존재하는 것을 핵심으로 한 작업을 내놓기도 한다. 예를 들어, 미국의 예술가인
안드레아 지텔Andrea Zittel의 기능성 디자인 작업의 경우가 그렇다. 대표적으로 <A-Z 웨건
스테이션, 제2세대2nd Generation A-Z Wagon Stations>(2012)는 거주할 수 있는 조각들로 구성되어

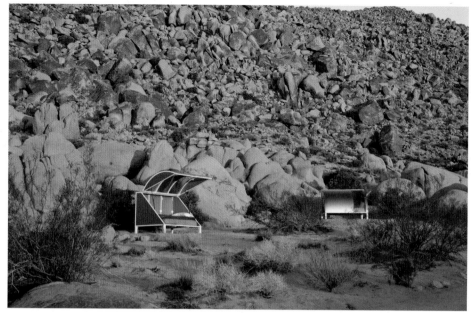

안드레아 지텔, <A-Z 웨건 스테이션, 제2세대>, 2012.
캘리포니아 AZ West 조슈아 나무에 설치

있는데, 잠자는 것을 포함하여 집 안에서 일어나는 다채로운 활동들을 간소화하는 축소된 공간을 제시한다.

가장 핵심적인 재원에 관한 이야기를 빼놓을 수 없다. 오늘날 미술 생산에는 실로 막대한 돈이 투입되고 있다. 아마도 액수로 보면, 르네상스 이후 그 어느 시기와도 비교할 수 없을 정도다. 현재 많은 미술가들은 프로젝트를 지원하는 재력에 크게 의존하고 있다. 이러한 미술 세계의 브로커들을 피해 대안을 찾고자 하는 미술가는, 소셜 미디어의 소액 기부를 통한 후원 캠페인 같은 다른 자금 루트에 눈을 돌리기도 한다. 다른 이들은 여전히 물물교환이나 기증, 혹은 자원 공유와 같은 방식에 의존한다. 하지만 이렇게 부를 분배하려는 시도들조차 이내 소수의 '스타'에게 보상을 집중하고 그 외 거의 모든 이들을 무시하는 시스템에 흡수되어 버린다. 여기서 자주 경시되는 사람은 예술품의 제조를 직접 담당하는 사람들, 이를테면 제작자와 스튜디오 보조. 이들은 미술가의 아이디어를 실현시키는 일을 담당한다. 이 책은 미술가가 작업 과정에서 제공받는 실제적인 도움이나 보조에 대해 어느 정도 설명하겠지만, 어시스턴트의 임금(혹은 무임금) 문제를 폭로하는 차원은 아니다. 물론 이런 주제를 다루는 책이 나온다면 더없이 좋을 것이다. 하지만 이 대신 미술가가 완성품을 만드는 과정에서 이용하는 몇 가지 다른 수단에 집중하고자 한다. 이를테면, 안료와 도구와 인력이다.

화랑이나 미술관에 간 관람객이 원료 구입이나 인건비 혹은 미술가에게 지급되는 금액

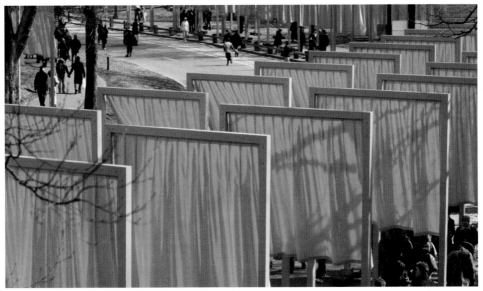

크리스토와 잔 클로드, <게이트>, 센트럴 파크, 뉴욕, 1979-2005.
7,503개의 게이트, 각 높이 4.87m, 너비 1.68m부터 5.48m까지 다양, 23마일(37km)의 길을 따라 늘어섬, 지지대 없음,
사프란 색 천이 각 게이트의 꼭대기로부터 지표면에서 2.13m 높이까지 늘어짐

등에 관해 이야기를 듣는 일은 거의 없을 것이다. 제조와 그에 직접적으로 연관된 자금이 오고
가는 문제는 사람들이 거론하기 꺼려하는 화제로서, 그 결과는 모두에게 명백하게 드러나
있지만, 그 자체를 공개적으로 이야기하는 일은 매우 드물다. 무게가 수 톤에 달하는 조각이나,
규모가 큰 그림, 상영 시간이 다섯 시간가량 되는 영화, 수십에서 수백 명의 연기자가 참여하는
퍼포먼스의 경우, 그 프로젝트를 실행하는 주최 측이나 그 바람을 현실화하는 데 도움을 주는
모든 사람들에게 어마어마한 사항들이 요구된다는 것은 자명한 사실이다. 이외에도 예술가는
프로젝트를 실현할 때 관료주의적 절차나 돈에 관련된 큼직한 장애물들을 뛰어넘어야 한다.
예를 들어, 크리스토Christo와 잔 클로드Jeanne-Claude는 뉴욕 센트럴 파크에 <게이트The
Gates>(1979-2005)라는 작업을 세우기 위해서, 엄청난 양의 사프란 색상의 나일론 직물을
사고, 그것을 지탱할 나무 패널을 생산하고, 거기에 천을 꿰매어 달고, 그렇게 만들어진
게이트들을 공원에 세우는 데 들어가는 인건비를 위해 수백만 달러의 돈이 필요했다. 이뿐
아니라, 이 미술가 부부는 설치 허가를 받기 위해 뉴욕시와 수십 년에 걸쳐 협상해야 했다.
많은 경우 미술가가 작품 제조에 들이는 시간은 그들이(혹은 관람객이) 작품을 구상하는
시간보다 훨씬 길다. 그럼에도 불구하고, 현재로서는 이 책만이 1950년대 이후 미술품의
제작에 대해서(관습적 과정뿐 아니라 더 최근에 발달된 과정 모두에 중점을 두고) 중요하게
다룬다. 관련된 선행 연구가 없었던 이유는 무엇일까?

그 이유는 앞서 언급한 문제와 관련이 있다. 미술계에서 저자나 경제에 관련된 문제가 민감하게 대두된 탓에, 제작에 대한 내용은 가려지거나 밝혀질 수 없는 상황이 발생한 것이다. 많은 제조업자는 비밀을 지킨다는 계약에 묶여 있고, 미술가는 제작의 전략보다는 아이디어에 대한 이야기에 치중한다. 아마도 사람들에게 세속적인 미술인으로 인식될까 두려운 것이리라. 여기에는 또한 미술사학자들의 영향이 있다. 제작은 학계에서 보수적인 화두로 인식될 수 있다. 지난 수십 년간 미술은 주로 작품이 가진 개념적 가치로 평가와 인정을 받았다. 작품에 사용된 재료나, 공예의 솜씨, 혹은 기술적인 정교함 같은 물질적 가치는 그 다음 문제였다. 사실 현대미술에서 아이디어가 무엇보다 중요하다는 개념은 미술사학자가 가장 중요하게 생각하는 믿음을 지지한다. 바로 미술은 일반적인 상품이 아니라는 것, 그렇기 때문에 제조되고, 팔리고, 소유되는 다른 물건과 달리 미술 작품에는 깊고 심오한 의미가 깃들어 있다는 믿음이다. 또한 우리는 미술의 수용—즉, 유통망과 제도권의 전시 및 소장, 그리고 제도권에 반하는 충동—이 비평적 담론을 주도하는 시대를 살고 있다. '스튜디오 활동'은 고전 미술사에서 주로 다루던 주제다. 현대미술사는 예술의 제작 단계의 이야기에서 멀어지면서, 그보다는 전시와 교육과 유통에 대한 화제로 관심을 돌리는 전환기를 겪었다.

그럼에도 불구하고, 다시 미술품 제작에 비평적 탐구의 관심을 기울여야 하는 이유는 다양하다. 그중 세 가지 이유에 집중하고자 한다. 첫째로, 미술가에게 제작은 분명 결정적인 요인이다. 이 요인을 무시하게 되면, 아마도 다른 부차적이고 조건부적인 부분들이 과대평가될 위험이 있다. 사람들은 일반적으로 누군가가 특정 미술품을 만들고자 한다면, 그 방법까지 찾아낼 것이라 가정한다. 하지만 실상은 그 반대의 경우가 많다. 모든 미술가의 제작 능력에는 한계가 있고, 역량과 권위가 높은 미술인조차 예외가 아니다. 제작에는 언제나 미술가 각자의 기술과, 경제적 능력, 규모나 재료, 과정 그리고 공학적이고 물리적인 한계가 관여한다. 많은 미술가는 재량을 가능성의 극한까지 끌어올려, 그들이 가진 물리적 한계치를 확장시키고자 한다. 그 결과, 우리가 보는 미술 작품에서 불꽃놀이가 근사한 순서대로 터지고, 천장에 매달린 자동차에서 뻗어 나온 조명 기둥이 눈부시게 빛난다. 복제 늑대들로 이루어진 군대가 허공을 가로지른다. (이 모든 예시는 중국의 현대미술가 차이 구어 치앙Cai Guo-Chiang의 작품을 묘사한 것이다.) 지금 아트 페어나, 비엔날레, 미술관을 방문하는 것은 과거 19세기 사람들이 세계 박람회에 전시된 위대한 기계들을 바라보았던 것만큼이나 놀라운 경험을 선사한다. 이런 위대한 제작의 업적 때문에 미술가 각자가 갖고 있는 능력의 한계를 인지하는 것이 한층 더 중요해진다. 제한적 요소 때문에 창조 과정에서 중대한 마찰이 발생하는 경우가 잦기 때문이다.

제조에 대한 두 번째 진실은 '모든 제작은 정치적이다'라는 문장으로 요약될 수 있다. 제작 과정에 대한 우리의 관심은 미술을 물질적으로 접근하는 데서 파생되었으며, 이 책은 '미술이 어떻게 탄생하는가'라는 두 저자의 공통 관심사에서 시작되었다. 필연적으로

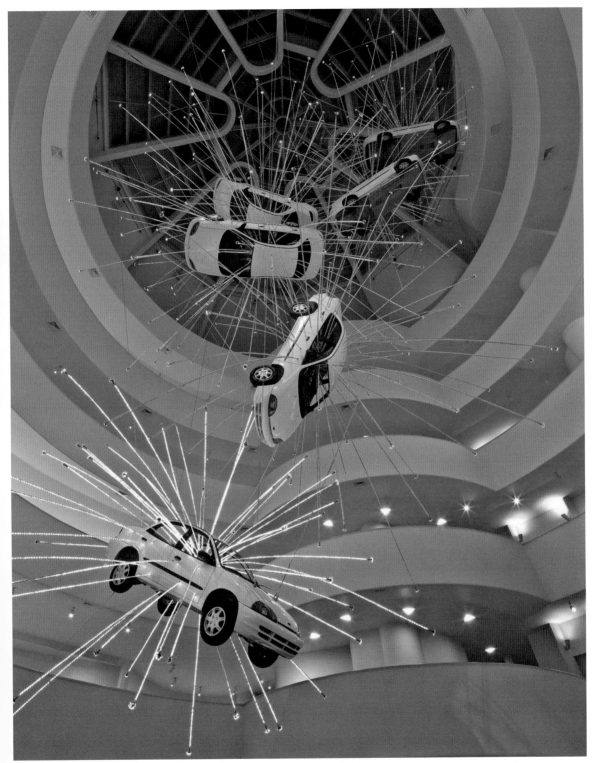

차이 구어 치앙, <시기가 안 좋은: 1막>의 전시용 복제품, 뉴욕 솔로몬 R. 구겐하임 미술관, 2008.
아홉 대의 자동차와 시퀀스로 켜지는 멀티 채널 라이트 튜브들로 구성, 크기 가변

이러한 접근 방식은 '물건이 어떻게 존재하게 되는가'라는 질문을 자본주의 체제의 임금 노동의 산물로 바라본 칼 마르크스Karl Marx의 이론적 유산과 연결된다. 마르크스는 매일 열두 시간 동안 '직조하기, 방적하기, (드릴로) 구멍 뚫기, 절삭하기, 건축하기, 삽질하기, 돌 깨기'를 하며 보내는 노동자의 고된 삶을 묘사한 바 있다.[6] 이를 참조하여, 이 책의 각 장들은 '그리기painting, 건축하기building, 연기하기performing'와 같은 작품 제작의 과정을 중심으로 구성되었다.

　　　많은 미술가는 본인 작업의 정치적인 영향을 인식하고 있고, 자신의 능력을 억지로 확대시키기보다는, 지역성이나 느림, 미니어처, 핸드메이드를 의도적으로 활용하는 편을 택한다. 이렇게 자신의 한계를 인정하는 겸손한 작업 방식은 결과적으로 제조에 대한 관심과 노력을 집중적으로 조명하고, 시장 거래에서 미술가의 역할을 재조명하는 계기를 만든다. 일부 작가는 직접 직조와 같은 제조 활동에 몰두하는 것을 자랑스럽게 여기지만, 일부 작가는

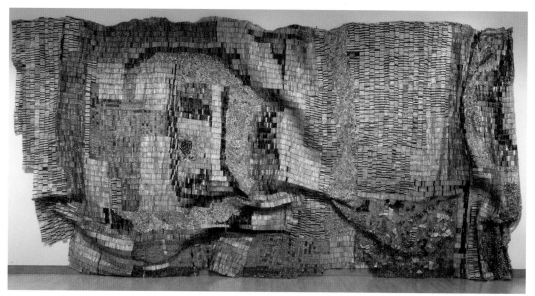

엘 아나추이, <땅의 피부>, 2007. 알루미늄과 구리선, 약 4.5×10m

2013년 브루클린 미술관에 엘 아나추이의 <땅의 피부>를 설치하는 미술품 설치가들

앞서 마르크스가 묘사한 류의 업무들을 사람을 써서 처리한다. 마르크스는 노력과 시간을 파는 자본주의 체제의 노동자에게 구멍 뚫기나 절삭 같은 노동은 개인적으로 아무런 의미가 없으며, 대신 그들의 "삶은 이러한 노동이 끝나는 곳, 이를테면 식탁과 술집과 침대에서 시작한다"라고 말했다.[7]

일부 미술-제작자는 널리 퍼져 있는 세계화된 대량 생산 방식을 비판하기 위해, 전통적인 가내 수공업 방법으로 돌아가기도 한다. 대표적으로 가나의 조각가 엘 아나추이El Anatsui는 평범한 병뚜껑들을 엮어서 반짝이는 태피스트리를 만든다. 노동력 착취가 만연한 세계 경제에서 이렇게 예술가 겸 사회운동가가 일상적인 재료를 채택해 만드는 작업은 어떤 의미를 갖는가? 이런 작은 제스처들은 어떻게 지역 사회에 직접적으로 다가서려는 프로젝트들과, 혹은 '관계의 미학Relational aesthetics'이란 영향력 있는 용어로 지칭되는 활동들과 연계되는가? 아나추이 같은 작가의 작업이 실제로 제작되고 전시되기 위해서는, 눈에 드러나거나 드러나지 않는 노동자들의 도움이 필요하다. 이를테면, 공장에서 병뚜껑을 만드는 사람부터, 그것을 엮어 내는 공예가, 그리고 완성품을 조심스레 미술관 벽에 거는 미술품 설치가에 이르기까지 다양한 이들의 손길이 요구된다.

사실 미술 제작의 문제에 접근할 때는, 그것이 계급 제도에 깊이 연루되어 있으며 경제적 불균형에서 야기된 불평등과 관련성이 있다는 인식이 선행되어야 한다. 우리는 또한 이 책 전반에 걸쳐 젠더와 인종과 섹슈얼리티에 대한 질문을 강조할 때 페미니즘과 비평적 인종 이론, 퀴어 이론의 영향을 크게 받았다. 이런 범주 외에도, 미술품 제작에 관한 논의는 통상 능력과 민족성, 지리, 나이, 그리고 그 외의 사회적 정체성과 분리라는 문제와 연계될 수밖에 없다.

제작과 생산에 대한 우리의 연구를 너무나 순수하게 실용적인 측면, 즉 시간과 분이나 달러나 센트를 일일이 계산하는 수준이나, 혹은 좌파로 치우친 정치적 경향을 갖고 있다는 식으로 과장할 수는 없다. 이러한 생각은 미술품 생산에 대한 논의를 검토해야 하는 가장 중요한 세 번째 이유로 연계되는데, 바로 제작은 생각의 한 형태라는 믿음이다. 이 말은 창조의 특수한 사양과 개념적인 전제가 서로 불가분하게 연계되어 있음을 의미한다. 이 책은 구성에서부터 이러한 의도를 전달하고자 한다. 아홉 개의 장은 전체적으로 구체적인 것에서 추상적인 것으로 나아가는 흐름을 따르면서, 이렇게 양극단에 위치하는 미술 제작의 방식이 사실은 서로를 내재하고 있다는 것을 보여주고자 한다.

첫 번째 장은 화가의 안료에 대한 이야기에서 출발한다. 안료는 가공되지 않은 날것의 가장 상징적인 미술 재료로서, 화가의 개성 있는 표현에 대한 기대감을 담고 있다. 이후에 전개되는 2장과 3장에서도 마찬가지로 구체적인 미술 제작 과정, 즉 조각의 기초적 기술인 목공과, 미술가로 하여금 대규모 작업을 가능하게 해주는 건축 기술에 대한 논의가 전개될 것이다. 첫 세 개의 장은 미술가가 새로운 형태와 아이디어를 모색할 때, 특정 재료를

어떻게 효율적으로 사용하는지 보여 준다. 물감과 나무와 강철 대들보에는 제각기 나름의 특성이 있는데, 그 특성은 미술가가 생각하는 방식에 결정적인 역할을 한다. 이렇게 실용적인 논의 이외에도, 미술가가 어떻게 이러한 재료들과, 그와 관련된 과정에 대한 기대감을 전복시키는지를 이야기하고자 한다. 예를 들어, 미술가가 색깔을 넣은 기체와 몸 장식을 포함시키며 회화의 정의를 확장시킨 것, 또 목재 하부 구조를 강조해서 표현적인 구조에 의문을 던진 것, 그리고 건축의 어휘를 채택해서 문화 공간에 급진적인 아이디어를 제안한 것 등의 논의가 전개될 것이다.

　　　　네 번째 장은 퍼포먼스를 다룬다. 퍼포먼스는 대부분 미술가의 신체 이외에 사용하는 재료가 거의 없는 형태의 예술이다. 이 장에서는 미술의 의존성에 대한 논의를 강조하고자 한다. 어떤 미술가도 진정으로 혼자서 일하지 않는다. 심지어 자신의 신체를 위협하는 작업에서도 미술가는 완전히 독립적이라 할 수 없다. 여기서는 자칫 스스로에게 몰두한 개인적 표현의 정수로 보일 수 있는 몸의 움직임조차, 언제나 그것이 위치한 즉각적이고 사회적인 현실 맥락 속에서 바라볼 필요가 있다는 주장을 전개한다. 이후 다섯 번째 장에서는 처음으로 직접적인 제작 과정에서 한 걸음 물러나, 도구를 만들거나 수정하는 작가들을 살펴볼 것이다. 이렇게 등장한 도구는 역으로 미술가의 작업 형태를 결정하게 된다. 여기서 여전히 작가의 작업실에서 개인적으로 이루어지는 제작에 관심을 두고 있지만, 한 가지 이전의 논의와 방향이 다른 중요한 내용을 소개할 것이다. 그것은 바로 작가가 새롭게 개발하거나 변형한 도구가 제작 과정에서 자율적인 역할을 담당한다는 것이다.[8] 도구에 대한 이 장은 어떤 역동적인 기류를 형성해, 책의 나머지 내용 전반에, 특히 미술을 '만들어 내기'보다는 '일어나게' 하는 다양한 시스템을 논의할 때 계속해서 영향을 줄 것이다. 이 장의 근본적인 의도는 오늘날 미술에서 저작권이 복잡다단한 문제라는 것을 보여주는 데 있다. 미술가는 모두 광범위한 사회적 구조망 속의 연결점에 서 있다. 때문에 가장 단순한 창조 행위조차 그 구조 내부에 존재하는 다양한 힘들의 영향을 받는다.

　　　　여섯 번째 장인 '투자'에서는 시장에 의해 예술가에게 가해지는 외부적인 힘을 논의하면서, 그 영향력에 정면으로 응대하고자 한다. 여기서 다이아몬드나 금과 같은 귀한 물질을 살펴보며, 다시금 물질성에 대한 성찰로 돌아갈 것이다. 하지만 관심사는 정작 이렇게 귀중한 재료를 물리적으로 다루는 과정보다는, 일반적인 미술품 제작에 관여하는 경제적인 차원에 있다. 이를테면, 미술가와 그들이 현실을 탐구하는 방식을 둘러싸고 있는 돈과 힘의 문제다. (그리고 관련된 논의를 진행하며 무임금으로 일하는 인턴과 옥션하우스에서 미술품을 직접 다루는 직원, 두바이의 대규모 미술관 건설 현장에 투입된 이주 노동자, 그리고 그 외 미술계의 각종 불안정한 고용 현장에서 일하는 사람들을 잊지 않을 것이다. 예술가 그레고리 숄레트Gregory Sholette는 이 모든 이들을 미술 제작의 '암흑 물질dark matter'이라 부르기도 했다.[9])

일곱 번째 장은 제조에 대한 것으로, 경제적인 기반에 초점을 둔 논의를 이어 나가면서 미술 제작 현장의 무대 뒤편이나 스크린 밖의 측면으로 관심을 돌린다. 이 분야를 논의할 때 앞서 출판된 마이클 페트리Michael Petry의 개론서 <비-제작의 예술: 새로운 미술가/장인 관계The Art of Not Making: The New Artist/Artisan Relationship>(2011)의 내용을 기초로 했다. 페트리의 책은 외주 제작의 문제를 다루며, 독자의 이해를 돕기 위해 제작자와의 직접적인 인터뷰를 담고 있다.[10] 아직 성장 중인 이 연구 분야에 목소리를 더하며, 외부 제작자와 일하는 과정에서 영향력이 있는 미술가의 의사 결정 과정을 부각하고자 한다. 제작자에게 일을 맡기는 것은 책임감을 내려놓는 행위가 아니라, 오히려 새롭고 복잡한 형태의 저자에 대해 생각을 모색하는 시도로 볼 수 있다. 우리는 미술가와 제작자 간의 관계의 질적인 측면을 강조하고자 한다. 화가가 심오한 생각을 갖고 그림을 그릴 수도 혹은 그렇지 않을 수도 있는 것처럼, 외주를 맡길 때의 미술가의 지식이나 정보 또한 상대적이라는 것이다.

마지막 두 장에서 디지털화digitization와 크라우드소싱crowdsourcing[*대중들의 참여로 해결책을 얻는 방법]이라는, 현대미술에서 서로 연관이 있는 두 가지 현상으로 눈을 돌린다. 이 수단들을 통해, 미술-제작은 갈수록 추상화되고, 물질적 제압에서 벗어나는 추세다. 때문에 디지털 미디어와 크라우드소싱은 미술에 새로운 자유를 찾아주는 것처럼 보인다. 이 현상들은 자칫 현대적인 최첨단 미술 제작의 양상으로 해석될 수 있다. 하지만 우리는 현재의 사고 패턴이 전후 미술사에 얼마나 깊게 뿌리내리고 있는지 검증하고자 한다. 또한 이처럼 기존의 틀을 깨는 흥미로운 제작 방식들이 발견되는 와중에도 미술품 제작에는 여전히 특정한 사회 정치적이고 현실적인 문제가 변함없이 남아 있음을 보여줄 것이다.

마지막 이야기와 함께 전례 없이 확산적인 미술의 제작 모델 조사를 마무리 짓는다. 화가의 붓에서 시작된 여정이 온라인 테크놀로지와 다수의 참가자/저자를 수반하는 제작 활동에서 막을 내린다. 하지만 이렇게 상극으로 보이는 제작 방식—유일한 '표현적인' 저자 vs. 익명 혹은 컴퓨터가 만들어 내는 작품—에도 실은 많은 공통점이 존재한다. 이 책에서 미술 제작 방식을 편리하게 양분화—기계 생산 vs. 수공예, 디지털 vs. 아날로그, 개인 vs. 대중— 시킨 고정 관념을 전복하고자 한다.

책의 논의 방식이 다소 선별적이고, 특이하다는 사실을 알고 있다. 책의 주제인 미술 제작의 방식들을 접근함에 있어서, 백과사전처럼 포괄적인 정보를 전달하고자 하는 야망이 전혀 없다. 대신 연대기적 기술보다는 주제별, 논점별로 문제에 접근하는 방법을 택했다. 엄격한 연대순을 따라 진행하지 않는다고 해서 현대미술이 비역사적이며 시간과 장소에서 벗어나 있다고 생각하는 건 아니다. 오히려 그 반대라고 생각한다. 제각기 다른 시기에 등장한 미술 제작 방식을 의도적으로 함께 엮어서 옛날 방식과 지금 방식이 <u>공존하고</u>(*저자 강조) 있다는 사실을 강조하고자 했다. 어떤 제작 방식이 새로 개발되고 수용되었다는 것이 옛날 방식을 완전히 버렸다는 뜻은 아니기 때문이다.

이 책은 대략1950년대에서 출발하여 현재까지 이어지고, 그중에서도 제작 과정에 대한 관심이 만연했던 1960년대를 좀 더 특별하게 재조명하고 있다. 패션, 거리에 개입하는 활동, 지역 사회에 기반한 조직 활동과 소셜 미디어 등 실로 다양한 분야를 다루고 있지만, 분명한 사실은 언급하지 못한 제작 방식의 리스트가 여기서 적은 것보다 훨씬 더 길다는 것이다. (몇 가지만 나열하자면, 드로잉, 인쇄 및 조판, 그라피티, 도자, 사진, 미술 잡지 인서트, 개념적 사고 실험 등이 있다.) 이 책에서는 혼성적이고, 복합적인 미디어를 사용하며, 여러 학문 분야를 넘나드는 제작 활동에 집중하고자 한다.

이 책에서 다루는 작업들은 상당 부분 두 저자가 속해 있는 미국과 영국의 문화적 배경에 기인한다. 하지만 미술은 움직이는 것이고, 책도 그러하기 때문에, 세상의 도처에 뿌리를 두고 있는 여러 작품의 제작 방식도 물론 살펴보고자 했다. 그 과정에서 세상에 크게 알려지지 않은 신진 작가들에게 많은 공간을 할애하고자 했지만, 한편으로는 누구나 '머릿속에 딱 떠올릴 법한' 유명 작가도 잊지 않았다. 유명인의 작업을 새로운 관점에서 조사하면서, 규범적인 미술사에 신선한 시각을 불어넣고자 하는 의도를 갖고 있기 때문이다. 몇몇 작가의 경우 여러 장에 반복적으로 등장시켜 다양한 관점에서 심도 깊게 논의하는 반면, 상대적으로 짧게 등장하는 작가도 있다. 이 책을 통해 오늘날 미술 제작의 현실을 생산적으로 검토할 뿐 아니라, 같은 시대를 살아가는 미술가들이 현재와 미래의 활동을 구상하는 데 도움이 될 이론적인 도구를 마련하고자 한다.

서론을 마무리 지으며, 글의 초반에 등장한 미술가의 침대라는 모티프로 돌아가 보도록 하자. (이후에 등장하는 자닌 안토니Janine Antoni의 <잠Slumber>(1993–1994)에 대한 논의를 참조해주면 좋겠다.[127쪽]) 지난 2013년, 여배우 틸다 스윈튼Tilda Swinton은 뉴욕 현대미술관Museum of Modern Art, New York에서 재연된 코넬리아 파커Cornelia Parker의 작업 <더 메이비The Maybe>에 참여해, 미술관 내부에 마련된 진열장에서 낮잠을 잤다. 그 진열장에는 침구류와 쿠션, 물병이 놓여 있었고, 배우는 마치 검사를 위해 채집한 생체 표본을 연상시켰다. 만약 스윈튼이 아름답고 유명한 사람이 아니었다면, 애초에 우리가 이 잠자는 백인 여성에게 신경 쓸 이유가 있을까? <더 메이비>는 사람들이 연예인에게 현혹된다는 사실을 잘 이용하고 있다. 이것은 대중적인 엔터테인먼트 산업에 진출하려는 미술관의 시도를 조명하는 작품이다. 표면적으로 이 작품은 시기상 앞선 북미 원주민 작가 제임스 루나James Luna의 퍼포먼스 <민속품Artifact Piece>(1986)과 유사성을 갖는다. 루나는 <민속품>에서 샌디에이고 인류박물관San Diego Museum of Man에 자신의 몸을 전시하며, 몸에 난 상처의 정보가 적힌 여러 장의 카드를 제공했다. 숨 쉬는 아메리카 루이제노Luiseño 부족 남성의 존재는 인종적 타자화와 민족지학적 대상화의 가정을 공격하고, 특히 미국 원주민을 과거의 것으로 치부하는 악랄한 문화적 신화의 뿌리를 뒤흔들어 놓았다.[11]

<더 메이비>와 <민속품>은 모두 의도적으로 제작을 거부하는 '비-제작'에 대한

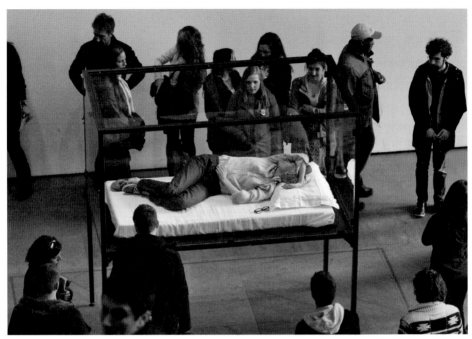

틸다 스윈튼, <더 메이비>, 2013년 3월 23일. 뉴욕 현대미술관에 설치

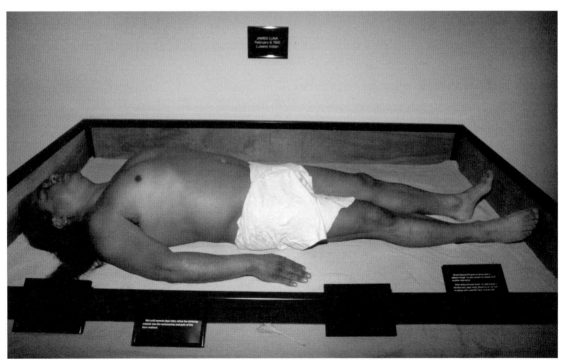

제임스 루나, <민속품>, 1986. 퍼포먼스, 샌디에이고 인류박물관

작품처럼 보인다. 하지만 이 두 작품은 실상 각기 다른 방식으로 '작업'을 상연한다. 스윈튼과 루나가 누워 있을 때, 그들을 둘러싼 제도적인 틀은 추앙받거나(<더 메이비>의 경우) 혹은 공격과 비판의 대상이 된다(<민속품>의 경우). 연기자가 가만히 있다는 사실과 가시적인 노동의 부재는 관람자로부터 다양한 반응을 이끌어 낸다. 마치 작업을 완성하는 임무가 암암리에 관람자에게 이양된 것 같은 인상을 준다. 이제 각양각색으로 등장하는 현대미술의 목격자로서 관객은 그들의 역할이 어떻게 제작자의 그것으로까지 확장되었는지 함께 생각해 볼 필요가 있다. 미술이 계속적인 의미의 순환이며 영구적인 제작의 과정이라면, 꿈을 꾸듯 무지의 어둠 속에 남아 있는 대신, 제작과 관련된 제반의 상황에 촉각을 곤두세울 방법에 대해 다 같이 숙고해 볼 것을 제안하고자 한다.

Painting

회화

1994년, 한 무리의 저명한 미술사가들이 모여 회화의 정의에 대해 논쟁을 벌였다. 토론의 중심에는 개념미술가인 로버트 배리Robert Barry가 있었다. 로버트 배리는 미국 서부 사막을 배경으로 색깔과 냄새가 없는 가스를 방출하거나—<비활성 가스Inert Gas>(1969) 시리즈—갤러리에서 방사능이 나오게 하는 등, 눈으로 보거나 느낌으로 감지할 수 없는 작품으로 유명했다. 미술사가인 티에리 드 뒤브Thierry de Duve는 그를 '화가'라 불렀다. 드 뒤브는 배리가 "회화를 비물질화시키면서도 결국에는 여전히 화가로 남아 있는 화가의 교과서적 전형"이라고 주장했다.[1] 이 토론은 미술 저널인 <옥토버October>에 실렸는데, 토론에 참가한 다른 미술사가들은 드 뒤브의 주장에 찬동하기도 했고, 맹렬히 반대하기도 했다.

로버트 배리, <비활성 가스> 시리즈, 1969.
카탈로그 페이지, 사진들과 컬러 슬라이드, 50×50cm

　　미술사가들이 의견을 달리한다는 것은 회화의 경계가 불안정하다는 사실을 시사한다. 최근 몇 십 년 사이 회화는 점점 더 정의하기 힘든 용어가 되었다. 그림을 그리는 것은 어떤 표면에 안료를 칠하는 것이라는 상대적으로 단순한 가정은 그간 다소 확신성을 잃었다.

동시에 회화가 오랫동안 누리고 있던 '가장 전형적인' 미술 제작 활동이라는 위상이 상당히 흔들렸고, 많이 무너져 내리기도 했다. 이런 상황에서 오늘날 회화 '작품'이란 무엇인가 질문할 수 있다. 현대미술에서 평면에 안료를 바르는 행위가 여전히 어떤 특별한 의미를 갖는가? 아니면 이제 회화는 다른 활동과 별 다를 바 없는(혹은 그들에게도 미치지 못하는) 하나의 미술 제작 과정이 되었을까?

회화의 경계를 물리적인 활동으로 간주할 때, 더 많은 질문이 제기된다. 밑바탕을 중심으로 생각해 볼 수는 없을까? 이를테면, 회화painting는 캔버스 위에 페인트paint로 제작되기 때문에 회화인가? ('종이로 된 작품works on paper'으로 불리는 부서의 미술관 큐레이터들은 드로잉, 프린트, 수채, 때로 사진을 다루는데, 이들은 아마도 밑바탕 중심의 구분이 합당하다고 생각할지 모른다.) 그렇다면 피나 진흙, 잼이나 끈으로 만들어진 이미지는 회화가 아닌가? 회화란 다소 평면적인 구조나 표면이나 밑바탕 같은 것에 시각적이고 물리적인 오브제를 모아 놓은 것이라 정의할 수 있을까? 아니면 티에리 드 뒤브의 주장처럼, 감지할 수 없고, 형상도 없는 가스도 이 미디엄[*물감, 나무, 점토 같은 미술 재료와 회화, 드로잉, 조각 등 미술 기법을 모두 지칭한다. '매체'라는 단어로도 번역하지만 의미 전달의 한계가 있어 미디엄/미디어(복수)라는 용어를 그대로 사용하는 경우가 흔하다]의 범주에 포함될 수 있는가? 이들은 단순히 의미론적인 질문이 아니라, 미술이란 어떤 것인가를 사고하는 방식의 가장 핵심적인 질문이다. 미술은 저마다 명확한 규칙과 제한적 규율을 갖고 있는 전문 분야로 나뉘어져 있는가, 아니면 미술 자체가 자유로운 탐구를 위해 열려 있는 영역으로서 회화 같은 전통적인 장르를 기호에 따라 선택하거나 역사적으로 참조하기 위해 존재하는가. 이 장에서는 이렇게 미술의 정의 문제를 중요하게 다루는 다양한 작업들을 검토해 볼 것이다. 앞으로 살펴볼 모든 사례는 이 문제에서 회화가 유용하게 이용될 수 있음을 보여 준다. 회화는 과거로부터 미술의 중심이었기 때문에, 다양한 장르와 규율을 넘나드는 오늘날의 미술을 설명할 수 있는 효율적인 도구가 된다.

물감은 이른바 '가장 날것' 상태의 재료로 보이지만, 실은 상당한 가공 과정을 거친다. 물감은 주로 안료(역사적으로 청금석 가루는 파란색, 카드뮴은 빨강색, 납이나 티타늄은 흰색에 사용되었다)와 바인더[*안료를 엉기게 하는 역할을 하는 물질](기름과 아크릴이 가장 흔하지만, 달걀흰자 등 자연 원료와 그 외의 화학적 재료도 사용될 수 있다)로 구성된다. 19세기까지 미술가는 물감을 직접 만들거나, 혹은 주문에 따라 원료를 구해 배합해 팔았던 '물감 장인'에게 구입해서 썼다. 하지만 19세기 중반 물감이 공장에서 생산되기 시작하면서 대량 생산되는 공산품이 되었다. 여타의 대량 생산 기성품들과 마찬가지로, 미술에서 물감은 발견된 오브제나 마르셀 뒤샹식의 '레디메이드'로 충분히 차용 가능하다. 1960년대 프랭크 스텔라Frank Stella는 그 가능성을 처음으로 이야기하면서, 물감을 "캔 안에 있을 때의 상태 그대로" 유지하고 싶다고 주장했다.[2]

물감을 레디메이드로 보는 견해는 아직도 건재하다. 로버트 배리를 "여전히 화가로 남아 있는 화가"라 주장하는 등 상당히 진보적인 시각에서 회화를 재정의한 티에리 드 뒤브 역시 이러한 견해를 근간으로 하고 있다. 그가 <레디메이드와 물감 튜브The Readymade and the Tube of Paint>라는 글에서 주장하길, 미술 재료는 어떻게 보면 모두 '도움을 받은(혹은 조작을 거친)' 발견된 오브제라 할 수 있다.[3] 그 누구도 아무것도 없이 물질을 만들 수 없다. 모든 미술가는 어느 정도 이미 존재하는 조건에 반응해야만 한다. 그들은 제작뿐 아니라 이미 있는 것들을 재배치하고 재조정한다. 화가도 예외가 될 수 없다.

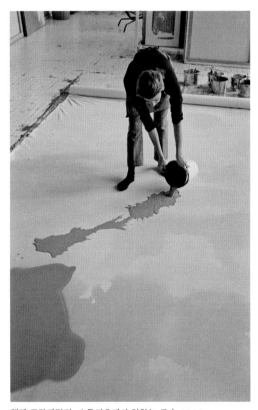

헬렌 프랑켄탈러, 스튜디오에서 일하는 모습, 1969

그렇다면, 어떻게 미술가는 물감을 "캔 안에 있을 때의 상태 그대로" 유지할 수 있을까? 다시 말해, 그들은 레디메이드에서 시작된 더 넓은 미술 제작의 가능성을 어떻게 활용하는가? 이런 새로운 제작 시도들이 반드시 회화를 순전히 이론적이고, 비물질적이고, 혹은 시적인 활동으로 생각하는 것을 의미하지는 않는다. 그와 반대로, 20세기 말 추상의 주된 경향은 오히려 회화에 대한 변증적인 사고를 포괄하는 방향으로 진행되었다. 여기서

레디메이드로서 물감의 위상은, 물감이 전부터 표현적 매체로서 가지고 있던 속성과 역동적인 관계를 맺고 있다. 이러한 개념적인 부분에서 많은 미술가들은 잭슨 폴록의 영향을 받았다. 폴록이 캔버스 위에 뿌리거나 질질 흘리거나 뚝뚝 떨어뜨린 혹은 그 결과 천에 스며든 물감 자국 하나하나는, 일종의 제스처로 해석할 수도, 또 단순히 혼합되지 않고 캔버스에 남은 공업 물감의 침전물로도 볼 수 있다.

이렇게 물감이 미술가의 손을 거치면서도 여전히 '순수한' 본연의 상태로 남아 있다는 이중적 사고는 헬렌 프랑켄탈러Helen Frankenthaler, 모리스 루이스Morris Louis, 줄스 올리츠키Jules Olitski, 샘 길리엄Sam Gilliam처럼 소위 '색면화가'로 알려진 후대 미술가들에게 특히 중요하게 작용했다. 1950년대 이전의 화가들은 패널에 작업하건, 캔버스나 혹은 다른 재료 위에 그림을 그리건, 통상 안료를 칠하기 전 밑바탕 위에 베이스('프라이머')를 바르는 과정을 거쳤다. 하지만 추상표현주의 화가와 색면화가들은 이 프라이머 단계를 생략하고 바탕 위에 곧바로 그림을 그렸다. 프랑켄탈러는 초기 작업에서 캔버스에 물감을 쏟아부은 후 손으로 문질러 발랐는데, 그 결과 기름이 캔버스의 섬유 조직으로 침출되며 만들어진 광륜이 종종 발견된다. 시간이 갈수록 화가들은 유화 물감에서 벗어나 빨리 마르는 아크릴 레진이나 마그나 물감(1947년에 개발된 물감으로 미네랄 스피릿과 아크릴이 혼합되어 있다)을 사용하기 시작했다. 작가에게는 본인만의 특정한 회화적 어휘가 있는 것처럼, 점차 각자에게

샘 길리엄, <...을 따라>, 1969. 캔버스에 아크릴, 281.9×365.8×5.1cm

그들의 작업을 대변하는 특정한 테크닉이 생겨났다. 예를 들면, 올리츠키는 스프레이건을 주로 사용했고, 루이스는 물감을 잘 조절해 부어서 캔버스로 길게 퍼져 나가게 하는 작업 방식으로 유명했다. 길리엄은 아마 다른 그 어떤 색면화가보다도 더 다양하게 물리적으로 흔적을 만드는 방식을 탐구했다. 그는 물감을 뿌리고, 마스킹 테이프를 붙이고, 특히 캔버스를 대칭이 되게 접어서 로르샤흐 테스트 얼룩의 형태를 만들었다. 때로 그는 캔버스 지지대를 사용하지 않고 천을 그대로 늘어뜨리는 방식을 선호했는데, 이렇게 완성된 캔버스는 건축 도장업자들이 페인트가 튀는 것을 막기 위해 쓰는 페인트받이 천을 연상시켰다. 그는 이런 작업을 통해 자신의 제작 활동을 기능직에 비유했다. 또한 때때로 페인트 캔을 캔버스 위에 바로 올려 두고 썼는데, 그 결과 화면에는 안료들이 혼란스럽게 칠해진 흔적 사이로 정확한 동그라미 무늬가 찍히곤 했다.

게르하르트 리히터, 일하는 모습.
코린나 벨츠의 영화인 <게르하르트 리히터 회화>(2011)의 스틸컷

이처럼 색면화가들은 물질성과 회화의 도구들을 강조했고, 그 영향은 오늘날까지 이어진다. 가장 대표적으로 꼽을 수 있는 예로는 게르하르트 리히터Gerhard Richter가 밀대(길고 평편하고 단단한 고무 롤러)를 이용하여 작품의 표면 위에 젖은 물감을 밀어서 바른 작업이다. 리히터가 사용한 기술은 작가의 제스처에 담긴 개성을 없애고 무작위화 시키는 역할을 한다. 그렇게 제작된 회화는 의도된 것과, 순전히 우연하게 생겨난 것 사이에서 불안정한 혼동 상태에 놓인다. 리히터의 추상회화가 주는 전체적인 인상은 통제에 관한 것이지만—그가 캔버스 위에 자국을 남기는 과정에서 사용한 색조들과 특이한 구성 방식으로 인해 각각의 작품은 독특한 모양새와 정서를 갖는다—, 실상은 그 어떤 세부적인 구성 요소도 의도된 것일 수도 있고, 아닐 수도 있다. 바로 이런 부분에서 리히터는 레디메이드로서의 페인트의 전통에

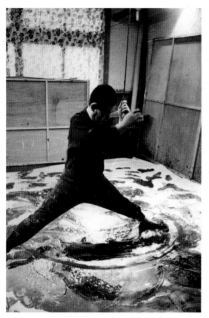
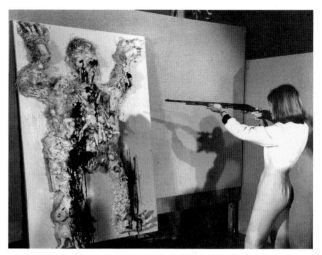

카즈오 시라가, 스튜디오에서 그림을 그리는 모습, 1963 　　니키 드 생 팔, <티르 감브리너스>, 뮌헨 베커 갤러리, 1963

기여했다. 그의 회화 속에서는 손재주와 우연의 효과가 만나서 어우러진다. 그리고 결국에는 그 둘을 분간할 수 없게 된다.

리히터보다 훨씬 앞서서, 그리고 색면화가보다 더 이전에, 일본의 아방가르드 운동인 구타이 그룹Gutai Art Association은 우연과 의도가 교차하는 지점을 더 공격적이고 구체적으로 표현했다. 그중에서도 특히 카즈오 시라가Kazuo Shiraga의 작업을 주목할 만하다. 그는 1950년대 말부터 회화라는 개념과 말 그대로 씨름하며, 온몸을 써서 물감을 바르는 방법을 사용하기 시작했다. <무제Untitled>(1959) 같은 작품을 보면, 크고 두꺼운 검은색과 핏빛의 획들이 두텁고 어두운 중앙에서부터 뻗어 나온다. 이런 작품은 작가가 캔버스 위에서 직접 두 다리를 휘두르며 발로 그린 것으로, 신체의 움직임─종종 공격적인─을 증언하는 흔적으로서의 회화에 대한 그의 깊은 관심을 피력한다. 화면을 가로질러 아치를 그리는 크고 기다란 물감의 획 하나하나에는 고생한 몸짓의 흔적이 확연히 관찰된다. 시라가는 다른 작품에서도 로프에 매달려서 아래에 놓인 캔버스 위로 몸을 비틀고 돌리는 등, 붓 대신 몸을 이용하는 회화 활동을 이어나갔다.

시라가의 작품은 종종 추상표현주의와 비교되곤 하지만─특히 작업 중인 잭슨 폴록의 모습을 찍은 사진작가 한스 나무스Hans Namuth의 유명한 사진 때문에 이런 비교가 나타났다─ 시라가와 구타이 그룹은 제2차 세계대전 이후 일본이 처한 특수한 상황, 즉 육체의 대량 살상이라는 더 일반적인 문제에 깊은 관심을 가졌다. 이들이 보기에 유화 물감이란, 미술가가

잔해와 여파, 남은 것의 가치에 의문을 제기하기 위해 사용하는 많은 물질 중 하나였다. 시라가는 또 다른 '회화' 시리즈에서 몸에 샅바만 걸친 채 진흙과 씨름을 한다. 미술사학자인 나미코 쿠니모토Namiko Kunimoto는 이 행위가 "폭력에 투자한 노고에 있어서 독보적"이라 묘사했다.[4] 시라가에게 회화의 특수한 물질적 형태뿐 아니라 폭넓은 확장성은, 전쟁에 대한 정치적 질문을 풀어내는 매개체가 되었다.

올라프 브로이닝, <연막탄2>, 2011. C-프린트, 120×150cm

쿠니모토는 시라가에 대한 논의에서 그의 활동에 내재된 복잡한 남성주의 이데올로기에 대해서도 이야기한다. 그와 상당히 대조적으로, 누보 레알리즘Nouveau Réalisme 운동에 동참했던 프랑스의 조각가 니키 드 생 팔Niki de Saint Phalle은 정반대의 관점에서 젠더 논의를 다루었다. 예를 들면, 생 팔이 1960년대 초반에 진행한 <사격 회화Shoot Paintings>라는 작업에서는, 미술가와 관객을 포함한 여타 참가자들이 캔버스를 향해 22구경 총을 겨누었다. 캔버스는 물감이 든 폴리에틸렌 주머니와 석고에 싸인 물체로 뒤덮여 있어서, 총을 맞으면 선명한 빛깔을 내뿜었다. 당시 열정적인 동료 미술가들이 생 팔이 건넨 총을 받아 캔버스를 열심히 쏘아 댔는데, 그중에는 로버트 라우션버그Robert Rauschenberg와 재스퍼 존스Jasper Johns도 있었다. 총을 맞아 주머니에서 흘러나온 물감들은 캔버스를 타고 흘러내렸다. 여러 개의 총알구멍에서 끈적이는 작은 물감 줄기들이 천천히 스며 나왔고, 석고에 덮인 오브제를 만나면 그 주위로 웅덩이를 이루었다. "아무도 다치지 않았다. 하지만 총을 쏜 후에는 항상

투우라도 한 것처럼 완전히 지쳐버렸다."[5] 생 팔은 <사격 회화>에 대해 이처럼 회상했다. 그녀는 1963년 이 작업을 중단했는데, 자신이 작업 과정에 지나치게 중독된 것 같다는 우려 때문이었다.

회화의 경계를 허물고자 했던 미술가들은 이런 물리적인 접근 외에도, 더 무형의 물질을 사용해 작업하기도 했다. 스위스 태생의 작가 올라프 브로이닝Olaf Breuning은 <연막탄Smoke Bombs>(2008-2012)에서 생 팔이 선보인 '위험한 회화'의 전통을 부분적으로 받아들였다. 이 시리즈 작업에서 브로이닝은 거리에 그리드 형태의 비계를 설치하고 연막탄을 폭발시켜, 선명한 파랑, 노랑, 분홍색의 연기를 공기 중에 방출시켰다. 어떻게 보면 이 작업은 로버트 배리가 진행한 가스 작업의 연장선으로 볼 수 있다. 하지만 브로이닝의 경우는 배리가 보이지 않게 한 것을 눈에 너무 잘 띄게 바꾸면서, 작품이 구현되는 물리적인 수단을 강조했다. 그는 작업 과정을 감추려 노력하지 않았다. 오히려 평범한 접착테이프를 사용해 연막탄을 기둥에 붙이고, 잔여물이 바닥에 쌓이도록 내버려 두었다. 보다 더 극적인 효과는 조수들의 개입으로 이루어졌다. 조수들은 사람들이 다 보는 앞에서 사다리를 타고 올라가 연막탄의 퓨즈에 불을 붙였다.

시라가와 생 팔은 전후 시대에 만연했던 폭력에 대한 불안을 표출할 방법의 일환으로 물감에 접근했다. 과연 이들과 연결된 선상에서 브로이닝의 너무나 아름다운 일회적 작업들을 생각해 볼 수 있을까? 브로이닝의 작업이 데모나 군사 점령 같이 연막탄을 사용하는 실제 세상의 맥락을 충분히 반영한다고 볼 수 있을까? 이 질문에 어떻게 대답하든지, 분명 그의 작품은 (앞서 소개한 두 작가와 마찬가지로) 회화를 거스르며 회화를 사용하는 방식을 암시한다. 가장 기본적인 미술 매체인 회화에 가해진 폭력은, 일반적인 회화에서 기대하는 내러티브와 즐거움에 가해진 폭력이라고 쉽게 해석될 수 있다.

또한 이런 회화적 제스처는 보다 더 특정한 대상에 대한 적대감을 함축한다. 특히 20세기 중반 미술비평가 클레멘트 그린버그Clement Greenberg가 주창한 '매체 특수성medium-specificity'의 교리에 반대한다. 그린버그는 매체 특수성을 "어떤 규준 자체를 비판하기 위해 — 규율을 파기하기 위해서가 아니라 오히려 그 분야의 역량이 미치는 테두리 내에서 더 견고히 하기 위해 — 그 규준에만 독자적인 방법을 사용하는 것"이라 설명했다.[6] 그에게 있어서, 회화에 주어진 가장 주된 임무는 **회화로서** 스스로의 입지를 공고히 다지는 것이었다. 이를 위해 그 무엇보다도 평면성을 우선 강조했다. 평면성이란 "회화라는 매체에서 가장 우위에 있는 특성"을 의미했기 때문이다. 그는 화면을 긴장감이 가득한 장소라 여겼으며, 성공적인 화가는 그 긴장감을 무너뜨리고 통제해서 장식적인 상태로 격하되지 않는 '강한' 이미지를 만든다고 주장했다. 지배에 대한 남성적인 의욕에 기반하는 이런 견해는 등장 이후 오랫동안 비판받았으며, 거의 완전히 부인되기도 했다.[7] 그가 주장한 회화의 '독자적인 방법'이 아직까지 어느 정도 유효성을 가질 수 있는 유일한 이유는 그들이 가진 '전복'의 가능성 때문이다.

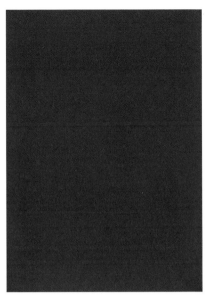

이브 클랭, <블루 모노크롬>, 1961.
베니어판 위에 씌운 코튼 위에 합성 폴리머 건식 안료,
195.1×140cm

데릭 저먼, <블루>, 1993. 영화 스틸컷

하지만 무엇을 위해서인가? 회화의 경계에 대한 공격은 여전히 예술이 스스로에게 주어진 조건을 검토하며 벌이는 '엔드 게임endgame', 즉 단순히 내부에서 일어나는 작업일까? 여기서 바로 특정한 재료와 제작에 대한 관심이 중요하게 작용한다. 그린버그가 주창하고, 그를 비판한 비평가들에 의해 지속되어 온 논리에서 벗어나기 위해서는, 일반적인 의미에서의 회화가 아니라 그 세세한 과정을 바라보는 것이 도움이 된다. 예를 들어, 안료의 제작 과정을 살펴보자. 이탈리아 르네상스 시대에는 청금석 가루로 만들어지는 울트라 마린 색상이 너무나 귀해서, 후원자는 계약을 체결할 때 의뢰하는 그림에 화가가 청색을 얼마나 많이 사용할 것인지 명시하는 일이 흔했다. 이처럼 안료는 가치를 나타냈으며, 이탈리아 르네상스 이래로 그러한 인식이 지배적이었다. (미술에 사용되는 고급 재료에 대한 주제는 6장에서 더 구체적으로 다루도록 하겠다.)[8] 프랑스의 미술가 이브 클랭Yves Klein은 1961년에 직접 만든 '인터내셔널 클라인 블루'International Klein Blue, IKB [*클랭의 이름을 딴 색상으로 '인터내셔널 클랭 블루'라 부르는 편이 적합할 수 있겠지만, 해당 용어가 영어 단어들로 조합된 점과 국내외 미술계의 관행을 감안해 본 번역서에서는 더 자주 사용되는 '인터내셔널 클라인 블루'로 음독한다] 색상에 특허를 냈다. 그는 이 색깔로 단색 회화를 제작했으며, 조각과 퍼포먼스에 이 청색을 주로 사용했는데, 그중에는 나체의 여성들을 마치 살아있는 붓처럼 이용한 작업이 있다. 1958년 파리의 이리스 클레르 갤러리Iris Clert Gallery에서 개최한 전시 <안정된 회화적 감수성의 비가공 원료 상태에 있는 감수성의 특수화The Specialization of Sensibility in the Raw Material State of Stabilized

Pictorial Sensibility>, 혹은 대중적으로 <더 보이드The Void>라고 알려져 있는 전시회에서 클랭은
관객에게 푸른색 칵테일을 대접했다. 관객은 이 음료를 마시며, 하얀색으로 칠한 캐비닛
하나가 덩그러니 놓여 있는 방에 들어가기 위해, 파란색 캐노피 아래 줄을 서서 기다렸다.
미술사의 속설에 따르면, 이 칵테일을 마신 관객들의 오줌이 파란색으로 변했다고 한다.
국제적으로 표준화된 코카콜라의 빨간색처럼, 클랭의 작업은 색상의 선택을 브랜드 캠페인의
한 양상으로 바라보고 있었다. 줄여서 IKB라고 알려진 클라인 블루는 화가의 작업실이 아닌
론 풀랑크Rhône Poulenc라는 제약회사에서 화학자의 자문을 받아 개발된 것이다. 이 화학자는
분말 안료를 회사가 제조한 합성수지와 섞는 방식으로 클랭이 원하는 농도의 색상을 구현할
수 있도록 도와주었다. 이러한 클랭의 프로젝트는 회화와 산업 분야 간의 주목할 만한 초기
컬레버레이션으로 볼 수 있다.

물론 푸른색 단색화는 클라인 브랜드만의 독점적인 영역이 아니다. 실로 다양한
작품에서 파란 단색 화면이 등장하는데, 그중에서도 영국의 아방가르드 영화제작자인 데릭
저먼Derek Jarman과 독일의 미술가 로즈마리 트로켈Rosemarie Trockel의 예를 살펴보고자
한다. 저먼의 영화인 <블루Blue>(1993)에서 변화 없는 스크린은 에이즈 위기[*1980년대
수많은 사상자와 차별과 편견, 공포를 양산했던 HIV 바이러스의 확산 현상을 지칭한다]를
성찰하는 목소리와 소리들을 엮어 내는 출발점이다. 트로켈은 편물로 짜는 회화 작업인
<인내심 있는 관찰Patient Observation>(2014)에서 아크릴 실을 이용해 푸른빛 단색 바탕을
짜고, 그 프레임의 위아래 가장자리에 가느다란 하얀색 띠를 넣었다. 저먼의 <블루>를 회화라
부르기는 참 어려울 것이다. 또한 트로켈의 작업은 (작품의 타이틀이 제아무리 그렇다
한들) '편물 회화'보다는 차라리 (논란의 여지는 있겠지만) 태피스트리에 더 가깝다. 하지만
'안료'의 측면에서 바라보면, 저먼의 영화와 트로켈의 직조 작업은 여러 매체 사이에서 그들을
연결하는 결합 조직과 같다. 이러한 관점에서 이 두 작품이 클랭의 작업을 업데이트하고,
해석하고, 다시 이슈화시켰다고 말할 수 있을 것이다. 저먼은 은밀한 사운드트랙을 통해
클라인 블루를 변형시키고, 트로켈은 여성의 영역에 해당되는 방적과 편직을 통해 다소
완곡한 페미니즘 논의를 펼치며, 여성을 대상화시킨 클랭의 작품을 비판한다.

클랭과 달리, 순수한 색깔에 대한 가치를 개인적 차이의 지표로 다룬 미술가 중에는,
회화를 일련의 색조로 환원시킨 브라질의 신구상주의 화가 리지아 파페Lygia Pape가 있다.
<기쁨의 바퀴Wheel of Delights>(1967)라는 작품에서 파페는 물감을 담은 도자기 그릇을 둥글게
배치하고, 관객이 작은 빨대로 다양한 색깔을 흡입해 혀를 물들이도록 했다. 이를 통해 파페는
회화를 증류하고 무형화시켰으며, 회화 작업이 내적일 뿐 아니라 분산적이고 참여적인
과정일 수 있음을 시사했다. 이를 통해, 작업실에서 홀로 일하는 예술가는 계속해서 변화하는
관람객으로 대체된다. 게다가 전통적인 회화의 수많은 지지자의 생각과 달리, 그녀는
눈이—더 이상 '주된' 인지 기관이 아닌— 유일한 인지 기관임을 주장했다.

로즈마리 트로켈, <인내심 있는 관찰>, 2014.
아크릴 실, 60×60×2.5cm, 62×62×5.6cm(프레임에 넣었을 때)

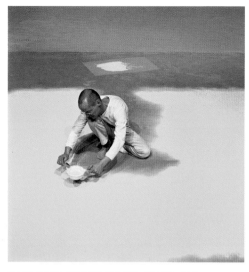

볼프강 라이프, 헤이즐넛 꽃가루를 체로 치는 모습.
1992년 파리 퐁피두 센터 설치

　　이처럼 더 확장적이고 보다 더 경험적인 방향에서 안료에 대해 재고한 또 다른
미술가로는 독일의 볼프강 라이프Wolfgang Laib가 있다. 그는 식물의 꽃가루를 세심히
채취해, 갤러리 바닥에 샛노란 기하학적 도형을 그리는 작업으로 유명하다. 2013년 뉴욕
현대미술관Museum of Modern Art에서 전시한 <헤이즐넛에서 채취한 꽃가루Pollen from
Hazelnut>는 작가가 1990년대 중반부터 모아 온 꽃가루를 설치한 방 크기의 작업으로, 여기서
안료는 (발생하는 생명의 알맹이로서) 에너지를 전달하는 물질일 뿐 아니라, 명상적 사고의
전달자로 기능한다. 물론 모든 사람이 라이프의 수도승 같은 접근 방식이나, 그가 공들여
채집한 꽃가루로 만들어 내는 단순한 형상에 매료되는 것은 아니다. 예를 들어, 켄 존슨Ken
Johnson은 <뉴욕 타임즈New York Times>에 실린 한 리뷰에 "아무리 오래 감상한다 한들, 단지
보는 것만으로는 물질의 진실, 즉 그것이 어떻게 여기까지 왔으며, 무엇을 의미하는지를 알 수
없다"고 적었다. 의미심장하게도 존슨은 작품보다 라이프가 꽃밭에서 일하는 모습을 기록한
짧은 다큐멘터리 비디오에 더 깊은 인상을 받았고, 다음과 같은 결론을 도출했다. "미술가가
그가 만드는 작품보다 더 흥미롭다면, 실로 문제가 아닐 수 없다."[9]
　　하지만 존슨의 견해는 하나의 견해일 뿐이다. 이와 반대로, 인류학자인 알프레드
겔Alfred Gell이 '미술 숭배the art cult'라 부른 현상은 무엇보다도 미술가의 페르소나에 중점을
두고, 미술가 만든 작품을 그 인물의 증거나 흔적으로 바라본다.[10] 누군가가 아무리 이런
류의 화가의 신성화를 거부한다고 해도, 일단은 노동에 대해서 생각하고, 그 결과물은 그
다음에 생각해 볼 필요가 있다. 라이프가 꽃가루를 곱게 체로 쳐서 만든 정사각형은 물론

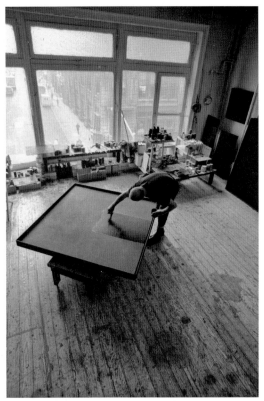

애드 라인하르트, 스튜디오에서 일하는 모습, 1966년 7월 뉴욕

시각적으로 아름답지만, 그것이 정말로 의미하는 것은 그 이면에 있는 작가의 노동 집약적 준비 과정이며, 그가 이런 활동을 통해서 이어 가고 있는 삶이다. 이러한 관점에서 바라보면, 안료가 참으로 흥미롭다. 안료란 반드시 기성품이 아니며, 예술적 노력의 불안정한 기표가 될 수도 있다. 일부 작가에게 튜브로 짜거나 캔에서 바로 떠서 쓰는 기성품 물감을 사용하는 행위는, 값싸고 아무런 전문 기술을 요하지 않는 상업적 제작 방식에 의존하는 일종의 막대한 직업적 책임 회피를 의미한다.

잭슨 폴록과 프랭크 스텔라 같은 작가들이 가게 선반에서 구입한 상업적 물감을 사용했던 1950년대와 1960년대에도 어떤 미술가는 깊은 장인 정신에 입각해 물감에 접근했다. 미국의 화가인 애드 라인하르트Ad Reinhardt는 그의 <검은 회화Black Paintings>(1953–1967) 연작에서 안료를 매우 신중하게 사용한 것으로 유명하다. 단색화로 보이는 그림을 가까이서 오래 들여다보면 천천히 그 안에 자리한 검은색 사각형이 형상을 드러낸다. 라인하르트는 사진으로 재생하는 것이 불가능하도록 이러한 회화를 고안했다고 주장했다. 실제로 당대의 카메라와 인화 기술로는 미묘한 색조 차이로 구현한 검은색 그리드를 미술 잡지에 담아낼 수 없었다. 미술 시장의 상업성에 대한 라인하르트의 우회적인 공격은 그가 예상치 못했던 결과를 도출했다. 그가 칠한 색깔의 포화도와 균일성 때문에 그의 캔버스는 보존이 어려운 것으로 악명이 높다.[11] 그 벨벳처럼 매트한 표면에 작은 스크래치나 티가 생긴다면, 복구하는 리터치 작업은 결코 쉽지 않다. 그 검은색 그리드를 완벽히 재연하거나 흠 없이 메우는 일이란 불가능에 가깝기 때문이다. 라인하르트는 유화 물감에 테레빈유[*페인트를 희석하는 데 사용한다]를 섞어서 안료를 기름 바인더와 분리한 후, 분리된 액체를 걸러 내서 말린 안료를 사용해 이런 효과를 창출할 수 있었다. 그 결과는 참으로 아이러니가 아닐 수 없다. 언뜻 작가의 수작업이 철저히 배제된 것처럼 보이는 그림은 사실 너무나 조심스럽고 정교하게 제작된 것으로, 복제가 거의 불가능하다.

미국의 흑인 미술가인 케리 제임스 마셜Kerry James Marshall은 자기만의 방식으로 라인하르트의 추상적 접근에 응답했다. 마셜은 검은색의 색조적인 가치 외에도 그 색깔이 갖는 막대한 인종차별적 함의에 지대한 관심을 보였다. <검은 회화Black Painting>(2003)라는 작품은 다양한 색감의 검은색으로 칠해진 캔버스다. 하지만 라인하르트의 그림과 달리, 마셜의 작품에는 구체적인 형상이 있다. 자세히 바라보면 검은 화면 속에서 어두운 침실의 장면이 아주 미묘하게 서서히 모습을 드러낸다. 어둠의 형상들은 그들을 집어삼키려 위협하는 그림자의 배경으로 융해된다. 여기서 마셜은 검은 안료만 사용하지만 라인하르트와는 다른 노선을 취하고 있다. 마치 랄프 엘리슨Ralph Ellison의 유명한 소설 <보이지 않는 인간Invisible Man>(1952)을 언급하는 모양새다.[12] 작품의 제목 역시 말장난을 담고 있다. 즉, 마셜은 흑인이며black, 그림을 그린다painting. 마셜은 작품 전반에 모두 동일하게 보이는 벨벳 같은 흑색을 사용했다. 하지만 가까이서 바라보면, 그 검은색은 여러 가지 색감이 정성스럽게 조합된 결과물임을 알 수 있다. 이러한 그의 그림은 관람객의 시선을 단번에 사로잡을 뿐 아니라, 그들에게 신중히 바라볼 것과 관심의 정치학에 대한 교훈을 전달한다.

라이프와 라인하르트와 마셜이 정제精製의 전략을 통해 작품의 의미와 안료를 융합했다면, 이와 달리 안료에 보다 더 실용적인 접근을 한 미술가도 있다. 예를 들어, 독학한 미국의 미술가 제임스 캐슬James Castle은 자신이 가지고 있는 것을 이용해서 작업을 했는데,

케리 제임스 마셜, <검은 회화>, 2003.
파이버 글라스에 아크릴, 183×274cm

제임스 캐슬, <무제(인물군)>, 연대 미상. 발견한 종이, 그을음, 출처를 알 수 없는 안료, 16.5×24.4cm

이를테면 스토브의 검댕이와 자신의 침을 섞어 안료를 제작하기도 했다. 그는 청각장애를 안고 태어난 작가로서, 그가 전통적인 문자 언어와 음성 언어를 어느 정도까지 이해할 수 있는지에 대해서는 알려진 바가 없다. 하지만 그가 잡지를 스크랩하고, 아이스크림 통을 사용해 만든 미술품과, 색종이에서 만든 염료로 자신만의 의사소통 방식을 고안해 냈다는 것은 부인할 수 없는 사실이다. 캐슬은 화방에서 쉽게 구할 수 있는 잉크와 붓을 피하고, 대신 버려진 종이 티슈, 마분지, 가정용 세탁 표백제 같은 것을 활용해서 자신만의 독자적인 팔레트를 창조했다.[13] 그는 인테리어와 인물에 대한 의미심장한 묘사와 작은 크기의 책을 만드는 작업에서, 시각적인(그리고 때로는 진하게 채색된) 방식으로 세상에 형상을 부여한다.

캐슬의 작업은 특히 물질적 필요성과 관련되어 있지만, 또한 우리에게 티에리 드 뒤브의 주장을 다시금 상기시킨다. 즉, 어떤 물질에 내재적인 가치가 없을 지라도, 그것이 예술의 호칭을 얻으면 금전적이고 문화적인 중요성을 취득할 수 있다는 주장이다. 로버트 롱고Robert Longo는 2014년 전시 <갱 오브 코스모스Gang of Cosmos>에서 이 주제에 자의식적으로 접근한 바 있다. 당시 그는 이 전시를 위해 폴록과 프랑켄탈러, 라인하르트 등 추상표현주의의 대표 주자의 그림을 흑백 목탄으로 모작했다. 결과는 마치 라인하르트의 사진적 재현을 거부하는 충동을 180도 전복시킨 것처럼 나왔다. 멀리서 보면, 그의 모작은 거대한 흑백 사진 같다. 하지만 가까이 다가가 관찰하면, 고된 수작업을 거쳐 원작의 무계획적으로 뿌려진 물감의 흔적과 얼룩을 최대한 있는 그대로 흉내 내고자 기울인 노고를 뚜렷하게 확인할 수 있다.

　　여기서는 최소 이중적인 차용이 이루어졌다. 롱고의 그림은 필연적으로 뉴욕에서 활동하는 브라질 출신의 작가 비크 무니스Vik Muniz의 모작을 연상시키기 때문이다. 무니스는 색다른 물질—초콜릿 시럽, 버터, 설탕처럼 먹을 수 있는 재료를 포함—을 사용해서 미술사의 대표적인 작품을 재창조한 후, 그 결과를 사진으로 남겼다. 그는 <안료의 그림들Pictures of Pigment>(2005-2011)이라는 연작에서 빈센트 반 고흐와 라인하르트의 작품을 포함해 다수의 미술사 명작을 분말 안료로 재현했다. <클로드 모네의 루앙 대성당(흐린 날)Rouen Cathedral Façade(Gray Day) After Claude Monet>(2005)은 너무도 유명한 동명의 인상파 회화 작품을 닮았고, 외관상 상당히 유사하다. 하지만 무니스의 사진 속의 그림은 마치 모래 그림처럼 이상하게 오돌토돌하고 고정되지 않은 표면을 보여 준다. 그렇지만 롱고와는 달리, 이 작품에서 안료는 분산되거나 흩어질 위험을 줄 정도로 낯설고 이상한 형상의 재현으로 응결되지 않는다. 표면 위에 불균질하게 놓인 가루 안료는 예기치 못하게 디지털 사진 이전 아날로그 인화지의 오돌토돌한 질감을 닮은 모습이다. 롱고와 무니스는 패러디 작가로 간주될 수 있으며, 둘 다 모작을 통해 '명작'으로 간주되는 회화들이 실제로 널리 통용되고 있는 현실을 지적한다. 만약 잭슨 폴록과 클로드 모네 같은 대가의 작품에 깃들어 있다고 일컬어지는 선험적인 시각적 가치가 대용 재료로 모사될 수 있다면, 아마도 애초부터 그 원작은 대체가 불가능하지 않았을 것이다. 그들이 정말로 대체 불가능하다 하더라도, 그들의 유일무이함이 중요하게 된 주된 이유는, 그것이 사실은 넘쳐나는 파생적 이미지와 파생 효과와 논평에 정박하고 있기 때문이다.

로버트 롱고, <폴록을 따라(가을 리듬: 30번, 1951)>, 2014.
종이 위에 목탄, 2.32×4.57m

무니스는 작품에서 높은 것과 낮은 것 사이의 충돌을 창출했다. 아마도 그중 우리에게 가장 통렬한 슬픔을 안겨주는 작업은 아마도 <설탕 아이들The Sugar Children>(1996)일 것이다. 여기서 그는 네거티브 드로잉 기법(하이라이트와 하얀 배경 부분은 설탕으로 덮고, 검은 피부는 종이의 색이 그대로 드러나도록 처리)으로 흑인 아이들의 초상화를 제작하고, 쉽게 손상될 수 있는 완성된 드로잉을 다시 사진으로 찍었다. 그 결과물은 (말 그대로 그리고 비유적으로) 달콤해 보일 수 있지만, 그 기저에는 카리브해 지역의 대농장에서 일하는 가족의 아이들이 초상의 주인공이라는 씁쓸함이 공존한다. 이 지역에 설탕 무역이 지속되어 온 지난 수세기 동안, 수많은 흑인 노동자가 죽었다. 처음에는 노예로, 이후에는 저임금 노동자로 혹사당했다. 비록 무니스의 초상화는 현재의 어린이들을 묘사하고 있지만, 이 작품을 바라보는 우리는 필연적으로 이들 이전의 세대를 떠올리게 되고, 더불어 그들이 견뎌내야 했던 끔찍한 노동 환경을 상기할 수밖에 없다. 게다가 재료로 사용된 설탕이 원래는 어두운 빛깔을 띠는 물질로서 정제를 거쳐야만 하얗게 변한다는 사실은 결코 우연이 아니다. (카라 워커Kara Walker 역시 이러한 설탕의 정제 과정에 대해서 이야기한 바 있다. 이 작품은 2014년 <미묘함 혹은 기묘한 설탕 아기A Sutlety, or The Marvelous Sugar Baby>라는 제목을 달고 크리에이티브 타임Creative Time의 기획하에 뉴욕 브루클린 소재의 문을 닫은 도미노 설탕 공장에서 전시되었다.)

비크 무니스, <가장 빠른 발렌티나>, <설탕 아이들> 연작의 일부, 1996.
젤라틴 실버 프린트, 35.6×27.9cm

바이런 킴, <제유법>, 1991–현재.
나무에 오일과 왁스, 각 패널의 크기 25.4×20.3cm. 전체 설치 3.05×8.9cm

　　　사람의 피부색을 안료로 대체해서 '백색' '흑색' '갈색' '황색'을 구성하는 인종적
이데올로기의 구조를 조명한 미술가는 무니스 외에도 많다. 한국계 미국인인 바이런 킴Byron
Kim의 유명한 작품 <제유법Synecdoche>(1991–현재)은 피부색이 정체성의 카테고리와 어떻게
연관되며, 또한 연관되지 않는지를 탐구하는 현재진행형 프로젝트다. 이 작업에서 바이런
킴은 10×8인치(25.4×20.3센티미터) 크기의 패널을 단색으로 칠하고, 이 각각을 자신의
동료와 친구, 가족과 미술관 직원을 포함한 다양한 사람들의 실물 '초상화'라고 설명한다.
벽에 그리드 형태로 나열되는 이 단색 패널들은 핑크빛이 도는 베이지에서부터 짙은 브라운
컬러까지 다채로운 뉴트럴톤의 색깔로 구성된 오피스용 칼라칩과 유사하다. 흥미로운 사실은
그중 무엇도 '검은색' 혹은 '흰색', '노란색'이 아니다. 작품과 함께 제시되는 라벨에는 초상화의
주인공이 누구인지 적혀 있다. 관람자는 그 라벨 속 이름을 실제 패널과 연결시켜 보면서
색깔은 인종을 나타내는 지표가 될 수 없다는 사실을 확인하게 된다.
　　　마셜과 킴이 미국에서 이런 작업을 진행한 것처럼, 여타의 많은 미술가들이 다양한
나라에서 안료가 갖고 있는 인종차별적 속성과 문화적 함의를 이용한 작업을 선보였다.
남아프리카 공화국의 버니 설Berni Searle은 <나를 칠해줘Colour Me>(1998–2000)라는 연작에서

버니 설, <무제(빨강)>, <나를 칠해줘> 연작의 일부, 1998.
핸드 프린팅한 컬러 사진, 42×50cm

여성의 신체를 붓으로 사용했던 이브 클랭의 작업을 탈식민주의적 관점에서 응수한다. 이
작업을 위해 그녀는 파프리카나 강황 같은 향신료로 자기 몸을 덮은 후, 카메라를 향해 얼굴을
들고 사진을 찍었다. 향신료의 색이 짙게 입혀진 그녀의 나체는 고향인 케이프타운Cape
Town의 식민 역사를 언급한다. 케이프타운은 과거 네덜란드 동인도 회사가 인도네시아 루트를
따라 향신료 무역을 할 때 이용했던 정거장이었다. 작가의 몸을 열 두 개의 부분으로 나눠서
보여주는 이 사진들 위로는 향신료 항아리가 놓인다. 선명한 붉은색과 오렌지색으로 코팅된
그녀의 몸은 남아프리카 공화국의 인종 차별 정책에서 '유색 인종coloured'으로 분류되었던
혼혈인으로서의 자신의 사회적 신분을 과장되게 지칭한 것이다.

　　　　남아프리카 공화국과 마찬가지로, 브라질은 피부색(그리고 색깔의 그러데이션)이
막강한 사회적 의미를 갖는 나라다. 브라질의 미술가 아드리아나 바레자오Adriana Varejão는
세상 곳곳에서 '살색' 튜브 물감을 구입하기 시작하면서 이 주제에 관심을 갖게 되었다.
그녀는 이 물감이 모두 분홍 빛깔이 도는 흰색이라는 사실을 발견했고, 여기서 영감을 얻어서

1976년 브라질 정부가 행한 인구 조사를 바탕으로 자신만의 피부색 물감 컬렉션을 구상하기에 이르렀다. 당시 조사에서 사람들은 자신의 피부색을 포함한 여러 가지 특징을 나열할 것을 요청받았다. 참가자들이 사용한 단어들을 정리한 결과물은 언어학적 관점에서 불협화음에 가까웠다. 비평가 마르게리타 데서니Margherita Dessanay의 설명에 따르면, "이 인구조사는 136명의 이름과 화법을 정리했다. 참가자들의 언어에는 아무런 과학적 가치가 없다. 대신 그 결과는, 브라질에서 포르투갈어가 사람의 피부색을 정의하기 위해, 다채로운 상상력에 기반한 시적인 어구들을 얼마나 발전시켜 왔는지를 증명했다."[14] 바레자오는 그중 자신에게 특히 인상적으로 다가왔던 서른 세 가지 표현을 고르고('백설공주snow white', '햇빛에 그을린sun-kissed', '상냥한 물라토 처녀sweet mulatto miss'와 '달아난 망아지 색the color of a runaway donkey'을 포함), 그에 매치되는 새로운 피부색 물감을 만들어 냈다. 그녀의 작업은 모든 개인이 정상으로 대우받는 유토피아적 시나리오를 도출했다. 바레자오는 최종적으로 전문 화가에게 자신의 초상을 열 번 그려줄 것을 의뢰했다. 그 결과 완성된 열한 점의 초상화는 피부색을 제외한 모든 면에서 동일하다. 초상화에 사용된 피부색은 그녀가 만든 팔레트에서 채택했다. 바레자오는 이 작업에서 스스로를 다채로우면서도 통일된 인물로 제시한다. 그녀는 마치 브라질처럼, 그리고 실상 세상의 다른 모든 나라처럼, 혼성적인 물질들로 구성된 하나의 독립체다.

아드리아나 바레자오, <폴보 유화 물감들>, 2013.
33개의 알루미늄 물감 튜브가 들어 있는 아크릴 커버가 있는 나무 상자, 36×51×8cm

미술계에서 회화는 예술가에게 기술, 특히 순수 미술에서 크게 중시하는 일련의 특수한 테크닉을 숙달해야 할 것을 요구하는 장르라는 주장이 뿌리 깊게 자리하고 있다. 과거에 비해 상대적으로 탈숙련화된(이를 테면, 단축법이나 명암법에 대한 깊은 이해를 필수 조건으로 생각하지 않았던) 모더니스트 미술이 등장한 이후에도, 회화는 미술의 위계에서 우위를 선점해 왔다. 현대미술의 맥락에서, 일부 작가는 회화가 가진 역사적이고 생산적인 풍부한 함의를 이용하기 위해서 회화를 매체로 택한다. 한편, 전형적 붓질에서 벗어나 여러 가지 형태로 존재하는 회화의 안료들을—캔, 연기, 검댕이, 혹은 향신료 등등— 최대한으로 활용해 다양한 효과를 창출하는 방식을 채택하는 작가도 있다. 또 어떤 작가는 회화의 경계를 극도로 확장시켜서 거의 사라질 지경까지 끌고 가지만, 또 다른 작가는 여전히 회화 생산의 영역에 존재하는 회화의 내재적 이데올로기의 문제를 다루면서, 아직 재료가 '날것'의 상태로 남아 있는 제조의 사이클에 스스로를 포함시킨다. 이처럼 다채로운 방향으로 진행되어 온 회화에 대한 이 모든 접근과 연구를 돌이켜볼 때, 한 가지 분명해지는 것은, (유연한 매체이자 정치적 지평으로서) 회화라는 작업이 여전히 미완성이라는 사실이다.

아드리아나 바레자오, <폴보 초상화 III(바다풍경 연작)>, 2014.
캔버스에 유화, 각 72×54cm

Woodworking

목조

우리는 1장에서 회화의 전면부에 위치하는 안료를 집중적으로 다루었다. 대부분의 사람들은 회화의 앞면에 주목하겠지만, 사실 회화에는 측면과 후면도 존재한다. 만약 미술관 창고를 방문할 기회가 생긴다면, 회화가 보관된 선반에 최대한 가까이(물론 작품에 해를 끼치지 않는 범위 내에서) 다가가 보라. 아마도 회화의 새로운 모습에 깊은 인상을 받게 될 것이다. 20세기 중반부터, 회화에 액자를 하지 않는 관습이 자리를 잡았다. (액자는 불필요한 장식처럼 보일 수 있다.) 따라서 창고 속 현대 회화 중 일부는 옆면이 드러나 있을 것이다. 어떤 미술가는 캔버스 측면까지 칠하거나, 혹은 정확히 정면의 모서리 부분까지만 그리는 방식으로(후자가 더 흔하다) 옆모습을 신경 써서 깔끔하게 마무리한다. 하지만 물감을 흘리거나, 지문을 남기거나, 얼룩을 내버려 두는 등, 측면에 별로 신경 쓰지 않는 작가도 있다. 이런 세세한 부분을 통해서, 미술가의 태도(예를 들어, 해당 작가가 세심한 성격인지 아니면 부주의한 편인지)를 상당 부분 배울 수 있다. 캔버스의 끝부분이 마치 잘 정돈된 침대처럼 깨끗하게 접혀서 안으로 들어가 있는가? 아니면 불규칙하게 접혀서 툭 튀어나와 있는가?

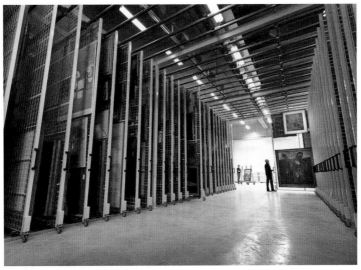

안트베르펜 왕립 미술관을 위한 물류기업 카툰 나티의 예술품 수장고

제이 드페오, <장미>, 1958-1966.
캔버스에 나무와 운모를 섞은 유화, 327.3×234.3×27.9cm

유명 회화의 측면을 집중적으로 볼 수 있는 전시가 기획된다면 참으로 흥미로울 것이다. 샌프란시스코 화가인 제이 드페오Jay DeFeo가 오랜 시간에 걸쳐 고되게 완성한 걸작 <장미The Rose>(1958-1966)는 정면에서 보는 것 못지않게, 옆에서 봤을 때 시각적 효과가 큰 작품이라 알려져 있다. 화면에는 물감이 매우 두텁게 발려 있어 마치 부풀어 오른 배처럼 불룩하게 튀어나와 있다.

회화의 후면은 측면보다 간과되는 경향이 짙고, 그렇기 때문에 더 흥미롭다. 대부분의 그림을 뒤집어 보면, 캔버스를 팽팽하게 당겨주는 지지대 역할의 틀이 있을 것이다. 구조가 단순한 나무틀을 일반적으로 사용하지만, 다른 재질의 지지대도 흔히 볼 수 있다.(특히 알루미늄은 가볍고 튼튼하고 유연해서 지지대로 자주 쓰인다.) 회화가 보통 정사각형이나 직사각형 모양이라고 가정할 때, 이 틀은 네 개의 모서리를 갖고 있으며, 좀 더 튼튼한 구조를 위해 내부에 버팀대를 한 두 개 정도 덧댈 수 있을 것이다. 접합부는 단순하고, 나무틀의 경우 이음새가 서로 45도로 겹쳐지면서 이를 고정하는 못을 사용하는 것이 일반적이다. 구조적인 관점에서 볼 때, 이런 일반적인 형태를 벗어난 작품을 제작하는 것은 훨씬 더 까다롭다. 특이한 모양의 틀 위로 캔버스 천을 단단히 고정하는 것은, 가구에 천을 씌우는 것과 같은 전문 기술이 요구되는 작업이다. 하지만 전형적인 사각형 틀 역시도 잘 만들지 않으면 그림이 휘거나, 축 쳐지거나, 주름이 생길 위험이 있다.(샘 길리엄(1장 참조, 30쪽)이나 리처드 터틀Richard Tuttle 같은 일부 작가는 캔버스 지지대를 완전히 없애, 천이 자유자재로 늘어지고 당겨지는 모양새를 작품에 활용하기도 한다.)

지지대는 회화에서 내구성을 담당하는 기능을 하면서, '느낌'을 더해 주는데, 이 부분을 말로 설명하기 힘들다. 캔버스 천이 얼마나 팽팽하게 당겨져 있는지가 주로 이 느낌을 결정하지만, 그 외에도 지지대를 구성하는 버팀목의 두께나 재료의 선택, 중간 틀의 유무, 모서리를 연결시키는 방법 등 다양한 요인이 영향을 미친다. 또한 지지대는 공간 역학을 형성하는데, 작품의 높이나 넓이 외에도 (회화가 벽에서 얼마나 떨어져 놓이는가를 의미하는)

파멜라 조든, <폭스파이어>의 앞과 뒷면, 2015.
리넨에 유화와 표백제, 121.9×101.6cm. 지지대는 로스앤젤레스 비글 이젤의 크레이그 스트라튼 제작

깊이를 결정한다. 뿐만 아니라 지지대는 저자가 누구인지를 전달하기도 한다. 오늘날 많은 화가는 작품의 앞면에 서명하기를 기피하는 편이다. 사인이 그림의 시각적 영역에 큰 영향을 주기 때문이다. 따라서 앞면 대신 지지대에 서명하는 일이 흔한데, 물론 대부분의 경우 지지대를 직접 만들지는 않는다.

따라서 지지대는 미술이 눈에 보이지 않는 기저의 공예와 기술에 크게 의존하고

있음을 보여주는 일종의 상징물이라 할 수 있다. 그리고 대부분의 회화는—하나의 이미지가 되기 이전에, 때로는 하나의 아이디어를 이루기도 전에— 바로 여기서 시작되었다. 지지대는 하나의 작품이 갖게 되는 최종적인 모습의 상당 부분을 결정하지만, 이 부분에서 뭔가 오류가 발견되지 않는 이상 관람자는 이러한 사실을 알아차릴 수 없다. 지지대의 디자인이나 제작에 골몰하는 회화가 거의 없는 것은 아마도 이러한 이유 때문일 것이다. 미술에서 지지대는 대체로 부수적인 활동으로 여겨진다. 하지만 물론 여기에는 예외가 있다. 예를 들어, 프랭크 스텔라Frank Stella는 특이하게 상당한 깊이를 가진 지지대를 사용해서 작품이 앞 쪽 공간으로 두드러지게 튀어나오도록 했다. 결과적으로 그의 작품은 회화라기보다는 벽에 걸린

프랭크 스텔라, 작업 중인 모습, 뉴욕, 1964년.
우고 물라스의 사진

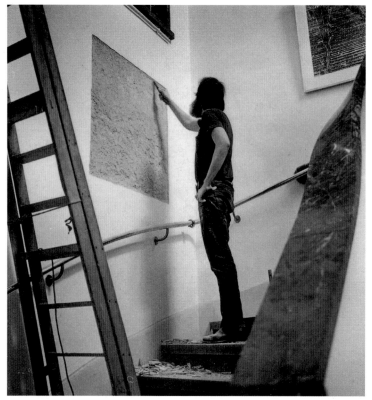

로렌스 위너, <벽에서 가로×세로 36인치 크기의 석고보드나 벽감이나 벽판을 제거하기>, 1968.
로렌스 위너가 1969년 스위스 베른 미술관의 전시 <태도가 형태가 될 때: 작품-개념-과정-
상황-정보>를 위한 작품을 제작하는 모습

조각품 같은 형상을 취한다. 또한 그는 초창기 미니멀리즘 회화에서 지지대 바의 넓이를
작품을 구성하는 스트라이프들을 측정하는 단위로 이용해, 임의적인 치수를 측정의 기준으로
전환시켰다. 이러한 물리적인 구조는 앞면에 위치한 회화에서 잔물결의 형상으로 반복되었다.
개념미술가인 로렌스 위너Lawrence Weiner는 스텔라보다 한 걸음 더 나아간 작품 <벽에서
가로×세로 36인치 크기의 석고보드나 벽감이나 벽판을 제거하기A 36"×36"REMOVAL TO THE
LATHING OR SUPPORT WALL OF PLASTER OR WALLBOARD FROM A WALL>(1968)를 선보였다.
그가 벽에 만든 정사각형 구멍은 그 크기나 모양이 추상화를 연상시키지만, 실제 이미지를
구성하는 것은 잘라내는 행위를 통해 드러난 나무 재질의 못들뿐이다. 이 작업은 지지대의
원리를 역전시켰다. 언제나 눈에 보이지 않던 지지대가 이제 주요한 사건이 된 것이다.
　　스텔라나 위너의 작품이 증명하듯, 미술의 앞면과 뒷면—즉, 이미지와 그 아래의
구조—은 서로 별개의 영역처럼 다루어질 필요가 없다. 실상 둘은 서로 인접해 서로를
지지하고 있다. 지지대는 상당히 중요하지만 그간 미술사에서 과소평가된 구조의 역할

중 하나를 예시할 뿐이다. 목공은 아마도 가장 흔하게 접할 수 있는 작품의 구조를 잡는 활동이다. 그 이유는 어렵지 않게 추측할 수 있다. 많은 미술가가 나무와 못과 풀을 소지하고 있기 때문이다. 작가가 무슨 오브제를 생산하건 간에, 결국에는 그 작품을 상자에 담아서 보내야 하고, 벽에 걸거나 받침대나 그 외 베이스 위에 설치해야 한다. 화가의 목공 재료는 대체로 구하기 쉬운 것들이다. 따라서 이 재료들은 미술 작업에 쓰기 용이하며, 상대적으로 저렴하고, 초보에서 전문가에 이르기까지 다양한 수준의 기술과 장비를 가진 예술가들을 위해 다채롭게 마련되어 있다. 1910년대 쿠르트 슈비터스Kurt Schwitters와 파블로 피카소Pablo Picasso와 조르주 브라크Georges Braque가 처음으로 다다Dada[*20세기 초 유럽에서 1차 세계대전에 대한 반응으로 태생한 아방가르드 문화 운동. 이성과 논리, 부르주아지의 미학에 저항하는 경향에서 출발했다]와 입체파 콜라주 작업을 할 때 가장 흔히 썼던 재료는 나무 조각들이었다. 여기에는 심미적이나 상징적인 의미가 있던 것으로 해석할 수도 있겠지만, 실상 실용적인 측면이 상당히 작용했다. 다시 말해, 작가들은 구할 수 있는 재료들을 콜라주 작업에 되는 대로 가져다 쓴 것이다. 시기상 이후에 등장한 작품에서도 이와 같은 일이 흔히 일어났다. 예를 들어, 우크라이나 출신으로 주로 미국에서 활동했던 조각가 루이즈 니벨슨Louise Nevelson은 그녀의 복잡한 아상블라주 작품에서 나무 조각을 사용했다. 그녀는 자투리 나무를 모아 통일감을 주기 위해서 단색으로 색칠했는데, 주로 흑색과 백색을 사용했다. 니벨슨이 스튜디오에서 작업하는 모습의 사진을 보면, 그녀와 함께 조수인 다이애나 맥코운Diana MacKown이 머릿수건을 쓰고 열심히 일하고 있는데, 그 곁에는 작업에 필요한 도구들—못과 스프레이 페인트 캔—이 구비되어 있다.

요하네스 이텐Johannes Itten이 바우하우스[*독일 바이마르에 설립된 조형 학교]에서 기초 과정을 지도하고, 알렉산더 로드첸코Alexander Rodchenko가 고등 예술과 기술 스튜디오VKhUTEMAS(한동안 구성주의 실업의 메카로 자리 잡았던 모스크바의 예술학교)에서 수업을 시작한 이래, 미술가들의 실험적 조각에 주로 사용된 재료는 나무였다. 미술학도들은 간단한 제조 절차를 통해서 입체적인 작업 세계를 탐구할 수 있게 되었다. 목공은 재료가 값싸고, 구하기 쉽고, 상대적으로 다루기 쉽기 때문에

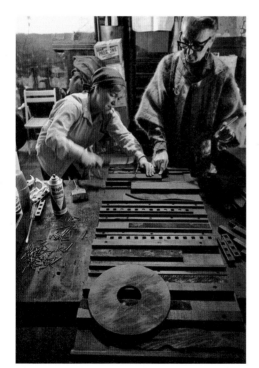

루이즈 니벨슨, 조수 다이애나 맥코운과 일하는 모습, 뉴욕, 1964년. 우고 물라스의 사진

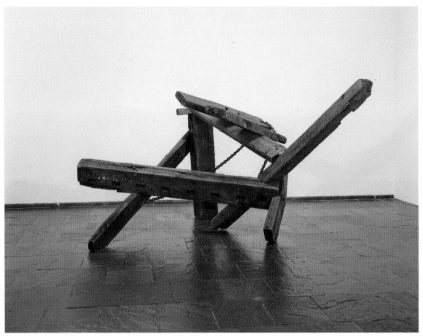

마크 디 수베로, <행크챔피온>, 1960. 나무, 스틸 하드웨어와 체인, 전체 1.97×3.86×2.77cm

학생들에게 가르치기 용이했고, 같은 이유로 부상하는 젊은 미술가에게 더할 나위 없이 이상적인 재료였다. 이들 학생 중 다수는 이미 더 어린 나이부터 목공 기술을 익혔을 것으로 예상된다.(일부 국가에서는 모든 어린 학생에게 목공을 가르쳐 왔으며, 어떤 나라에서 목공은 역사적으로 남자의 활동으로 간주되어 왔다.)

물론 제작에 대한 가치 기준이 높은 미술가는 더 다양한 제작 기법을 알고 있을 것이다. 목공에 있어서도, 가장 기초적인 접합 기술에만 의존하지 않고 조각이나 선반, 조선, 포장 수리와 상감 기법 같은 고급 기법을 이용하는 작가들이 있다. 1960년대 가장 유명한 목수이자 조각가로 알려진 마크 디 수베로Mark di Suvero는 가옥 건축 기법에서 응용한 자신만의 바로크적 조형 양식을 선보였다. 디 수베로는 분명히 추상표현주의 회화의 제스처에서 큰 영향을 받았지만, 그럼에도 불구하고 그의 초기 작품의 가장 큰 초점은 제작에 사용된 기법들을 표현하는 데 맞춰져 있다. 예를 들어, <행크챔피온Hankchampion>(1960)은 뉴욕 디 수베로의 동네에 무너진 지 얼마 되지 않은 건물에서 '구조한' 목재로 구성되었다. 이 조각은 트러스 지붕에서 흔히 볼 수 있는 앵글의 이음매와 나무못으로 지지되고 있다. 사용된 목재는 쓰레기 더미에서 가져온 이른바 '발견된 오브제found objects'지만, 매우 신중하게 선별된 것 같은 모양새를 띄면서 괄목할 만한 다수의 구조적 사건을 나타내고 있다.(일례로, 일렬로 늘어선 직사각형 장붓구멍[*목재에 다른 목재를 끼우기 위해 내는 구멍]은 동시대

미니멀리즘 조각의 연속성을 시사하는 것으로 해석할 수 있다.) 작품의 제목마저도 조각이 어떻게 제작되었는지를 있는 그대로 말해준다. '행크'는 디 수베로의 형제로서 조각을 만드는 것을 도와주었고, 작품에 사용된 쇠사슬은 '챔피온'사에서 제작한 공산품이다.

　　디 수베로는 "집을 짓는 사람, 배를 짓는 사람, 그리고 목수라면 모두 구조를 이해하고 있다"고 말하며, 전통적인 업종에 존경심을 표현한 바 있다. 또한 그는 <행크챔피온> 같은 작품에서 자신이 일반 주택 공법에 지대한 관심 갖고 있음을 드러냈다.[1] 하지만 이 조각품은 한편으로는 추상적인 구조물이기도 하다. 작품은 갤러리 바닥을 가로질러 뻗어 있으며, 외팔보들과 그에 역행하는 힘들이 팽팽히 대립하며 긴장감 넘치는 근육질의 춤을 춘다. 작품을 구성하는 재료들은 흔히 볼 수 있는 건축재일지 몰라도, 전체적인 작품 연출은 분명 일상성을 넘어서는 비범함을 지향하고 있다. 이렇게 지극히 일상적인 목공과 화려한 형상 사이의 대립이 바로 <행크챔피온>의 핵심 동력이다. 작업은 목공에 의존하고 있지만, 완성된 작품이 갖는 시각적인 효과는 그것의 미천한 기원을 뛰어넘는다. 마치 회화가 지지대에 의존하면서도 그것과 구분되는 것처럼 말이다. 디 수베로는 무너진 건물의 현장에서 나온 보잘것없는 건축 잔해들을 눈을 뗄 수 없는 매력적인 예술적 형상으로 변모시켰다.

　　한편 <행크챔피온>은 오만한 작업으로도 비춰질 수 있다. 이 작품은 도시 변화가 야기하는 혼란(무너진 동네)은 물론이고, 일상적인 제작 수단을 영웅적 형상으로 부적절하게 변형시켰기 때문이다. 실제로 1960년대 뉴욕의 미술계에서는 이런 류의 과도한 제스처에 대항한 불신이 대두되었는데, 추상표현주의의 마초적인 거들먹거림에 대한 보다 더 보편적인 반감의 일환이었다. 실상 이러한 충동 때문에 사람들은 미술의 '앞면'에서 눈을 돌려, 그 제반의 조건에 관심을 갖게 된다. 로버트 모리스Robert Morris의 <그것이 제작되는 소리를 재생하는 상자Box with the Sound of its Own Making>(1961)[*이하 <상자>로 표기]는 사람들의 새로운 관심을 대표하는 작품으로서, 디 수베로의 넘치는 개성주의에 상반된 모습이다. 모리스의 작품은 기초적인 목공 기술을 사용해 제작된 호두나무 상자로서, 제목이 의미하는 그대로, 그 속에 설치된 녹음테이프가 상자가 제작되는 과정에서 났던 소리들을 반복적으로 재생한다. 작품을 만들고 몇 년 후, 모리스는 다음과 같은 글을 남겼다.

　　　나는 완성품에서뿐 아니라 제작하는 활동 속에서도 '형상들'을 발견할 수 있다고
　　　믿는다. 이는 행동의 형상들로서, 사람의 행동과 주변의 재료 간의 특별한
　　　상호작용에 관련된 한계와 가능성을 실험하는 것을 목표로 한다. 미술을 빙산이라
　　　한다면, 이것이 수면 아래의 부분을 이루고 있다.[2]

우리는 이러한 '수면 아래의' 제작을 그의 <상자>에서 볼 수(혹은 들을 수) 있다. <상자>는 아무런 유용한 정보 없이, 만들어지는 과정을 녹음한 소리를 반복해서 재생한다. 갤러리를

찾은 관람객은 톱질이나 망치질 소리를 들으면서 아마도 일반적인 작업실 현장을 경험할 수도 있겠지만, 이것은 시각과 후각을 배제한 경험이다. 오직 소리에 기반해서 상자가 제작되는 과정을 순차적으로 재구성하려면 매우 집중해서 경청해야만 할 것이다.

　　일반적으로 <상자>는 형태와 과정이 서로를 설명하며 완벽한 일치를 이룬 작품으로 알려져 있지만, 반대로 괴리에 가득 찬 오브제로 볼 수도 있다. 작품 앞에 선 관객은 정적인 작품의 모습과, 그러한 형상을 낳은 제작 과정에서 들려오는 불협화음 사이의 간극에 놀라게 될 것이다. 더 나아가 우리는 모리스의 이 작품을 1960년대 부상했던 '블랙박스' 장비― 이를테면, 라디오, 테이프 녹음기, 텔레비전―에 대한 코멘트로도 볼 수 있다. 이들 장비의 외부 껍데기는 내부 기계의 작동 방식에 대해 아무런 정보도 주지 않는다. 이렇게 <상자>는 어떤 오브제가 스스로를 설명하는 안내서로 기능하기 매우 어렵다는 사실을 입증한다.

　　모리스가 초기 <상자> 작업의 재료로 호두나무를 선택했다는 사실에 주목할 필요가 있다. 호두나무는 오랜 시간 동안 가구 제작에 사용되었고, 내구성이 좋은 것으로 잘 알려져 있다. 반면, 같은 시기 모리스는 20세기에 들어 건설 작업과 예술가 모두에게 큰 호응을 얻었던 공산품 합성 재료인 합판으로도 실험을 했다. 미술사가 존 웰치먼John Welchman은 합판의 미술사를 추적한 바 있는데, 그에 따르면 모리스나 동료 미니멀리스트들은 합판이 갖는 공업적인 특성―표준화된 모양과 규격화된 획일성― 때문에 합판을 작품에 이용했지만, 이는 결코 중성적인 선택이 아니었다. 웰치먼은 합판이 재료일 뿐 아니라 기술이기도 하다며, 다음과 같은 질문을 던진다. "우리는 합판의 정직함이란 정확히 무엇인가를 질문해 볼 수 있다."[3] 앞서 1장에서 살펴보았던 산업용 물감(28쪽)처럼, 합판에는 미술가의 손에 닿기 이전의 역사―대규모 무역선의 개발에서부터 제2차 세계대전 때의 군사 연구에 이르기까지―가 있다.[4]

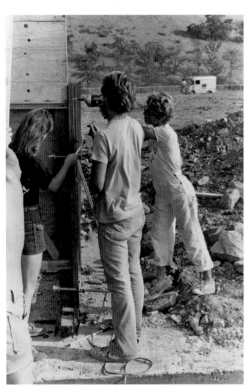

앨리스 에이콕, 아트파크에서 작업 중인 모습. <'복합 건축물의 시작들...': 발췌 샤프트 #4/다섯 개의 벽들>, 1977, 나무, 8.53×2.44m

　　모리스는 이후 10년이 넘는 세월 동안 프로세스 기반 작품을 연속적으로 제작했다. 그는 작가의 의도와, 물리적 제작과, 마지막 형상 사이의 부분적 간극과 연계에 대해 탐구하면서 지속적으로 조각의 '한계와 가능성'을 제시했다. 그의 연구와 가르침은 그가 뉴욕 헌터 컬리지Hunter College에서

앨리스 에이콕, <어떤 도시를 위한 연구>, 1977.
나무, 높이 0.91m에서 3.05m, 직경 3.35m에서 3.81m까지 다양

앨리스 에이콕, <어떤 도시를 위한 연구>(세부), 1977.
나무, 높이 0.91m에서 3.05m, 직경 3.35m에서 3.81m까지 다양

지도한 가장 뛰어난 제자 중 하나인 앨리스 에이콕Alice Aycock에게 이어졌다. 에이콕이
등장했을 당시, 뉴욕의 아방가르드 미술계는 남성 위주의 클럽으로서 페미니즘 비평에
대한 고려가 전혀 없었다. 에이콕은 자기가 성공할 확률이 매우 낮다는 사실을 인지하고
있었다. 하지만 그녀에게는 숨겨진 특별한 능력이 있었다. 그녀의 가족은 건설 회사를
하나 소유하고 있었는데, 그녀는 그곳에서 전동 공구들에 둘러싸여 성장했다. 에이콕은
그곳에서 얻은 지식을 미술 작업에 효율적으로 활용했다. 그녀는 자주 여러 건축 기술들을—
신더블록[*석탄재와 시멘트를 섞어 만들 블록], 흙으로 빚은 구조물을 비롯, 유리 섬유와 용접—
응용했지만, 그녀에게 가장 중요한 매체는 목재였다. 이는 편의에 따른 선택이었는데,
이를테면 미술관이나 조각공원 현장에서 작업할 때, 목재는 인근의 목재 하치장에서 비교적
싼 값에 빠르게 구할 수 있다는 장점이 있었다.
　　에이콕은 깎아내는 조각 기법을 너무 구식이라 생각하고 거부했다. 그녀가 보기에
그것은 "인용 부호로 둘러싸인 조각"이었다. 대신 자르기와 연결과 같은 단순한 과정으로
추상을 끌어내는 구성주의의 작업 방식을 수용했다. 그리고 이내 디 수베로의 표현주의와
모리스의 반복적 자기지시성 사이에서 그녀만의 방식을 발견해 냈다. 그리고 이에 대해
"구조는 세상의 모델/은유인 동시에 어떤 세상 속의 사물로 남아 있을 수 있다"고 설명했다.[5]
<어떤 도시를 위한 연구Studies for a town>(1977) 작업이 이러한 에이콕의 접근 방식을
예시한다. 이 작업은 어떤 드라마틱한 제스처를 취하거나 둥근 폐회로의 모양새도 아닌 채로,
원형prototype이나 다른 일이 생기기를 기다리는 빈 무대 같은 느낌으로 관객에게 다가선다.
이러한 작품의 임시성은 구도를 통해서 연출된다. 작품은 오로지 내부를 부분적으로 드러낸
채, 그 누구도 실제로 내부에 들이지 않으면서도 그러한 신체적인 접근이 필요하다고 말하는
듯하다(양쪽 계단이 커브를 그리며 조각의 내부로 이어지지만, 각각의 입구에는 허리 높이에

고든 마타-클락, <원뿔 교차>, 1975. 필름 스틸 컷

빗장이 놓여 있다). <어떤 도시를 위한 연구>는 미완성의 상태를 통해서, 그와 반대로 완성된 미술 형상이 실제적 경험을 반영할 수 없다는 에이콕의 시각을 대변하고 있다. "세상은 혼란으로 가득하다. 우리가 정원을 만드는 순간, 잡초가 자라기 시작한다. 우리가 집을 만드는 순간, 폭탄이 날아든다."[6]

에이콕 외에도 1970년대 뉴욕에는 구조를 하부 구조 혹은 토대substructure로 바꾸려고 시도한 작가들이 있었다. 에이콕과 절친한 작가 고든 마타 클락Gordon Matta-Clark은 건물을 자르거나 그 내부에 원뿔형 빈 공간을 만들어 내부와 외부, 공공과 개인 사이의 침투성을 보여주는 활동으로 유명했다. 에이콕의 또 다른 동료인 메리 미스Mary Miss는 피부가 벗겨져 내부 골조가 드러난 것 같은 조각을 만들었다.[7] 이런 미스의 작업에 대해 "그것은 종종 건축을, 특히 건축의 진행 단계에서 가장 흥미롭다 할 수 있는 아주 초기 단계의 건축물을 닮았다"고 말한 사람도 있다.[8] 이 세대의 미술가는, 한편으로 이전에 활동했던 표현주의 작가들보다 더 작품의 제작 과정을 직접적으로 다루고자 했고, 다른 한편으로는 뒤죽박죽의 무질서 상태를 통해 거친 세상을 향해 열려 있음을 드러내고자 했다. 그들은

메리 미스, <주변/가건물/유인용 도구들>, 뉴욕 로즐린, 나소 주립 미술관, 1977-78. 대지미술. 작가 제공.

구조를 날것 상태로 되돌림과 동시에 건축 현장의 변화무쌍한 에너지를 불어넣고자 했다.

　　이러한 유형의 작업은 현대미술에서 지속력을 갖고 이어져 왔는데, 실현성이 특히 높기 때문이다. 1980년대 조각과 설치 미술의 규모가 크게 확대되기 시작한 이래로 거대한 작품을 제작하려는 경향이 계속되어 왔다. 그와 동시에 미술계는 점차 글로벌하게 연계되었다. 많은 작가들에게 이러한 미술계의 동향은 더 많이 이동하면서 더 큰 프로젝트를 맡는 것을 의미했고, 이를 진행하기 위해서 작가들은 현지에서 재료를 빠르게 구해 사용해야 했다. 이들에게 목공은 가장 완벽한 해결책으로 자리했다. 대부분의 도시에는 목재 하치장과 숙달된 목수가 있고, 대충 세워 놓은 건축물의 형태로 내버려 둔다면 대규모 구조 작업을 손쉽게 완성할 수 있기 때문이다.

　　일본의 미술가 타다시 카와마타Tadashi Kawamata는 이러한 방식을 매우 효율적이고 야심차게 이용해 왔다. 마르셀 뒤샹의 <계단을 내려오는 누드Nude Descending a Staircase>(1912)라는 그림을 '지붕널 공장의 폭발'에 비유한 유명한 말이 있는데, 이는 아마도 카와마타의 작업에 더 정확하게 들어맞는 문구일 것이다. 그는 목재(새것도 있고, 재활용 목재도 있다)를 예측 불가한 형태의 나선, 진로가 뒤틀린 경사로, 삐죽삐죽한 돌출형 등으로 배열하는 작업을 한다. 작품은 대체로 기존부터 있던 건축물과의 관계를 고려하여 지어지는데, 마치 건설자의 비계가 스스로 살아서 움직이는 것 같다. 에이콕처럼 카와마타는 자신의 인상적인 반反기념비적 구조물을 일시적인 도시 환경의 연장으로 보았다.

> 건축 현장은 항상 무너지거나 지어지고 있다. 이 과정은 일시적이며 계속해서 진행
> 중이다. 모든 대도시와 소도시에 이러한 건축 현장이 있다는 사실은 세상에 어떤
> 거대한 순환 주기가 있음을 의미한다. ... 나는 이 반복되는 파괴와 건설의 순환을
> 표현할 수 있다고 느낀다.[9]

여기서 카와마타는 건축을 건물이 세워지고 무너지는 진행 과정으로 인식하고 있음을 드러낸다. 이러한 견해가 일본의 문화, 특히 사원 구조를 주기적으로 재건하는 일본의 신도 사상에 뿌리를 두고 있다고 보는 사람도 있다. 예를 들어, 어떤 비평가는 다음과 같이 설명한다.

> 카와마타의 작업에서는 원시적인 구조물이 발전된 기술과 만나고, 기초적인
> 공법이 거대한 스케일의 현대 문명의 복잡성과 대치한다. 다른 말로 설명하자면,
> 일본 집짓기의 아주 오래된 기본 재료인 순수한 유기체 나무가 영혼 없는 서구
> 건축의 오만한 형상에 도전한다고 볼 수 있다. 그 무질서한 혼종적인 표면에
> 대항하는 '가난한' 이미지로서 말이다.[10]

타다시 카와마타, <파괴된 교회>, 1987년 3월-9월.
나무. 설치 모습, 카셀 도쿠멘타 8

이렇게 카와마타의 작업은 건축 환경에 대한 동양적 개념을 재현하면서도, 또 다른
한편으로는 전 세계적인 미술 제작 시스템을 반영하고 있다. 그는 모든 프로젝트에
일관적으로 해체적 양식을 사용했지만, 각각의 작업은 그것이 설치된 지역의 특색을
보여주고, 그 지역에 만연한 재료로 제작되며, 조수들이 제작에 참여했다. 그는 독일의
카셀 도쿠멘타Kassel Documenta에서 매력적인 숲의 느낌을 구현해 냈고, 런던의 서펜타인

타다시 카와마타, <파벨라 카페>, 2013.
혼합 매체 설치, 아트 바젤, 2013, 크기 가변

갤러리Serpentine Gallery에서는
꼿꼿하고 엄중한 느낌의 작업을
했다. 프랑스에서는 버려진
의자들로 막강한 토네이도가 훑고
지나간 것 같은 어지러운 형상의
탑을 쌓았다.

카와마타는 2013년 아트
바젤에서 어떤 지역의 특성을
다른 곳에 옮겨 심으려는 시도를
보여주었는데, 그렇게 탄생한
작품인 <파벨라 카페Favela Café>는
의도치 않은 문제에 휘말렸다.
이 작품은 음식을 파는 몇 채의

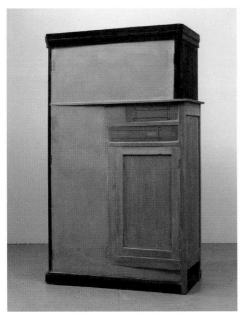

도리스 살세도, <무제>, 1998.
나무, 콘크리트와 금속. 188×111.7×54.6cm

도리스 살세도, 일하는 모습. <21세기의 예술>(2009)의 한
에피소드인 "연민Compassion"의 스틸컷

임시 건물로 구성되었고, 그 구조물은 '파벨라'라고 일컬어지는 브라질 도심의 슬럼가에서
영감을 받았다. 아트 페어를 방문한 사람들은 이 카페에서 모닝커피나 점심용 팔라펠[*콩을
갈아 만든 반죽을 둥글게 빚어 튀긴 요리]을 구입할 수 있었다. 카와마타와 그의 팀의 의도는
사람들이 이 프로젝트를 통해 세상의 다른 곳에 존재하는 끔찍한 사회적 환경에 관심을 갖게
하는 것이었다. 하지만 이 작업에 분개한 젊은 시위대가 등장했다. 그들은 어떻게 카와마타가
가난한 슬럼가에서 영감을 받아서 부유한 미술계 종사자들에게 서비스하는 스낵바를 만드는
작업에 문제가 없다고 생각했는지 이해할 수 없었다. 시위대는 처음에는 평화로운 방식으로
카페를 점령했다. 자신들의 스낵바를 만들기도 했다. 하지만 결국 경찰에 의해 추방되었고, 그
과정에서 최루탄이 사용되는 등 폭력이 발생했다.[11]

시위자들이 카와마타의 프로젝트를 모욕적으로 받아들인 것은 타당했을까? 아니면
모든 것이 작품에 대한 오해에서 비롯되었을까? 이 갈등으로 인해 어쨌든 스위스 아트 페어가
세워진 부지가 결국에는 브라질 슬럼가의 혼란스러운 상황을 재현하게 되었으니, 이를 일종의
예술적인 성공 사례로 볼 수 있을까? 이 사건을 누군가가 어떻게 받아들이건 간에, 그것이
아트 바젤에 전에 없던 수준의 논쟁을 불러들인 것은 분명한 사실이다. 아트 페어에는 관습을
벗어난 정치적인 맥락이 늘 도사리지만 통상 안전하게 억제되고 있다. 대충 만들어진 목재
구조물에 의해 그 안전망이 파열되는 상황은 단순한 우연이 아니었을지도 모른다. 카와마타의

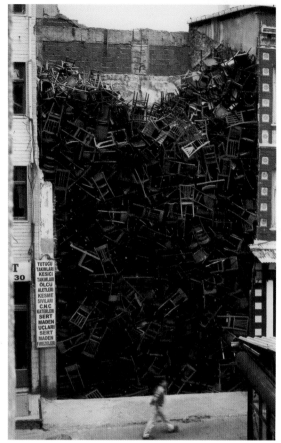

도리스 살세도, <두 개의 건물 사이에 끼인 1550개의 의자>, 2003년
제8회 국제 이스탄불 비엔날레를 위한 설치

카페는 파벨라의 단순한 재현이 아니라 그 장소를 물리적으로 재건한 것이었다. 경찰과
시위대의 충돌은 그 물질성에 의해 직접적으로 야기되었다. 미술품의 구성에서 종종 볼 수
있듯, 작품의 골조는 결과에 영향을 주게 되고, 그것이 어떤 식으로 발현될 것인지는 작가들도
예견하기 힘들 때가 많다.[12]

　　　　이 장의 목적은 목공이 어떻게 미술품 제작의 근본적 조건을 구성하고, 또 나아가
그 조건에 어떻게 대응하는지를 보여주는 것이었다. 회화의 지지대에서부터 카와마타의
제멋대로 뻗어나가는 설치 작업에 이르기까지, 지금까지의 여정은 우리를 전형적인 미술가의
작업실에서부터 더 넓은 배경으로 끄집어냈고, 의도된 것에서 의도치 않은 것으로 인도했다.
콜롬비아의 작가 도리스 살세도Doris Salcedo는 정확히 이러한 것들이 교차하는 지점에서
작업을 한다. 그녀는 의자와 장식장, 침대 프레임과 테이블, 그리고 기타 익숙한 살림살이들로
추상적인 조각을 만든다. 그녀의 작업 방식은 구성적이면서도 임의적이고, 개인적이면서도
일반적이다. 때로는 이 혼성적 형상에 머리카락이나 신발 같이 사람을 기억하게 하는 물건을

끼워 넣어, 우리와 함께 살아가는 가구에 기억을 담는 능력이 있다는 사실을 시각적으로 상기시킨다. 살세도의 일부 작품은 같은 집에 존재할 수 있지만 보통은 따로 있는 오브제를 결합시킨다. 예를 들어, 침대 프레임과 옷장, 테이블과 침대가 합쳐진 형태 같이 부자연스러운 혼성 결합물을 만드는 것이다. 또한 그녀는 도심 설치 작업을 통해 난민이나 사라진 시체, 그리고 그 뒤에 남겨진 그들의 잊히지 않는 물리적 흔적에 대해 이야기하기도 한다. 대표적인 예로는 2003년 이스탄불 비엔날레에서 1550개의 의자를 두 개의 건물들 사이에 빼곡히 쌓아 제작한 거대 설치 작업이 있다. 여기서 그녀는 세계 경제의 일부를 지탱하고 있는 이주자들의 문제를 환기시켰다.

살세도는 숙달된 목수, 건축가, 모델 제작자, 가공 업자들로 구성된 팀을 고용해 작업한다. 그녀의 팀은 골동품들로 '불가능한 오브제impossible objects'를 만들어 내는 세밀한 제작 작업에 시작 단계에서부터 참가한다.[13] 그들은 각각의 이음매와 표면 하나하나에 주의를 기울이고, 살세도가 콜롬비아와 그 외의 지역에 새로운 추모의 언어를 만들어 내는 작업 과정에서 일어나는 구조적이고 공학적인 문제에 도움을 준다.

미국의 미술가 마틴 퍼이어Martin Puryear는 살세도와 완전히 다른 미학을 구사하지만, 동일하게 일상에 근간을 둔 작업을 선보여 왔다. 그는 미국 현대 조각가 사이에서 가장 기술적으로 숙련되었다는 평가를 받는데, 이런 평가는 그에게 있어 문제가 되기도 했다. 최근까지도 능숙한 기술을 구사하는 작가는 단순한 수공예가로 평가 절하를 당하는 일이 종종 있었기 때문이다. 농장 도구가 걸려 있는 벽을 마치 꿈꾸듯 연상시키는, 평온한 모습의 〈어떤

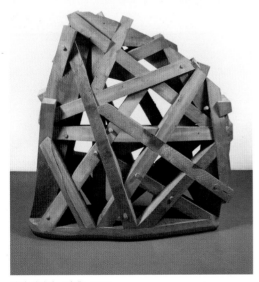

마틴 퍼이어, 〈티켓〉, 1990.
참피나무와 사이프러스, 170.2×157.5×43.2cm

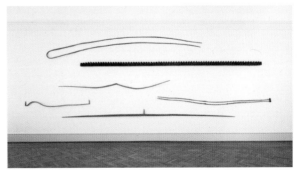

마틴 퍼이어, 〈어떤 이야기들〉, 1975-1978.
재와 옐로우 파인, 약 9m

이야기들Some Tales>(1975-1978) 같은 퍼이어의 초기 작품이 이러한 태도를 더 부추겼을지 모른다. 하지만 이러한 인상에서 벗어나, 그의 형상을 발견하는 특별한 재능에 주목할 필요가 있다. 그의 작업은 대부분 나무로 만들어지는데, 종종 타르나 철망, 라탄과 기타 단순한 재표가 추가된다. 여기서 그는 일반적으로 작품을 지지하는 데 쓰이는 기술이 어떻게 주된 작업이 될 수 있는지를 보여 준다. 앞서 설명한 마크 디 수베로의 경우 <행크챔피온>에서 건축 이음새를 다양하게 활용해 드라마틱한 효과를 연출하면서 실제로 관련된 기술은 사용하지 않았는데, 퍼이어는 그와 달랐다. 그는 전문 목공예를 신중히 연구하고, 그 구조적인 지식을 바탕으로 작업을 진행했다. 그 결과 장엄한 느낌을 구사할 수 있었는데, 작품의 스케일이 크기 때문이었다. <티켓Ticket>(1990)이 대표적인 작품이다. 이 작품은 거의 부싯돌과 가까운 단순함을 보여주는 조각으로, 각 이음매에 거대한 장부못이 튀어나와 있다. 하지만 비행기나 물고기의 기울어진 지느러미를 연상시키는 작품의 전체적 형상은 세부 부분을 철저히 신경 써서 만들어 낸 것이다. 작품의 그 어떤 이음새 하나도 동일한 것이 없다.

로스 카핀테로스, <소메카>, 2002.
종이에 수채와 연필, 239×152cm

슬레이트나 의자를 배열한 것이건, 들어가 살 수 있는 거대한 빌딩이건, 목조 작업은 흥미롭게도 미술이 바깥 세상에 관여하는 환경을 조성한다. 이 장에서 마지막으로 이야기할 작업은 미술가가 구조에서 찾고자 하는 심연의 의미를 이해하는 데 도움이 될 것이다. 그것은 쿠바의 예술가 그룹인 로스 카핀테로스Los Carpinteros의 작품들로서, 여기에는 마르코 카스티요Marco Castillo와 다고베르토 로드리게즈Dagoberto Rodríguez가 참여하고 있다. (2003년 6월까지는 알렉산드레 아레체아Alexandre Arrechea가 있다가 떠났다.) 로스 카핀테로스는 스페인어로 '목수들'을 의미한다. 이름 그대로, 로스 카핀테로스는 미술품을 제작하면서 공예와 길드의 접근 방식을 채택한다. 그들은 에이콕과 미스, 살세도, 카와마타에 못지않게 목공예에 숙련되어 있으며, 그들이 만든 오브제들은 가구와 건축, 조각의 중간 단계인 경우가 많다. 그들은 작업을 진행하면서 눈부신 공예

로스 카핀테로스, <구>, <살라스 데 렉투라> 시리즈, 2015. 3D 렌더링

솜씨를 다양하게 발휘해, 폭발 중 멈춘 것 같은 거실에서부터 옆으로 누운 실물 크기의 등대에 이르기까지 훌륭한 작품들을 제작해 왔다. 또한 그들은 쿠바에서 정치적으로 중요한 건물을 본 딴 가구를 만들기도 한다. 이러한 작업들은 아마도 그 건물을 길들이거나 축소시키려는 의도를 표현하는 방식일 것이다.[14] 과거와 현재의 수많은 목수처럼, 그들은 상상한 오브제의 모습을 섬세하게 드로잉해서 남긴다. 이 디자인들은 작품으로 탄생할 수도 그렇지 못할 수도 있다. 이를 실현하기 위해서는 어마어마한 노동이 요구된다.

최근 로스 카핀테로스에게 사람들의 이목을 집중시킨 건 나무로 만든 뚫린 새장 작품이다. 이 작품은 거대화된 건물의 모형, 혹은 도서관의 서가를 연상시킨다. 실제로 작가들은 이 구조물을 <살라스 데 렉투라Salas de Lectura>(1997-현재), 곧 '열람실'이라 불렀다. 이 작품은 거주가 가능할 정도로 크고, 로스 카핀테로스는 카와바타의 문제작 <파멜라 카페>를 의뢰했던 아트 바젤의 플로리다 스핀 오프 전시인 아트 바젤 마이애미Art Basel Miami에 이 작품을 하나 만들어 보내기도 했다. 당시 작품은 술을 판매하는 공간으로 쓰였는데, 그들을 이렇게 미술계의 연회와 사회정치적 문맥을 카와바타와 비슷한 방식으로

대치시켰지만, 이 경우에는 항의하는 시위자들은 없었다. 다른 새장 구조물은 갤러리 임시 전시를 위해 제작되었다. <살라스 데 렉투라>는 하바나 인근의 후벤투드섬 Isla de la Juventud에 세워진 감옥 프레시디오 모델로Presidio Modelo에서 영감을 얻었다. 이 거대한 감옥은 1920년대에 세워졌지만 엄청난 역사를 갖고 있으며, 영국의 사회사상가인 제러미 벤담Jeremy Bentham이 1785년 고안한 유명한 파놉티콘Panopticon 감옥의 모델을 따랐다. 벤담의 아이디어는 독창적인 동시에 불편함을 안겨 주었다. 파놉티콘은 건물이 중앙에 초소를 둘러싸고 있는 형태의 교도소로, 한 명의 간수가 수백 명의 재소자들을 감시할 수 있다. 비록 그가 한 번에 볼 수 있는 감방의 수는 제한적이지만, 그 안의 죄수들은 언제나 감시받고 있다는 느낌하에 생활하게 된다. 프랑스의 철학가인 미셸 푸코Michel Foucault가 설명하듯, 파놉티콘의 재소자들은 감시받는 느낌을 내면화하고, 효율적으로 스스로를 훈육하게 된다.[15] 벤담의 살아생전에 그의 계획대로 파놉티콘이 실현된 적은 없었지만, 세월이 지나 프레시디오 모델로가 그의 개념을 그대로 적용해 지어졌다. 쿠바의 정치가인 피델 카스트로Fidel Castro가 혁명가였던 젊은 시절 수감된 적 있었던 이 건물은 지금 박물관으로 남아, 공산당 정부가 이를 억압적이었던 식민 역사의 증거로 사용하고 있다.

2015년 로스 카핀테로스는 런던의 빅토리아 앤 앨버트 미술관V&A의 의뢰를 받아서 영구적인 <살라 데 렉투라>를 제작했다. 작품은 미술관 내 유럽의 미술과 디자인 전시, 더 정확하게 말하자면 계몽주의를 주제로 한 갤러리의 중앙에 설치되었다. 이는 바로 벤담이 살았던 시대로서, 모든 것을 다 알고자 하는 목표가 감옥 설계뿐 아니라 많은 과학 분야에 활기를 불어넣은 때였다. 계몽주의의 꿈—우리에게 여전히 남아 있는—은 모든 것을 완전히 이해하고, 그 안에서 모든 인간과 사물과 사실들에 대한 지식을 쌓는 것이다. 이러한 충동은 민주적인 동시에 고압적이었다. 한편으로 계몽주의적 충동은 문화를 사회에 대한 세속적 이해와 동등한 선상에 두고자 했으며, 또 다른 한편으로는 일부(종교 단체나 공예 길드처럼)의 폐쇄적인 비밀이 인류에 방해되는 신비주의 전략일 뿐임을 시사했다.

로스 카핀테로스의 나무 구조는 세상을 이해하고자 했던 계몽주의의 힘과 한계를 모두 상기시킨다.[16] 이 작가들이 제국주의의 희생양인 쿠바 출신이라는 사실은, 제국주의가 가장한 보편성의 본성이 기본적으로 유럽 중심주의라는 사실을 강조한다. 이 거대한 반쪽짜리 지구본의 중앙에 서서 내부를 둘러본다면, 당신의 몸을 둘러싸고 전개되는 작품의 구성 방식에 놀라게 될 것이다. 섬세하게 마감된 이음새들이 제각기 당신을 향하고, 당신은 그 모든 것이 수렴되는 하나의 중심점에 위치한다. 이 구조물은 은유적으로 당신을 계몽주의의 관찰자 혹은 파놉티콘 간수의 자리에 위치시킨다. 하지만 당신은 관찰자이자 교도관인 동시에 재소자이기도 하다. 일종의 유사 건축물이라 할 수 있는 이 나무 구조는 세상의 상황을 지배하려 하거나 이해하려는 사람에 대한 부드러운 질책이다. 회화 뒷면의 지지대나 음향 구조물처럼, 많은 생각들이 새롭게 자극받아 깨어날 수 있는 단상을 제공한다.

Building

건축

건축은 실로 다양한 기술 분야를 아우르는 종합 예술이기 때문에, 종종 '예술의 어머니'라고 불린다. 회화, 벽돌 쌓기, 조각, 목조, 금속 가공, 콘크리트 타설, 유리 공사, 조명 그리고 플라스틱 성형이 모두 건축에 포함된다. 그런 의미에서 영어로 건축architecture이라는 단어가, '마스터'를 의미하는 그리스어 아르케arche와 '공예'를 의미하는 테크네techne에서 파생되었다는 사실에 주목할 필요가 있다. 역사적 기원뿐 아니라 오늘날 실제적인 활동에서도 건축은 숙달된 장인들의 작업에 의존한다.

대부분의 사람이 전문 건축가에게 가진 이미지는 아마도 제도대나 컴퓨터 모니터 앞에 앉아 일하는 모습일 것이다. 건축 학교에서 가르치는 기술은 드로잉이 유일하고, 건축 드로잉은 건축가가 모든 건설 과정을 지시하기 위한 용도로 이용된다. 여타의 디자인 분야와 마찬가지로, 특정 드로잉 수단은 특정한 건물 양식을 초래하는 경향이 있다. 예를 들면, 전통적인 결합 부분의 스타일링과 장식 시스템을 갖춘 고전 아카데미의 제도술은 고전적인 건축물을 만드는 이상적인 수단이다. 반면, 현대의 컴퓨터 지원 설계CAD 시스템과 그와 관련된 엔지니어링 소프트웨어는 자하 하디드Zaha Hadid 같은 건축가가 보여 준, 직선을 완전히 배제한 설계를 가능케 했다. 또한 드로잉은 디자인의 분과인 '건축'과 실용 기술의 모음인 '건설'을 구분 짓는 관습을 가로질러 소통하기 때문에 매우 중요하다. 보통 건축가는 무언가를 그리는 사람이며, 건설자는 무언가를 만드는 사람이라는 인식이 있다. 그들은 전통적으로 서로 다른 종류의 기술을 가진 사람으로 출신과 사회적 계급 또한 달랐다.

지난 30년 동안 이러한 관습적 구분을 무너뜨리고자 노력했던 많은 저술가와 미술가들이 있었다. 이들은 어떤 건물의 지속적 가치를 결정하는 것은 상당 부분 만들어진 방식에 있다고 주장했다.[1] 이 주장은, 건축의 가장 중요한 측면이 형상·장식·기능을 통해 대중과 소통하는 능력이라 생각했던 1970년대와 1980년대의 지배적인 시각에서 벗어나, 건축이라는 용어의 기원인 '마스터 공예(아르케 + 테크네)'로 회귀하는 것을 의미했다.[2] 1990년대 이후 건축에서는 기술적인 문제와 지속 가능성, 건축 기사의 기량에 더 많은 관심이 집중됐다. 사실 이러한 문제는 20세기 초반 모더니스트에게도 중요하게 작용했다. 하지만 오늘날 건축은 본연의 '진실'을 추구하지 않는다는 점에서 모더니스트의 활동과 큰 차이를 보인다. 요컨대 공예가 다시금 건축 담론의 중심에 들어섰고, 이는 과거 모더니즘의

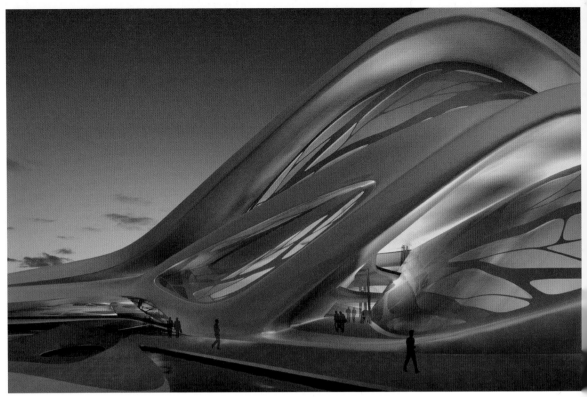

자하 하디드 아키텍츠, 아부다비 공연 예술 센터 디자인 디지털 렌더링, 2008

근본주의적 관심과 달리 표현적인 측면에서 재검토되었다.

　　건설업의 전통 재료라 할 수 있는 벽돌과 강철, 콘크리트는 미술가가 사용해 온 재료이기도 하다. 건축가와 미술가는 거의 동일한 이유—강하고 견고하며, 대규모 구조 작업에 적합한 재료—로 이 재료를 써왔다. 각각의 재료는 구조물에서 저마다 담당하는 역할이 있다. 벽돌은 모두 동일하게 생겨서 구조에 모듈성을 부여하고, 거대한 영역에 나열되어 패턴을 이룰 수 있다. 알파벳 대문자 'I' 모양을 가진 스틸 아이빔은 건축물의 가로축 혹은 세로축을 지지하고, 다른 재료를 지탱하는 골조를 만들기에 이상적이다. 콘크리트는 어떤 형태로든 성형이 가능하고 굉장히 튼튼한데, 특히 내부에 철근을 넣게 되면 더욱 견고해진다. 조각가는 이 세 가지 재료를 사용해 스케일이 큰 작업을 할 수 있다. 어떤 때는 실제 건물에 비견할 만한 크기의 작업이 가능하다. 이 장에서는 미술가가 건축 재료를 사용한 사례를 조사해, 그 사고방식이 건축이나 건설업 동료들과 얼마나 유사하게 또는 차별되게 나타나는지 보여주고자 한다.

　　건축업의 벽돌 쌓기를 직접적으로 언급하는 칼 안드레Carl Andre의 작업으로 본격적인 논의를 시작해 보자. 안드레가 제작한 조각과, 이와 비슷하게 생긴 낮은 벽이나 바닥 부분 사이에는 눈에 띄는 중요한 차이점이 존재한다. 우선 안드레의 조각은 서로 분리되어

있어서—그들을 접합하는 모르타르[*시멘트, 석회, 모래, 물을 섞어서 물에 갠 것]가 없다—
마음대로 분해해 재조립할 수 있다. 또한, 조각에는 (헤링본 무늬 등의) 장식적 패턴 혹은
구조적인 맞물림이 없다. 조각은 단순히 석공 기술을 조각적 맥락으로 옮겨온 것이 아니라,
그것을 단순화하거나 추상화한 작업이라 볼 수 있다.[3] 안드레가 1972년에 이야기하길, "나는
어떤 조각의 세부가 미적 효과 등을 통해 흥미롭게 나타나기를 바라지 않는다. 나는 이런 쪽에
아무런 관심이 없다. 내가 바라는 건 재료가 가장 분명한 형상으로 드러나는 것이다."[4]

안드레의 벽돌 작업은 '조각으로서의 건축' 작업을 위한 일종의 기준점이 된다.
여기에는 건축의 주된 요소—구조, 재료, 장소—가 포함되지만, 안드레는 이를 꾸밈없이
제시한다. 여기에 주어진 유일한 구성적 전제 조건은 중력이다. 이를테면, 안드레는 중력을
의식하여, 벽돌을 옆으로 세우는 것이 아니라 반듯이 놓는 단순한 결정을 내렸다. 하지만
안드레의 경우처럼 1960년대 미술과 건축에서 전형적으로 드러나는 미디엄에 대한 직접적인
접근 방식과 더불어, 다른 한편에서는 형태에 대한 보다 더 표현적인 태도가 존재했으며,
이 둘은 양립하기도 했다. 일례로 책의 앞장에서 우리는 마크 디 수베로의 작품을 논의한
바 있다. 수베로 작품의 역동적인 구조는 집의 구조를 짓는 목공에게서 아이디어를
가져왔다(54쪽). 거의 비슷한 시기 영국에서는 앤서니 카로Anthony Caro가 건축용 철강을 조각으로 해석하는 작업을 전개했다.

카로의 초창기 추상 작업인 <미드데이Midday>(1960)는 그의 절충적 스타일을 잘 보여 준다. <미드데이>는 보는 방향에 따라 분리된 아이빔을 아무렇게나 쌓아 놓은 것 같을 수도 있고, 또 무언가를 재현한 구상적 이미지로 보이기도 한다. (서 있는 모습이 약간 뒷발로 선 말 조각상을 닮았다.) 작품 전체를 코팅한 밝은 노랑색 페인트는 통일감을 느끼게 해주며, 조각을 구성하는 금속 각각이 원래 갖고 있었던 용도와 역사를 지운다. 카로는 이를 "특색 없는 금속을 가져와서 조각이라는 하나의 전체 내에 열린 방식으로 연계시키고자 한다"고 이야기한 바 있다.[5]

앤서니 카로, <미드데이>, 1960.
도색한 강철, 235.6×96.2×388.6cm

카로는 건축 재료를 미술 작업에 활용한 미국의 유명 조각가 데이비드 스미스David Smith의 작품을 접한 후 <미드데이>를 제작했다. 카로와 마찬가지로 스미스는 전통적인 청동 주조로 미술 활동을 시작했지만, 1950년대에는 버려진 자투리 금속, 공구, 철망, 보일러 뚜껑, 철근 같은 기성 금속 조각을 용접하기 시작했다. 그리고 점차 아이빔처럼 규모가 큰 금속도 사용했다. 이처럼 스미스는 건축업자와 같은 재료를 쓰면서도 작업에 대해 모호한 태도를 취했다. 일례로 다음과 같이 말한 바 있다. "나는 스스로를 노동자라 생각하고 미국 철강 노동조합 2054지부에 소속되어 있다. 하는 일은 노동자와 다를 바 없지만, 미학적인 주제가 (노동자와 나 사이에) 차이를 만든다."[6] 이처럼 미술가들은 건설 노동자나 기타 전문직 기능인과의 기술적 유사함, 그리고 문화적 역량이나 지식에서 나타나는 계급적 문제에서 파생되는 자의식적 차별성 사이에서 갈등했다. 이번 장에서는 이와 관련된 주제를 반복적으로 다루고자 한다.

카로는 미술 활동 전반에서 건축 기술을 활용한 사실을 가능한 드러내지 않기 위해 노력하며, 자신의 관심은 순수한 형상에 있다고 주장했다. 하지만 여러 개의 리벳[*속판 등을 잇는 데 쓰이는 대가리가 굵은 금속의 못]으로 장식된 그의 <미드데이>는 주장과는 다른 태도를 보인다. 여기서 리벳은 각 부분을 접합시키는 역할을 하지만, 필요 이상으로 과도하게 사용된 인상을 준다. 마치 높은 마천루의 골조에 등장하는 공법을 겨우 사람보다 조금 더 큰(약 가로 2.4미터×세로 3.7미터) 조각으로 옮겨 온 느낌이다. 카로는 이 작품을 차고에서 만들었지만, 지상에서 높이 떨어진 층에서 일하는 건축공이 사용하는 기술을 가져다 썼다. 이는 재료를 마음대로 숙달하고 넘어서려는 의도를 고려할 때 적절한 작업 방식이었다.

1960년대 건축 분야의 포스트모더니즘 이론가들은 기술적인 숙련도보다 맥락적 접근 방식을 더 옹호했다. 맥락적 접근 방식은 작업의 안과 밖, 즉 내재적 요인과 그것을 둘러싼 다채로운 환경적 요인을 모두 반영하는 것이다. 이러한 경향은 건축의 파사드[*건축물의 정면부]를 강조하는 추세, 곧 건물의 파사드가 주변의 환경을 반영하는 방식을 중시하는 풍조로 이어졌다. 맥락주의는 기존의 환경을 침해하는 것이 아니라 인식하고 이해하는 태도를 의미했다. 그리고 더 나아가 인위적으로 조성된 환경을 지속적인 타협의 과정으로 보는 태도로까지 연결되었다. 그 타협의 과정에선 토지 사용 제한법, 경제적 문제, 상충하는 이해관계, 켜켜이 쌓인 역사 등 다양한 알력과 여건이 지속적으로 영향력을 행사한다. 건물은 복잡하게 얽힌 모순적 구조 속에 존재하고, 건축가는 갈수록 이에 민감하게 반응하게 되었다.[7] 순수 미술에 대한 포스트모더니즘적 사고는 이러한 생각과 유사했으며, 종종 전시를 위한 제도적, 상업적 맥락에 초점을 두기도 했다. 그리고 순수한 형상에 대한 문제보다는 계급과 젠더, 인종, 혹은 지배적인 정치적 조건의 문제를 강조하는 경향도 생겨났다.

바로 이 시기에(정확히는 1979년) 미술사학자 로잘린드 크라우스는 <확장된 장에서의 조각Sculpture in the Expanded Field>이라는 유명한 논문을 출판해 미술과 조각적

사고 사이의 이론적 연계성을 확립하고자 했다. 크라우스가 이 논문에서 주장하길, 조각은 이제 시가지의 광장이나 싸움터 같이 중요한 장소를 표시하고 기념하는 전통적인 역할을 잃고, '무장소성sitelessness, 무거처성homelessness, 장소의 절대적 상실'의 상태로 진입했다.[8] (일부 야심 찬 미술 혹은 건축 프로젝트는 종종 지역 거주민들을 쫓아내 단지 비유적 차원이 아닌 실질적 무거처 상태를 야기하기도 한다.) 나아가 크라우스는 이러한 포스트모던의 조건에서 예술가가 조각, 건축, 맥락적 풍경이라는 원래 별개로 존재했던 세 개의 카테고리 사이를 교묘히 이동해, '표시된 장소marked site'나 '자명한 구조물axiomatic structure' 같은 새로운 형상의 카테고리에 도달하게 되었다고 주장했다. 지금 돌이켜 생각해 보면, 이 글에서 크라우스가 신중히 제시한 새로운 조각 형태의 분석과 구조적인 분류는 지나치게 체계적이라 할 수 있다. 그녀는 다변화된 현대미술에 새 분류법을 도입하고자, 야심 차지만 궁극적으로는 비현실적인 시도를 했다. 이 논문에서 지금까지도 유효하게 받아들여지는 논의가 있다면, 오히려 더 단순한 생각, 즉 '확장된 장'이라는 용어에 축약된 문제 표현의 방식이라 할 수 있다. 이 단어는 예술이 더는 특정한 의미에 매여 있지 않으며, 더 큰 환경에 따라 달라지는 자유로운 상태라는 뜻이 담겨 있다.

비록 건축 기술과의 관련 속에서 크라우스의 글이 논의된 사례는 드물지만, 건축술은 그녀가 제기한 논의의 중요한 배경이었다. <확장된 장에서의 조각>에 실린 이미지를 살펴보면, 칼 안드레의 벽돌 작업, 로버트 스미슨Robert Smithson의 대지미술 작업과 판유리 설치물, 조엘 샤피로Joel Shapiro의 <무제(주철과 회반죽 집들)Untitled(Cast Iron and Plaster Houses)>(1975) 설치 작업 외에도, 책의 2장에서 논의한 목공 기반의 작업들—로버트 모리스, 메리 미스, 앨리스 에이콕—이 다수 포함되어 있다. 크라우스는 이러한 작품들이 조각의 '무한히 유연한' 상태를 증명한다고 보았다. 하지만 물리적인

앨리스 에이콕, <미로>, 1972, 그리고 칼 안드레, <절개>, 1967. 로잘린드 크라우스의 논문에 삽입된 이미지, <확장된 장에서의 조각>, 1979, 40쪽

구성의 측면에서 볼 때, 이 작품들에는 공통적으로 건설업의 레퍼토리, 즉 벽돌 바닥과 목재 프레임, 유리창이 등장한다. 하물며 스미슨의 복잡하기로 유명한 작품 <나선형 방파제Spiral Jetty>(1970)도(가짜 다큐멘터리 필름과 밀도 높은 이론적 설명서가 작품에 부가적으로 존재한다) 가장 기초 단계로 거슬러 올라가면, 통상 건축 현장에서 부지를 청소하고 기초를 타설하는 데 쓰이는 장비를 사용했음을 알 수 있다.

논의의 핵심은 조각의 새로운 조건을 정의하는 데 기여한 크라우스의 공로를 펌하하려는 것이 아니라, 생산 방식이 확장되면서 예술가가 대면하게 된 결과에 주목하려는 것이다. 칼 안드레에게 벽돌 쌓기가 공인된 미술 제작 방식이 될 수 있다는 것은 상상력이 필요한 사건이었다. 그렇지만 이후 세대의 작가들에게는 재료와 제작 공정이 제공하는 가능성이 크게 확대되었다. 미술이 전례 없는 형식적 실험의 시대로 들어서게 된 것이다. 하지만 제작의 관점에서 보면, 크라우스가 이야기한 '무한한 유연성'은 존재하지 않는다. '확장된 장'에서 미술 작업을 행하는 것은, 각기 오랜 전통을 가진 기술을 참고하고 그들에 의존하는 구체적인 협력 과정을 요구하기 때문이다.

크라우스의 논문이 출판된 이후 세대의 예술가 사이에서는 건축 기술을 하나의 작업 활동으로 존중하는 경향이 증가했다. 이제 많은 작가들은 재료를 단순히 아이디어를 표현하기 위한 수단으로 생각하지 않았다. 각 재료에는 고유의 내러티브와 삶의 주기가 있었다. 1960년대 작가들은 분명 돌과 나무, 철의 미학적 가능성에 귀를 기울였고, 그보다 정도가

티에스터 게이츠, <도체스터 프로젝트>, 2013: <아카이브 하우스 과거>(2009)와 <현재>(2013)

덜하기는 하지만 이러한 재료가 가진 사회적 함의에도 관심을 가졌다. 그러나 대체로 재료에 대한 인식은 일반화되고 암시적인 것이었다. 그들은 특정한 역사적 상황을 참고하지 않은 채 벽돌과 대들보를 사용했다. 이러한 경향은 최근 예술가들이 도자나 직조 같은 전통적인 공예와 근접한 지점에 조각을 가져다 놓는 시도를 하면서 변화했다. 이제 그들은 재료가 들려주는 저마다의 이야기를 강조하기 위해 노력한다.

도예가로서 미술 활동을 시작한 티에스터 게이츠Theaster Gates는 이러한 경향을 대표하는 작가라 할 수 있다. 그의 유명한 <도체스터 프로젝트Dorchester Projects>는 시카고의 한 작은 동네의 버려진 건물들을 다기능 복지 커뮤니티 센터로 변화시키는 작업이다. 이 프로젝트에 사용된 거의 모든 자재는 재활용된 것이다. 도서관은 다른 기관에서 처분한 책과 잡지와 슬라이드를 소장하고 있고, 레코드 LP판 아카이브는 닥터 왁스Dr Wax라는 폐점한 레코드 가게에서 나온 물건으로 구성되었다. 이와 마찬가지로 <도체스터 프로젝트>는 건축적인 측면에서도 시카고 구석구석의 버려진 건설 부지에서 구해 온 재료—볼링장 레인에서 나온 나무 판넬, 옛 은행에서 가져온 테라코타 조각—를 재활용해서, 구조에 이용하거나 판매용 작품으로 변모시켰다. 뉴욕 타임즈는 이러한 게이츠의 전략을 다음과 같이 소개한 바 있다. "게이츠는 도시 개입 작업을 통해 주운 재료로 작품을 만들고, 그것을 팔아서 재원을 마련하는 일종의 순환 경제 모델을 제시한다."[9]

게이츠의 작업에서 더 많은 사회적 상호작용과 퍼포먼스, 그리고 다양한 용도를 가진 장소로서의 건물이라는 개념은 매우 중요한 의미를 갖는다. <도체스터 프로젝트>에는 영화관과 부엌, 다양한 모임을 위한 수많은 공간이 포함되어 있다. 또한 그는 독일 카셀에서 열린 국제 미술 전시회 <도쿠멘타 13>에 참여해 이와 성질이 유사한 모임의 환경을 조성했다. 당시 그는 오랜 기간 긴밀히 협업해 온 제작자 존 프레우스John Preus와 조수들과 함께 시카고를 뒤져 찾아낸 재료를 가져와서 폐허가 된 카셀의 19세기 호텔인 위그노 하우스Huguenot House를 재건했다. 이 프로젝트는 위그노(17세기 프랑스의 종교적 박해를 피해 달아난 신교도)와 미국 남북 전쟁(1861–1865) 이후 시카고로 이주한 아프리카계 미국인을 시적으로 연계시킨다. 풍요롭고 다층적인 역사를 가진 이 호텔은 그의 팀의 손을 거쳐 개조된 후, 음악과 토론, 비디오 상영을 통해 되살아났다.

게이츠의 활동을 조각으로 볼 것인가, 아니면 퍼포먼스나 건축, 디자인 혹은 도시 계획으로 볼 것인가. 이것은 그의 작업에 반복적으로 제기되는 질문이다. 이에 답을 해 보자면, 게이츠는 이 모든 카테고리의 한계와 그 사이에 중첩되는 부분을 이용하고, 미술계에서 제공하는 재정적 가능성을 활용해서, 이것을 도시계획자가 일반적으로 겪는 문제를 해결하는 데 적용하는 작가다. 그의 작업은 크라우스가 논문 <확장된 장>에서 연구한, 예술의 다양한 범주 사이에서 일어나는 확장과 침투가 오늘날에도 유효하다는 것을 보여주는 수많은 사례 중 하나라 할 수 있다.

티에스터 게이츠, <위그노 하우스를 위한 12개의 발라드>,
2012, 도쿠멘타 13, 카셀, 독일

산티아고 치루게다, <쓰레기 수거통>, 1997.
점용 허가, 철재, 시트천, 나무 판들, 물감, 크기 가변

　　　전 세계적으로 이처럼 하나의 활동으로 정의하기 힘든 작업을 하는 작가들이 개별
예술 범주 사이에 존재하는 작은 틈새에서 새로운 가능성을 개척하고 있다. 예를 들어,
스페인의 산티아고 치루게다Santiago Cirugeda의 악명 높은 무허가 연작을 거론할 수 있다.
그중 한 작업은 치루게다가 자기 아파트를 확장하려는 계획서를 신청했다가 건축 허가를
받지 못하면서 시작되었다. 그는 거절당한 후, 건물 밖에 (합법적인) 비계를 세우는 방식으로
응답했다. 비계는 그라피티를 제거하기 위해 세운 것처럼 보였지만, 나중에 그는 몰래
그 안에서 원하던 대로 확장 공사를 진행했다. 치루게다는 이 작업에 이어서 같은 법의
허점을 이용해 지상에 노숙자 쉼터를 만들었다. 이 쉼터는 공공장소에 위치해 있지만, 다른
건물에 가깝게 붙어 있어서 눈에 띄지 않는다. 또 다른 프로젝트는 가난한 동네에 쓰레기를
처리하기 위한 대형 쓰레기통을 설치할 수 있도록 허가받아서, 동네 아이들을 위한 놀이터로
탈바꿈했다. 도시 환경을 혁신적으로 개선하기 위한 치루게다의 제안은 이론적으로 누구든
참고하여 이용할 수 있도록 개방된 '오픈소스'다. 프로젝트는 합법적인 것과 무허가 사이의
경계를 탐색하지만, 그가 가진 미술가이자 건축가로서의 전문적인 입지는 활동에 있어서
중요하다. 게이츠와 마찬가지로 그는 예술가에게 부여된 창의성의 라이선스를 이용—
치루게다의 경우 통제와 규제 제도의 제한선을 침해하는 데 예술의 자유가 이용된다—해서,
그가 속한 지역 사회에서 충족되지 않은 주민들의 요구에 사람들의 이목을 주목시킨다.

　　　미국의 작가 테디 크루즈Teddy Cruz 또한 미술과 건축 사이의 경계, 그리고 (멕시코와
미국 국경, 샌디에이고 남부와 티후아나 북부 국경 등의) 여타의 경계선에서 작품 활동을
해오고 있다. 이러한 지역에는 극심한 사회적 불균형이 뿌리 깊게 자리하고 있어서, 잔디가
말끔히 깔린 교외의 녹지에서 불과 몇 마일 떨어진 곳에 빈민촌이 있다. 폐타이어와 부서진
방갈로의 잔해들이 국경 너머 남쪽으로 흘러 들어가 임시 가옥을 만드는 데 사용된다.

미국에서 제조업이 사라지면서 많은 일이 일어났는데, 특히 풍부하고 값싼 노동력을 기반으로 공장이 들어서면서 지역이 개발되었다. 크루즈의 건축 작업은 이러한 사회적 환경을 반영한다. 그는 "주변 슬럼가의 값싼 노동력을 취하는 공장은, 마땅히 지역의 주거 기반 시설 확충에 이바지해야 한다"고 이야기한다. "나의 디자인 프로젝트가 도입되는 장소는 공장이며, 기존의 생산 시스템에 침입한다."[10] 따라서 크루즈의 프로젝트는 재활용과 이어붙임에 기반한 티후아나의 구조를 모방하거나, 주로 다른 용도로 제작된 공산품으로 구성된다.

멕시코의 건축 활동에서 영감을 받아 작업하고 있는 또 다른 예술가로는 아브라함 크루즈빌레가스Abraham Cruzvillegas가 있다. 그는 멕시코 시티의 아후스코Ajusco라는 지역에서 성장했는데, 이 지역에서는 테디 크루즈가 기록한 것 같은 즉흥 건축 활동이 일상적으로 일어났다. 주민들은 재료를 통상 가까운 곳에서 줍거나 쓰레기 더미에서 재활용하는 등의 방법으로 구해 집을 짓는 데 썼는데, 이 과정에 작용하는 자동개시적이고 자율적인 원리를 강조해 이를 '자동건축autoconstrucción'이라 한다. 찰스 젠킨스Charles Jenkins와 네이선 실버 Nathan Silver가 1972년 출판한 책 <애드호시즘Adhocism>은 우발적인 건축에 찬사를 보내며, 이런 활동이 사람들에게 단지 형식적인 건축 이론이 아니라 필요가 발명의 어머니가 되어야 한다는 사실을 상기시키는 유익한 작용을 한다고 주장했다.[11]

테디 크루즈, <제조된 장소들>(2008)을 위한 렌더링

아브라함 크루즈빌레가스, <꺾을 수 없는 것>, 2002.
돌, 깃털, 그리고 혼합 매체, 45.7×38.1×11.4cm

아브라함 크루즈빌레가스, <자동파괴4: 해체 소집>, 2014.
뼈, 나무, 콘크리트, 혼합 매체, 195×180×50cm

우발적 날림건축이 난무하는 환경에서 성장한 크루즈빌레가스는 자동건축을
미화하는 시각을 경고한다. "자동건축은 주말 취미활동이 아니다. 그것을 브리콜라주[*그
자리에 있는 소재를 임기응변으로 사용해 문화를 만드는 실천을 의미하며, 인류학자 클로드
레비스트로스가 <야생의 사고>에서 비유적으로 사용한 용어로서, 계획에 따라 움직이는 근대적 사고와
대비되는 개념으로 이해된다]나 DIY 문화로 보는 시각은 오류다. 자동건축은 불공정한 부의
분배의 결과라 할 수 있다."[12] 그렇지만 작가의 작업을 살펴보면, 그가 성장기의 주변 환경에
만연했던 임기응변식의 에너지로부터 오랜 기간 영감을 받아 왔다는 사실을 알 수 있다.
작품에서는 언제나 박탈된 현실이 느껴지지만, 때로는 구도에 강한 생동감이 있다. <꺾을 수
없는 것 La Invencible>(2002)은 보강 콘크리트 덩어리로 이루어진 작품으로, 원래 적혀 있던
표지의 일부가 남아있고, 그 위에 석회로 고정된 깃털들이 마치 종교 제의의 소품 같은 인상을
남긴다. <소집 The Call Up>(2014)은 벽돌 더미에 붉은 깃발이 고정된 작품으로, 깃발은 시위
행렬이나 프랑스 낭만주의 화가인 외젠 들라크루아 Eugène Delacroix의 그림 <민중을 이끄는
자유의 여신 Liberty Leading the People>(1830)에서 막 튀어나온 것 같은 느낌이다. 앞서 논의한

칼 안드레의 작품에서 등장한 공장에서 대량으로 생산된 깨끗한 벽돌과 대조적으로, <소집>의 벽돌은 울퉁불퉁 거칠다. 크루즈빌레가스는 건축을 추상적으로 생각하기보다는 수많은 세상 사람들의 실제 삶의 터전인 어지럽고 혼란스러운 건축 환경을 그대로 마주하기를 선택한다.

작가 마야 린Maya Lin은 1982년 워싱턴에 세워진 베트남 참전용사 추모비 디자인으로 세상의 이목을 받기 시작해, 이후 계속해서 공간의 정치학에 관한 작업을 해 왔다. 그녀의 대표작이라 할 수 있는 참전용사 추모비는 워싱턴의 질서 정연한 고전주의 공간을 가로지르는 반짝거리는 검은 돌판의 형상이다. 이 작업은 미국 내 베트남 전쟁의 슬픔을 상징하면서 동시에 전사자들을 추모하는 경건한 분위기를 만든다. 린은 비교적 최근에 제작한 작품에서 지리학적 비율에 대한 생각을 한층 발달된 형태로 담아 냈다. 추모비와 마찬가지로 그녀가 2013년에 만든 조각 <서경 74도74° West Meridian>와 <동경 106도106° East Meridian>는 기다란 수평선의 형상을 하고 있지만, 가로 4.3미터 높이 14센티미터로 규모는 훨씬 작다. 이 조각들은 각기 지구의 표면을 가로지르는 경선을 재현하는데, 하나는 맨해튼을 지나가는 서경 74도의 라인, 다른 하나는 반대쪽에서 자카르타 인근을 지나는 동경 106도의 라인이다.

<서경 74도>의 위쪽 표면은 지각의 높고 낮음을 축소된 형태로 묘사하고, 두께는 그 아래 있는 암석의 깊이를 나타냈다. 그리고 주제에 걸맞도록, 조각을 이루는 재료들을 지표면 아래에서 채취했다(지구에서 가장 큰 미국 버몬트 주 댄비Danby 채석장에서 나온 회색 줄무늬 대리석을 사용했다). 아마도 조각에 쓰이지 않았다면 어느 부엌의 상판이나 장식띠가 되었을 이 돌은, 지표면의 위상을 추적하는 수많은 데이터 포인트를 기반으로 아름답게 조각되었다. 린은 이 작품의 공예적 성격이 가진 중요성을 다음과 같이 말한다. "(작품의 제작은) 과학적

마야 린, <서경 74도>, 2013.
버몬트 댄비 대리석, 22.9×427.4×14cm

정보와 수공예를 조합하며 밸런스를 맞추는 과정이다. 만약 완성된 모양이 정보에 대한 생각만을 나타내는 듯 보인다면, 작품은 실패한 것이다."[13] 2013년 뉴욕을 휩쓸고 간 허리케인 샌디의 즉각적인 여파로 제작되었고, 린의 환경주의가 모티프가 된 이 작업은 사람들의 관심을 발밑에 놓인 세상으로 이끌고자 하는 노력의 일환이다.

콘크리트는 사회적 내러티브를 품고 있는 훨씬 진지한 작품을 이루는 재료로 사용된다. 많은 예술가가 콘크리트를 선택한 이유는 이 재료가 도시 쇠퇴 역사의 효과적인 지표가 될 수 있기 때문이다. 이러한 이유로 콘크리트는 특히 1980년대에 영화(리들리 스콧Ridley Scott의 <블레이드 러너Blade Runner>(1982)의 디스토피아적 배경), 디자인(론 아라드Ron Arad의 부서진 <콘크리트 스테레오Concrete Stereo>(1983)), 그리고 건축(아라타 이소자키Arata Isozaki의 작품)에서 흔히 사용되었다. 동시대 다수의 미술인 역시 콘크리트를 애용했는데, 일례로 독일의 건축가 이사 겐즈켄Isa Genzken을 거론할 수 있다. 겐즈켄은 다채로운 재료로 많은 작품을 제작해 왔지만, 특이하게도 1980년대 말에서 1990년대 초에는 금속 골조에 거친 콘크리트 판들을 얹어서 배치한 일련의 조각 작품을 집중적으로 만들었다.

이 작품은 대좌 위에 올라간 흉상 조각의 비율을 흉내 내고 있지만, 폐허가 된 건축물의 축소판처럼 보이기도 한다. 어느 비평가가 말하듯, "수두 자국처럼 패인 벽들은 무너지기 직전의 건물을 암시한다."[14] 작가의 국적을 감안할 때, 작품이 연상시키는 다양한 역사적인 내러티브를 발견하기란 어렵지 않다. 이를테면, 제2차 세계대전 중 폭격당한 도시와 군사 벙커, 작가가 연작을 시작할 때 아직 서 있었던 베를린 장벽, 아니면 동독의 유기된 공공 지원 주택과 같은 것들이다.

성인의 평균 눈높이에서 관람객을 대면하는 이 조각 작품 앞에서, 역사와 마주하고 있다는 느낌을 받게 된다.[15] 효과의 핵심은 표면의 질감에서 나온다. 건축업에 종사하는 사람이라면 잘 알고 있겠지만, 콘크리트라는 재료는 캐스팅[*cast/casting을 주조/주물/주형으로 번역하는데 한계를 느낀 본 번역서에서는 필요한 경우 현대미술계의 관례에 따라 캐스트/캐스팅을 그대로 사용한다. '주조'의 사전적 의미는 '용해된 재료(주로 가열해 용해한 금석)을 형틀(주형)에 붓고 형상으로 굳히는 작업'이지만, 영문의 '캐스트' 혹은 '캐스팅'은 액체를 틀에 넣어 고체로 굳히는 과정을 의미할 뿐 아니라, 그 과정에서

이사 겐즈켄, <마르셀>, 1987.
콘크리트, 강철, 202×54×46cm

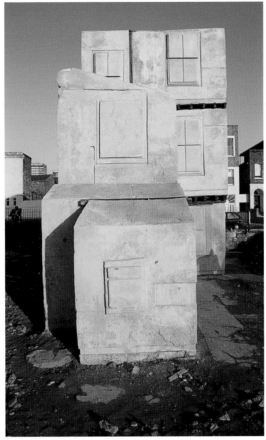

레이첼 화이트리드, <하우스>, 1993. 혼합 매체

사용되는 주형(거푸집)과 그렇게 조성된 결과물을 포괄한다]의 과정에서 동원되는 도구와 수단의
모든 디테일을 그대로 담아내는 특성이 있다. 이를테면, 거푸집 내부의 이음새와 액체의
주입 지점이, 만약 목재나 합판이 쓰였다면 나뭇결이 콘크리트에 역상으로 남는다. 또한
콘크리트를 보면 캐스트 과정이 얼마나 신중히 이루어졌는가를 알기 쉽다. 콘크리트를 성급히
부었거나 빨리 건조시켰다면, 기포 같은 표면 결함이 나타나게 된다. 이러한 모든 재료적
관점에서, 그리고 작업이 참고하고 있는 역사적 건축 구조물처럼, 겐즈켄이 만든 조각은 눈에
띄게 조잡한 모양새를 하고 있다. 마치 심한 공격으로 부서진 무언가의 잔여물 같고, 힘겨운
역사의 생존자 같다. 존재를 부재로 만드는 캐스트 제작 과정은 그 자체로 인류의 기억에
관여하는 앙가주망[*실존주의 철학에서 주창한 용어로서 인간이 사회와 정치 문제에 참여하면서
실존을 성취한다는 의미로 사용되었지만, 지금은 학자나 예술가 사회 문제에 적극적으로 발언하고
참여하는 일을 폭넓게 지칭한다]의 은유로 기능한다.

이와 유사한 역학이 영국의 예술가 레이첼 화이트리드Rachel Whiteread의 작업에서 관찰된다. 화이트리드 역시 네거티브 스페이스negative space [*주제가 되는 공간인 포지티브 공간의 상대적인 개념으로, 건축에서 주로 비어 있거나 배경이 되는 공간을 의미함]에 실체를 부여하는 작업에 콘크리트와 여타의 재료들을 사용한다. 그녀는 가장 유명한 초기 작업인 <하우스House>(1993)에서 철거를 앞두고 있던 이스트 런던의 빅토리아풍 주거용 건물의 내부 전체를 캐스트했다. 완성된 조각은 곧바로 미술계의 찬사를 받았지만, 지방 의회는 흉물스럽게 여겨 작품은 완성된 얼마 후 헐렸다. 화이트리드는 <하우스> 제작 과정에서 캐스팅 과정과 관련된 두 가지 단순한 사실을 이용했다. 첫째, 캐스트를 만드는 틀은 사용 후 폐기된다. 그것의 형상은 완성된 오브제 주변을 네거티브 버전으로 마치 유령처럼 떠돌게 된다. 화이트리드의 프로젝트에서 이스트 런던에 있던 집은 캐스팅의 틀이 되었다. 그리고 이 집의 부재는 그곳에 거주했던 사람들의 소멸을 나타내는 환유가 된다.

둘째, 캐스트를 뜰 때 틀의 내부 윤곽은 완성된 조각의 외부에 정확하게 (하지만 역상으로) 복제된다. 판화 제작자가 180도 뒤집힐 것을 염두에 두고 이미지를 디자인해야 하듯이, 캐스트 제작자 또한 안팎의 전환을 생각해야만 한다. 화이트리드의 <하우스>가 가진 심리적 효과는 바로 이런 전도에서 나온다. 다수의 관객들은 이 조각 작품의 사진을 한참 들여다본 후에나, 자신이 문과 벽과 창문의 역상을 보고 있다는 사실을 알아차릴 수 있다. <하우스>는 거주자들이 바라보고 만졌던 표면을 밖으로 드러낸다. 화이트리드는 사적인 공간을 공공의 기념물로 전환시키고, 동시에 그곳을 무덤처럼 완전히 고요한 장소로 박제한다.

<하우스>와 관련하여 너무도 분명하지만 상대적으로 적게 언급되고 있는 사실은 작가가 하나의 표본에서 캐스트를 뜨지 않았다는 사실이다. 화이트리드는 이 작업을 위해 대상이 된 건물의 각 방들을 여러 차례에 걸쳐 캐스팅하고, 그 결과물들을 겹쳐 쌓아 올리는 방식으로 작품을 제작했다. 그녀는 집 내부에 벽과 바닥이 있던 곳을 빈 공간으로 남겨두는 대신, 이들을 모두 하나의 '네거티브로 이루어진 포지티브 공간negative-made-positive space'으로 압축하는 방식을 채택했다. 마치 칼 안드레의 벽돌 작업에 전제되는 중력의 법칙을 연상시키는 듯한 화이트리드의 이러한 선택은 건축 부지에 가해지는 콘크리트의 무게감을 강조한다.

미국 작가 오스카 투아존Oscar Tuazon은 화이트리드와 마찬가지로 콘크리트의 일상적인 구조적 역할을 전환시킬 뿐 아니라 콘크리트의 덩어리감을 극적으로 연출하는 작업을 해 왔다. 그의 주요 설치 작업은 흔히 말하는 '장소-특정적site-specific' 보다는 '장소-공격적site-aggressive'이라는 말로 더 잘 설명할 수 있다. 투아존의 <부러질 때까지 구부려Bend It Till It Breaks>(2009)는 나무 트러스[*건축에서 부재가 휘지 않도록 접합점을 핀으로 연결한 골조 구조]에 지렛대를 이용해 콘크리트 빔을 매달아 놓은 모습이다. 구조는 상당히 정교하지만

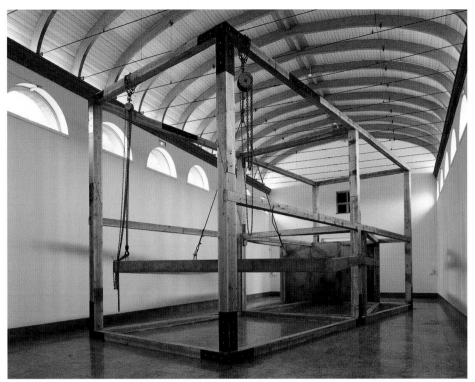

오스카 투아존, <부러질 때까지 구부려>, 2009. 나무, 강철, 그리고 콘크리트

아무런 목적이 없다. 미술잡지 <플래시 아트Flash Art>의 편집자인 소니아 캄파뇰라Sonia Campagnola는 이 작업에 대해, "각 구성 요소는 오로지 서로를 지탱하는 임무를 맡고, 역기능적이고 은근히 비평적인 방식으로 결합되었다"고 말한다.[16] 투아존이 2010년 런던현대예술원ICA Institute of Contemporary Arts, London에 설치한 <나의 실수My Mistake>라는 작품을 보면, 거대한 기둥(콘크리트가 아닌 목재)들로 이루어진 골조가 전시장의 벽면을 뚫고 말 그대로 불쑥 튀어나와 있다. 작품이 영구적인 건축물을 관통해 압도적 존재감으로 공간을 가득 채우는 모습이다.

오스카 투아존, <나는 무언가를 위해 나의 몸을 쓴다, 나는 무언가를 만들기 위해 그것을 쓴다, 나는 뭐든 내 몸으로 만든다. 나는 무언가를 만들고 그것을 위해 돈을 쓰고, 그것으로 돈을 번다.>, 2010. 콘크리트, 철근, 그물망, 약 77×450×410cm

앤서니 카로가 작품의 개념을 제작보다 우선시했고, 칼 안드레가 물성의 표현을 위해 이상적인 미니멀

상태를 추구했다면, 투아존은 조각의 제작 과정에 육체적으로 뛰어드는 방식을 취했다. 마치 자신의 작업 태도에 직접적으로 선언이라도 하듯, 다음과 같은 긴 제목의 작품이 존재한다. <나는 무언가를 위해 나의 몸을 쓴다, 나는 무언가를 만들기 위해 그것을 쓴다, 나는 뭐든 내 몸으로 만든다. 나는 무언가를 만들고 그것을 위해 돈을 쓰고, 그것으로 돈을 번다. I use my body for something, I use it to make something, I make something with my body, whatever that is. I make something and I pay for it and I get paid for it.>(2010) 이 작품은 단순한 모양의 낮은 콘크리트 탁자 조각으로, 절반 정도가 큰 쇠망치의 가격에 부서진 모습이다. 미니멀리즘에 대한 언급이 두드러지는데, 동시에 미니멀리즘의 확신에 찬 통제나 형식적 지배에서 완전히 벗어나고자 하는 투아존의 의도 또한 명백하다. 여기서 작가는 무엇보다 본인의 노동을 우선시하며, 제도판과 배치도를 손에 든 건축가가 아닌, DIY 파괴범이나 고용노동자의 탈을 쓴 모습으로 스스로를 내비친다.

산티아고 시에라Santiago Sierra는 도발적인 작가로서, 육체적이고 폭력적인 노동을 추구하는 작품 성향의 논리적 극단에 서 있다. 그는 2002년 스위스에서 선보인 <각 면이 100cm인 정육면체들을 700cm 움직이기Cubes of 100cm On Each Side Moved 700cm>라는 제목의 작업에서, 취업 허가증이 없는 여섯 명의 알바니아 난민을 고용해 세 개의 무거운 콘크리트 큐브를 갤러리 한쪽 벽에서 다른 쪽 벽으로 옮기도록 했다. 마치 시시포스 신화처럼, 무거운 돌을 움직이는 그들의 노고는 바라보기에도 고통스럽다. 이들의 모습은 이주 노동자를 향한

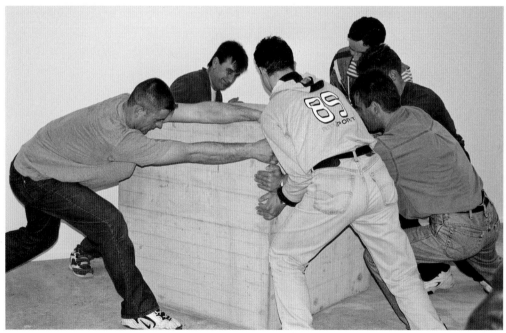

산티아고 시에라, <각 면이 100cm인 정육면체들을 700cm 움직이기>, 2002.
스위스 장크트갈렌 미술관에서 퍼포먼스, 2002년 4월

시니크 스미스, <먼지도 얼룩도 없다>, 2006. 혼합 매체 설치

불공정한 법률과 그 집행을 현시하며, 창고 인부의 일상적 과업이나, 갤러리 주위로 무거운 전시 대좌를 끌고 다니는 준비 인력을 연상시킨다. 시에라의 또 다른 작업으로는 오스트리아 브레겐츠 미술관Kunsthaus in Bregenz에서 콘크리트 덩어리를 건물의 적재 한계인 300톤

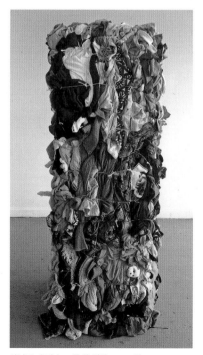

근처까지 밀어 넣은 야심차고도 섬뜩한 프로젝트가 있다. 당시 갤러리에는 동시에 백 명까지 관람객 입장이 가능했는데, 모두 도합하면 이론적으로 미술관을 거의 무너뜨리기 직전의 무게가 되었다. 미니멀리즘 작업에 탑재된 가벼운 허세가 막강한 물리력으로 되돌아온 격이다.

　　우리는 시에라의 작품에서 기능성으로 포장된 모습이 아닌, 잠재적으로 공포스럽고 치명적인 무언가로서의 건축 자재를 마주한다. 콘크리트와 스틸로 된 구조물이 만약 폭격을 받거나 지진에 흔들린다면 건물은 집이나 사무실에서 공동묘지로 변할 것이다. 작가의 훨씬 최근의 조각 작업은 붕괴나 폐기물 같은 주제에 집착하는 경향이 만연한데, 진정으로 존속을 위해 지어지는 건물은 없다는 느낌을 준다. 2007년 뉴욕의 뉴 뮤지엄The New Museum에서 개최된 <비기념비적Unmonumental>은 조각적 불확정성이라는 미지의 영역을 활용해 생각의 전환점을 가져온 바

시니크 스미스, <뭉치 변주 0020번>, 2011.
옷, 옷감, 노끈과 나무, 182.9×71.1×71.1cm

있다. 비평가 레인 렐리아Lane Relyea가 전시 리뷰에 적었듯, "오로지 단편적이고 일시적인 해결책으로서, 전적으로 임시변통으로 만든 조직은 놀랍게도 오늘날의 기업가와 소통의 지시 사항을 협상하는 데 매우 적합한 모습이다."[17]

<비기념비적> 전시의 참가자 중 한 명인 시니크 스미스Shinique Smith는 그라피티 작가로 커리어를 개시한 후, 건축 인테리어 작업으로 전향했다. 그녀는 과거 그라피티 활동을 하며 습득한 색감과 몸짓의 감각을 공간 인테리어 작업에 적용했고 옷감을 포함한 각기 다른 다양한 재료를 결합시켰다. 직물은 여러 천과 옷을 한데 묶고 감싸서 만드는 조각 연작을 발전시키면서 갈수록 더 중요한 재료로 자리 잡았다. 그녀의 '뭉치' 작업은 미국에서 수거된 후 해외의 재활용 센터들(특히 아프리카, 남미, 혹은 아시아)로 보내지는 아무도 원치 않는 옷 더미를 상기시킨다. 스미스의 조각은 단단하게 만들어진 미니멀한 형상을 모방하지만, 교차 문화적 연관성을 가득 담은 임시적 재료로 구성되어 있다는 점에서 다르다. 이처럼 그녀는 금속이나 콘크리트처럼 내구성이 좋은 재료 대신 부드럽고 버려진 재료로 작업을 구성함으로써, 종종 추상 미술을 특징짓는 문화적으로 편협하고 영웅인 태도에 비판의

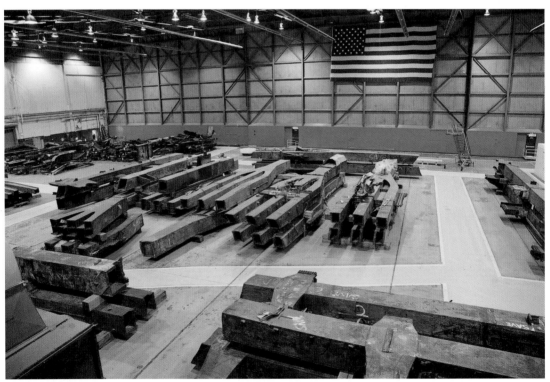

뉴욕 세계 무역 센터의 잔해에서 큐레이터들이 선별한 기물들이 약 8만 스퀘어피트(7,432제곱미터) 크기의 JFK 공항 격납고에 임시 저장된 모습. 현재 이 중 일부는 2014년 개관한 국립 9/11 추모 박물관에 전시 중이다

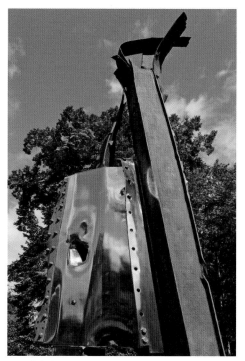

미야 안도, <9/11 이후>, 2011.
세계 무역 센터 철강 한 조각, 8.53×3.05m

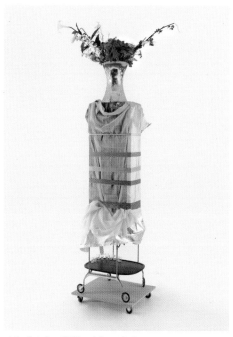

이사 겐즈켄, <병원(그라운드 제로)>, 2008.
조화, 플라스틱, 금속, 유리, 아크릴 물감, 천, 스프레이
페인트, 반사 포일, 섬유판, 바퀴들, 312×63×76cm

힘을 더한다. 이런 방식으로 그녀는 여전히 조각의 '확장된 영역'을 제한하고 있는 잔존하는
바운더리를 공격한다.

　　　<비기념비적>에 참여한 다른 많은 미술가들과 마찬가지로 2001년의 9/11의 여파가
미국에, 특히 뉴욕의 미술계에 지대한 영향을 미치던 시기, 스미스는 작가로서 성숙기에
도달했다. 그 시기 만들어진 미술에서 붕괴와 파괴의 이미지가 두드러지게 나타나는 것은
놀랄 일이 아니다. 콘크리트 덩어리, 뒤틀린 강철, 그을린 소방차의 일부 등, 그 자체로 사건의
당일을 연상시키는 9/11의 물리적 흔적 혹은 무너진 세계무역센터 World Trade Center의 유물은
널리 전시되어 왔다. 이런 잔해들은 기억의 현현懸懸으로서 이미 너무나 많은 감정과 의미를
품고 있다. 이에 미술은 어떻게 적절히 응답할 수 있을까? 미국의 조각가 미야 안도 Miya
Ando는 경고성 이야기를 제공한다. 작가가 9/11 10주년을 맞아 잔해에서 발견된 폐기물을
기념비로 바꿔 선보이자, 사람들은 찬성와 반대가 극명히 뒤섞인 반응을 보였다. 본래
런던의 한 공원에 놓일 예정이었던 이 조각은 비판 속에서 원래 장소를 잃어버린 채, 결국
푸른 방수포에 덮여 한 농장에 보관되는 처지가 되었다. 이 글을 쓰고 있는 지금도 이 작품이
영구적으로 놓일 장소가 확정되지 않은 상태다.[18]

독일 작가 이사 겐즈켄Isa Genzken은 1980년 후반 콘크리트 작업에서 분명 비관적
태도를 보여 주었는데, 예상을 뒤엎고 9/11에 대해 상당히 긍정적인 예술적 응답을 내놓았다.
그녀는 9/11의 현장인 그라운드 제로Ground Zero 재건을 위해 가상적으로 제안한 시리즈
작업에서, 건축 자재를 피하고, 수직적 방향성 외에 건물과 닮은 구석이 있는 오브제를 모두
배제했다. 대신 그녀의 조각은 카트와 끈, 쓰레기통 등의 일상적 물건들로 구성되었다. 그중
하나의 꼭대기엔 플라스틱 꽃다발이 얹혀 있는데, 9/11 이후 뉴욕 거리 전역에 즉흥적으로
세워졌던 추모비들을 상기시키는 장치다. 이 조각은 "볼품없고, 혼란스러운 것"일뿐 아니라
"대안이 가능하리라는 믿음을 보이는... 터무니없이 낙관적인 디자인"이라 묘사되어 왔다.[19]
이러한 낙관론은 건축이—모든 유토피아적 책략에도 불구하고— 자금과 규제, 권위 등의
제한에 갇혀 허위적대며 항상 성취하고자 노력해 온 목표였다. 건축은 어떻게 실제적으로
그리고 공상적으로 그 구조물에 거주할 사람의 다양한 몸과 삶을 설명할 수 있을까? 겐즈켄의
발견된 오브제의 아상블라주는 건축 활동을 암시하지만, 이러한 현실적 제한에 속박되지
않는다. 그럼에도 불구하고 여전히 그들은 우리에게 어떤 위기의 여파에 참여할 수 있는
개념적 도구를 제공한다. 겐즈켄의 작업과 함께, 이제 칼 안드레가 처음 깔아 준 노란 벽돌길이
끝날 수 있는 어떤 지점에 도달하게 된다. 그 굽이진 길은 건축을 드나들며 우리로 하여금 이
'마스터' 분과를 새로운 눈으로 바라볼 수 있도록 허락한다.

Performing

퍼포먼스

1978년 9월 30일, 대만 태생 예술가 테칭(영어 이름 '샘') 시에Tehching(Sam) Hsieh는 자신을
우리에 가둔 후 그 안에서 절대 나오지 않고 일 년을 고스란히 보내는 극한의 지속적 퍼포먼스
시리즈의 첫 작업을 개시했다. 사실 예술가가 고된 작업을 수행하는 것은 퍼포먼스 아트의
흔한 레퍼토리다. 앞서 3장에서 논의한 오스카 투아존의 큰 망치 작업처럼 말이다(83-84쪽).
하지만 흔히 <우리 작업Cage Piece>이라고 불리는 테칭 시에의 <1년 퍼포먼스 1978-1979 One
Year Performance 1978-1979>는 고된 노동보다는 고된 '권태'라는 말로 설명될 수 있을 새로운
퍼포먼스 모델을 제시한다. 그는 자신의 뉴욕 아파트 한 구석에 손수 소나무 조각을 이어붙인
우리를 짓고, 그 안에 최소한의 가구와 기구들—침대 하나, 들통 하나, 싱크대 하나—을
들여놓았다. 그리고 무려 일 년간의 감금생활 동안 시간을 보낼 읽을거나, 귀를 즐겁게 해줄
라디오, 눈을 즐겁게 해줄 텔레비전, 생각을 끄적거릴 노트 하나도 들고 들어가지 않았다. 또한
침묵의 맹세를 하고, 그간 한마디 말도 하지 않았다. 그렇게 일 년이 지난 후, 변호사인 로버트
프로잰스키Robert Projansky는 시에가 우리 주위에 설치했던 봉랍들이 하나도 뜯겨 나가지
않았다고 서면으로 증명했다.

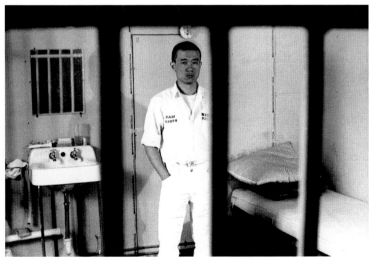

테칭 시에, <1년 퍼포먼스 1978-1979>, 1978-1979. 라이프 이미지. 청 웨이 쿠윙의 사진.
작가와 뉴욕 션 켈리 갤러리 제공

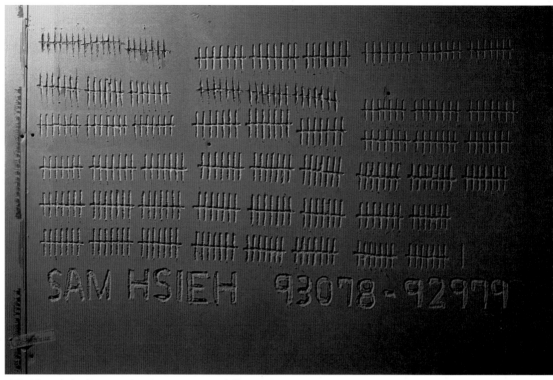

테칭 시에, <1년 퍼포먼스 1978-1979>, 1978-1979. 365 일일 스크래치

시에의 작품에서처럼, 여느 살아 있는 몸이 그러하듯, 미술품이 그저 숨 쉬고 존재하는 몸으로만 구성된다면 어떤 일이 발생할까? 문제의 몸이 어떤 영구적 오브제를 생산하거나 서비스를 제공하지 않는 상황에서, 어떻게 이런 퍼포먼스(혹은 영국의 큐레이터 에이드리언 히스필드Adrian Heathfield가 제시했던 편리한 용어를 빌려 말하자면 '삶 작업lifework')를 하나의 물리적 제작 과정으로 접근할 수 있을까?[1] 더불어 다음과 같이 질문할 수도 있다. 퍼포먼스에서 물질이란 무엇일까? 퍼포머의 뼈와 살인가, 아니면 퍼포먼스를 둘러싸고 생산되는 기록 영상물이나 다른 도큐먼트인가, 아니면 관람자가 가진 무형의 기억인가? 질문의 대답은 분명 '이 모든 것의 혼합'일 것이다. 시에의 <우리 작업>의 경우, 작업에서 파생된 물질적 잔여물은 중요하고 또 기억에 남는다. 시에는 자신의 의도를 증명하기 위해 서류를 만들었고, 공개 시간을 공지하는 포스터도 제작했다. 그는 우리에 있는 동안 매일 사진을 찍어서 머리카락이 어깨까지 자라는 것을 기록했고, 매일 손톱으로 침대 옆 벽에 해시마크를 긁어 새겼다.

퍼포먼스 아트가 판매 가능한 오브제를 주된 결과물로 생산하지 않는 한, 물질적 제작을 논의하는 책에서 이를 다루는 것이 이상하게 보일 수 있다. 하지만 퍼포먼스는 어떤

측면에서 다른 미술 장르와 동일한 방식으로 제작되는데, 특히 퍼포먼스 전후로 일어나는
일들(사전 준비와 잇따르는 사진이나 영상물 형식의 기록)을 고려하면 더욱 그러하다.
프랑스 사회학자인 피에르 부르디외Pierre Bourdieu는 문학과 예술의 영역을 가치 평가와 유통,
마케팅과 소비의 대상이 되는 구체적 경제 활동으로 재정의하기 위해 '문화적 생산cultural
production'이라는 용어를 사용했다.[2] 일상적 의미에서 '생산production'이란 누군가 별로
중요하지 않은 것을 두고 불필요하게 유난을 떠는 것처럼 과장된 말이다. 하지만 현대미술의
영역에서 퍼포먼스를 '생산'으로 재정의한다면, 저자의 의도에만 중점을 두는 내러티브를
혼란시키고, 대신 퍼포먼스를 더 넓은 문화적 상황에 위치시키는 데 도움이 된다.

September 30, 1978

STATEMENT

I, Sam Hsieh, plan to do a one year performance piece,
to begin on September 30, 1978.

I shall seal myself in my studio, in solitary confinement
inside a cell-room measuring 11'6" X 9' X 8'.

I shall NOT converse, read, write, listen to the radio or
watch television, until I unseal myself on September 29, 1979.

I shall have food every day.

My friend, Cheng Wei Kuong, will facilitate this piece by
taking charge of my food, clothing and refuse.

Sam Hsieh

111 Hudson Street, 2nd/Fl. New York 10013

테칭 시에, <1년 퍼포먼스 1978-1979>, 1978-1979. 공식 성명서

어떤 이론가는 물질적 사물로서의 몸과 만나는 것이 퍼포먼스 아트의 주된 관심사라 믿는다. 물감이나 목재, 디지털 정보 등 책에서 다루는 여타 재료들처럼, 몸을 그 자체로 하나의 매체라고 보는 것이다. 이런 관점은 몸을 일종의 레디메이드 오브제로 인식한다. 전시의 제도적 맥락에 삽입되어 상품의 고정된 전통에 도전하는 그런 오브제 말이다.[3] 또 다른 해석의 경향은 신체보다는 자전적 요소, 즉 퍼포머의 생각과 감정에 대한 개인적 이해를 제공하는 데 주된 초점을 둔다. 하지만 비평가 프레이저 워드Frazer Ward가 시에의 작업을 미국법을 위반하고 무허가 이민자로 살아가는 작가의 신분과 연관시켜 바라본 논쟁에서 지적하듯, 퍼포먼스는 관람자의 접근을 거부하기도 한다. 시에의 <우리 작업>은 그의 의지력 외에는, 그가 어떤 사람인가를 드러내는 일에 아무런 관심이 없다. 비슷한 경험이 없는 이들에게 작가의 매일이 어떠했으리라는 것은 상상조차 쉽지 않다. 워드가 말하길, 이 작품은 "주관성을 중심 화두로 두는 것에 저항한다."[4] 시에는 퍼포먼스 기간 동안 3주에 한 번, 오전

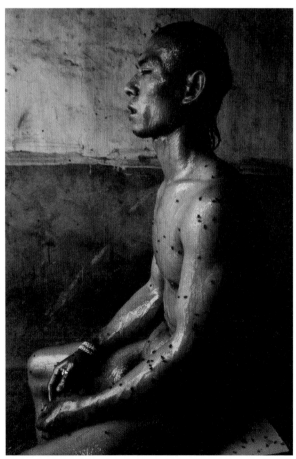

장환, <12제곱미터>, 1994. 퍼포먼스, 베이징

장환, <나의 뉴욕>, 2002. 퍼포먼스, 뉴욕 휘트니 미술관

11시에서 오후 5시 사이 아파트를 개방해 관람자들이 방문할 수 있도록 했다. 하지만 관람객이 막상 그곳에서 볼 수 있었던 것은 다소 제한적이었다. 전시의 내용은 스스로에게 내린, 시에의 말을 빌리자면 '외로운 감금'을 하고 있는 남자가 다였다. 그는 관람자에게 하물며 평범한 삶 이상의 것을 보여 준 것이 아니라, 그보다 훨씬 더 못한 것, 극한의 절제의 경험을 제공했다.

하지만 이처럼 극단적인 경우에도 해당 작품이 실질적으로 어떻게 제작되었는가를 생각해 보는 것은 도움이 된다. 시에의 <우리 작업>에 대한 논의에서 종종 간과되는 것은 의존의 중요성이며, 그가 타인을 '사회적 도구Social tools'로 이용했다는 사실이다. 그는 사실 혼자서 작업하지 않았다.[5] 작가노트에 따르면, 그는 결코 절대적 결핍의 상태를 시연하기를 의도하지 않았다. 기본적인 생필품을 제공해 줄 사람도 마련해 두었다. "매일 먹을 음식이 있어야 한다. 친구 청 웨이 쿠웡Cheng Wei Kuong이 음식과 옷가지, 쓰레기 처리를 담당하며 작업을 도와줄 것이다." 다수의 신체적 욕구와 경제적 문제를 무시할 수 없었다. 누군가 그의 식탁에 음식을 올려 주고, 대소변을 치워 주고, 세제를 사다 주고, 당연히 월세도 내 주어야 했기 때문이다(작가의 부모님이 재정적으로 지원해 주며 이 부분에 기여했다).[6] 따라서 <우리 작업>은 보살핌과 신뢰, 우정과 가족의 퍼포먼스이기도 하다. 평론가 섀넌 잭슨Shannon Jackson이 설득력 있게 주장하듯, '지원support'은 최근 퍼포먼스에서 매우 중요한 요소로 자리하고 있다.[7] 만약 시에의 작업이 '지원적' 퍼포먼스의 한 유형을 대변한다고 본다면, 그 장르가 몸을 관리하는 문제에 관련된다고 말할 수 있을 것이다. 자급자족이란 생각에 근본적으로 도전하는 인간의 섭취와 배출 시스템을 강조하고, 이를 제작의 영역으로 밀어 넣으면서 말이다.

중국의 장환Zhang Huan만큼 몸을 조각과 조형과 도전의 대상인 물질로 생각하는 경향을 극도로 발전시킨 예술가는 드물다. 장환의 작업은 지속기간에 있어 시에보다 훨씬 짧지만, 심리적 몰입감에 있어서는 강도가 결코 떨어지지 않는다. <12제곱미터12㎡>(1994)라는 작업에서 그는 꿀과 생선 기름을 섞은 액체를 온몸에 잔뜩 바르고, 공중 화장실에 가만히 앉아 있었다. 곧 파리들이 날아와 그의 나체를 둘러싸기 시작했다. 그의 굳은 얼굴에는 대부분의 사람들이 더러움과 배설물, 벌레에 대해 느끼는 메스꺼움이나 혐오의 반응이 전혀 없었다. 하지만 마치 수도자 같은 그의 경험은 동시에 사회적 생산이기도 했다. 이 작품이 인간의 폐기물을 관리하는 기반시설의 틀 속에 신체적 기능들을 위치시키기 때문이다. 게다가 이 작품이 많은 대중이 지켜보는 가운데 시연될 의도를 갖진 않았지만, 당시 제작된 비디오와 사진 기록물에는 현장에 있었던 타인의 몸들(화장실을 쓰러 들어와 우연치 않게 작업에 참여하게 된 한 남자를 포함해)이 녹화되어 있다. 그들은 촬영에 동원된 인력으로서, 이들의 존재는 장환의 퍼포먼스를 인준하고, 가능케 하고, 가시화시켰다. 그리고 이들은 작가와 거의 비슷한 수준으로 해당 퍼포먼스가 벌어졌던 장소의 불편한 환경을 감내해야 했다.

비평가들은 환의 작품 일부를 '선정적 마조히즘'이라는 단어로 논평했다.[8] 하지만 그의 작업은 불평등과 교환, 가치를 묻는 질문들에 대한 발언이기도 하다. 그는 <나의 뉴욕My New York>(2002)에서 고기로 만든 옷을 입었는데, 그로 인해 부풀려진 윤곽 때문에 꼭 살갗이 벗겨진 근육질 보디빌더처럼 보였다. 뉴욕의 휘트니 뮤지엄The Whitney Museum of American Art에서 공연한 <나의 뉴욕>은 미술관 앞마당을 걷는 한 무리의 남자들과 함께 시작했다. 그들은 처음에 하얀 천에 가려 보이지 않다가 천이 걷히며 형상을 드러냈는데, 환을 쟁반에 담아 들고 있는 모습이었다. 환은 차츰 일어서며, 관람객들을 미술관 밖의 거리로 이끌고 나갔고, 거리 위로는 하얀 비둘기들이 우리에서 풀려나왔다. 이것은 불교적인 연민의 제스처였다. 이 퍼포먼스에 대해 작가는 다음과 같이 기록한다.

세상에는 무시무시하게 보이는 것들이 있지만 나는 그것이 진정으로 가진 위력에 대해 질문할 것이다. 가끔은 이렇게 보이는 것들이 굉장히 약할 때도 있다. 장기간 약을 먹고 한계를 넘는 선까지 훈련을 강행하며 스스로를 몰아붙이다가, 결국에는 심장에 무리가 생기고 마는 보디빌더처럼 말이다. 이 작품에서 나는 세 가지 상징을 결합하는데, 바로 이주 노동자, 비둘기 그리고 보디빌딩이다.[9]

여기서 이주 노동자에 대한 언급은 작품 전체의 의미를 좌우한다. 환이 거대한 덩어리로 변신하는 과정에서 누군가는 그 동물을 도축하고 고기를 엮어 옷을 지어야 했다. 이에 퍼포먼스가 만들어지는 과정에서, 제작의 장소로서의 신체뿐 아니라 타인의 도움의 중요성을 재차 확인하게 된다.

신체가 '제작되는' 지속적 방식 중 하나는 인종과 성별의 시스템을 통한 것이다. 개념미술과 자아와 세상의 관계에 대한 현상학적 질문에 몰두해 온 미국의 미술가 에이드리언 파이퍼Adrian Piper는 1971년 <영혼의 양식Food for the Spirit>이라는 개인적인 퍼포먼스를 했다. 철학자 임마누엘 칸트Immanuel Kant의 사상을 독하게 공부하며, 거울에 비친 자신의 모습을 사진에 담는 작업이었다. 동시에 이 기간 동안 주스와 물만 마시는 금식을 했다. 이 퍼포먼스는 수많은 그림과 글에서 남성으로 등장하는 경우가 잦았던 전형적인 자기부정적 금욕주의자에 대한 작가의 언급인 듯하다. 오돌토돌한 표면의 흑백 사진의 연무 속에서 파이퍼의 몸은 사라지는 흔적의 형태로 남아 있다. 이를 통해 서구의 규범을 흡수하는 행위가 자기부정의 과정으로 인지될 수도 있다는 사실을 시사한다.

파이퍼의 작업은 그럼에도 몸(만약 그것이 기성품이라면)이란 결코 중립적이지 않다는 것, 다시 말해 신체는 필히 사회적 영향력에 의해 형성된다는 사실을 함축한다. 만약 그녀와 다른(다른 성별, 다른 인종, 다른 능력을 갖거나 다른 나이의) 몸을 가진 사람이 <영혼의 양식>을 만들었다면, 아마도 다른 작품이 나왔을 것이다.

에이드리언 파이퍼, <영혼의 양식>, 1971(사진 재인화 1997). 디테일, 사진 넘버 14 중 1. 14 장의 실버 젤라틴 프린트와 작가가 임마누엘 칸트의 <순수 이성 비판>의 페이퍼백에서 뜯고, 주석을 단 실제 책 페이지들, 38.1×36.8cm

이런 인식이 많은 퍼포먼스 예술가를 자극해 왔다. 특히 1960년대 여성 해방 운동에 가담했던 예술가들은, 이를 기반으로 형상과 살의 정치를 강조하기 위한 하나의 방편으로서 자신의 몸을 이용했다. 퍼포먼스 활동의 일환으로 오랜 시간과 노력을 투자해 자기 몸을 변형시킨 페미니스트 예술가들도 있다. 예를 들어, 엘리너 앤틴Eleanor Antin은 <새김: 전통 조각Carving: A Traditional Sculpture>(1972)에서 37일간 특정 식이 요법을 따르며 도합 10파운드(4.5킬로그램)를 감량하는 모습을 일련의 흑백 사진으로 기록했다. 앤틴의 작업은 전통적인 미의 기준에 의해 가해지는 압박을 비판하면서, 끌과 정으로 물질을 깎아내는 조각 제작의 전통적 삭감 방식을 언급한다.

트렌스젠더 예술가인 헤더 캐설스Heather Cassils는 <삭감: 전통 조각Cuts: A Traditional Sculpture>(2011)에서 앤틴 작업의 퀴어/트랜스 업데이트 버전을 만들었다. 이 작품에서는 젠더 이분법의 한계를 질문하는 23주간의 신체 변형 프로그램을 수행했다. 그 과정에서 캐설스의 몸은 엄청난 양의 에너지—그리고 매일 고열량 음식 섭취와 정해진 운동 스케줄이라는 물적 자원—를 소비하며, 점차 '여성적'이라 인지되는 형상에서 남성성의 이상형에 가까운 모습으로 변해갔다. 물론 프로그램의 결과물로 만들어진 몸 또한 지속적이고 유동적으로 변화하는 과정의 단편일 뿐이다. 작가의 헌신적이고 고된 노력은 체중 증량과 늘어나는 근육량을 담아 낸 사진과 비디오 작업으로 완결되었다. 홀로 다이어트를 했던 앤틴과 달리, 캐설스는 트레이너와 영양사, 스테로이드를 투여해 준 의사를 포함해 작업에 도움을 주었던 팀—혹은 '사회적 도구들Social tools'—이 있었다.

예술가 리즈 코헨Liz Cohen은 <바디워크Bodywork>(2002-2010)라는 프로젝트에서 '자기 몸에 작업하기'의 의미에 대해 캐설스와 유사한 질문을 던지며, 개인 트레이너와 차체 수리 공장과 협업했다. 그녀는 8년간 다이어트와 운동을 병행하며 비키니 모델에게 전통적으로 요구되는 몸매에 도달할 때까지 살을 뺐고, 동시에 온통

엘리너 앤틴, <새김: 전통 조각> 시리즈 중 <마지막 7일>, 1972.
28개의 흑백 사진, 각 17.8×12.7cm, 일곱 개의 날짜 레이블, 전체 작품은 148개의 흑백 사진으로 구성

헤더 캐설스, <타임 랩스(앞면) 중 1 일>, 2011, 그리고 <타임 랩스(앞면) 중 161 일>, 2011.
아카이벌 피그먼트 프린트

남자뿐인 아리조나의 자동차 정비소에서 자동차 두 대를 하나로 합치는 작업을 했다.
오래된 1987형 트라반트(베를린 장벽 붕괴 전까지 동독에서 많이 타던 차)와 라틴의
로우라이더lowrider[*차체가 지면에 낮게 깔리도록 만든 차] 자동차 문화권에서 인기가 좋은
쉐보레 델 카미노를 결합하는 것이었다. 엔진을 손보고 차가 점프할 수 있도록 유압펌프와
실린더를 다는 등의 세밀한 작업을 직접 진행하면서, 코헨은 퍼포먼스를 연출하는 동시에
수작업 기술을 효율적으로 연마했다.
　　　코헨의 프로젝트는 미술계에서 호평을 받았다. 작가가 자신의 '트라반티미노Trabantimino'
위에 올라가서 매혹적인 포즈를 취하며, 자신의 몸과 자동차를 강도 높은 노동의 결과물로
전시하고 있는 모습의 총천연색 사진들은 수많은 갤러리와 아트 페어를 통해 소개되었다.
더불어 자동차 세계에서도 인정을 받았다. 전 세계 로우라이더의 수도를 자처하는 멕시코
에스파뇰라Española의 메인 스트리트 쇼다운 슈퍼쇼Main Street Showdown Supershow의 '콤팩트
레디칼Compact Radical' 분야에서 일등을 거머쥔 것이다. 이처럼 미술 시장과 하위문화의
결합을 시도하는 현대미술 작품이 실제로 양쪽 분야에서 의미 있는 파장을 일으키는 경우는
드물다. 또한 코헨의 <바디워크>는 연기하는 몸을 둘러싼 복잡한 정치의 증거이도 하다.
미술사학자 어밀리아 존스Amelia Jones는 코헨이 사회가 요구하는 '완연히 규범적인' 이상향을
재생산한다고 비판했다. 존스가 보기에는 이 부분이 해당 프로젝트가 가지는 비판적

리즈 코헨, <에어 건>, 2005. C-프린트, 127×152cm

리즈 코헨, <바디워크 후드>, 2006. C-프린트, 127×152cm

잠재력을 넘어선다. 다른 한편에선 코헨의 "혼란하고, 경계를 흐트러뜨리는... 비-규범적 이민 비즈니스"를 옹호하는 비평가도 있다. 이들은 작가가 자동차 수리소의 노동자와 이룬 친밀한 인간관계를 언급한다. 의미심장하게도 존스는 작가를 백인으로 가정했는데, 실상 코헨은 '시리아-레바논 유태인 혈통의 콜롬비아-미국인'이다. 존스의 오해는 코헨의 작업에 대한 비판에 영향을 주었다.[10]

　코헨의 경우처럼 퍼포먼스가 정치적 논쟁을 야기함에도 불구하고, 이런 류의 신체를 변형시키는 작업은 기본적인 물리적 사실에 근간한다. 바로 적게 먹으면 살이 빠지고, 웨이트 운동을 하면 근육이 커진다는 법칙이다. 이런 작업이 강조하는 바는, 몸이 변화하는 작용과 반작용의 (종종) 예측 가능한 실험실이라는 것이다. 시에의 <우리 작업>은 급진적 수동성이라는 새로운 모델을 제시하지만, 여기서도 먹고 배출한다는 일상의 물질적 현실이 전면에 나선다. 몸에 대한 근본적인 사실은, 몸이 하나의 오브제 특히 방해되는 오브제로 취급될 수 있다는 것이다. 이는 실제로 기예르모 고메스-페냐Guillermo Gómez-Peña의 작업 <이민자의 외로움The Loneliness of the Immigrant>(1979)의 주제가 되기도 했다. 고메스-페냐는 멕시코계 미국인 예술가로서, 경계선과 번역을 탐문하는 작품 활동을 한다. 그는 해당 퍼포먼스에서 로스앤젤레스 도심의 한 사무실 건물에 초대도 없이 들어가, 엘리베이터에 자리를 잡고 24시간 동안 가만히 누워 있었다. 층과 층 사이를 계속해서 왔다 갔다 하는 엘리베이터는 정해진 목적지가 없는 지속적인 움직임의 공간이며, 고립된 순간에 타인과 인접한 접촉이 강제되는 장소로서, 무언의 행동 지침을 양산한다.[11] 고메스-페냐는 바틱[*인도네시아 전통 직물 염색의 패턴이나 천] 문양의 천으로 몸을 덮고 로프로 동여맨 모습으로 평범한 도시의 일상을 침투한 절망적 오브제의 형상으로 나타났다. 이를 위한

기예르모 고메스-페냐, <이민자의 외로움>, 1979. 컬러 프린트, 27.9×35.6cm

레지나 호세 갈린도, <우리는 태어남으로써 아무것도 잃지 않는다>, 2000.
과테말라 시립 쓰레기 처리장에서 이루어진 퍼포먼스. 포렉스 위에 람다 프린트, 180×116cm

다양한 준비 단계에 이목이 집중된다. 몸에 천을 단단히 감아 준 사람은 누구일까? 밧줄은
누가 묶었을까? 겉으론 하나도 복잡해 보이지 않는 그 행위를 연출하기 위해서는 사실 많은
도움의 손길이 필요했을 것이다. 하루 간의 실험이 이루어지는 동안 그의 수동성은 다양한
반응을 촉발했다. 그는 발길에 차였고 무시당했고 취조받았다. 그에게 소변을 본 개도 있었다.
결국 건물 경비원이 그를 쓰레기통에 던져 버리면서, 무행동에 대한 공격적 응답으로 폭넓은
노동의 네트워크(이 경우, 감시와 안전 영역에 고용된 사람들)가 가동되었다. 대부분의
퍼포먼스 아트와 마찬가지로, 고메스-페냐의 작품은 비자발적 관객을 가차 없이 연극 무대에
올려놓는다. 그로인해 천에 둘러싸인 예술가의 몸뿐만 아니라, 관객의 반응이
'작품'을 이루게 된다.

 <이민자의 외로움>—그리고 학대의 도화선이 될 수 있는 연약한 장소로서의 몸의
탐구—은 과테말라 작가인 레지나 호세 갈린도Regina José Galindo의 비교적 최근 작업에서
되풀이되었다. 2000년 갈린도는 나체로 묶인 채 투명 플라스틱 봉투 안에 들어가 과테말라의
시립 쓰레기 처리장에 던져지는 퍼포먼스를 했다. <우리는 태어남으로써 아무것도 잃지
않는다We Don't Lose Anything by Being Born>라는 제목의 이 퍼포먼스는 인권 침해가 만연한
나라에서 '처분되는' 여성의 문제를 다룬다. 과테말라는 세상에서 여성 살인 범죄율이 가장
높은 나라들 중 하나다. 갈린도의 퍼포먼스는 수동성을 통해 사람들의 관심을 작품을 둘러싼

노동 시스템(예술가가 플라스틱 봉지에 봉인되는 것을 도와준 조수들과 도시의 관리와 쓰레기 수거법)으로 유도하는 또 다른 사례이기도 하다. 앞서 논의한 작품들과 마찬가지로 이 퍼포먼스도 원자재로서 몸이 차지하는 비중에 강점을 둔다.

　　갈린도는 신체가 오브제나 물건으로 취급될 때 어떤 일이 벌어지는지 있는 그대로 보여주고자, 종종 자신에게 직접적으로 가해질 위해를 무릅쓰곤 한다. 그녀가 이야기하듯, "퍼포먼스 아트에서는 모든 것이 실제 행동이다. 그 에너지가 폭발해, 예상치 못할 경계에 도달한다."[12] 그녀의 작품은 소위 '실제 세계'라고 하는 통제 불가한 영역에서 벌어지는 '실제 행동'이면서, 또한 미술 관중을 겨냥한 작품이기도 하다(<우리는 태어남으로써 아무것도 잃지 않는다>는 4분으로 축약된 비디오와 컬러 사진 시리즈로 전시되고 있으며, 구매 가능하다). 이와 관련해 영국의 미술사학자 줄리언 스탈라브라스Julian Stallabrass는 고통받는 신체에 대한 폭력적인 묘사와 미술 갤러리 세계 사이에서 생성되는 극명한 불협화음에 대해 다음과 같이 질문한 바 있다. "부자들이 이러한 영상과 사진을 통해 궁극적으로 구입하는 것은 무엇일까? [갈린도의] 작품이 단지 과테말라가 아닌 신자유 체제의 전반을 이야기하는 한, 부자들은 그 체제 속에 위치한 자신의 자리와 그 입지의 유지를 돕는 착취의 구조적 조건을 단편적으로 상기시키는 장치를 사게 된다."[13] 그가 주장하길, 갈린도는 특히 사진 기록물의 유통을 통해 유린된 몸들을 보고자 갈망하는 관객의 욕망과 더불어 그들이 사회의 다양한 형태의 부정에 공모하고 있음을 고발한다.

레지나 호세 갈린도, <우리는 태어남으로써 아무것도 잃지 않는다>, 2000, 2012년 팔마 드 마요르카의 라 카사블랑카에 전시된 모습

　　스페인 예술가 산티아고 시에라Santiago Sierra는 퍼포먼스 아트와 신체적 가치 평가, 그리고 상업의 뒤얽힌 관계망을 논의할 때 결코 빠트릴 수 없는 인물로서, 최근 가장 눈에 띄고 논란이 많은 활동을 전개해 왔다. 앞서 3장에서 이미 그와 건축의 관계를 논의한 바 있다(84쪽). 시에라는 지속적으로 작품 활동 전반에, 자본주의 체제하에서 퍼포먼스의 물질적 조건과 미천한 노동을 주제로 다루어왔다. 예를 들어, 그는 노동자 계층이나 가난한 사람에게 돈을 주어 오랜 시간 꼼짝 않고 줄 서 있거나, 머리를 염색하거나, 타투를 받는 등 일련의 주어진 임무를 수행하게 하거나 혹은 특정 상황을 겪게 한다. 잠재적 위험이 도사리는 장소에 직접 몸을 두었던 고메스-페냐나 갈린도와는 달리, 시에라는 다른 사람들—퇴역 군인, 마약 중독자, 노동자—을 이용해 지시 내린 행동을 수행토록 하고, 그 과정에서 살아있는 사람들을 마치 '보조적 레디메이드'로 대한다. 리즈 코헨과 마찬가지로, 그는 권력과 계급 그리고 지위와 관련된 불평등의 문제를 비판하기보다 오히려 되풀이한다는 비난을 받아 왔다. 하지만 그의 작품이 미술 기관의 테두리 내에 존재하는 물질적 보상의 극심한 편차(퍼포먼스를 행한 사람들보다 예술가가 당연히 기하급수적으로 더 많은 돈을 번다)를 가시화하여 작업의 의미에 대한 대화의 불꽃을 지펴 주었다는 사실은 부인할 수 없다.

　　제목이 암시하듯, 시에라의 <벽을 마주한 이라크와 아프가니스탄 전쟁의 미국 참전병An American Veteran of the Wars in Iraq and Afghanistan Facing the Wall>(2011년 매사추세츠 현대미술관The Massachusetts Museum of Contemporary Art의 전시 <노동자들The Workers>에서 공연)에는 미국 군복을 입은 퇴역병이 홀로 등장해, 하얀 벽으로 둘러싸인 미술관의 한 모서리를 마주한 채 장시간 서 있었다. 그는 최저임금을 받으며, 움직이지도 말고 누가 말을 걸어도 아무 말하지 말 것을 지시받았다. 가만히 있는 것이 그 자체로 미술이 된 또 다른 사례다. 비록 한 평론가는 이 퍼포먼스를 "도발적인 굴욕의 작품"이라 칭하기도 했지만,[14] 이 작업에 대해 시에라의 트레이드마크라 할 수 있는 사디스트적 마르크시즘의 반복이 아닌, 인간의 회복력에 대한 인식이자 조용한 헌사로 바라보는 해석도 가능하다. 작품은 적어도 <노동자들> 전시 기간 동안 퍼포먼스에 고용된 그 한 명의 퇴역 군인에게만큼은, 경제적으로 부족한 환경에서 맞이한 꽤나 점잖고 반가운 임시직이었을 것이기 때문이다.[15]

　　시에라의 작품이 명시하듯, 퍼포먼스 아트는 인간의 몸을 거래하는 하나의 형태로서 신체의 대상화와 사회적 권력에 대한 질문을 전면에 제기하는 영역이다. (관련된 기록물을 제외하고는) 사고팔 수 있는 오브제가 없는 상황에서 인간의 몸은 상품을 거래하는 시스템에 (때로 힘겹게) 병합된다. 일부 예술가는 자신을 판매하는 언어를 동원해 미술 시장을 직접적으로 도발하고, 정체성의 시장성에 대해 교묘히 비판한다. 아프리카계 미국인인 다말리 아요damali ayo가 바로 그런 경우다. 그녀는 2003년부터 2012년까지 풍자적인 웹사이트 예술 작업 <흑인빌리기 닷 컴rent-a-negro.com>을 통해 자신을 대여했다. 이 웹사이트에는 다음과 같이 적혀 있다. "당신의 삶 속 흑인의 존재는 사업의 부흥과 사회적 평판의 증진을 가져올

다말리 아요, <흑인빌리기 닷 컴>, 2003-2012. 웹사이트

수 있다. 국가 차원에서도 아프리카계 미국인을 포섭하려 노력 중인 현 상황에서, 당신도
트렌드를 따를 필요가 있다." 그녀는 기업과 개인을 위한 가격을 각 시간당 350달러와
200달러로 차별 책정해 공개했다. 아요가 언급하길, 이 프로젝트는 사회생활에서 인종적
다양성을 위해 억지로 동원된 이른바 '형식적 흑인'이 되어, 사람들의 흥밋거리로 취급받거나
선을 넘는 질문을 받으며 자신의 흑인성을 '공연하도록' 강요받는 상황에 대한 피로에서
유래되었다. "내 지인인 몇몇 백인에게는 기꺼이 공짜로 해줄 수 있는 일이다. 하지만 그 외의
사람은 모두 돈을 내고 서비스를 받아야 한다."[16] 아요는 이런 풍자적 멘트를 남겼다.

　　<흑인빌리기 닷 컴> 웹사이트에는 각종 파티나 공적 행사에 아요의 참석을 요청하기
위해 기입할 수 있는 양식이 포함되어 있다. 원래 의도는 초대나 돈을 받으면 관련 행사에
실제로 가는 것이었다. 하지만 프로젝트의 응답으로 악성 협박과 항의 메일을 받은 후 이
작업을 잠재적 퍼포먼스에서 개념미술로 전환했으며, 결국에는 아무런 돈을 받지도 또 '임대
흑인'으로서 그 어떤 행사에 참석하지도 않았다. 유색 인종 여성인 자신을 향한 사람들의
적개심을 통해, 그녀는 자기 신체를 거래하는 것이 궁극적으로는 도를 지나친 위험을 불러올
수도 있겠다고 느꼈다.[17] (실행되지 않고) 순수한 제스처로 남은 아요의 작품 성격과 최근
인종 정체성의 거래 가능성을 탐구하는 작품들은 결을 같이 한다. 특히 키스 타운젠드

Keith Obadike's Blackness

Item #1176601036

Black Americana

Fine Art

Currently	$152.50	First bid	$10.00	
Quantity	1	# of bids	12 (bid history) (with emails)	
Time left	6 days, 0 hours +	Location	Conceptual Landscape	
		Country	USA/Hartford	
Started	Aug-8-01 16:08:53 PDT			
Ends	Aug-18-01 16:08:53 PDT	(mail this auction to a friend)		
		(request a gift alert)		
Seller (Rating)	Obadike			
	(view comments in seller's Feedback Profile) (view seller's other auctions) (ask seller a question)			
High bid	itsfuntobid			

Watch this item

Payment	Money Order/Cashiers Checks, COD (collect on delivery), Personal Checks
Shipping	Buyer pays actual shipping charges, Will ship to United States and the following regions: Canada
Update item	**Seller:** If this item has received no bids, you may revise it. Seller revised this item before first bid.

Seller assumes all responsibility for listing this item. You should contact the seller to resolve any questions before bidding. Auction currency is U.S. dollars ($) unless otherwise noted.

Description

This heirloom has been in the possession of the seller for twenty-eight years. Mr. Obadike's Blackness has been used primarily in the United States and its functionality outside of the US cannot be guaranteed. Buyer will receive a certificate of authenticity. Benefits and Warnings Benefits: 1. This Blackness may be used for creating black art. 2. This Blackness may be used for writing critical essays or scholarship about other blacks. 3. This Blackness may be used for making jokes about black people and/or laughing at black humor comfortably. (Option#3 may overlap with option#2) 4. This Blackness may be used for accessing some affirmative action benefits. (Limited time offer. May already be prohibited in some areas.) 5. This Blackness may be used for dating a black person without fear of public scrutiny. 6. This Blackness may be used for gaining access to exclusive, "high risk" neighborhoods. 7. This Blackness may be used for securing the right to use the terms 'sista', 'brotha', or 'nigga' in reference to black people. (Be sure to have certificate of authenticity on hand when using option 7). 8. This Blackness may be used for instilling fear. 9. This Blackness may be used to augment the blackness of those already black, especially for purposes of playing 'blacker-than-thou'. 10. This Blackness may be used by blacks as a spare (in case your original Blackness is whupped off you.) Warnings: 1. The Seller does not recommend that this Blackness be used during legal proceedings of any sort. 2. The Seller does not recommend that this Blackness be used while seeking employment. 3. The Seller does not recommend that this Blackness be used in the process of making or selling 'serious' art. 4. The Seller does not recommend that this Blackness be used while shopping or writing a personal check. 5. The Seller does not recommend that this Blackness be used while making intellectual claims. 6. The Seller does not recommend that this Blackness be used while voting in the United States or Florida. 7. The Seller does not recommend that this Blackness be used while demanding fairness. 8. The Seller does not recommend that this Blackness be used while demanding. 9. The Seller does not recommend that this Blackness be used in Hollywood. 10. The Seller does not recommend that this Blackness be used by whites looking for a wild weekend. ©Keith Townsend Obadike ###

키스 타운젠드 오바디케, <키스 오바디케의 흑인성 판매>, 2001. 웹사이트

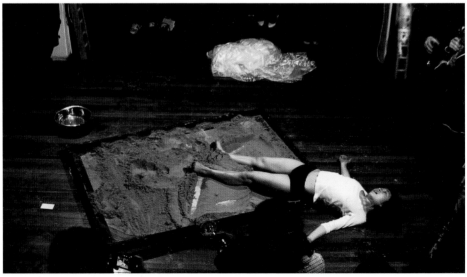

누누 콩, <구름 무리들>, 2010. 퍼포먼스

오바디케Keith Townsend Obadike는 2001년 자신의 흑인성을 이베이에 팔려고 시도하는 작업을 진행했다. 이것은 명백하게 불가능한 제안임에도 불구하고 심각하게 받아들여져서 결국 거래에 대한 검열로 이어졌다. 이베이 측은 입찰이 시작되고 불과 사흘 만에 관련 경매를 부적절하다고 판단해 경고를 준 후 삭제했다. 일부 퍼포먼스 아트의 계보학자들은 오바디케의 작품이 예술의 사고파는 성질에 저항하는 의미에서 등장했으며 이러한 거래 시스템에 종속되지 않는 대안적 선택지를 제공한다고 생각한다. 하지만 아요나 오바디케의 작품은 누구도 물질적 생산과 평가에 대한 타협을 피해갈 수 없으며, 오히려 이러한 교섭이 (성별과 인종적으로 특정된) 몸을 갖고 살아가는 삶의 본질이라는 사실을 시사한다.

　　퍼포먼스 아트가 하나의 독립된 카테고리로 형태를 갖춘 것은 비교적 최근의 일이지만, 살아있는 신체의 가치에 대한 질문은 춤을 포함한 관련 분야에서 오랫동안 제기되어 왔다. 상하이를 기반으로 활동하는 안무가이자 댄서인 누누 콩Nunu Kong은 2010년 <구름 무리들Crowds of Clouds>이라는 작품을 위해 아일랜드6 아트 센터Island6 Arts Center의 바닥에 프레임을 설치하고 그 안에 낮게 모래를 깔았다. 그리고는 미술품과 작은 군중에 둘러싸인 채, 모래에 누워 자신의 몸을 프레임 밖으로 격하게 끌어당기거나, 그 안에서 온몸을 비트는 등의 행위로 몸을 변형시키면서 각종 제스처들과 형상들을 만들었다. 그 과정에서 분투하며 애를 쓰는 모습이 역력히 보였다. 콩은 이 작업에 관해 다음과 같이 적는다. "나는 잠시 동안 군중의 관심을 전시의 본래 목적인 벽에 걸린 판매용 미술을 보는 행위로부터 돌릴 수 있었다. 왜 살아있는 예술품은 대부분 제자리에서 움직이지 않는 갤러리 안의 오브제들보다 더 가치 있을 수 없을까?"[18] 프레임과 그녀의 움직이는 몸 옆에는 작품의 가격이 '협상 대상'임을 알리는 레이블이 놓여 있었다.

　　신체에 대한 가치 평가의 불가피함을 보여 준 또 다른 작품의 예를 티노 세갈Tino Sehgal에게서 찾아볼 수 있다. 그의 작품은 뜨거운 인기를 누리며 미술계의 논의와 컬렉션의 주요 대상인데, 이는 그가 자신의 예술의 상품성에 대해 공식적으로 밝힌 저항 때문이다. 원래 댄서로 시작한 세갈은 자신의 작품을 안무가 아닌 '살아있는 조각'으로 비유하며 미술계로 이전했다. 그는 퍼포먼스 작업의 일부로 사진이나 글로 적은 지시 사항, 그리고 그 외 모든 기록물의 형식을 사용하기를 거부해 왔다. <이것은 무척 현대적이다This is So Contemporary>(2005년 베니스 비엔날레에서 공연)에선, 미술관 경호원 복장을 한 세갈에게 고용된 공연자들이 갑자기 제목의 문구를 반복하는 노래와 함께 춤을 추기 시작했다. 소위 '연출된 상황constructed situations'이라 불리는 그의 작품은 라이브 이벤트를 중개하는 기록물에 과하게 집중된 사람의 관심을 좌절시키고자 시도하지만, 어디에나 있는 휴대폰 때문에 세갈은 갈수록 자신의 작품의 유통에 대한 통제를 잃어가는 상황이다. 일례로 2010년 뉴욕 구겐하임 미술관The Solomon R. Guggenheim Museum에서 벌어진 그의 <키스The Kiss> 퍼포먼스에서 관람객들이 몰래 많은 사진을 찍어간 사례가 있다.

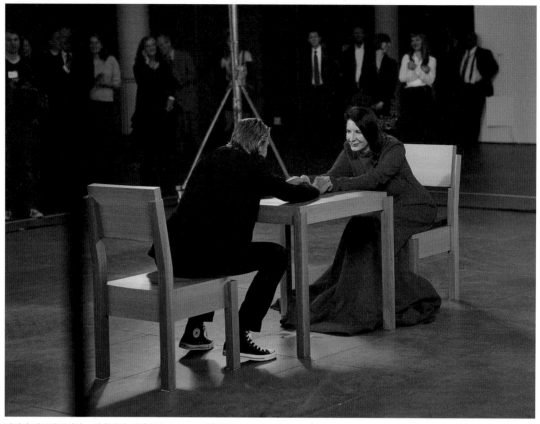

마리나 아브라모비치, <예술가가 여기 있다>, 2012. 퍼포먼스

세갈은 무용계(그리고 여타 퍼포먼스 아트)에서 오랜 기간 이어져 내려 온 관행을 상품화시켰다는 이유로 강한 비판을 받아왔다. 큐레이터 캐서린 우드Catherine Wood가 그의 작업 내 상품화에 대한 조심스런 논의에서 지적했듯, 세갈은 "잉여 가치에 대한 전통적인 미술계의 원칙에 따라 작업한다. 그가 고용한 공연자들은 시간당 임금을 받는 반면, 그는 작품을 소유하고 그것을 미술계의 가격으로 판매한다."[19] 부분적으로 이는 물류의 문제다. 만약 판매되는 것이 아무것도(하다못해 극장 티켓이라도) 없다면, 예술가의 생산품은 시장에서 어떻게 명분을 차릴 수 있을까? 이에 대한 해답은 다음과 같다. 미술계와 동떨어진 공간에서 퍼포먼스를 벌이는 갈린도 같은 예술가와 세갈이 누리는 명성과 경제적 성공의 격차에서 볼 수 있듯, 그것은 오로지 기관의 역할—거의 중앙집권적이며 막강한 권력을 갖는—을 통해서만 가능하다.

최근 기관의 중심성에 대해 강하게 발언한 현대미술 작품은 마리나 아브라모비치Marina Abramović의 <예술가가 여기 있다The Artist is Present>(2012)일 것이다.

이 작품에서 그녀는 뉴욕 현대미술관The Museum of Modern Art in New York의 중앙홀에 꼼짝
않고 앉아 있었다. 아마도 이보다 더 예술계가 가진 권력을 과시적으로 드러내는 공간이나,
스스로의 신화를 창조하겠다는 목표를 마냥 투명하게 드러내는 예술 작품을 상상하기란
어려울 것이다. 아브라모비치는 고도로 통제된 상황을 연출했다. 관객이 기다란 드레스를
입은 그녀의 맞은편에 앉으면, 둘은 서로 눈을 마주보게 된다. 그간 이 작품의 유명인 숭배라는
불쾌한 면모가 널리 회자되어 왔는데, 특히 퍼포머가 가진 특유의 아우라를 바로 가까이에서
직접 경험할 수 있다는 프리미엄을 내세웠기 때문에 더욱 그랬다. 미술사학자 캐리 램버트
비티Carrie Lambert-Beatty는 이 퍼포먼스가 가진 '유사–종교적' 면모와, '거창하거나(교황)
우스꽝스러운(쇼핑몰의 산타클로스)' 여타 종교적 방문 의식과의 유사점에 주목한다.[20]
동시에 퍼포먼스 중에는 감정적인(어쩌면 연출되었을) 반향을 불러온 순간도 있었다.
아브라모비치의 전 애인으로, 수년 전 헤어진 작가 울라이Ulay가 도착해 그녀의 앞에 앉았던
것이다. 그녀가 스스로 정한 프로토콜을 깨고 테이블 너머로 손을 뻗어 전 애인의 손을 잡았을
때, 관객은 박수갈채를 터트렸고 이 연출의 연극성은 한껏 고조되었다. 이 지속적 퍼포먼스를
취재한 언론의 열광적 관심—아브라모비치는 총 730시간 넘게 퍼포먼스를 진행했고, 수천
명의 사람이 그녀를 보러 왔다— 속에는 제작에 대한 질문이 크게 자리하고 있었다. 누가 옷을
만들었는가? 그녀는 세 벌의 드레스를 입었는데, 색상을 제외하고는 모두 동일했다. (정답:
의상 디자이너 스티나 건널슨Stina Gunnarsson) 쉬는 시간도 없이 계속해서 한자리에 앉아 있는
긴 기간 동안 소변 문제는 어떻게 처리했을까? (정답: 참았다) 옷을 벗었던 여자를 포함해,
프로토콜을 어긴 일부 관객이 사전에 무질서를 방지하도록 지시받은 미술관 경호원의 손에
끌려 나가는 일이 있었다. 그렇다면 애초에 그 질서를 정한 것은 누구인가?

　　아브라모비치는 작품을 재공연하고자 하는 이들을 위해, 인가절차를 포함해 다른 그
어떤 퍼포먼스 예술가보다 더 엄격한 규범을 도입하고자 했다. 규범에 대한 그녀의 열망은
정확히 이 챕터에서 묻고자 하는 질문에 관련된 중요한 논제를 제시한다. 퍼포먼스를 '물질'로
만드는 것은 무엇이며, 그것은 어떻게 가치를 갖게 되는가? 이런 작업은 고정시키기 어려운데,
특히 널리 재생산되는 사진을 통해서 우리에게 알려진 몇몇 상징적 순간들로 굳어 버린
경우는 더욱 그렇다. 만약 누군가 전에 있던 퍼포먼스를 공연하고자 한다면, 그것은 음악
밴드가 다른 밴드의 노래를 커버하는 것과 왜 다른가? 분명 퍼포먼스는 음악계의 선례를
따르거나 혹은 열린 교류를 위한 창작물 이용 허가 표시의 자유방임적 논리에 따라 원본을
제대로 공지해야 하지만, 개작과 리믹스와 업데이트를 허용하는 창작물로 기능할 수도 있다.

　　뉴욕 현대미술관에서 열린 아브라모비치의 회고전은 주류 기관의 수용이란
측면에서 퍼포먼스 아트의 역사를 위한 새로운 방향을 알리는 데 도움이 되었다. 흥미롭게도
퍼포먼스에 대해 다시 생각해 보고자 하는 해당 미술관의 전시 시리즈의 스타트를 끊은 것은
2009년에 있었던 테칭 시에의 개인전으로서, 앞서 논의한 <우리 작업>이 포함되었다. 수많은

사진과 미술관 갤러리 한편에 재구성된 우리, 그리고 그 안에 놓인 단출한 침대와 매일매일을
표시한 해시마크들로 구성된 이 설치 작업은, 퍼포먼스가 어떻게 유물이나 건축적인
잔여물을 통해 전달될 수 있는가를 보여 주었다. 이는 퍼포먼스의 역사화를 위해 사용되어 온
방식으로서, 그 대표적 예를 1998년 로스앤젤레스 현대미술관Los Angeles Museum of Contemporary
Art에서 열린 혁신적 전시 <동작 불가: 퍼포먼스와 오브제의 사이, 1949–1979 Out of Actions:
Between Performance and the Object, 1949-1979>에서 찾아볼 수 있다.[21] 하지만 시에의 개인전은
이러한 전시 방식이 가진 한계를 드러내기도 했다. 작품의 원래 중심이었던 우리 속의
예술가가 부재했다. 그리고 더불어 예술가가 생을 연명하도록 충실히 도우며, 보이지 않지만
생명과 직결되는 노동력을 제공했던 그의 친구, 청 웨이 쿠웡도 없었다.

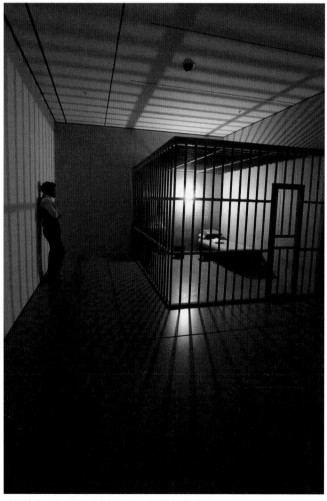

테칭 시에, <퍼포먼스 1: 테칭 시에>, 뉴욕 현대미술관

Tooling Up

Chapter 5 도구 정비

당신이 예술가이며 실행하고 싶은 아이디어가 있다고 상상해 보자. 당신—혹은 당신의
팀—에겐 작업의 모든 단계를 완수하기 위해 필요한 기술과 시간, 자원이 있는가? 어떻게
그 필수 물자를 구입하거나 물색하거나 수집할 수 있을까? 당신의 몸이 작업에 동반되는
육체적인 수고를 견뎌낼 수 있을까? 다른 사람을 고용해 그 일을 맡길 순 없을까?
자원봉사자에게 도움을 요청할 것인가? 이 책의 전반에서 강조하듯, 사적인 작업이건 혹은
협업의 일환이건, 어떤 프로젝트를 완수하는 예술가의 능력을 한정짓는 것은 언제나 재료와
수단이다. 목표를 달성하기 위해 예술가는 필요의 영역에서 끊임없이 타협해야 한다.

 당신이 예술가이건 예술가의 조수이건 이 한 가지만은 피해 갈 수 없다. 당신에게는
도구가 필요할 것이다. 이 중 다수는 뻔한 것들로, 미술 재료상에서 구입할 수 있는 색연필,
마커 펜, 끌 세트 등이다. 복사기나 컴퓨터, 피아노 같이 특별히 미술 제작용이라 할 수 없는 좀
더 복잡한 기구도 원하면 쉽게 구해다 쓸 수 있을 것이다. 하지만 정말 투자해야 하는 특수한
장비도 있다. 도자기 가마나 3D 프린터, 편물 기계 같은 것이다. 예술가는 올바른 맥락 그리고/
혹은 예산을 고려해서 이러한 도구 중 어느 것이나, 모두를 사용할 수 있다. 헌데, 도중에
난관에 봉착한 상황을 가정해 보자. 당신이 원하는 바로 그 도구—당신이 원하는 바로 그 선을
그려낼 수 있고, 바로 그 소리를 내고, 상상하는 바로 그 재료적 변형을 일으키는 도구—가
세상에 존재하지 않는 상황이라면, 당신은 기존 것을 고쳐 쓰거나 새로운 것을 만들어 내야 할
것이다. 예술품을 만들기 전에 장비를 먼저 만들어야 하는 것이다. 그렇게 변형되거나 새롭게
고안된 도구는 제 아무리 새롭고 놀라운 아이템이라고 한들 그 자체로 예술품이 되진 않는다.
엄밀히 말해 그것은 예술의 중요한 동력이나 예술로 나아가는 하나의 과정이다. 이렇게
어울리는 도구를 만들거나 각색하는 이 중간적인 단계를 '도구 정비tooling up'라 부르기로 한다.

 도구 정비에서 우선적으로 이야기하고 싶은 사항은, 도구의 변형적 잠재력이 복잡한
기술적 문제와 항상 연관되진 않는다는 사실이다. 예술가 구보타 시케코Shigeko Kubota가
<버자이너 회화Vagina Painting>(1965)를 제작하기 위해 속옷에 그림 그리는 붓을 붙이는
과정을 생각해 보자. 페미니즘의 원류라 할 수 있는 이 퍼포먼스에서, 그녀는 변형한 회화
도구를 이용해 종이 위에 쪼그리고 앉아 이리저리 움직여 다니며 붓 자국을 만들었고, 이를
통해 생산적이며 흔적을 남기는 여성의 몸이라는 인식을 교묘하게 변화시켰다. 이 작품에서

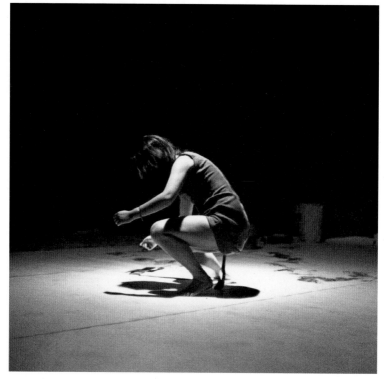

구보타 시케코, <버자이너 회화>, 1965. 뉴욕 <퍼페츄얼 플럭서스 페스티벌>에서 퍼포먼스

그녀가 사용한 방식은 그녀가 남긴 메시지만큼이나 직접적이다. 이 작업은 도구에 대해
재고하는 것이 반드시 정교한 디자인 작업을 동반하지는 않는다는 좋은 교훈을 남긴다.

하지만 그렇다 할지라도, 미술의 역사가 기술의 역사와 뗄 수 없는 관계라는 것은
기억할 가치가 있다. 도구의 발달은 예술가가 생각하고 창조하는 방식에 지대한 영향을 끼쳐
왔다. 어떤 도구적 혁신이 미술 활동의 영역에서 이루어진 것이건, 아니면 다른 영역으로부터
유입된 것이건 관계없이 이는 사실이다. 둘 중 어떤 경우라도 새로운 장비와 함께 새로운
매체에 작업하는 것은, 새로운 예술적 지평을 여는 중요한 방법이다. 우리가 살고 있는 시대도
예외가 아니다. 20세기에는 도구적 혁신이 말 그대로 폭발적으로 이루어져, 합성모 붓, 가스로
작동하는 사슬톱, 소형 전동 드릴, 실리콘 주형틀, 디지털 카메라, CNC 조각기 등 실로 다양한
도구들이 미술 작업에 도입되었다. 이러한 끊임없는 기술적인 실험 정신이 오늘날에도
이어지고 있는데, 종종 의도적으로 유별나거나 기이한 방식을 취하기도 한다. 예술가는
도구를 제작하거나 수정하는 새로운 방식을 발명하거나 예술 영역 밖의 기술을 차용함으로써,
그들이 저작자로서 행하는 의사결정의 상당 부분을 제작 과정으로 이전시키고, 그 결과 예상
밖이라는 이유로 더욱 칭송받는 결과물을 생산해 낸다.

조각가 리 본테쿠Lee Bontecou의 작품을 예로 들어 보자. 그녀는 1960년대 말 1970년대 초에 손수 제작한 진공 성형기로 작업했고, 친구의 권유로 식물과 해양 생물을 묘사한 기이한 오브제 연작을 제작했다. 그녀는 투명 플라스틱으로 섬세한 물고기의 껍질과 꽃잎을 흉내 냈는데, 새로운 기술의 도움 없이 이렇게 오묘한 효과를 얻어내기란 불가능했을 것이다. <무제(물고기)Untitled (Fish)>(1970)에서 생물의 비늘과 뼈들은 해부학적 사실이 아닌 본테쿠 특유의 컬러 팔레트를 따르는 조각적 패턴의 모양새를 취한다. 그녀는 이 작품을 제작할 때 원래 미술 제작 용도가 아닌 기구를 채택했고, 그 과정에서 표면적으로 '남성적인' 산업 공정에 대한 성별화된 가정을 무너뜨렸다.[1]

도구 정비는 태생적으로 다양한 예술의 분야를 넘나드는 활동인데, 각각의 분야는 상당 부분 그만의 도구적 체계에 의해 정의되기 때문이다. 어떤 작업이 다양한 창조적 활동 영역에서 도구를 빌려 쓰거나, 어떤 도구를 처음으로 도입하거나, 생소한 방식으로 적용할 때, 우리는 영역 간 경계가 허물어짐을 느끼게 된다. 이를 설명할 좋은 사례를 악기를 변형시키는 방식으로 시각 예술과 실험 음악 간의 경계를 흐리게 한 작업들에서 찾아볼 수 있다. 20세기 맞춤제작으로 악기를 만들고 사용한 대표적 인물로 작곡가 존 케이지John Cage가 있다. 그는 1940년에 '준비된 피아노prepared pianos'라고 불렀던 기구를 이용해 작업을 개시했다. 스트링 사이에 오브제를 끼워 넣어서 전혀 다른 음가와 울림이 나오도록 변형한 피아노였다. 케이지는 준비된 피아노를 이용한 첫 실험이 필요에서 유래한 것이었다고 회상한다. 당시 무용수인 시빌라 포트Syvilla Fort의 춤 <바카날Bacchanale>을 위한 음악 작곡을 의뢰받았고, 이를 위해 원래는 타악기 앙상블을 마음에 두고 있었다. 하지만 춤이 공연되기로 했던 극장에는 케이지가 사용하고자 했던 악기들을 둘 공간이 없었고, 무대 양쪽으로 피아노 한 대만 들어갈 수 있었다. 그가 말하길, 상상했던 곡을 피아노용으로 쓰려고 노력했지만 "운이 없었다. 잘못된 것은 내가 아니라 피아노라는 결론을 냈다. 그래서 그것을 손보기로 결정했다."[2]

피아노를 사용해야만 하는 상황은 그로 하여금 피아노를 그것의 본모습인 타악기로 재고하도록 강요했고, 그는 아쉬운 대로 구할 수 있는 오브제들로 '때우기로' 했다.

부엌으로 가서, 파이 접시를 집어 들었고, 그것을 갖고 거실로 돌아와, 피아노 줄 위에 올려놓았다. 건반을 몇 개 눌러보았다.
피아노 소리가 변했지만, 진동 때문에 파이 접시가 이리저리 튀었고, 잠시 후에는 변했던 소리들이 돌아왔다.
나는 좀 더 작은 물체로 실험해 보기로 하고, 못들을 줄 사이에 넣어 보았다.
그러자 줄 사이에서 그리고 줄들을 길게 따라서 못들이 미끄러졌다.
그때 나사나 볼트라면 고정이 가능하겠다는 생각이 들었다. 과연 그랬다.[3]

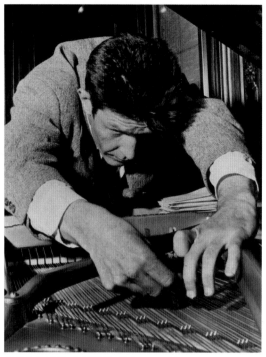

존 케이지, 피아노를 준비하는 모습, 1960년경

존 케이지, <준비를 위한 목록>, <소나타와 간주곡>의 일부,
1946-1948. 인쇄된 페이지, 22.9×30.5cm

이 독창성의 순간은 그를 향후 수십 년간 진행된 피아노를 변형하는 실험으로 이끌었다.
그의 작업은 종종 인생의 반려자인 안무가 머스 커닝햄Merce Cunningham의 댄스 퍼포먼스와
함께 공연되었다. 준비된 피아노의 편리성이 의미하는 바는 커닝햄의 무용단이 투어를
돌 때, 케이지가 예민하고 자리를 차지하는 수많은 악기들을 들고 다니지 않고도 다양한
소리들을 안정적으로 만들어 낼 수 있다는 것이었다. 그는 못이나 고무줄을 한 뭉치 갖고
가서, 아무 피아노나 공연장에 있는 것을 손봐서 쓸 수 있었다. 더 근래에는 2인조로 활동하는
제니퍼 알로라Jennifer Allora와 기예르모 칼자디야Guillermo Calzadilla가 케이지의 개념을
확장해서 더 급진적인 피아노 변형 작업을 진행한다. 작품 <멈추고, 고치고, 준비하라: 준비된
피아노를 위한 "환희의 송가"의 변주Stop, Repair, Prepare: Variations on "Ode to Joy" for a Prepared
Piano>(2008)에서 그들은 그랜드 피아노의 중앙에 구멍을 냈다. 연주자는 말 그대로 이
피아노 속에 들어가서 베토벤의 곡을 연주하게 되는데, 그 사이 몸과 손과 키보드 사이의
관계는 기존과 전혀 다른 방향성을 갖도록 강요된다.

　　케이지는 음악의 작곡과 공연 외에도, 준비된 피아노를 위한 지시 사항이나 악보들을
만들었다. 예를 들어 <소나타와 간주곡Sonatas and Interludes>을 위한 표(1946-1948)에는

다양한 플라스틱 조각과 볼트, 스크루, 고무의 위치가 명시되어 있다. 시각적으로 이 작업은 구체시[*글자를 그림처럼 나열해서 시각적 효과를 노리는 시]를 닮아 있는데, 하얀 백지를 배경으로 반복해서 나열된 단정한 필체의 셰리프 활자 덕분이다. 케이지는 점점 더 불확실한 것에 흥미를 느꼈고, 제 아무리 악보를 엄격히 따라서 준비했다 한들, 그 어떤 피아노도 같은 소리를 두 번 낼 수 없다고 강조했다. 도구 정비의 세계에서, 통제와 우연 간의 대치는 중요한 역학 관계를 이룬다. 새롭게 개조되거나 변형된 도구가 사용자에게 반복성을 보장하는가? 혹은 그 반대, 곧(특히 사용된 도구들이 저자와 저작권이 더 혼동되고 분산되었음을 의미할 때) 오히려 어떤 결과도 결코 반복될 수 없음을 보증하는가?

케이지의 방식은 강력한 시각적 미학을 창출했다. 원래 동기는 새로운 소리를 만들어 내는 것이었지만, 준비된 피아노는 마치 조각 작품 같았고, 악보는 드로잉 같았다. 로버트 라우션버그Robert Rauschenberg와 데이비드 튜더David Tudor(음악 회로와 전기 악기를 만들었다), 앨빈 루시어Alvin Lucier(음성 녹음기와 그 외 장비를 사용했다)를 포함해 케이지의 영향권에서 활동한 여타 많은 음악가들이 조각과 퍼포먼스의 접점에서 작업했다. 그중 조 존스Joe Johnes가 특히 흥미로운데, 케이지의 제자였던 그는 플럭서스Fluxus[*1960년대 뉴욕에서 태동해 구미 각지에서 전개된 전위 미술 운동으로, 그룹명은 '변화' '흐름' '유동성'을 의미하는 라틴어에서 유래했다. '삶과 예술의 조화'라는 기치를 내걸었으며, 예술과 문화의 모든 형식에 반대하고, 기관을

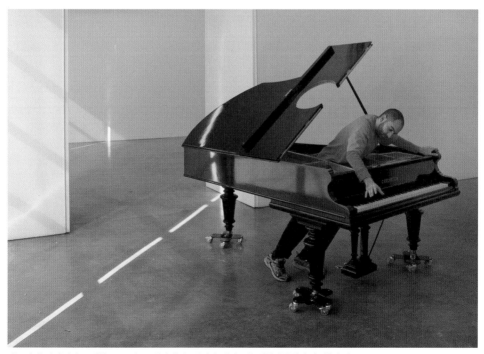

알로라와 칼자디야, <멈추고, 고치고, 준비하라: 준비된 피아노를 위한 "환희의 송가"의 변주>, 2008.
준비된 번스타인 피아노, 피아니스트(사진은 아미르 코스로우퍼), 101.5×107.2×213.4cm

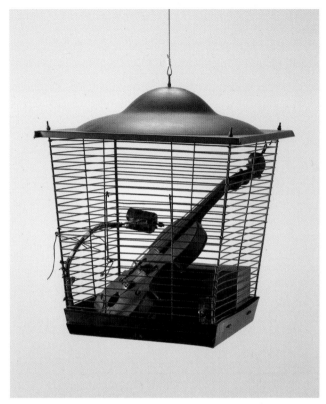

조 존스, <케이지 뮤직>, 1965년경.
채색된 플라스틱 바이올린과 건전지로 작동하는 두드리는 장치가 들어 있는 금속
새장, 40×33×33cm

불신하는 극단적 반예술 경향을 보이기도 했다] 운동에 가담했다. 그는 1960년대 발견된(때로
부서지고 버려진) 악기들을 즉흥적으로 꿰맞춰 일련의 기이한 악기들을 만들었는데, 작업의
결과물로 독특한 음악적 구조를 연주하는 키네틱 조각을 창조했다. 1965년 그는 바이올린
한 대와 건전지로 작동하는 두드리는 장치를 새장 안에 넣은 작품으로 스승인 케이지가 남긴
영향에 대해 직접 언급하는 시각적 말장난—작품의 제목은 말 그대로 '케이지 뮤직(새장
음악)'이었다—을 남겼다. 존스는 여러 가지 측면에서 선구자였다. 자동인형 같은 기묘한
기계 중 일부는 태양열로 작동했는데, 햇빛에 노출될 때 달가락 소리를 내며 살아 움직였다.
그가 이 기계들을 만들기 위해 노고를 기울인 것은 사실이지만, 그 소리들은 기계들이
스스로 내는 것이었다. 미술관에 전시되었을 땐 기계의 동력원으로 전등이 사용되었지만,
원래 태양열을 의도했던 존스의 관심사의 일부는 이러한 선택이 우연에 맡기는 통제
불가능한 부분에 있었다. 그는 지나가는 구름이나 지구의 자전, 기어를 살살 움직이는 바람
같은 변수를 계속해서 변하는 소리 환경의 일부로서 환영했다. "정오의 구름 한 점 없는

하늘 아래 빈틈없이 들어차는 소리의 밀도로부터, 흐린 하늘 아래 고요함이나 해질 무렵
적막에 이르기까지의" 변화를 반겼다.[4] 존스는 퍼포먼스뿐 아니라 모든 음악적 작업에 대한
저자로서의 특권을 태양에 양도한 채, 불확정성과 우연으로 연계되는 과정으로서 도구 정비를
과감히 포용했다.

플럭서스의 국제적 네트워크에 느슨히 연계되어 있던 또 다른 예술가 백남준—극도로
독창적인 도구 제작자로서, 8장(186쪽)에서 다시 논의할 것이다—은 혼종적인 음악/비디오
기구를 만들었다. 이 기구는 첼리스트 샬럿 무어먼Charlotte Moorman이 연주하도록 특별히
제작된 악기로서, 대표적으로 <TV 첼로 초연TV Cello Premier>(1971)이 있다. 크기가 다른
세 대의 모니터가 포함된 작품으로, 가장 작은 모니터를 중앙에 두고 차곡차곡 쌓인
모니터들은 첼로 하면 떠오르는 모래시계의 형상을 닮았다. 백남준은 이 TV 화면에 세 개의
다른 프로그램을 틀기를 원했다. 무어먼이 공연하는 실시간 영상과, 과거 첼리스트들의
믹스 영상, 그리고 지금 나오는 텔레비전 방송이었다. 무어먼은 첼로의 중앙에 설치된 줄을
평범한 활로 켜서 전자음을 만들었는데, 종종 백남준의 <TV 안경TV Glasses>(1971)을 쓰고
연주를 했다. 이것은 두 개의 작은 모니터를 마치 안경처럼 고정시킨 작품이었다. 백남준은
<살아있는 조각Living Sculpture>(1969)을 위한 <TV 안경>과 <TV 브라TV Bra> 같은 작품을
통해서 '인간화하는' 기술에 관심을 가졌다. 무어먼은 가슴에 <TV 브라>를 착용하고 첼로를
연주했는데, 두 대의 작은 텔레비전이 투명한 비닐 스트랩으로 그녀의 가슴 바로 위에
고정되었다. 백남준은 이렇게 여성에게 성별화된 오브제를 입어야 하는 부담을 지우면서,

백남준과 저드 얄쿠트, <TV 첼로 초연>, 1971.
7:25분, 컬러, 무음, 16mm 필름 비디오 상연

레베카 혼, <손가락 장갑>, 1972.
퍼포먼스, 천, 발사 나무, 길이 90cm. 테이트 멤버스의 도움을 받아 런던
테이트, 2002

마치 여성의 신체를 구경거리나 조작할 수 있는 또 다른 대상으로 보는 도구화라는 불편한 영역을 건드리게 되었다. 미디어 역사가인 마리타 스터킨Marita Sturkin은 그의 작업이 "인간 존엄이란 개념을 상당 부분 감축시키는 경향을 보인 성차별적 제스처에 가깝다"고 평한다.[5]

　　　1970년대 초, 독일의 예술가 레베카 혼Rebecca Horn은 도구를 '인간(남자)의 연장/확장'으로 보던 당시에 통용되던 인식을 풍자하는 작업을 선보였다. 그녀는 손가락 부분이 길게 늘여진 장갑, 연필들이 매달린 결박 마스크(일종의 드로잉 기구다), 기다란 바보 모자[*학교에서 체벌용으로 썼던 원추형 모자]가 달린 하네스, 그리고 움직임을 방해하는 터무니없이 큰 날개 같은 기구들을 만들었다. 각각의 도구는 그녀의 일상적인 신체의 움직임을 향상시키보다는 제한시켰는데, 이는 통상적으로 여성의 경험을 통제하고 왜곡하는 옷의 역할에 대한 언급이기도 하다. 한 영화 작업에서 그녀는 두 쌍의 가위를 동시에 사용해 자신의 머리를 자른다. 결과는 어색하고, 스스로를 향한 폭력 성향을 내보인다. 이 작품은 어떤 익숙한 도구를 사용하는 행동에 예상치 못한 심리적인 무게가 실려 있을 수 있음을 보여주는 가장 단순한 예들 중 하나다.

예술가이며 음악가인 로리 앤더슨Laurie Anderson은 활동 전반에서 기술과 신체의 전혀 달갑지 않은 결합을 페미니스트의 시각에서 탐구해 왔다. 1981년의 혼성적 히트곡인 <오 슈퍼맨Oh Superman>에서 그녀는 "엄마 안아 주세요, 당신의 긴 두 팔로. 당신의 자동팔로. 당신의 전동팔로... 당신의 석유화학팔로. 당신의 군인팔로"라 노래하면서, 감시와 기술주의[*테크노크라시, 과학 기술이나 전문적 지식에 의한 지배의 형태]가 만연한 냉전 시대의 상황, 증가하는 군비 확장 경쟁, '핵가족'의 위안 같지 않은 위안을 환기시켰다. 앤더슨은 다양한 실험적 악기를 발명했는데, 그중에는 그녀의 시그니처라 할 수 있는 '테이프-활 바이올린'도 있다. 그녀는 1977년 이 악기를 처음 만든 이래 여러 차례에 걸쳐 업데이트하고 재작업했다. 원형은 바이올린 활에 통상 사용되는 말총을 오디오 테이프로 바꿔 끼고, 몸체의 브릿지에 자석 테이프 헤드를 넣어 그 부분에 활을 당기면 테이프를 '읽을' 수 있도록 변형한 것이었다. 앤더슨은 이런 수정을 거친 악기로 미리 녹음된 테이프 샘플을 연주하고, 일그러트리고, 빠르거나 느리게 플레이해서 독특한 사운드를 얻어 냈다. 그리고 이를 그녀의 녹음이나 라이브 공연의 일부로 통합시켰다. <후아니타를 위한 노래Song for Juanita>(1977)에서

테이프-활 바이올린의 끽끽거림은 마치 새들의 노래, 말하는 문장들 사이 일그러진 목소리, 때론 단순한 소음처럼 다채롭게 들린다. 또 앤더슨이 만든 기구로는 <발언 막대Talking Stick>가 있다. 기다란 무선의 악기로서 그녀가 사운드 디자이너인 밥 비엘레츠키Bob Bielecki와 테크놀로지 싱크탱크인 인터벌 리서치Interval Research 연구팀과 함께 디자인한 디지털 인터페이스다. 그녀는 이 악기를 1999-2000년에 있었던 <모비딕Moby-Dick> 투어에서 사용했다.

음악이라는 방대한 분야에서 찾아낸 도구 정비의 마지막 예로는 데이비드 번David Byrne의 <건물을 연주하기Playing the Building>를 거론할 수 있겠다. 2005년에서 2012년 사이 4개의 도시(스톡홀름, 런던, 뉴욕, 미니애폴리스)에 설치되었던 작업이다. 번은 이 작품을 위해 수도, 배관, 빔과

리 앤더슨, <테이프-활 바이올린 도안>, 1977

리 앤더슨, <모비딕> 투어에 사용된 <발언 막대>, 1999. 퍼포먼스

데이비드 번, <건물을 연주하기>, 2005-2012. 설치 모습, 뉴욕 배터리 매리타임 빌딩, 2008

대들보, 기둥 같은 거대한 건물의 기반 시설을 관악기와 타악기로 활용해 상호적인 소리 환경을 만들었다. 그는 이러한 건축 구성 요소에 간단한 모터나 망치 장치를 부착해서 달가닥거리고 떨리거나 진동하게 했으며, 파이프에 구멍을 내서 그 위로 바람이 통할 때 플루트처럼 재잘대도록 했다. 그는 이런 식으로 건축물 전체를 사실상 하나의 거대한 악기로 변화시켰다. 각 장치들은 공간의 중앙에 배치된 오래된 오르간 건반으로 작동되었고, 오르간 뒤편에서 수많은 굵고 얇은 전선들이 뻗어 나와 이어졌다. 관람객에게는 '연주해 달라'는 지시 사항이 주어졌다. 번은 오르간의 후면부를 노출시켜서 작동하는 방식이 드러나도록 했다. 그는 이를 가리켜 '빅토리아풍 스팀펑크[*증기 기관 같은 과거 기술이 발달한 가상의 과거나 현실을 배경으로 하는 공상 과학 소설의 하위 장르] 기술'이라 부르는데, 실제로 관람객에게 다가온 이 작품의 매력은, 부분적으로 대체 건물의 어디에서 이런 소리가 나오는지, 또 정확히 어떻게 만들어지는 건지 제대로 알 수 없다는 느낌에 있었다.[6] <건물을 연주하기>는 의도적으로 저차원적인 기술을 추구했고 전자기기 증폭도 사용하지 않았지만, 웹사이트에 공개된 시스템 엔지니어와 제조 책임자, 생산 관리자를 포함한 기다란 참여자 크레디트는 이 정도 규모의 프로젝트가 실행되기 위해서 얼마만큼의 현장 노동력이 필요한지를 시사한다.

음악 장치들에 못지않게, 20세기와 21세기 전반에서 드로잉 기계들에 대한 지속적인 탐구가 이뤄져 왔다. 1950년대 추상표현주의의 전성기에 스위스의 예술가인 장 팅겔리Jean Tinguely는 <메타마틱스Méta-matics>라는 시리즈 작업을 진행했는데, 엔진 달린 팔에 관객이 갖가지 도구들(마커, 연필, 크레용)을 올려놓으면 추상화를 그리도록 고안된 기계였다. 이 기계는 하루에도 여러 장의 드로잉을 뽑아낼 수 있었는데, 이렇게 제작된 그림 모두가 유일무이했다. 이 작업을 통해, 팅겔리는 예술가의 의도에 지나치게 가치를 두는 세태에 대해 냉혹하게 발언하고, 제스처를 예술가의 무의식적 생각이나 감정에 다가서는 통로라 여기는 시각을 풍자한다. 실제 전시에서 메타마틱스를 이루는 원형 기어와 우아하게 움직이는 부품은, 그들이 만들어 내는 단조로운 드로잉을 뛰어넘어 사람들의 관심을 독차지했다. 그들은 균형과 비율의 측면에서 아름답게 조형된 심미적으로 매혹적인 조각들이다. 하지만 이 기계는 생생히 조립된 입체적 오브제인 동시에 드로잉을 위한 장치로서, 그리고 우연성을 도입하며 예술가의 통제로부터 거리를 두는 비평적 기구로서 받아들여질 때만 제대로 이해될 수 있다. 1974년 다채로운 색깔의 펠트펜으로 짧은 세로선을 그린 드로잉에는 팅겔리의 사인이 대담하게 들어가 마치 그의 완전한 저작권을 선언하는 듯하다. 하지만 그는 뒷장에 스탬프를 넣어 이 드로잉이 온전히 자신의 손이 아닌 '메타마틱스 8호와의 협업으로' 이루어졌음을 기술한다.

장 팅겔리, <메타마틱스 8번>, 1974.
라이트 보드에 마커펜 드로잉, 30.1×18.8cm

팀 호킨슨, <서명 의자>, 1993.
학교 책상, 종이, 나무, 금속, 모터로 작동, 94×71.1×61cm

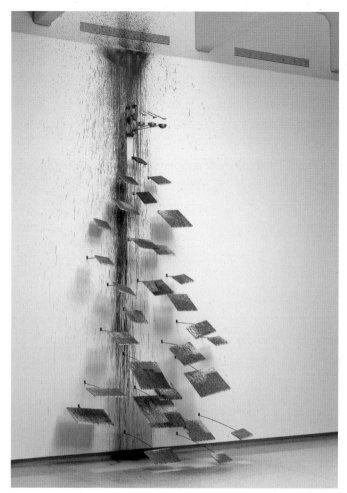

레베카 혼, <작은 회화 학교가 폭포를 공연하다>, 1988.
금속 막대, 알루미늄, 족제비털 붓, 전기 모터, 캔버스에 아크릴, 5.79×3.63×2.41m

모델 샬롬 할로가 알렉산더 맥퀸의 패션 퍼포먼스 무대에 선 모습, 1999

마치 이러한 팅겔리의 작업의 연장선상에서, 예술가 팀 호킨슨Tim Hawkinson은 개조한 기계를 사용해 작품의 진위와 가치를 보장하는 수단으로 쓰이는 예술가의 서명을 중시하는 시각을 풍자한다. 그의 <서명 의자Signature Chair>(1993)는 나무로 된 학교 의자와 금속 모터가 달린 기어, 용도가 변경된 레코드플레이어를 결합한 장치로서 그의 이름을 반복해서 사인하도록 엉성히 조작되었다. 평범한 집게가 펜을 꼭 쥐고 있고, 종이가 자그마한 글씨를 쓰는 판으로 밀어 넣어진다. 사인된 종잇장들은 분쇄되어 의자 아래편 종이 더미에 쌓인다. 호킨슨의 의자는 회사 간부들이 급여 지불일(수표 발급을 위해)이나 크리스마스 시즌(연하장을 '개인적으로' 꾸미기 위해)에 사용했던 자동서명기, 혹은 자동으로 서명을 해주는 기계를 흉내 낸다. 이런 '손수 그린' 사인들은 점점 지난 시대의 유물이 되어가고, 그 자리를 계좌 입금과 전자카드가 차지해 왔다.

미술은 실제 종이에 펜으로 하는, 혹은 캔버스에 붓으로 하는 사인이 여전히 중요한 의미—'이 사람'이 '이것'을 만졌다—를 갖는다는 주장을 이어나갈 수 있는 몇 안 되는 분야다. 하지만 팅겔리와 호킨슨은 이러한 가정이 어떻게 조작될 수 있는지를 보여 준다. 양쪽 모두, 기계의 작동 방식에서 메커니즘의 투박성이 두드러지게 나타난다. 다시 말해, 기계들의 유려한 위조 작업이 아니라 그들을 구성하는 내장과 스크루들이 노출된다. 그리고 여기에는 기술적 노후와 실패, 연약함을 암시하는 무언가 애처롭고 표현적인 구석이 있다.

앞서 1970년대 신체를 연장시킨 작업으로 논의되었던 레베카 혼은 후기에 회화 기계들을 제작하면서 이와 유사한 역학을 담았다. <작은 회화 학교가 폭포를 공연하다The Litltle Painting School Performs a Waterfall>(1988)란 제목의 설치 작업에서는 세 자루의 부채 모양 붓들이 각기 유연한 금속 팔에 달려 움직인다. 그들은 파란색과 녹색 물감이 담긴 컵들을 드나들며 그 물감을 캔버스와 뒷벽에 뿌리는데, 그 결과 바닥에서 천정까지 안료로 만들어진 폭포가 생성된다. 건축적 요소는 혼의 <작은 회화 학교>에서 필수적이다. 눈 먼 붓이 캔버스를 메우는 동안, 부주의한 사고로 페인트가 방을 직선으로 가로지르기 때문이다. 오랜 기간 움직이는 조각과 그들과 인체 사이의 유사점에 관심을 가져온 혼은 기계라면 피해갈 수 없는 고장에 대해서 다음과 같이 이야기한다.

> 내 기계들은 세탁기도 차도 아니다. 그들은 인간적인 특질을 갖고 있고, 반드시 변화한다. 그들은 긴장하며 때론 멈춰 서기도 한다. 만일 어떤 기계가 멈춘다면, 고장 났다는 의미가 아니다. 그것은 단지 피곤한 것이다. 기계들의 비극적이고 우울한 면모가 내게는 매우 중요하다. 나는 그들이 영구히 작동하길 원치 않는다. 멈춰 서고 의식을 잃는 것이 그들 삶의 일부다.[7]

혼의 작품은 그림을 그리는 기계가 가진 다른 용도에 영감을 주었으며, 또한 누군가는 여기에

작용하는 우연의 역할과 저자에 대한 질문을 제기하기도 했다. 패션 디자이너인 알렉산더 맥퀸Alexander McQueen의 <13번 드레스Dress No.13>(1999)가 그 예다. 이것은 봄/여름 컬렉션의 피날레 용으로 제작된 끈 없는 하얀 모슬린 드레스로서, 가슴 부분에 벨트가 달려 있다. 이 옷을 입은 모델이 런웨이에 설치된 기계로 작동되는 둥근 판 위에 서서 뱅글 돌아가고 있을 때, 공장에서 사용되는 두 대의 도색 로봇이 그 위로 물감을 분사했다. (맥퀸은 이 드레스 작업이 서로를 향해 붉은 물감을 발사하는 기관총들이 등장하는 레베카 혼의 작품에서 영감을 받았다고 인정했다.)[8] 마치 그라피티의 태그[*거리 미술에서 빠르게 행해지는 작가 특유의 표식이나 상징 혹은 이를 남기는 행위, 통상 작가의 이름이나 활동명이다]처럼 검은색과 노란색의 선들로 장식된 혹은 이들에게 공격당한 드레스는, 로봇과의 만남을 통해 복제 불가능한 맥퀸의 도발적인 제스처를 담은 유일무이한 작품으로 변형되었다. 이 로봇은 역설적이게도 표준화된 품질과 '비인간적인' 수준의 완벽함을 보장하기 위해 발명되어 제조업에 널리 사용되는 기계다. 이들은 작업을 하는 동안 마치 살아나 목표물에 노즐을 조준한 채 맹렬하게 위 아래로 팔을 까닥거린다. 맥퀸이 추후 이야기하길, 마치 아무렇게나 물감을 뿌려대는 것 같아도 "이 로봇을 작동시킬 프로그램을 짜는 데 일주일이나 걸렸다."[9] 사람이라면 물론 삼십 분 내로 할 수 있는 일이었는데, 이는 예술가와 디자이너들이 반드시 시간을 아낄 용도로 이런 기계를 개발하거나 사용하진 않는다는 사실을 시사한다. 그보다는 흥밋거리를 만들거나 전통을 뒤집고자 하는 의도가 크다.

백남준, 라 몬테 영의 퍼포먼스 <스코어 컴포지션 1960 10번>을 재해석한 <밥 모리스(머리를 위한 선)>를 공연하는 모습. 비스바덴, 서독, 1962

자닌 안토니, <러빙 케어>, 1992.
'러빙 케어' 염색약 '내추럴 블랙' 색상을 이용한 퍼포먼스, 1993년 런던 앤서니 도페이 갤러리, 크기 가변

비록 일시적 전시를 위한 대여라 해도, 모두가 산업용 로봇을 구할 수 있는 역량이 있는 것은 아니다. 일부 도구 정비 과정은 작가들이 무엇보다 싸고 제일 구하기 쉬운 재료가 자신의 신체라는 사실을 깨달은 데서 유래한다. 몸은 아주 조금만 손을 보면, 달리 활용될 수 있다. 그렇다면 몸을 도구로 바꿔보면 어떨까? 우리가 앞서 언급한 예술가 중 일부가 바로 이 작업을 했다. 비디오 작가인 백남준은 1962년 자신의 머리를 물감 그릇에 담근 후 긴 종이 위에서 얼굴을 숙인 채 기다란 선을 그렸다. <머리를 위한 선Zen for Head>이라는 작품이다. 예술가 자닌 안토니Janine Antoni 또한 자신의 머리를 붓으로 이용해서 <러빙 케어Loving Care>(1992)라는 퍼포먼스 작업을 했는데, 구보타 시게코의 <버자이너 회화>를 연상시키는 페미니즘적 함의를 담고 있다. 안토니는 런던의 앤서니 도페이Anthony d'Offay 갤러리에서 공연한 이 작품을 위해 염색약으로 푹 적신 머리카락으로 갤러리 바닥을 닦았다. 관람객들은 짙은 갈색 얼룩을 피하기 위해 뒷걸음질 치다가 문밖으로 밀려 났다. 퍼포먼스의 제목은 유명 염색약 브랜드인 클레롤Clairol의 제품명(이후 단종되었다) 중 하나로, 여성들에게 흰머리를 염색하라고 마케팅했던 상품이었다. 그녀가 썼던 염색약의 컬러명은 '내추럴 블랙'으로 명백히 모순적인 단어였다. 안토니의 작품은 백남준의 <머리를 위한 선>과 유사하지만, 그녀는 페미니즘적 암시를 통해 작품에 차별점을 주었다. 그녀가 바닥에 '걸레질'을 하는 모습은 여성의 고된 가사 노동을 연상시킨다. 물론 그녀는 바닥을 청소하기보단 더럽힌다.

또한 안토니는 예전보다 정교해진 후기 퍼포먼스 설치 작업에서 꼭 필요한 도구를 손수 만드는 작업에 몰두해 왔다. <잠Slumber>(1993-1994)에서 그녀는 뇌파 전위 기록 장치를 달고 갤러리에서 잠을 자는데, 그녀가 꿈을 꾸는 동안 기계가 눈동자의 빠른 움직임을 기록한다. 깨어 있는 낮 시간 동안, 그녀는 자기가 만든 베틀에 앉아서 길게 늘어지는 담요를 짜는데, 잠옷의 조각을 재료로 해서 REM 수면 패턴을 천으로 엮어 낸다. 밤에는 바로 그 담요로 그녀의 몸을 덮고, 옷과 패턴과 노동의 회로를 닫는다. 미술사가인 마사 버스커크Martha Buskirk가 서술하듯, "작품이 전시될 때마다 담요는 더 길어진다. 지난 전시의 흔적들이 작품의 일부로 말 그대로 직조되어 이 장소에서 저 장소로 옮겨 다닌다."[10]

안토니는 베틀을 고쳐서 사용하는 방직공의 오랜 역사에 가담하고 있다. 이 전통은 현재까지 이어져서, 직조자들은 오래된 액자 같이 업사이클[*영어 단어 '업up'과 재활용을 의미하는 '리사이클recycle'이 결합된 단어로서 재활용품을 더 나은 것으로 재탄생시킨다는 의미]된 물품으로 베틀을 만들거나, 기존의 베틀을 고치고 구조를 변경해서 이례적인 물질을 직조하는 데 사용하기도 한다. 협동 작업인 <소리 직조Sound Weave>(2003)에서 다카하시 사치요Sachiyo Takahashi와 시드니 펠즈Sidney Fels는 작업을 위해 변형한 베틀에서 오디오 카세트테이프들을 엮어 냈다. 둘은 자신들이 가져온 테이프들을 날실로, 프라하 국제 무대미술전Prague Quadrennial을 찾은 관객들이 가져온 테이프들(사전에 요청했다)을 씨실로 사용했고, 이렇게 서로 뒤섞인 음원들이 전시 공간으로 흘러나오도록 했다. 앞서 소개한 로리

다카하시 사치요와 시드니 펠즈, <소리 직조>, 2003.
수정된 베틀, 중고 오디오 카세트테이프들, 70×70×70cm

앤더슨은 카세트테이프를 이용해 바이올린 활을 재탄생시켰는데, 당시에는 이것이 지배적인
오디오 녹음 기술이었기 때문이었다. 하지만 그 사이 카세트는 한물간 기술이 되었고,
다카하시와 펠즈가 작품에 테이프를 사용한 것은 지나간 것에 대한 노스텔지어이며 테이프를
망각으로부터 구원하고 이를 추억하기 위한 것이었다. 그것이 역사 속으로 사라져 가고 있기
때문이다.

　　안토니의 <잠>이나 다카하시와 펠즈의 <소리 직조>와 같은 예들이 보여주듯, 많은
시간을 차고에서 보내는 손재주 있고 유능한 사람만이 도구를 조작하거나 손볼 수 있는
것은 아니다. 도구 정비는―적어도 잠재적으로는― 정치적인 행위다. 이를 통해 개인은 더
강력하게(혹은 그냥 색다르게) 스스로를 표현할 수 있다. 최근에는 '해킹hacking'이라는 단어가
새롭게 사용되기 시작하면서, 도구 정비에 대한 생각에 첨단 기술의 느낌이 첨가되었다. 원래
'해커'는 데이터에 무단으로 접근하기 위해 컴퓨터 보안망에 침투하는 사람을 지칭하는 좁은
의미의 단어였고, 해당 의미도 여전히 통용되고 있다. 하지만 다른 한편으로는 단어의 뜻이
크게 확장되어 손쉬운 방법이나 속임수를 포함해 거의 모든 조작이나 장난, 수리를 지칭하는
데 쓰인다. 이를테면, 요즘말로 차고에서 오래된 장난감을 고치는 것이 아니라, '해킹'한다.
'이케아해킹IKEAhacking'에 열광하는 사람들에게 헌정된 웹사이트도 있다. 이 거대 가정용품
기업이 발행한 설명서를 수정하고, 대량 생산된 부품들을 용도 변경하는 방법이 공유되는
곳이다. 심지어 생산성을 높이거나 웰빙을 재설비하는 '꿀팁'을 전수하는 자립형 '라이프 해킹'
가이드도 있다. (이러한 단어의 의미가 고착된다면, 직접적인 것과 가상적인 것 사이의 경계가

계속해서 사라지고 있다는 또 다른 증거가 된다.)

　　말의 번지르르한 남용 문제를 접어 두고 보면, 해킹이라는 개념은 분명 도구 정비가
갖는 저항적인 태도를 정확히 포착하고 있다. 예술가가 도구를 개발하거나 용도에 맞게
고쳐 쓸 때, 독자적으로 일을 처리하며 현 상황의 불만을 예외 없이(적어도 암묵적으로라도)
표현하게 된다. 흥미롭게도 명백한 정치적 맥락에서 작업하는 예술가는 상당히 잦은
빈도로 도구 설비의 수사학적 힘을 빌리곤 하는데, 특히 평범한 물건을 의도치 않은 용도로
재사용할 때 그렇다. 예를 들어 미국의 데이비드 해먼스David Hammons는 깨끗한 백지에
지저분한 농구공을 드리블하는 작업으로 전통적 드로잉 방식을 거부하고, 평범해서 경시된
물건이 생산적인 예술 도구로 재고될 수 있다는 주장을 내비쳤다. 이 예상치 못한 아름다운
결과물에는 작품의 재료를 '종이와 할렘 땅'이라고 기재한 레이블이 동행한다.

　　일부 작가는 자기 탐구를 위한 도구를 개발하기도 한다. 1960년대와 1970년대 리지아
클라크Lygia Clark가 제작한 변형된 '감각의 마스크들sensorial masks'과 고글, 그리고 독창적인
옷을 그 예로 들 수 있다. 치유의 담론에 대한 관심이라는 맥락에서, 이 작품들은 대인 교류와
고조된 자기 인식의 상태를 위한 새로운 모델을 창출했다. 마스크는 관람자가 거리를 두고
감상하기보다 직접 착용하도록 의도되었는데, 향이 탑재되거나 거울이 달려서 착용자의
시각을 동요시키도록 만들어졌다. 얼굴을 확대하거나 연장해서 관람자로 하여금 서로와 자기
자신을 다르게 보고 느끼게 하는 작업은 클라크가 파리에서 망명자로 살던 시기에 행해졌다.
그렇기 때문에 이 작품들은 브라질의 군부 독재 통치하에 전보다 엄격히 신체를 통제하는
규율들에 반대하는 완곡한 의사 표명으로 이해되어 왔다.[11]

주디 시카고, <자동차 덮개>, 1964.
자동차 덮개에 아크릴 안료 스프레이, 109×125×10.9cm

주디 시카고, <오클랜드를 위한 나비 한 마리>를 캘리포니아 오클랜드 미술관에 설치하는 모습, 1974

주디 시카고, <오클랜드를 위한 나비 한 마리>, 1974. 폭죽과 신호탄

놀랍게도 구보타와 안토니, 혼과 클라크를 비롯한 수많은 여성 예술가들이 도구 정비의 전략을 성차별적인 권력 작용에 근간한 기존의 내러티브들을 와해시키기 위한 방편으로서 너무나 빈번히 이용해 왔다. 도구에 대한 가정들의 연장선상에서, 또 이들과 어긋난 활동을 하는 여성 예술가로 주디 시카고Judy Chicago에 대해 이야기해 보고자 한다. 시카고는 미국의 페미니즘 예술 운동에서 중심적인 역할을 한 것으로 잘 알려져 있는 예술가이며, 작품 제작에 예상치 못한 방법을 사용해 온 선구자이기도 하다. 특히 그녀는 <자동차 덮개Car Hood>(1964) 같은 '피니시 페티시finish fetish [*1960년대 캘리포니아에서 유래된 스타일로 매끈하고 반짝이는 표면 처리와 밝은 색감, 추상적인 디자인이 특징적]' 작품을 위해 공장형 제작 과정을 활용했다. 시카고는 대학원 시절, 당시의 관례에 저항하며 자동차 정비 학교에 등록해 주문 제작 스프레이 페인팅을 배웠다. <자동차 덮개>의 말끔한 선들과 매끄럽고 고른 표면, 완벽히 대칭을 이루는 디자인(이것은 여성의 성기를 직접적으로 언급하는 그녀의 후기 도상 작업의 전조가 되었다)은 이때의 수업료가 헛되이 낭비되지 않았음을 증명한다.

본테쿠의 진공 성형 물고기처럼, 시카고는 비예술적인 방식을 예술의 세계에 도입하는 일에 관심이 많았다. 그녀는 이후 유리 섬유 주조를 이용해 작품을 제작했는데, 이것은 전형적 남성적 기술의 또 다른 예로서 서핑 보드나 보트의 제작과 연관된다. 시카고는 1969년부터 1974년까지 캘리포니아에서 진행한 장소-특정적 야외 설치 작업 시리즈에 폭죽을 포함시키기도 했다. 이 시리즈는 최종적으로 <오클랜드를 위한 나비 한 마리A Butterfly for Oakland>(1974)라는 작품으로 귀결되었다. 이것은 메리트 호수의 연안에서 진행된 불꽃놀이 퍼포먼스로서, 그녀는 폭죽과 조명탄을 써서 커다란 날개가 달린 나비 형상을 만들었다. 설치 현장을 기록한 사진에서 그녀는 잔디밭에 무릎을 꿇고 망치를 들고 있는 모습이다. 대부분의 폭죽은 "기계로 불을 붙였지만, 손으로 점화한 것도 있었다." 시카고와 불꽃놀이 전문가, 그리고 몇 명의 자원봉사자들이 직접 폭죽에 불을 붙였다고 한다.[12] (시카고는 원래 어떤 여성 불꽃놀이 전문가에게 공식적으로 이 일을 의뢰했는데, 일화에 따르면 이 여성은 오클랜드행 비행기에 폭죽을 싣고 오다가 공항에서 체포되었다고 한다. 어떤 도구는 다른 것보다 더 예민하고 말 그대로 더 폭발적일 수 있다는 사실을 상기시켜 주는 일화다.)[13] 이 퍼포먼스의 지속 시간은 20분이 채 되지 않았다. 그 시간 동안 허공에 그린 나비 '그림'이 불과 연기를 발산하며 호숫가에서 반짝였다. 오클랜드의 역사적인 차이나타운의 근방에서 행해진 이 퍼포먼스는 변형 혹은 변화와 연관이 있는 페미니즘의 도상을 대지미술과 결합시키며, 불꽃놀이 기술과 관련된 수많은 연상 작용을 불러일으켰다.

도구의 인류학적 정의는 '특정 과업을 달성하기 위해 쓰는(종종 손에 쥐는) 기구'다. 하지만 지금껏 살펴본 것처럼, 도구는 반드시 우리의 외부에 존재하는 것은 아니며, 더 이상 개인의 공간과 바깥세상의 사이를 중재하는 중간적 오브제라 할 수 없다. 때로 우리의 몸은 도구를 흡수하거나 아니면 스스로의 도구가 되고, 때로 도구는 우리의 몸을 재구축하거나

재구성한다. 이 장에서는 도구를 제작의 대리인으로, 완성된 작품에서 분리되어 존재하는 개입의 영역으로 바라보았다. 두 개의 예외적인 경우(맥퀸의 로봇 스프레이 장치와 시카고의 정교하게 계획된 불꽃놀이)를 제외하고는, 비싸지 않은 소규모의 도구를 주로 다루었다. 이런 측면에서 앞서 진행한 스튜디오를 기반으로 하는 작업에 대한 탐구의 연장으로도 볼 수 있다.

하지만 이 주제를 또 다른 관점으로 검토하고자 한다. 그것은 바로 도구가 자본의 한 형태라는 시각이다. 여타의 모든 제조 영역과 마찬가지로, 예술에서도 더 많은(혹은 더 가치 있는) 생산물을 창출할 수 있는 방법 중 하나는 바로 생산의 시스템에 투자하는 것이다. 이어지는 6장과 7장에서 예술가가 도구를 정비할 뿐 아니라, 고도로 숙련된 장인과 복잡한 산업기기, 심지어는 공장 전체를 동원해서 더 야심하게 작품을 제작하는 사례를 깊이 들여다보고자 한다. 앞으로 이야기하겠지만, 이러한 투자에는 현실적이고 경제적인 차원뿐 아니라 심미적이고 윤리적인 차원의 문제가 연루된다. '장인은 도구를 탓하지 않는다'라는 속담이 있다. 하지만 적어도 비평할 때만큼은 예술가를 그가 고른 도구로 판단하는 것이 전적으로 타당할 수 있다.

Cashing In

Chapter 6

돈

17세기 초 교토에 살았던 일본인 화가 오가타 고린Ogata Kōrin에 대한 흥미로운(아마도 실화일지 모를) 이야기가 있다. 당시 일본에서는 귀한 재료를 소유하는 것을 엄중히 제한하는 법이 있었다. 금은 귀족 계급의 전용이었다. 성공한 화가였던 고린은 엘리트 계층 고객이 많았고, 자신도 비교적 부유한 편이었다. 하지만 그도 별 수 없이 규율에 따라야 했다. 전해지는 이야기에 따르면, 어느 날 고린은 귀족 고객 여럿을 강변 소풍에 초대했다. 손님들은 각자 먹을 음식을 가져왔다. 모두 고급스러운 음식으로, 화려하게 장식한 옻칠된 통에 담겨 있었고, 값비싼 도자기 그릇에 차려졌다. 반면 고린의 소풍 도시락은 그와 어울리게, 그리고 다분히 의도적으로 매우 소박했다. 식사 시간이 다가왔을 때 고린은 금칠된 대나무 잎에 조금씩 싸여 있는 음식을 하나하나 풀었다. 그리고 먹을 때마다 금박 이파리를 하나씩 강물에 던져 흘려 버렸다.

　　한 예술가와 사치의 관계를 살펴볼 수 있는 짧은 이야기다. 고린은 그의 문화권에서 (지금과 마찬가지로) 금이 마법에 가까운 지위를 가진다는 사실을 알고 있었고, 심미적 효과를 위해 이를 이용했다. 동시에 그는 역설적으로 물질적 부를 경시하는 태도를 보였다. 프랑스의 예술가인 이브 클랭Yves Klein(1장에서 그가 만든 '인터내셔널 클라인 블루'의 명성을 논의했다(35쪽).)이 <비물질 회화적 감성 지대Zones de Sendibilité Picturale Immatérièle>(1959) 작업에 앞서 과연 이 이야기를 들은 바가 있었는지 알 수 있다면 흥미로울 것이다. 이 개념적 작업에서 클랭은 일정량의 금을 받고 파리의 빈 공간을 영수증 형태로 컬렉터에게 팔았다. 이후 구매자가 영수증을 태워 버리겠다고 결정하면, 그는 받은 금의 절반을 센느강에 던져 버리고, 나머지 절반을 급여로 갖는 의식을 진행했다.[1] 클랭에게 금은 순수성과 불멸, 연금술적 변형 등 많은 것을 연상시키는 재료였다. 물론 회의적인 관객이라면 아마도 센느 강변에서 금을 버리는 의식을 한 사기꾼의 성공적 작업으로 바라보았을 것이다. 클랭은 같은 시기 진행한 회화 연작을 완전히 금박으로 뒤덮고 <황금의 시대L'Âge d'Or>라는 제목을 붙이기도 했다. 부에 대한 양가적인 관계를 상징하는 작업이었다. 그는 순수한 금속으로서의 금의 초월적 가치에 진심으로 매료되었던 것일까? 아니면 금으로 된 보석과 시계를 이미 갖고 있으며 그에 걸맞은 그림도 한 점쯤 갖고 싶어 할 고객층을 의도적으로 겨냥했던 것일까?

　　이 장에서 우리는 고린과 클랭의 예로부터 시작해, 값비싼 재료들—금, 은, 보석—을

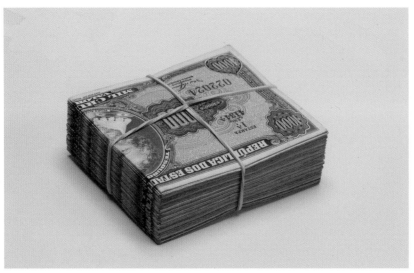

실도 므렐레스, <돈 나무>, 1969. 100장의 접힌 1크루제이루 지폐들, 2.5×7×6cm

사용하는 최근의 예술을 다루고, 나아가 예술과 가치에 대한 보다 더 광범위하고 복잡한 문제를 논의하고자 한다. 여기서 이야기할 내용은 앞서 소개된 퍼포먼스의 논의와 직결되면서 또 그와 대비를 이룰 것이다. 이 장에서 소개될 예술가들은 모든 재료 중 가장 구하기 쉬운—게다가 무료인— 자신의 몸이 아니라, 가장 고급스럽고 구하기 어려운 물질을 사용하기 때문이다. 종종 훌륭한 예술에는 '가치를 매길 수 없다'고 말한다. 인간의 창조성에 어떤 수치를 적용할 수 있겠는가? 하지만 예술 시장의 스타가 만든 오브제는 언제나 거래되고 있고, 그 가격이 갈수록 하늘로 치솟는다. 예술가는 종종 고고하게 상업적인 영역과 거리를 두는 언행을 보이지만, 실질적으로 예술을 위해서는 딜러나 컬렉터, 미술관 혹은 여타 사업가뿐 아니라 그것을 만드는 이에게도 상당한 금전적 투자가 요구된다. 그리고 그 결과 모순이 끊이지 않는다. 한편에서는 판매를 주목적으로 작품을 만든다는 평판이 예술가의 명성에 치명적인 영향을 준다. 다른 한편에서는 예술가의 명성이 시장에 의해서 그리고 시장 안에서 만들어진다. 금전적 성공을 거둔 예술가는 양쪽 측면에서 모두 좋은 명성을 쌓는 데 성공한 이들이다.

　　　이 문제를 검토하기 위한 하나의 방법으로, 온전히 돈으로 만드는 미술 전시회를 상상해 보는 것도 흥미로울 것이다. 만일 당신이 이런 전시회를 기획하게 되었다면, 말끔히 반으로 접은 지폐 뭉치 하나를 받침대에 올려 입구 근처에 배치하는 건 어떨까. 조금 안쪽으로는 반짝이는 구리 혹은 은으로 된 동전을 바닥 위에 하트 모양으로 쌓아 둔다. 마지막으로 성냥으로 만든 작은 병정들이 지키는 골드바 피라미드가 전시의 대미를 장식하도록 한다.

이들은 모두 실제 예술가들이 다양한 형태의 돈을 원료로 사용해서 만든 작품들이다. <돈 나무Money Tree>(1969)라는 제목을 갖고 있는 첫 번째 작품은 브라질의 개념미술가인 실도 므렐레스Cildo Meireles의 것이다. 그는 이 작품을 처음 전시하면서, 그 가격을 실제 사용된 브라질의 크루제이루 지폐 액면가의 20배로 공지했다. 이것은 예술의 상품성과 더불어 극도의 빈곤이라는 경제적 상황에 대한 풍자의 메시지였다. 므렐레스의 재담에 따르면, 독재 치하의 고삐 풀린 인플레이션 덕분에 당시 브라질에선 "돈이 가장 값싼 재료였다." 그의 <돈 나무>는 나라를 지배한 부패한 정부 관료들을 질책하려는 명백한 의도를 담고 있다.[2]

므렐레스는 권력의 장치인 돈을 비평의 수단으로 사용해, 돈을 돈과 겨루게 했다. 이와 동일한 충동이 우리가 상상한 전시회를 구성한 다른 두 작품에서도 발견된다.

예술가 제럴드 퍼거슨Gerald Ferguson은 캐나다 동전 수백만 개를 한 갤러리의 중앙에 수북이 쌓아 두며, 로버트 모리스 같은 작가가 이전에 만들었던 후기 미니멀리즘 조각을 있는 그대로 흉내 내고자 했다. 작품의 엄청난 스케일에도 불구하고, 동전의 낮은 액면가 때문에 사용된 돈의 총 액수는 미화 만 달러밖에 되지 않았다. 또한 이 동전 더미는 경제적 가치와 더불어 공간에 가해지는 하중을 의미했다. 이 작업과 매우 유사한 아이디어가 독일 예술가인 카타리나 프리치Katharina Fritsch의 작업에서도 발견된다. 그녀는 작은 오브제들을 결집시켜서 관객에게 압도적인 인상을 주는 규모의 작품을 만들어 낸다. 그녀가 키치적인 재료의 잠재력을 결합해 만들어 내는 수많은 작품 중에는 은색 동전(플라스틱 소재)을 하트 모양으로 배열한 것도 있다. 그녀의 의도는 작품을 통해 관객에게 거의 영적인 경험을 주려는 것이었다. 그 경험의 내용이 제아무리 무의미할지라도 말이다.

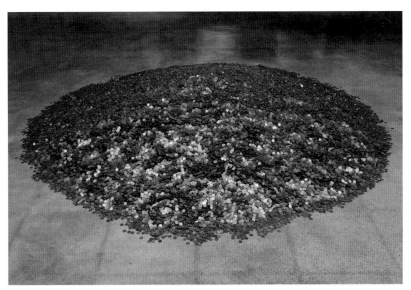

제럴드 퍼거슨, <백만 페니>, 1979. 백만 개의 캐나다 페니, 크기 가변

크리스 버든, <권력의 탑>, 1985.
100개의 1kg 순금 골드바, 50.8×45.7×45.7cm. 성냥개비, 받침대(나무, 대리석, 유리), 177.8×76.2×76.2cm

상상의 전시의 마지막 작품은 예술가 크리스 버든Chris Burden의 <권력의 탑Tower of Power>(1985)이다. 그는 가고시안Gagosian 갤러리를 설득해 3백만 달러어치의 골드바를 구매토록 하고, 이들로 메소포타미아풍의 탑을 쌓았다. 그리고 익살맞게도 주변에 작은 사람 모양의 형상을 놓아서 안 보이는 적들로부터 금으로 만든 탑을 지키도록 했다. 이 작품은 부와 권력과 군사력에 대한 미국의 집착을 조롱하고, 세계화라는 경쟁적 도전에 대한 편집증 혹은 상상의 위협에 맞서 각종 자원을 비축하는 행위를 시사한다. 2013년 뉴욕의 뉴 뮤지엄New Museum에서 열린 그의 회고전에서 이 작품은 좁은 계단의 가장 꼭대기에 전시되었고, 그것을 보호하도록 경비원 한 명이 배치되었다. 관객은 마치 문 열기 전 가게 앞에서 일렬로 줄을 서듯, 이 작품을 보기 위해 줄을 서야만 했다.

관객들은 이 상상의 전시를 떠나며, 아마도 마지막에 기프트 숍을 들르고, 잠시 멈춰서서 전시가 남긴 교훈에 대해 생각해 볼 지도 모른다. 이를테면 '예술은 상품인가?'라는 질문을 할 것이다. 물론 우리는 이미 그 답을 알고 있다. 1960년대 앤디 워홀Andy Warhol은 자신의 작품이 판매를 위한 상품이라고 솔직히 인정했다. 수십 년 전 마르셀 뒤샹이 레디메이드를 통해 그랬던 것처럼, 워홀이 새로운 실험의 영역을 개척하는 과정에서 예술의 상품화라는 주제를 조명한 방식은 덤덤하면서도 충격적이었다. 하지만 뒤샹과 달리 워홀은 가치를 물질적 측면이 아닌 상징적 측면에서 공략했다. 그는 달러 지폐들을 쌓아 올려 전시하는 대신, 캔버스에 실크 스크린 날염했다.

반면, 우리가 만든 상상에 참여한 작가들은 말 그대로 통화(진짜와 가짜가 모두 사용된다. 물론 누군가는 돈이 거래의 시스템에서 떨어져 나와 예술 작품으로 포함될 때에도 여전히 내재하는 가치를 갖는가라고 질문할 수 있다)를 이용해 작품을 만든다. 그리고 그렇게 함으로써 그들은 전혀 다른, 그리고 심지어 워홀이 고려했던 것보다 더 어려운 쟁점을 제기하게 된다. 그것은 예술의 상품으로서의 입지에 대한 단순한 사실뿐 아니라, 그것이 실제로 얼마나 나가는가라는 질문이다. 브렐레스가 <돈 나무>의 가격을 매길 때, 그것은 임의적으로 행해졌다. 지폐 액면가의 20배라는 건 완전히 무작위로 정해진 숫자이기 때문이다. 전반적으로 볼 때, 예술 시장이라고 그렇게 다르겠는가? 브렐레스는 그의 다른 작품인 <제로 달러 Zero Dollar>(1978-1984)가 2011년 크리스티 경매에서 3천 달러에 팔렸다는 사실을 과연 어떻게 받아들였을까? 왜 3백도 30만도 아닌 굳이 3천이었을까? 무엇보다 왜 0달러가 아니었을까?

앤디 워홀, <80개의 2달러짜리 지폐(앞면과 뒷면)>, 1962.
캔버스에 실크 스크린 잉크, 210×96cm

실도 므렐레스, <제로 달러>, 1978-1984. 종이에 옵셋 인쇄, 6.8×15.7cm, 무제한 에디션

우리의 상상의 전시가 전하고자 하는 진짜 메시지는 현대미술의 가격이란 본질적으로 임의적이며, 이는 오로지 자기 참조라는 정교한 순환적 시스템을 통해서만 지탱된다는 사실이다. 므렐레스의 작품이 얼마라는 것은 그가 그렇게 말했기 때문이며, 시장이 그의 주장을 지지하고, 이후 전문가가 이에 대한 반대 주장을 내놓는다. 후자는 어떻게 이루어지는가? 전문가는 므렐레스가 주장한 값을 다른 예술가의 것과 비교해서 측정한다. 이를테면, 므렐리스가 워홀보다 더 혹은 덜 '중요한가?' 작품에 내재한 조건이 아니라 이렇게 주관적인 순위가 그의 예술의 가격을 결정짓는 척도가 된다.

미술사의 전반에서 이어져 오던 통념과는 매우 다른 사고방식이다. 본래 작품의 경제적 가치는 유용성, 규모, (제작과 세공의) 정교함 그리고 특히 재료와 같은 객관적 요소에 내재되어 있다고 여겼다. 예를 들어, 유럽의 종교 재단화는 두들겨 편 금박과 파쇄된 원석을

포함한 안료로 제작되었다.[3] 중국의 두루마리 서화는 호화로운 실크에 값비싼 잉크를 사용해 그려졌다.[4] 대부분의 시대와 장소에서 최고의 조각 작품은 그만큼 최상의 대리석과 은, 또는 금과 옥, 혹은 이국적인 목재로 만들어졌다.

　　18세기와 19세기에는 이러한 상황으로부터 멀어지게 되는 중대한 변화가 있었다. 작품의 가격은 더 이상 물질적인 가치에 의해 결정되지 않았다. 대신, 유럽의 르네상스 시대 이래 자라난 예술가의 '천재성'이라는 이상이 점차 판매가를 결정하는 중요한 요소로 받아들여졌고, 결국 이러한 새로운 태도가 기준이 되었다. 19세기 이래 지속적으로 성행한 보헤미안 예술가를 숭상하는 문화에서는 재정적 빈곤이 정신과 표현의 부유함을 상징하는 것처럼 여겨졌다. 이는 경제적 현실에 기반한 고정 관념이었다. 예로부터 대부분의 예술가들은 사실―적어도 활동을 시작할 때만큼은― 가난한 환경에서 작업에 필요한 공간과 시간과 재료를 충당하느라 고투해 왔다.

　　이들이 사용한 재료의 가격이 매우 낮다는 사실은 우연이 아니다. 유화 물감이 적당한 가격으로 떨어진 것은 윈저 앤 뉴튼Winsor & Newton이란 회사가 완성된 물감을 작은 튜브에 담아 팔기 시작했던 1840년대의 일이었다. 대리석과 청동은 여전히 비쌌지만, 목재나 점토, 석회 등의 가격이 저렴해서 조각가는 점차 이런 재료를 선택하게 되었다. 20세기 이후 예술가가 사용하게 된 재료들은 콘크리트와 기계 부품, 픽셀 등을 포함해 더 다양해졌다. 이 중 어느 것도 완전히 공짜는 아니지만 모두가 상대적으로 가격 부담이 적고, 구하기 쉬운 것들이다.

　　현재 빈센트 반 고흐Vincent Van Gogh나 파블로 피카소Pablo Picasso의 그림처럼 세계에서 가장 비싼 근현대 미술품이 갖는 내재적 재료의 가치는 대부분 보잘 것 없는 수준이다. 수많은 조각 작품이 말 그대로 작업실 쓰레기로 만들어진다. 앞서 논의한 대로, 이러한 작품들의 가치는 시장이 행하는 대로 매겨지며, 바로 이러한 예술 가격의 예측 불가능성이 그것을 자본 투기의 장으로 이끈다. 어떤 회화나 조각의 가격이 작품의 재료나 기능에 근간하지 않기 때문에, 가격은 끊임없이 부풀어 어떤 사치품보다 높은 수치에 도달할 수 있다.

　　이렇게 작품 가격이 상승하는 과정에서 예술가가 직접 큰 수혜를 받는 경우는 드물다. 컬렉터인 로버트 스컬Robert C. Scull은 1973년 자신의 소장품을 경매에 부쳐, 원래 9백 달러에 구입한 로버트 라우션버그의 작품 두 점으로 8만 4천 달러를 거둬들였다. 전하는 바에 따르면, 라우션버그는 옥션 이후 스컬을 마주한 자리에서 "내가 그렇게 뼈 빠지게 일했는데, 당신이 그런 이익을 보다니!"라고 소리쳤다고 한다.[5] 이후 수십 년 동안 시장은 호황이었고, 작품 가격은 계속 올라 당시에는 사람들을 놀라게 했던 스컬의 판매가도 마치 할인 매장 가격처럼 보이게 되었다. 많은 사람이 이렇게 시장을 활황으로 이끄는 인플레이션 동력을 우려하고, 이러한 현상이 조만간 끝나리라 예측해 왔다. 하지만 아직까지는 붕괴될 조짐이 거의 관측되지 않는다. 오히려 예술 가격이 무작위적으로 매겨지는 것에 대해 다수의 사람들이

느끼는 불편함을 시사하는 다른 유형의 변화가 진행 중이다. 최근 금이나 은 같은 재료는 그와 관련된 정교한 세공 기술과 더불어 현대 예술가들 사이에서 다시금 각광받고 있다. 이렇게 귀금속을 예술에 사용하는 행위는 예술 작품의 시장 가격이 그것의 재료적 가치로부터 분리되었다는 가정에 똑바로 맞선다.

　　이러한 경향을 대표하는 가장 악명 높은 작품은 데미언 허스트Damien Hirst의 <신의 사랑을 위해For the Love of God>(2007)다. 이것은 8,601개의 다이아몬드가 박힌 백금 해골이다. 이 작품은 5천만 파운드라는 가격표와 함께 허스트가 소속된 갤러리인 화이트 큐브White Cube에서 처음 공개되었다(해당 전시에는 작품에 잘 어울리는 <믿을 수 없는Beyond Belief>이라는 제목이 붙여졌다). 이후 한 무리의 투자자들 연합이 이 해골을 구입했는데, 작가인 허스트 자신과 그의 딜러인 화이트 큐브의 제이 조플링Jay Jopling이 그 일원이었다. 작품에 대한 '지배 지분[*기업 경영에 관한 의결권을 확보할 수 있는 분량의 주식 지분]'을 보유했다는 점에서, 그들의 전략은 공모주 청약으로 주식 시장에 상장된 회사의 전략을

데미언 허스트, <신의 사랑을 위해>, 2007.
플래티늄, 다이아몬드, 그리고 사람의 치아, 17.1×12.7×19cm

닮았다.

　　근래의 다른 고가의 예술품과 마찬가지로, 이 해골 작업에 들어간 제작비의 정확한 자료를 얻기란 어렵다. 이를 제작한 런던 본드 스트리트Bond Street의 보석상 밴틀리 앤 스키너Bentley & Skinner는 기밀 유지 협약을 했기 때문에 이 작품 의뢰에 관련된 어떤 공식적인 코멘트도 하지 않을 것이다. 하지만 언론 보도에 따르면 인건비와 재료비로 2천 2백만 파운드 가량이 사용되었고, 이는 판매가의 절반에 못 미치는 액수다. 나머지 2천 8백만 파운드 가량의 행방이 묘연하다. 그 부분은 추측건대 허스트의 창의성 혹은 소위 그의 브랜드 가치에 대한 대가일 것이다. 이런 류의 작업을 할 수 있는 현대 예술가는 많지 않은데, 필수 자본의 부족 때문이다.

　　허스트는 <신의 사랑을 위해>의 제작 전반에서 작용한 물질주의의 논리를 토로하는 데 있어 일말의 후회나 부끄러움이 없다. 그는 "모두가 내게 돈을 아낄 것을 권유했다"고 이야기한다. "사람들이 계속해서 이런 질문을 했다, '다이아몬드가 콧속에 들어가길 원해요? 입천장에도 들어가길 원해요? 안쪽에는 값싼 다이아몬드를 쓰는 게 어때요?' 그러면 나는 이렇게 대답하곤 했다. '안 돼요. 모두 100퍼센트여야 합니다. 모두 완벽하게요.'"[6] 허스트의 말을 곧이곧대로 믿어, 마치 그가 오로지 심미적으로 이상적인 작품을 만드는 일에만 관심이 있었다거나, 단순히 이에 맞춰 작품에 필요한 경제적인 부분을 조율했다고 믿는다면 지나치게 순진한 사람이다. 모든 사치품 비지니스가 이와 동일한 수사학적 술책을 쓴다. 제작 공정에 과잉 투자하는 것(가격에 관계없이 최상의 재료를 쓰고 최고로 숙련된 장인만을 고용하는 것)이야말로 럭셔리 브랜드들이 시장에서 명성을 유지하는 방법이다. 더 크게 바라보면, 이러한 방법은 큰 수익을 가져올 수 있다.

　　<신의 사랑을 위해>에 관해 논의하고 싶은 마지막 사항은 이 작품이 사람들을 크게 화나게 했다는 사실이다. 적대적인 비평가로부터 대중과 미술관 전문가에 이르기까지, 많은 사람들이 이 작품을 가리켜 끔찍한 과잉의 한 형태라고 항의했다. 런던 헤이워드 갤러리Hayward Gallery의 디렉터인 랄프 루고프Ralph Rugoff는 작가와 그의 갤러리가 작품 구입에 동참한 것은 그러지 않고는 팔 수 있는 가능성이 없었기 때문이라고 주장한다. 체면을 구기지 않기 위해서였다는 것이다.[7] 분명, 시장의 역할에 대한 허스트의 조롱 어린 폭로도 작품의 논란을 가중하는 데 한몫했다. 그가 이야기하길, 우리는 더 케케묵은 예술의 개념으로 회귀할 수 있다(혹은 아마도 이미 회귀했다). 그것은 바로 부와 권력의 적나라한 표현으로서의 예술이라는 개념이다. 가격에 대한 미술계의 분노 외에도, 허스트가 작품에 다이아몬드와 같은 재료들을 사용한 것은 소위 '분쟁 자원'[*전쟁이나 인권 탄압 등이 일어나는 분쟁 지역에서 분쟁의 상황을 체계적으로 착취하거나 이에 기여하면서 거래되는 천연 자원]을 이용하는 행위에 관련된 윤리적인 질문을 야기한다. 다이아몬드는 종종 비인간적이라고 의심받거나 혹은 명백히 비인간적인 착취 환경에서 채굴되고 거래되기 때문이다.

현대미술은 사치와 손을 잡을 정도로 소위 (비평과 표현의 근거로 작용해 온) 가치 평가의 기반으로부터 실제로 점점 멀어지고 있고, 예전과 다르며 더 직접적인 유형의 경제적 논리에 동참하고 있다. 세계에서 가장 영향력 있는 예술품 컬렉터 중 일부—이를테면, 프랑수아 피노François Pinault와 그의 라이벌인 베르나르 아르노Bernard Arnault—가 사치품 산업의 거물이기도 한 것은 결코 우연이 아니다. 이러한 현실을 성찰할 때, 예술가는 스스로를 패러디하는 어조로 문제를 회피하려는 경향을 보인다. 예를 들어 2008년 베르사유 궁전에서 열린 제프 쿤스Jeff Koons의 유명한 전시회에는 프랑수아 피노의 소장품 여러 점이 포함되었다(피노는 로스앤젤레스의 부동산 거물 엘리 브로드Eli Broad를 포함해 전시에 작품을 대여해 준 다른 컬렉터들과 함께 해당 전시회에 재정 지원을 했다). 이 전시와 같은 시기, 쿤스는 거대한 보석을 만드는 작업도 시작했다. 공공장소에 놓인 이 조형물은 마치 반짝이는 물건을 잔뜩 두른 거인들에게서 떨어져 나온 분실물 같다. 쿤스는 늘 그래 왔듯 사치품과 사치라는 주제에 그야말로 초대형 스케일과 뻔뻔한 태도로 접근한다. 그는 과시적 소비를

무라카미 다카시의 루이비통 가방과 함께한 모델,
〈마담 피가로〉 2003년 1월 호를 위한 사진

실비 플뢰리, <비통 키폴>, 2000.
크롬 도금된 브론즈, 32×46×20cm

실비 플뢰리, 2006년 파리 에스파스 루이비통에서
열린 <이콘들> 전시회에 참석한 모습

인간이 느끼는 자기 만족감의 원천 중 하나로서 찬양한다.

　　브랜드가 예술가에게 '리미티드 에디션' 즉 한정판을 의뢰하는 현상도 나타나고
있다. 여기에는 양측 모두의 인지도를 높이는 효과가 있다. 그 과정에서 예술가는 전략적이고
경제적인 잠재력을, 심지어 워홀도 꿈도 못 꿔봤을 방식으로 실현시키며 세상과 타협하고
성장한다. 지난 20년 동안 가장 성공한 일본 작가인 무라카미 다카시Takashi Murakami는 이
좁은 시장을 다른 어떤 경쟁자보다 훨씬 더 깊고 폭넓게 경험해 왔다.[8] 특히 그는 프랑스의
장신구 회사 루이 비통과 진행해 온 협업으로 악명 높다. 2003년 루이 비통의 수석 디자이너
마크 제이콥스Marc Jacobs와 처음 손을 잡게 된 그는, 가방, 스카프, 캐리어, 구두를 포함한 패션
아이템을 만들고 여기에 자신이 디자인한 루이 비통의 로고를 넣어 왔는데, 이것이 협업을
상징하는 주된 휘장이 되었다.

　　나아가 무라카미는 2007년 로스앤젤레스 현대미술관에서 개최된 회고전에 자신이
디자인한 루이 비통 상품 라인을 위한 상점을 열기도 했다(이 전시는 이듬해 브루클린
미술관Brooklyn Museum of Art으로 이전해서 열렸다). 이로 인해 그는 뉴욕 타임즈New York
Times의 선임 미술 평론가인 로버타 스미스Roberta Smith로부터 자칫 모욕적으로 들릴 수도
있는 칭찬을 받았다. 스미스는 자신이 진짜보다 이 상업적인 작품을 더 선호한다고 공언하며,
"반짝이는 황동색 이음쇠를 달고, 먼지 한 점 없는 하얀 에나멜 진열대에 놓인 그 가방은
무라카미 씨가 더 수준 높은 예술적 노력이 투입된 작품에서도 언제나 동원하지는 못하는

강도 높은 인위성과 촉감, 그리고 시각적 웅성거림을 달성한다"라고 평가했다.[9]

무라카미는 종종 현대판 팝 아티스트로 묘사되고, 그가 사용하는 전략은 워홀이 개척했던 전례의 논리적 귀결이라 할 수 있다.[10] 그렇지만 두 예술가 사이에는 캠벨 수프와 루이 비통 사이에 존재하는 차이만큼이나 중대한 차이가 있다. 워홀의 마치 치어리더처럼 경쾌한 일상적 소비재의 채택은 대충 유사한 것을 만들겠다는 정신에서 이루어졌으며, 실제 대량 생산과는 꽤 차이가 난다. 무라카미의 경우에는 사치품의 시각적 수사들을 마스터했을 뿐 아니라, 그들의 생산에 꼭 필요한 것을 잘 알고 있다. 그의 작업은 고급 핸드백을 만드는 것과 동일하게 숙련된 기술이 집약된 방식으로 이루어진다.

스위스의 예술가인 실비 플뢰리Sylvie Fleury의 경우, 무라카미보다 훨씬 더 깊숙히 사치품 산업에 얽혀 있다. 하지만 그녀 역시 무라카미처럼 고급 패션 브랜드가 사용하는 제조 방식을 모방해 작품의 표면을 로고로 장식하고 크롬과 금으로 도금해 반짝거리게 한다. 플뢰리는 종종 작품에 자동차와 신발, 가방이나 기타 패션 액세서리의 이미지를 사용하는데, 이들을 '운송 수단/매개들vehicles'이라 묘사한다. 이러한 물건이 싣고 나르는 용도를 가질 뿐 아니라, 마치 명상 같은 정신적인 '매개'가 불교 신자에게 해주는 것과 동일한 서비스를 자본주의적 주체를 위해 제공한다는 의미를 갖고 있다.[11] 이러한 비교는 플뢰리가 사치품과 아주 친밀한 관계—비평가가 아닌 감정가의 태도—를 맺고 있음을 암시하는데, 그녀는 통상 예술과 브랜드 사이에 존재하는 간극을 의도적으로 무너뜨린다.[12] 일례로 2000년 그녀는 루이 비통에서 가장 잘 팔리는 핸드백 중 하나를 크롬 도금을 입힌 청동 재질로 다시 만들었다. 그러자 루이 비통 측에서 다시 플뢰리의 모조품을 카피해 반들거리는 PVC 재질의 핸드백으로 만들었다. 소문에 따르면 플뢰리는 그렇게 만들어진 가방을 자기 작업의 오프닝 행사에 들고 나가면서 이 상호 모방의 사이클을 완성시켰는데, 그 과정에 루이 비통의 협찬이 있었다고 한다.[13]

이 시나리오에서 현대미술이 노골적인 소비의 소용돌이 속으로 사라져 간다는 인상을 받는 이들도 있을 것이다. 플뢰리의 대표작이라 할 수 있는 <엘라 75K(쉽고 편하고 아름다운)Ela 75K (Easy Breezy Beautiful)>(2000)은 그녀의 작업이 갖는 위험과 매력을 전형적으로 드러낸다. 이것은 도금된 쇼핑 카트가 거울 같은 플렉시글라스 소재의 턴테이블 위에서 끊임없이 돌아가는 모습을 보여주는 작품으로, 피상적인 것에 사로잡힌 사람의 우화적인 자화상으로 읽힐 수 있다. 플뢰리는 "많은 예술가들이 기본적으로 자기 작품에 현혹된다"라고 말한다.[14] 그녀에게 예술과 사치품은 이상적인 댄싱 파트너로서, 서로를 꼭 끌어안은 채 빙글빙글 돌아간다.

플뢰리처럼 예술과 사치의 로맨스에 낙천적으로 빠져 있는 예술가는 드물다. 독일 태생의 개념미술가인 조세핀 맥세퍼Josephine Meckseper가 같은 주제에 대해 취하는 동일하면서도 상반된 태도를 살펴보자. 맥세퍼는 자신의 작품을 "폭동과 시위 중 박살나는

실비 플뢰리, <엘라 75K(쉽고 편하고 아름다운)>, 2000.
거울과 알루미늄 받침대 위에서 빙글빙글 돌아가는 금 도금된 쇼핑카트, 127×110×110cm

고급 상점의 쇼윈도처럼 파괴의 욕구를 도발시키는 타깃들"로 생각한다.[15] 그녀 또한 로고와
마네킹, 플렉시글라스 상자, 거울처럼 주변을 비추는 대좌 등 명품 매장에서 사용하는 진열
전략들을 채택했는데, 이런 시스템을 신랄하게 비판한다는 점에서 차이를 보인다. 무라카미와
플뢰리가 맥세퍼와 가장 크게 다른 점은 두 사람 모두 시각적으로 명확하고 구성이 말끔하게
떨어지는 작품을 만들어 낸다는 사실이다. 이런 작품들은 사진 찍기에도 좋고, 그렇기
때문에 인쇄물이나 온라인 복제품으로 만들어 팔기도 쉽다. 반면 맥세퍼의 작품들은 여러

조세핀 맥세퍼, <다 괜찮아>, 2005. 전시장 안에 혼합 매체, 전체 96.5×250.2×60cm

가지 의미의 층이 밀도 깊게 조합된 수수께끼[*글자와 그림과 상징물들이 조합된 리버스rebus 수수께끼]의 형상이다. 직접 눈으로 본다 해도 해독하기 만만치 않다. 이들의 복잡성은 쇼핑몰이나 모터쇼에서, 그리고 상업 미술 박람회에서 대중 앞에 제시된 상품이 겪어야 하는 치열한 경쟁의 시나리오를 흉내 낸다. 그녀는 이렇게 매장과 미술계의 전시 방식 사이의 경계를 모호하게 흐리면서(한 평론가의 말을 빌리자면, 그녀의 작품들은 "백화점 진열장과 미술관의 유리 케이스 사이의 그 어딘가에 있다") 예술이 어디까지 그 자체로 고급 사치품일 수 있는지 보여 준다.[16]

물론 이러한 그녀의 작업 방식이나 내용은 그 자체로 결코 특별하거나 새로운 것이 아니며, 맥세퍼는 이미 '질리도록 뻔한' 조합을 만든다는 비판을 받아 왔다.[17] 이러한 비판에 대해 하나 응수하자면, 과도한 상업화가 낳은 질리는 결과들이야말로 그녀의 관심사라 할 수 있다. 그녀는 명품 진열의 상투적인 방식을 재활용하면서, 동시대의 예술 생산을 상호 인식이라는 취약한 동맹으로 유지되는 거울의 방으로 묘사한다. 이러한 상황은 예술의 원저자라는 개념의 심장부를 공격하고 있고, 맥세퍼도 이를 피해갈 수 없을 것이다. 그녀는 "중국의 위조품 디자이너 아무개가 어느 날 매우 비슷한 작품과 개념을 생산해 낼지도 모른다"라고 주장한다.[18] 시각적으로 과부화 상태인 그녀의 세상에서 모든 것은 판매를 위해 존재하지만, 진정한 가치는 어디에도 없다.

맥세퍼의 시각은 미술계를 폐쇄 회로로 바라보는 그녀의 생각을 표현하기 때문에 밀폐되어 있으며 공기가 통하지 않는다. 보다 더 폭넓은 견지에서 예술과 사치의 결합을 비평하는 예술가도 있는데, 그중 하나가 프레드 윌슨Fred Wilson이다. 윌슨은 박물관과 여타 제도권 세력을 지탱하는 '거대서사master narratives'를 해체하는 설치 작업으로 잘 알려져 있다. 그가 기획한 선구적 전시인 <박물관 파헤치기Mining the Museum>(1992-1993)는 메릴랜드 역사박물관Maryland Historical Society의 전시품을 재배치하고 전시 레이블을 고쳐 달아서, 관람객에게 새로운 통찰력과 충격을 주는 효과를 노렸다. 예를 들면, 은식기들과 노예 족쇄를 함께 배치하고 여기에 <금속공예Metalwork>(1793-1880)라는 설명을 붙이는 식이다. 이 프로젝트는 사치품 생산의 문제적 역사를 겨냥하며, 오랜 세월 제대로 인식되지 않았던 사실, 즉 사치의 역사가 인종적 지배와 연관되어 있음을 지적했다. 은은 18세기와 19세기 남미의 노예를 이용해 채굴되었으며, 은식기로 격식 있는 만찬을 대접하는 실버 서비스는 남북 전쟁 이전 미국 남부의 면화 농장이 자랑했던 매력이었기 때문이다.

최근 윌슨은 사람들이 예상하지 못했던 방향으로 전환해, 사치스러운 공예품을 제작했다. 그는 이탈리아와 미국의 숙련된 장인과 함께한 유리 수공예로 <키스를 받고 죽다To

프레드 윌슨, <금속공예 1793-1880>, <전시 박물관 파헤치기: 프레드 윌슨의 설치>의 일부, 메릴랜드 역사박물관, 볼티모어, 1992-1993. 볼티모어 르푸세 양식 은식기들, 1830-1880, 제작자 미상, 노예 족쇄, 1793-1872, 볼티모어 생산

프레드 윌슨, <키스를 받고 죽다>, 2011.
무라노 유리, 177.8×174×174cm

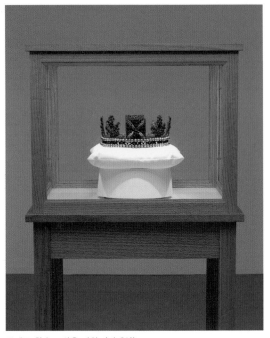

프레드 윌슨, <검은 여왕>(디테일), 2006.
은과 검은 다이아몬드를 목재 유리장에 설치, 지름
19cm×높이 7.5cm, 전체 설치 152.4×58.4×58.4cm

Die Upon a Kiss>(2011; 작품의 제목은 셰익스피어의 희곡 오셀로Othello에 등장하는 마지막
대사에서 따왔다) 조각을 완성시켰다. <키스를 받고 죽다>는 마치 잉크에 담갔다 뺀 듯 흰색
바탕에 아랫부분만 검은색으로 물들어 있는 샹들리에다. 윌슨은 이 조각 작품을 통해 과잉
결정되어 있는 '흑黑 혹은 흑인성blackness'을 이야기한다. 그는 이 단어가 인종적 정체성뿐
아니라 "장례식과 야만인, 해적을 모두 지칭한다. 한 가지 의미만을 떼어 생각할 수 없다"라고
말한다.[19] 이 작품이 만들어진 장소는 베니스의 연안에서 조금 떨어진 곳에 있는 무라노
섬으로, 작품의 주제와 관련된 중요한 역할을 수행한다. 이 장소는 희곡 오셀로('베니스의
무어인'이 등장한다)뿐 아니라 지난 수세기 동안 기록이나 물질적 흔적을 그닥 남기지 않은 채
종횡무진 카리브해를 누볐던 흑인들과 관련이 있다. 비유적으로 말하자면, 생명이 사그라드는
이미지는 이 사람들이 역사로부터 지워지는 것을 상기시킨다.

　　윌슨이 이 샹들리에보다 좀 더 먼저 제작한 <검은 여왕Regina Atra>(2006)은 1820년
조지 4세King George IV를 위해 만들어 졌으며 이후 영국 군주들이 착용해 온 '다이아몬드
왕관the Diamond Diadem'의 모작이다. 얼마 전 타계한 엘리자베스 2세 여왕이 영국의 우정공사
우표에서 착용하고 있는 바로 그 왕관이다. 샹들리에 작업에서처럼, 여기서도 윌슨은 색깔을
통해서 고가 사치품의 변형을 꾀했다. 왕관의 은색 부분은 변색된 듯 검게 바뀌었고, 흑진주는

하얀 진주로 교체되었다. 또한 빛나는 자연석으로 만들어진 가짜 '검은 다이아몬드'를 구해서 사용했다. 그는 이러한 사치스런 오브제를 제작하는 작업이 예술가에게 무엇을 의미하는지 명쾌하게 설명한다. 모든 중대한 투자의 과정이 그러하듯, 윌슨과 그의 갤러리는 일단 필요한 자본을 조달하는 데에서부터 시작해야 했다. 재료와 제작비가 구해지자, 이번에는 적절한 전시라는 문제가 찾아왔다(런던의 빅토리아 앤 앨버트 미술관에서 영국의 노예제 폐지 200주년을 기념해 개최한 <불편한 진실들Uncomfortable Truths>이란 전시가 작품을 선보일 좋은 맥락을 만들어 주기도 했다). 그 문제 이후에는 작품의 판매라는 최종 관문을 넘어서 투자를 회수해야 했다.

이 글을 작성하고 있는 현재, <검은 여왕>은 그에 어울리는 큰 야망을 가진 구매자를 기다리며 금고에 보관되어 있다. 고가의 재료들을 조달해 작업할 수 있는 여력을 가진 윌슨처럼 유명한 예술가도 그런 작업을 할 때는 커다란 위험을 감수한다. 다이아몬드와 금처럼 사치스러운 재료의 높은 가격은 예술품 제조 과정에 상당한 제약을 준다. 이에 대해 윌슨은 다음과 같이 말한다. "내가 심지어 그런 원료들을 자유롭고 유동적으로 쓸 수 있는 위치에 있다는 생각 자체에도 문제가 있다."

윌슨과 유사한 자의식적이고 자기비판적인 태도를 영국의 예술가인 수전 콜리스Susan Collis에게서도 발견할 수 있다. 콜리스는 사치스러운 것을 일상 속에 감추는 특유의 작업으로 커리어를 쌓아 왔다. 그녀는 예술적 경험을 연출하는 데 필요한 준비 과정에서 소요되는 노동에 특별한 관심을 갖는다. 그녀의 완성된 작업은 언뜻 보면 아직 설치가 한창 진행 중인 현장 같다. 하지만 좀 더 자세히 들여다보면, 그 공간에 산재된 잔해물이 호화로운 수공예품이라는 사실을 확인할 수 있다. 마치 페인트가 이리저리 튄 것 같은 덮개천은 사실 다양한 색실로 정성스럽게 수놓인 작품이다. 싸구려 각목과 합판을 쌓아 놓은 것처럼 보이는 설치물은 실상 흑단과 백색 호랑가시나무, 호두나무, 새눈 무늬목 단풍 같이 여러 가지 값비싼 나무를 써서 조립한 후, 거기에 백금 못과 황금 나사못으로 장식을 더한 뒤, 호박과 토파즈와 벽옥 등의 보석으로 만든 가짜 얼룩을 첨가하는 수고를 거쳤다.[20] 콜리스는 기다란 빗자루와 작업대, 발판 사다리도 만들었는데, 모두 값비싼 천연석과 자개로 상감되어 있다.

어떤 측면에서 콜리스의 조각은 오래된 트롱프뢰유trompe-l'oeil [*실물처럼 착각하게 만드는 눈속임 기법]의 전통을 계승한다고 볼 수 있다. 유럽과 아시아의 장식 예술의 역사는 유리로 만든 과일과 도자기 채소와 조화로 점철되어 있다. 하지만 콜리스의 생각과 작업에 영향을 준 것은 동시대의 구체적 상황이다. 원석이나 이국적인 목재처럼 그녀가 사용하는 값비싼 재료는, 사람들의 눈에 띄지 않는 곳에서 작업하는 도장공과 목수에게 바치는 조용한 경이의 표현이다. 콜리스는 맥세퍼처럼 우리의 관심을 예술이 전시되는 맥락으로 이끈다. 하지만 맥세퍼와 달리, 그녀는 전시의 빛나는 표면 아래를 파헤쳐 사람들의 인식 밖에 있었던 노동을 천하에 드러나게 한다. 회화와 조각은 시장에 출시될 때에만 상품이 되고, 콜리스는

수전 콜리스, <오이스터의 우리의 세계>, 2004.
목재 발판 사다리, 자개, 조개껍질, 산호, 담수 진주, 양식 진주, 화이트
오팔, 다이아몬드, 81.3×38×58cm

바로 이러한 탈바꿈의 순간에 주목한다.

　　언뜻 보면 현대미술에 만연한 값비싼 재료는 마치 계속 확장세인 시장에 대한
항복처럼 느껴진다. 예술이 자본 투기의 장으로서 점차 두각을 나타내 온 현상의 논리적
귀결이라 할 수 있다. 의심의 여지없이 어느 정도는 사실이다. 하지만 이 장에서 보여주듯,
사치는 광범위한 감정과 정치적 입장을 표현하기 위한 수단으로 사용될 수 있다. 지금부터
소개할 마지막 작품은 오가타 고린이 강물에 던져 버린 금종이들을 연상시키며, 이야기를
시작점으로 되돌려 놓는다. 미국의 예술가 로니 혼Roni Horn은 지금까지 총 두 차례에 걸쳐
사람의 머리카락보다 얇은 금으로 작업을 했다. 그녀는 금을 열풀림[*재료를 가열하고 냉각해서
물리적 성질을 변화시키는 공정] 후 압축 용접을 해서 아주 얇게 폈다. "나는 그곳에 금을 가져다
두고 싶었다," 그녀는 이렇게 말한다. "다른 어떤 아이디어에 동원되는 매체가 아닌, 그냥 그

수전 콜리스, <가스 보이즈>, 2012.
왼쪽부터 오른쪽으로: 삼나무, 자개, 스털링 실버(품질 보증 마크가 찍힌), 산화된 실버(품질 보증 마크가 찍힌),
소노클링 로즈우드, 로즈우드, 화이트 호랑가시나무 베니어판, 에보니 베니어판, 자개; 호두나무, 액체 용매에 넣은
청금석 가루, 산화된 실버(품질 보증 마크가 찍힌), 비치우드, 너도밤나무, 배나무와 화이트 호랑가시나무 베니어판,
실버(품질 보증 마크가 찍힌), 스모키 쿼츠(연수정), 블랙 다이아몬드, 호박, 손으로 짠 일본산 실크; 소노클링
로즈우드, 화이트 호랑가시나무와 인도자단 베니어판, 실버(품질 보증 마크가 찍힌), 브론즈(품질 보증 마크가 찍힌),
플래티늄(품질 보증 마크가 찍힌); 비치우드, 너도밤나무와 화이트 호랑가시나무 베니어판, 청금석 가루,
실버(품질 보증 마크가 찍힌), 브론즈(품질 보증 마크가 찍힌); 시가 박스 시더, 화이트 골드(품질 보증 마크가 찍힌),
스모키 토파즈, 크기 가변

자체로 충분한 자급자족적인 금을 말이다."[21]

　　1994년에서 1995년 사이, 혼은 예술가인 펠릭스 곤잘레스-토레스Felix Gonzalez-Torres의 파트너인 로스 레이콕Ross Laycock이 에이즈로 사망한 직후, 그와 곤잘레스-토레스를 위해 이 작품을 일차적으로 제작했다. 작품은 그보다 더 간결할 수 없었다. 두 장의 얇은 금이 하나가 다른 하나 위에 올라간 모습으로 바닥에 놓여 있었다. 그보다 더 감동적일 수 없었다. 그 연약한 직사각형의 금박이 서로를 부드럽게 어루만지는 모습은 죽은 한 쌍의 연인을 연상시켰다. 그 형태는 묘지를 닮았고, 이집트에서부터 그리스를 거쳐 중앙아메리카까지 고대 문명에서 흔히 사용되었던 황금 데스마스크도 생각나게 했다. 혼의 작품은 고린도 잘 알고 있었던 사실을 우리에게 상기시킨다. 예술과 사치의 만남을 둘러싼 모든 문제에도 불구하고, 귀한 재료는 우리의 상상에 변치 않는 영향력을 행사한다. 완성된 사랑의 제스처라 할 수 있는 그녀의 작품, 두 명의 소중한 친구들의 사랑에 대한 이 작은 기념비는 금이 아닌 다른 재료로는 불가능했다.

로니 혼, <금매트, 한 쌍–로스와 펠릭스를 위해>, 1994-1995.
순금 포일, 124.5×152.4×0.002cm

Fabricating

외주 제작

2010년 중국의 예술가 아이 웨이웨이Ai Weiwei는 도자기로 만든 1억 개의 해바라기 씨앗을 영국 테이트 모던 미술관Tate Modern 중앙에 위치한 터바인 홀Turbine Hall 바닥에 깔았다. 이렇게 작은 오브제들을 밀집시켜 만든 낮은 카페트를 설치한 해당 전시 공간에는 비디오가 함께 상연되었는데, 지난 2년간 역사적으로 유명한 도자기 산지인 경덕진에서 600명가량의 숙련된 노동자의 손으로 각기 조금씩 다른 해바라기 씨앗들이 빚어졌다고 설명하는 내용이었다. 유튜브에는 이 <해바라기 씨앗Sunflower Seeds> 비디오를 해설한 영상이 올라와 있는데, 다수가 아이 웨이웨이를 폭군 같다고 묘사한다. 그의 모습이 마치 최악의 기업과 다를 바 없는 예술 '공장'의 감독 같다는 것이다. 한 유튜버는 다음 같은 신랄한 평을 남기기도 했다. "대리석을 캐고 분쇄하는 과정에서 수많은 미세 분진이 생긴다. 이걸 들이마시는 불쌍한 중국의 소작농들은 건강에 장기적인 피해가 있을 것이다. 과거 악덕기업 유니온 카바이드Union Carbide가 보팔Bhopal의 불쌍한 인도인들을 착취했던 것처럼, 냉혈한 아이 웨이 웨이Ai Wei Wei[*원문 그대로 인용]는 이 불쌍한 소작농들을 착취했다." 임금을 받고 일한 경덕진의 도예 공방(이곳의 장인들은 평균 임금보다 높은 보상을 받았다)과 유독 가스를 맡고 병에 걸린 보팔의 주민들[*유니온 카바이드는 미국계 다국적 화학 기업으로, 1984년 인도 보팔에서 운영하던 살충제 회사에서 유독 신경 독가스 누출 사고가 발생해 이에 노출된 마을 주민들과 공장 노동자들 수천 명이 사망하고, 수십만 명이 부상을 당했다. 역사상 최악의 산업 재해 중 하나로 손꼽힌다]을 억지로 동일시하며 예술가를 비난하는 어조는 예술품 제조를 외부에 청탁했을 때 자주 일어나는 비판의 전형이다. 특히 더 친밀하고, 개인적이고, 개별적인 '활동이여만 하는' 예술적 제작 과정의 변질이나 그에 연루된 착취의 문제가 흔히 제기된다.

　　제조 혹은 제작fabrication이란 단어는, 잠재적으로 부품 공장의 조립 라인 생산 공정에서부터, 공들여 연출한 연극적 퍼포먼스에 이르기까지 다양한 활동 분야를 두루 포괄하는 의미를 갖는다. 영어에서 이 단어는 과정(완성품을 향해 가는 제스처와 움직임, 시스템)과 구체적 결과물을 모두 의미하며, 기만이나 조작, 허구의 시나리오를 만드는 것을 뜻하기도 한다. 특히 후자의 의미는 현대미술의 제작과 관련된 논의에서 실제로 많이 사용되고 있다. 하지만 이 책에서는 예술품을 원작자, 즉 원래 예술가가 아닌 다른 누군가, 완성품에 꼭 필요한 중요한 기술과 지식을 가진 타인에게 제작하도록 의뢰하는 행위를

지칭하는 데 이 단어를 사용하고자 한다.

　　외주 제작은 논란이 많은 활동이다. 이것은 비단 중국인 노동자들에게 국한된 문제가 아니다. 많은 대중은 물론 미술계의 사람도 마찬가지로 예술가가 스스로 자기 작품을 만들어야 한다고 생각한다. 하지만 미술사적 견지에서, 예술가가 모든 것을 직접 하는 제작 방식은 관례가 아닌 예외적인 경우라 할 수 있다. 르네상스 시대부터 19세기까지, 조각과 대규모 회화 제작 과정에서는 통상 분업이 이루어졌다. 아틀리에의 수석 조각가가 점토나 석회로 초기 모델을 만들면, 어시스턴트가 다양한 해석을 거쳐 대리석이나 청동처럼 더 단단한 재질로 확대해 제작한다. 그 이후 수석 조각가가 그 작품에 최종적으로 손을 대거나 혹은 대지 않거나 하는 식이었다. 회화에서도 유사하게 예술가들은 보통 풍경화 배경이나, 손이나 옷자락 같은 특정 부분 제작에 특화되어 있는 경우가 흔했다. 어떤 초상화를 제작했다고 알려진 예술가는 아마도 얼굴 부분만 그렸을 가능성이 있다. 이 관례적인 제작 방식이 사라지기 시작한 것은 개인적인 낭만주의 시대의 예술가에 대한 이상향이 생겨나기 시작하면서부터다. 하지만 조각에서는 20세기 넘어서까지도 이런 관행이 유지되었고, 프랑스의 조각가 오귀스트 로댕Auguste Rodin이 운영한 워크숍 활동이 이를 예증한다.

　　최근 수십 년간 예술가가 공장 현장 감독과 산업 디자이너, 혹은 실험실의 과학자 같은 다른 사람의 작업을 총괄 지휘할 수 있다는 생각이 맹렬한 기세로 되살아났다.[1] 이렇게 예술 외주 제작 산업이—특히 유럽과 미국처럼 치열한 자본화가 만연한 상황이 최장기간 유지되어 온 지역에서— 급증하게 된 데에는 여러 요인이 있다. 우선 예술가가 채택하는 재료와 형태가 다변화되었고, 개중에는 특수한 전문 지식을 요구하는 것이 많다. 게다가 갈수록 제작에 대한 전문가 수준의 기술을 가진 예술가가 적어진다는 사실도 연관이 있을 것이다. 예술가라면 스스로 선택한 어떤 매체나 형식으로도 작업할 수 있어야 한다는 생각이 제작에 대한 전문성을 갖는 것을 저해해 왔다. 더불어 1960년대 미술계의 소위 '이론으로 방향 전환theoretical turn'이 이루어진 이래, 미술 학교들은 학생을 금속 가공소보다는 도서관에 보내는 경향을 보여 왔다.[2]

　　그렇지만 외주 제작이 성행하게 된 가장 주요한 요인은 변화된 예술품 전시의 맥락에 있다. 비엔날레나 상업적인 아트 페어의 복작하고 경쟁적인 전시 환경에서, 그리고 새로 건립되는 공공 미술관의 거대한 전시 공간 속에서, 차별성을 얻기 위한 하나의 방편으로 생산 가치[*영화나 미디어 아트에서 자주 쓰이는 용어로서, 제작 과정에 사용되는 방법과 재료, 기술 등에 의해 결정되는 작품의 전반적 품질을 의미한다]의 중요성이 갈수록 부각되었다. 가장 눈에 띄는 예는 작품의 규모가 거대해지는 현상이다. 미술 평론가인 캐럴라인 소예즈-페티홈Caroline Soyez-Petithomme이 이야기하듯, "이제 XXL 포맷은 중장기 경력을 가진 예술가의 표준이 되었고," 이는 "물론 건축 혹은 예술 시장으로부터의 해방이라는 가능성을 말소시킨다."[3] 역설적이게도 문제의 전시 공간 중 다수가 이전에는 공장이었거나 혹은 기타

상업적 용도로 사용되었다. 테이트 모던의 터바인 홀은 발전소였다. 디아 비컨DIA Beacon은 나비스코Nabisco의 과자 박스 인쇄 시설이었다. 매사추세츠 현대미술관MASS MoCA은 한때는 전자 업체 공장이었고 그전에는 날염소였다. 리옹Lyon 비엔날레가 열리는 라 쉬크리에르La Sucrière는 설탕 공장이었다. 영국 스토크–온–트렌트Stoke-on-Trent의 문 닫은 공장에서는 도자기 비엔날레가 개최된다. 탈산업화의 결과로 텅 비어 버린 그 공간을 예술이 말 그대로 차지하고 있다. 현장 밖에서 시행되는 외주 수작업 제작을 통해서 말이다.

위탁 제작자의 증가는 요즘 예술계에서 두드러지게 나타나는 현상이지만, 그 역사적 선례가 다양하고 그중 다수는 기존의 교환의 미시경제를 활용했다. 이미 1920년대에 헝가리 태생의 예술가 라슬로 모호이너지László Moholy-Nagy[*국내 미술계에서 '라즐로 모홀리-나기'라고 쓰고 부르는 경우가 많아 행여 혼란을 느낄 독자들을 위해 같은 작가임을 알린다]는 강철에 추상적인 형상을 그린 <전화기 회화Telephone Paintings> 연작을 만들었다. 그가 에나멜 회사에 전화를 걸어 그려 달라고 주문할 수 있을 정도로 매우 단순한 형상이었다. 이 작업은 모호이너지가 다른 작품에서도 탐구한 바 있는 구성주의Constructivism[*러시아 혁명을 전후해서 일어난 전위적 추상예술 운동으로, 재현적 요소를 거부하고, 순수 형태의 구성을 추구한다] 미학을 따른 것이었다. 구성주의 미학은 그가 바우하우스와 시카고에서 학생들을 지도하던 시기를 거쳐

라 쉬크리에르, 리옹

막강한 영향력을 갖게 되었다. 그는 자동차나 비행기처럼 공업적으로 제작 가능한 완벽한 포퓰리즘populism[*대중주의 혹은 민중주의라고 번역하기도 한다. 본래의 목적보다는 대중적인 인기에 영합해 대중의 지지를 얻으려는 정치사상이나 활동을 의미하며, 다수의 논리가 지배적이게 된다] 예술을 꿈꿨다.[4]

하지만 모호이너지가 <전화기 회화> 연작을 구성하는 모든 작품을 외주 제작했다는 증거는 없다. 필시 적어도 일부는 자신의 스튜디오에서 만들었을 가능성이 높다. 이런 세부적 내용을 별것 아닌 것처럼 무시해 버리려는 사람도 있을 것이다. 작품의 콘셉트는 확실하고도 남는다. 에나멜 회사가 모두를 제작하지 않았다는 것이 단순한 가설이라면, 이것이 그렇게 중요할까? 물론이다. 외주 제작과 관련된 논의에서, 개념적 의미가 아닌 실제 '예술 작품'의 영역을 다루기 때문이다. 모호이너지는 자신의 예술적 노동을 프롤레타리아 계급의 노동과 동일화하고자 했다. 하지만 생산적 기반이 언제나 협조적인 것은 아니다. 예술품 제작이 마침내 스튜디오를 떠나 공장으로 옮겨졌을 때, 예상과 정반대되는 어떤 상황이 벌어졌다. 구성주의자의 꿈은 모든 이들이 제작에 관여하는 수평적인 작업장이었다.[5] 하지만 외주 제작은 계속해서 복잡하고 값비싼 제작의 형태를 감당할 수 있는 고급 전문 산업으로 발달했고, 그에 따른 계층화도 점점 심화되었다.

사진가와 판화가가 상업적 인쇄소를 이용해 온 것처럼, 조각가는 오랫동안 작업실 안과 밖의 캐스팅 전문가에게 의존했다. 하지만 1930년대부터는 점차 작품을 제작하기 위해 대규모 공장 제조업자를 찾게 되었다. 예를 들어, 알렉산더 콜더Alexander Calder는 스튜디오가 감당할 수 있는 것보다 더 큰 조각을 만들고 싶었을 때 처음으로 선박 회사와 협업했고,

로버트 인디애나의 <러브> 앞에서 포즈를 취한 리핀코트사의 직원들, 1970

바넷 뉴먼, <부러진 오벨리스크>, 1963-1967,
리핀코트사의 마당에 전시된 모습. 코르텐 강철, 7.93×3.2×3.2m

나아가 핵 발전소를 짓는 프랑스의 고숙련 용접공들을 고용했다.[6] 이런 상황 끝에 결국은
제조업자가 예술가를 찾는 상황이 왔다. 1960년대 초반, 브루클린의 금속 제조 회사인 밀고
버프킨Milgo Bufkin은 조각가와 적극적으로 협업하기 시작했는데, 당시 회사 차원에서는
이를 부업 수준으로 생각했고, 주요 사업은 계속 고난이도 금속 가공업이었다.[7] 예술품 주문
제작에만 특화된 첫 번째 회사가 세워진 것은 1966년으로 코네티컷의 도널드 리핀코트Donald
Lippincott가 창업주였다. 리핀코트는 정해진 서비스를 판매하지 않았다. 그의 회사는 이를테면
맞춤형 공방처럼 주문 제작 시스템으로 운영되었다. 게다가 부업도 했는데, 예술가를 대신해
대규모 조각을 직접 판매하거나 전시회에 작품을 대여해 주는 일이었다. 이런 측면에서 볼
때, 위탁 제조업은 초창기부터 계약을 맺고 일시적으로 진행되는 업무 그 이상을 담당했다.
그것은 네트워크의 연결 지점이었다.

바넷 뉴먼Barnett Newman의 <부러진 오벨리스크Broken Obelisk>(1963년 디자인,
1967년 첫 제작)는 아마도 리핀코트의 초기 제작품 중 가장 유명한 작품일 것이다. 이
조각은 리핀코트사에서 직접 발간한 연혁에서 매우 중요한 자리를 차지하고 있고, 미술 잡지
<아트포럼Artforum>이 2007년 예술과 제작에 대해 발행한 특별판의 표지를 장식하기도
했다.[8] 오벨리스크는 고대 이집트에 처음 세워진 이래, 권력의 상징물로 자리를 잡아 왔다.
바넷 뉴먼이 미국의 관중을 위해 만든 부러진 형상의 오벨리스크는 필연적으로 워싱턴
기념탑Wahington Monument이 훼손당한 모습을 연상시킨다. 1960년대 말 정치적으로 불안했던
상황을 배경으로, 이 조각 작품은 분명 균열이 가고 전도된 권위의 상징으로 이해되었을

것이다. 하지만 이 작품은 위탁 제작 사업의 모순과 가능성을 적절히 대변하기도 한다. 물론 뉴먼은 회화가로서 잘 알려져 있다. 그가 작업한 캔버스는 대부분 단색의 배경과 그 위에 그려진 하나 혹은 그 이상의 수직선들(그의 용어를 빌리면, '지퍼들zips')로 구성된다. 개념적으로 각 지퍼는 '당신이 이곳에 있다'를 나타내는 상징, 즉 예술가와 관람자가 만났음을 알리는 표식으로 기능한다. <부러진 오벨리스크> 역시 마찬가지다. 여기서 오벨리스크는 위태로워 보일 정도로 아주 작은 받침점에 수렴되어 피라미드를 만난다. 3톤의 코르텐 강철이 완벽한 수직선을 따라 내려와 한 점에서 만나는데, 조각의 어마어마한 규모와 무게가 이 아슬한 효과를 강조한다. 여기에 리핀코트의 팀의 기술적 재량이 크게 한몫했다. 뉴욕 현대미술관이 2004년 재개관하며 이 작품을 새 건물의 센터피스로 택한 것은 놀랄 일이 아니다.

하지만 리핀코트의 마당에서 찍힌 <부러진 오벨리스크>의 사진을 보면, 오벨리스크는 한 개가 아닌 두 개다. 상당한 혼란이 야기된다. 이중 노출된 사진일까? 아니다. 사진에 등장하는 오벨리스크들은 해당 조각의 오리지널 캐스트로서 경사진 윗부분에 쌓인 눈을 제외하고는 모두 동일하다. 이 사진은 <부러진 오벨리스크>의 유일무이함을 부정함과 동시에 위탁 제조업자의 힘을 암시한다. 어떤 형상이 두 번 만들어질 수 있다는 것은, 무한정 시리즈로도 제작될 수 있다는 뜻이다. 실제로 이후에 리핀코트는 기관에 의뢰를 받아 두 점의 <부러진 오벨리스크>를 더 제작했다. 각기 1969년과 2005년의 일이었는데, 특히 2005년의 캐스트는 바넷 뉴먼이 죽고 나서 한참 후에 일어난 일인지라 그의 재단의 허가를 받아서 만들어졌다. 이론상으로는 얼마든지 더 만들 수 있다. 이렇듯 외주 제작은 원작자라는 개념과 완성품의 관계를 느슨하게 만들고, 이 둘을 기관과 시장의 요구와 동일한 선상에 정렬시켰다. 바넷 뉴먼처럼 가장 실존주의적인 예술가의 작품마저도 예외가 아니었다.

시리즈 예술품 제작이 미니멀리즘과 개념주의의 몰개성적 미학이 지배적이었던 1960년대와 1970년대에 성행했다는 것은 우연이 아니다. 이전 시대의 표현주의 경향은 개인적인 행동과 제스처를 매우 중시했는데, 이는 예술품 제작 과정에서 타인에게 의뢰할 수 없는 부분이었다. 하지만 1960년대의 세대에게 개인적인 손길이란 세심한 계획을 통해 지워질 수도 있는 부분이었다. 예를 들어, 도널드 저드Donald Judd는 강력한 통일성의 효과를 취하기 위해 형상과 표면을 정확하게 구현하는 것을 최우선시했다. 저드 역시 전화로 조각 작품을 주문한 일을 이야기한 바 있지만, 그와 그의 미니멀리즘 동료들은 분명 모호이너지의 연장선상에서 작업하지 않았다. 저드의 잘 연마된 금속과 플라스틱 조각의 표면이 명확하게 말해주듯, 외주 제작은 그의 작품을 '민주화시키기' 위한 포퓰리즘의 수단이 아니었다. 오히려 반대로 생산 가치를 높이기 위한 수단이었다.

저드는 그가 원하는 정확한 결과물을 얻기 위해, 밀고 버프킨, 철조업자인 번스타인 브라더스Bernstein Brothers, 목수인 피터 밸런타인Peter Ballantine 등 여러 제조업자와 협업했다.

DATE: JULY 10, 1967

NAME: DONALD JUDD

ADDRESS: 53 East 19th Street N/3

REF:

DATE: Dec 13, 1967.
INV. No.
JOB No.
CUST. O. N.
REQUESTED

1 - Wall Mount Unit 2 75 — no change

To offset Bul 13/13/67.
Inv # 851
Job # 726B - Item #1 -

① GALV WALL UNIT (#24"GALV) 141½"

11'-9"

27" 7" 7" 7"

30"

30"

Tot Wt 200 lb.

2" 27" 3"

2×2×¹⁄₁₆" 3"

#16×24"
BRACKET

#18
GALV

1"×¼" BOLT

27"

2" 1"

30"

NOTCH 3¾×3¾

NOTCH
AFTER
ASS'Y

PITTS

CUT
4 - 32 × 30⅛ 29⅝
4 - 60⅛ × 32
8 - 33¾ × 30½

번스타인 브라더스, <제작 드로잉 일 #44m>, 1967.
인보이스 노트 용지 위에 연필과 펜, 28×21.5cm

앤 트루잇, 워싱턴DC의 스튜디오에서 조각 작업을 하는 모습, 1970년대 초

앤 트루잇, <밸리 포지>, 1963. 나무에 아크릴, 152.7×153.4×30.5cm

특히 밸런타인에 대한 신용이 두터웠다. 언뜻 보기에도 상당히 중요한 디테일 처리에 대해 별 말을 해 주지 않는 경우도 많았다. "저드는 한 번도 들른 적이 없다," 밸런타인은 이렇게 회상한다.

> 공방이 멀어서가 아니었다. 내 목공실은 그의 작업실에서 한 블록 반 떨어진
> 곳에 있었다. 서로 너무나 가까워서 새 작품을 상의하러 비오는 날 우산 없이
> 걸어가기에도 무리가 없었다. 하지만 "좀 더 어두운 합판을 쓸까요?" 같은
> 질문을 하러 달려가는 일은 없었다. 그런 것들, 그러니까 합판의 종류나 그것의
> 어딜 잘라야 하는지, 그리고 더 크게는 연결 부위의 디테일 같은 것은 제조업자가
> 결정해야 하는 부분이었다. 저드의 결정이 아니었다.[9]

남성 미니멀리즘 예술가가 작업(그리고 종종 그에 수반되는 웅장한 규모의 작업) 과정에서 위탁 생산 방식을 흔히 이용했다면, 이 예술 운동에 연루되었던 아그네스 마틴Agnes Martin이나 에바 헤세Eva Hesse 같은 여성 예술가는 이러한 방법을 거부하고, 인체 사이즈의 작품을 손수 제작하는 경향을 보였다고 흔히 논의되곤 한다. 하지만 이렇게 성별에 따라 양분한 제작 특성이 누구에게나 단순하게 적용되는 것은 아니다. 일례로 앤 트루잇Anne Truitt의 단순화된 기하학적 형상의 표면은 저드의 작업에 비견할 만큼 윤기가 나지만, 수작업으로 그 효과를 거뒀다. 처음 목재 조각에 채색을 시작할 때만 해도 그녀는 모든 작업을 스스로 했다. 하지만 점차 성공을 거두게 되면서부터는 전문 목수들을 고용했고, 덕분에 자신의 모든 에너지를 표면에만 쏟아부을 수 있었다.[10]

1960년대에는 미니멀니즘 작가들이 외주 제작소에 의지하는 것이 이례적 사건으로 받아들여졌지만, 1970년대 중반의 시각에선 지극히 일반적인 일이었다. 리핀코트가 전문 미술 위탁 제조업자로 개업한 후 몇 년 내로 수많은 경쟁자들이 나타났다. 1971년에는 피터 칼슨Peter & Carlson이 로스앤젤레스 인근의 샌 페르난도 밸리San Fernando Valley에서 다른 예술가에게 조각을 만들어 주기 시작했다. 2010년 불황으로 문을 닫기까지, 칼슨 앤 컴퍼니Carlson & Company는 세상에서 가장 자본이 많은 예술품 위탁 제작 회사였다(최근 주문 제작을 전문으로 하는 칼슨 아츠Carlson Arts LCC로 새롭게 오픈했다). 이 작업장에 대해 "세계 최상급의 미술관 내부에 있는 격납고 내부에 있는 기계 공장 내부에 있는 도장소 내부에 있는 예술 스튜디오"이며, "오로지 외계인들을 예술품으로 만드는 일종의 사이보그 생명체를 위한 공상 과학 인큐베이터"라 묘사한 잊히지 않는 구절이 있다.[11] 초창기에 칼슨은 이사무 노구치Isamu Noguchi, 엘스워스 켈리Ellsworth Kelly, 로버트 라우션버그 같은 다양한 예술가들을 위해 작품 복제를 해 주었다. 후기에 들어 이 회사의 가장 유명한 고객은 제프 쿤스Jeff Koons였다. 그의 <축하Celebration>라 불리는 티 하나 없이 깔끔하고 거대한 장난감

같은 오브제들은 아마도 외주 제작자가 가장 활발히 참여한 예술품 제작 프로젝트라 해도 무리가 없다. 그도 그럴 것이 칼슨사는 디즈니사의 엔지니어들을 고용해서 일을 완성하도록 했다. 문을 닫기 직전, 칼슨사는 쿤스를 위한 훨씬 더 엄청난 프로젝트(이 글을 쓰고 있는 시점에서는 아직 미완이다)를 한창 진행 중이었다. 실물 크기 기관차를 크레인에 매다는 작품으로, 제작 비용이 2천 5백만 달러로 추산되었다.

　　리핀코트와 칼슨 같은 전문가가 예술품 위탁 제작의 시장을 지배하는 경향을 보여 온 것은 사실이지만, 그냥 이것저것 하는 일반적인 제작자도 있다. (지금은 그라츠 산업Gratz Industries이 된) 트라이텔 그라츠Treitel Gratz와 앞서 언급한 밀고 버프킨은 건축 부품, 디자이너 가구 등을 제작하면서 조각도 만든다. 두 회사 모두 제2차 세계대전 이전부터 뉴욕에서 금속 가공업을 해 왔고, 나중에야 예술 쪽 일도 하게 되었다. 그렇지만 가장 대표적인 전후시대의 조각품들이 그들의 손에 탄생되었다. 트라이텔 그라츠는 월터 드 마리아Walter De Maria의 중요한 대지미술 작품인 <번개 치는 들판The Lightening Field>에 사용된 금속 막대기들을 만들었고, 밀고 버프킨은 로버트 인디애나Robert Indiana의 조각 <러브LOVE>의 복제품을 여러 점 제작했다. 이들과 유사하게 독일 기반의 유리 제조사인 쇼트Schot는 방위와 제약에서 태양열과 과학 연구에 이르기까지 뭐라 정의할 수 없을 정도로 다양한 산업 분야들에서 일해 왔다. 이 회사의 첨단 기술 지식이 없었다면, 로니 혼은 <핑크 톤Pink Tons>과 같은 조각을 만들 수 없었을 것이다. 이 작품은 미니멀리즘 조각의 업데이트판으로 다루기 힘든 철을 고체 광학

로니 혼, <핑크 톤>, 2008. 고체 캐스트 유리, 122×122×122cm

유리로 대체해 부피감과 마술 같은 효과를 동시에 얻었다. <핑크 톤>이라는 제목은 작품이 주는 인상에 잘 부합한다.

이런 회사들이 여러 사업을 병행하는 상황은 한 가지 중요한 사실을 시사한다. 대체로 이들 업장에는 소위 예술적 선호나 '회사 고유의 스타일'이 없다. 제조업자는 아마도 재료의 선택이나 컬러, 구조, 스케일과 마감을 결정하는 일을 도우며 예술품에 주요한 심미적 기여를 할 것이다. 그들은 분명 사회적 지위를 의식하고, 유명 예술가와의 협업을 밝히는 데 주저함이 없을 것이다. 하지만 제조업자에게는 보통 고객을 고르고 선별할 기회가 없으며, 스스로 좋고 나쁜 미술을 판가름할 능력을 가졌다고 주장하지 않는다. 예술계에서 생산 가치가 날이 갈수록 중요해지면서, 이러한 직업적 중립성이 가장 기본적인 운영 방침으로 자리 잡았다. 이견의 여지는 있겠지만, 큐레이터와 딜러, 갤러리, 미술관과 아트 페어, 그리고 심지어는 일부 개인 컬렉터까지 이러한 행동 지침을 디폴트로 견지하고 있다. (1980년대 이래 현대미술의 성공을 지탱해 온 재정적 투자의 증가에 발맞춰서) 예술품의 제작과 설치가 커다란 과제가 되어 가면서, 예술 사업의 거의 모두가 제조업자의 야심차고 까다로우면서 기본적으로 무차별적인 접근 태도를 어느 정도는 닮아가게 되었다.

지리적 확산이 이러한 효과들을 증강시켰다. 오늘날 재정적 역량을 가진 예술가가 많은 곳에는 어디에나 위탁 제조업자들이 늘 함께한다. 런던에만 해도 AB 파인 아트 주조소AB Fine Art Foundry, MDM 프롭스MDM Props, 마이크 스미스 스튜디오Mike Smith Studios 같은 걸출한 회사들이 있다. 대부분의 경우, 예술가는 회사에 외주 생산을 그냥 맡기기만 하지 않고, 그 과정 전반에 적극적으로 참여한다. 여기는 아직 '인접성'이 중요하게 여겨지는 분야다. 어떤 디지털 작업도 작업장 바닥에 서서 직접 대면하고 나누는 상담을 대체하지 못한다. 예를 들어, 마크 퀸Marc Quinn은 조형과 마감을 포함해, 그가 새롭게 재해석한 신고전주의 조각 제작에 관련된 여러 예술적 결정에 깊이 관여한다. 슈퍼모델 케이트 모스Kate Moss가 외견상 도무지 불가능해 보이는 곡예사의 요가 포즈를 취하며 몸을 배배 꼬고 있는 모습을 묘사한 시리즈 작업이 대표적으로, 남인도의 고대 촐라 왕조의 청동상으로부터 영감을 받았다 한다. 이 시리즈 제작을 위해, 퀸은 AB 파인 아트와 같은 제조업과 주조소 공장과 모두 협업해 왔을 뿐 아니라 금세공 회사인 스미스 앤 해리스Smith & Harris 소속 전문 공예가의 도움을 받는다.

MDM 프롭스도 마크 퀸 작품의 제작사 중 하나다. 조각가 나이절 스코필드Nigel Schofield가 설립한 이 회사는 스타 예술가뿐 아니라, 상업과 연극, 미술관 같은 다양한 분야의 고객을 위한 프로젝트를 수행한다. 만약 당신이 런던 남부에 소재한 이 회사의 공장을 방문한다면, (추후에는 결국 매우 다르게 분류될) 모든 프로젝트 사이에 존재하는 기묘한 동질감을 발견할 수 있을 것이다. 작업장 한 구석에는 일류 예술가를 위한 거대한 청동 캐스팅이 놓여 있고, 다른 쪽에는 어떤 연극에 쓰일 소품이나 하물며 쇼핑몰을 위해 제작된 진열대가 있다. 별 생각이 없는 방문객이라면 뭐가 뭔지 구분하지 못할 수도 있다. 이 회사가

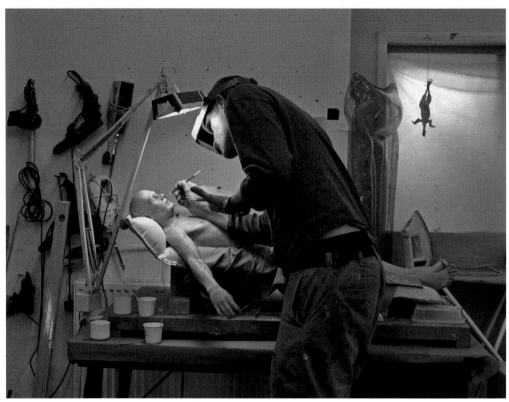

론 무엑, 스튜디오에서 작업 중인 모습, 런던, 2009. 고티에 드블롱드의 사진

레이첼 화이트리드의 <기념비>의 덮개를 벗기는 모습, 트라팔가 광장, 런던, 2001년 6월 4일. 레진과 화강암, 9×5.1×2.4m

처리하는 일의 종류는 방대한데, 회사의 주된 관심사는 오로지 숙련된 장인 혹은 기능공을 확보하고 관계를 유지하는 것이다. 그것이 단순 목공업이건 조각이건 극사실주의 인물 조각의 도색이건 아니면 미니어처 풍경의 모형이건, 특정 프로젝트에 필요한 인력이 있다면 회사는 언제든 팀을 증원한다.

　　MDM 같은 대형 외주 업자는 어디서건 원하는 재원과 재능 있는 사람들을 동원할 수 있고, 그들의 신원이나 정체성 혹은 그것이 고객들에게 미칠 영향에 대해 크게 신경 쓰지 않는다. 이러한 상황은 민감한 문제를 낳는다. 바로 이런 외주 업체를 위해 일하는 장인 중 다수는 나름대로 조각가로서, '(회사를 위해) 일하지' 않을 땐 자기 작업을 한다는 사실이다. 이런 외주 제조업 종사자와의 인터뷰들을 담은 예술가 마이클 페트리Michael Petry가 쓴 중요한 책 한 권을 제외하고는 관련된 현상에 대해서 기록한 자료는 전무한 편이다.[12] 제작자와 예술가 사이의 경계란 언제든 드나들 수 있는 투과성 높은 막 같은 것이다. 예를 들어, 리얼리즘 조각가 론 무엑Ron Mueck은 초창기에 모형 제작자로 일하면서 갈고 닦은 수준 높은 기교와 테크닉 덕분에 난이도 높은 세부적 표현과 세밀한 마감으로, 초정밀 묘사에 기반한 조각 작품을 완성할 수 있었다. 반대로, 런던에서 가장 유명한 외주 제조업자인 마이크 스미스는 소위 yBa라고 불리는 '젊은 영국 예술가Young British Artist' 세대의 떠오르는 스타로 출발했다. 그는 예술가로 어느 정도 성공을 거뒀지만, 기교가 특히 뛰어나서 다른 작가를 위해 자주 일을 했다. 데미언 허스트에게 포름알데히드 수백 갤런과 절단된 동물이 들어갈 수 있도록 디자인된 진열장을 만들어 준 것도 그였다.

　　1995년 스미스는 오로지 외주 제작에만 집중하기로 결정했다. 그리고 이후, 기술적으로 가장 난이도가 높은 근래의 영국 미술품 여러 점이 계속 그의 손을 걸쳐 탄생되었는데, 레이첼 화이트리드의 <기념비Monument>가 그중 하나다. 화이트리드가 런던 트라팔가 광장Trafalgar Square의 네 번째 좌대the Fourth Plinth 프로젝트[*광장의 북서쪽 모서리에 위치한 좌대에는 원래 윌리엄 4세의 기마상이 들어 설 예정이었지만, 자본 부족으로 무산된 이후 150년간 비어 있다. 1998년 영국 RSA Royal Society of encourement of Arts는 세 명의 현대 조각가에게 임시 조각상을 차례로 세워줄 것을 의뢰했고, 화이트리드가 그중 마지막 작가였다. 현재는 런던시가 이 프로젝트를 운영 중이다]를 위해 제작한 이 조각은 투명한 폴리우레탄 레진으로 네 번째 좌대를 복제한 것으로, 좌대 바로 위에 거꾸로 놓아서 마치 물에 비친 거울상을 만들어 냈다. 제국의 위엄을 반향하는 유령 같은 울림이 강한 시적 공명을 불러오는 작품이지만, 언론 보도에서는 종종 이러한 측면은 경시되고 대신 물리적인 규모나 수치만이 부각되었다. 조각의 무게는 거의 12톤에 달했고, 몰드를 뜨는 데만 4개월이 걸렸으며, 비용은 이십 오만 파운드가 소요되었고, 레진으로 만들어진 오브제들 중 가장 컸다. 역설적이게도 장엄함이나 기념성에 대해서 조용히 비판하고자 하는 작품의 의도와 달리, 인상적인 통계와 함께 제작의 어려움을 극복하기 위해 스미스와 그의 팀이 기울인 초인적인 노력이 작품을 둘러싼 중심적 논의가

마르가리타 카브레라, <맥박과 망치>, 2011. 설치 모습. 리버사이드 캘리포니아 대학 소재 마르가리타 카브레라, <맥박과 망치>, 2011
UCR 아츠블록의 스위니 아트 갤러리 제공

되었다.

　　　　외주 제작을 둘러싼 다양한 쟁점에서도 크게 대두되는 문제는 제작 과정에서 타인의
손이 예술가의 아이디어와 의도를 넘어설 가능성이다. 스미스는 스스로가 스튜디오에서
만들어진 작품의 '저자'가 아닌 제작자임을 언제나 분명히 했지만, 그럼에도 불구하고
2003년 자기가 해 온 작업에 대해 논문을 발표하는 이례적인 행보를 취하면서 의도치 않게
예민한 문제를 건드렸다.[13] (지금까지도 스미스 외에 자신들의 제작 활동에 대한 책을 발간한
외주 제조 회사는 리핀코트가 유일하다. 그나마도 리핀코트는 안전하게 최소 몇 십 년 전에
이루어진 초창기 작업을 주로 다루었다.) 그로부터 약 십여 년이 흐른 지금, 위탁 생산은
예전처럼 극비 사항까지는 아니지만, 그럼에도 불구하고 아직도 외주 제작 과정의 세부적인
내용에 대해서는 알 길이 없고, 하물며 재정적인 내용은 더욱 공개되지 않는다. 위탁과 관련된
조사는 정확히 누가 그 작업을 했으며, 노동자들이 어떻게 보상을 지급받았는지, 그들이
안전한 상황에서 일하는지 어떻게 확인했는지, 그리고 누가 그렇게 완성된 결과물을 자기의
것이라 부를 수 있는 특권을 갖는지에 대한 질문들을 제기한다.

　　　　일부 예술가는 현재 제조업 현장에 존재하는 경제적인 불평등을 부각시키기 위한
하나의 방편으로서 특권이라는 문제에 대한 고민을 전면에 내세운다. 멕시코 태생으로
미국을 기반으로 활동 중인 마르가리타 카브레라Margarita Cabrera는 지속적으로 위탁
생산의 문제와 외주 제작 윤리에 관심을 가져 온 예술가다. 그녀의 작품 <맥박과 망치Pulso y
Martillo>(2011)는 이를테면 제작으로부터 '제작'을 만들었다. 다시 말해, 이 작품은 제작의 한

방식을 연극화해서 공개했다. 작품에 동원된 공연자들(대부분 캘리포니아 남부에서 공부하는
이민자 학생들이었다)은 큰 망치를 들고 커다란 구리판을 사정없이 내리쳤다. 그 결과 울리고
두드리는 소리가 만들어졌는데, 공장의 컨베이어 벨트 작업뿐 아니라, 노이즈 뮤직noise
music [*실험 음악의 일종으로 공사장 소음이나 기계적 파열음, 거리 소리 등을 악곡의 구성에 이용하는
경향을 보인다]이나 전통적인 수제 동세공의 과정을 연상시켰다. 이 작업에서 카브레라는
미국과 멕시코 국경에서 일하며 사람들 눈에 잘 보이지 않는 노동자들에 대해 언급한다.
'마킬라도라maquiladoras'라 불리는 국경의 자유무역지대 공장 단지에서 육체적으로 힘겹게
작업하는 노동자들의 모습은 상품의 거래 과정에 가려져 겉으로 드러나지 않는다. 카브레라는
물리적 형태를 갖춘 결과물을 만들어 내는 대신, 미술사가 클레어 비숍Claire Bishop이 '위임된
퍼포먼스delegated performance'라 지칭한 방식을 이용한다. 이런 작업은 타자들로 하여금
스스로의 정체성을 또렷하게 드러내도록 요청한다.[14]

 외주 제작—그리고 퍼포먼스—은 왜 아직까지도 이토록 민감한 주제로 남아 있을까?
제조 공장이 개발도상국으로 이전되는 것을 본 많은 사람들은 이제 머지않아 예술을 포함한
모든 물품 생산이 마찬가지로 제3국으로 넘어가게 되리라 두려워하는데, 이러한 글로벌
경제적 상황에 대한 불안이 그 이유로 작용한 탓일까? 아니면 그저 단순히 대중은 여전히 예술
작품이 예술가의 손으로 만들어질 것을 기대하고, 예술가들은 가려진 커튼을 걷고 이면의
진실을 보여주기 꺼리기 때문일까? 중국의 '그림 그리는 마을'의 존재가 사람들에게 드러나며

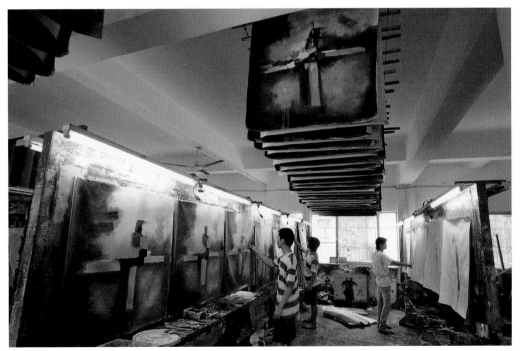

중국 남부의 도시 선전에 위치한 다펀 유화촌에서 모작을 하고 있는 화가들, 2007년 6월 21일

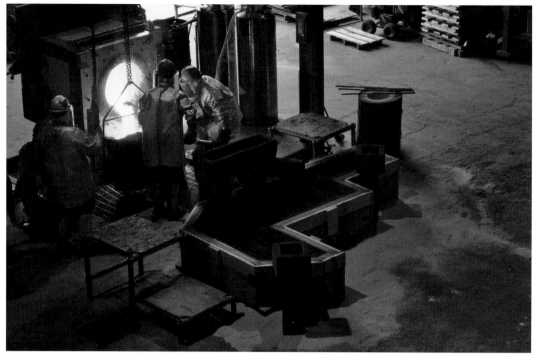

2011년 7월 26일 뉴욕 락 타번의 폴리크 탤릭스 미술품 주물 공장에서 매튜 바니의 조각 <시크릿 네임>을 캐스팅 하는 모습

야기한 흥미와 경이는 이러한 상황을 시사한다. 다펜Dafen이라 불리는 이 유화촌에서는 수천 명의 화가들이 이메일 파일로 전달받은 사진을 토대로 캔버스에 주문받은 그림들을 그려 준다.[15] 공간에 작용하는 역동성이 그야말로 놀라움을 안겨 준다. 중국의 미술품 복제를 다룬 두꺼운 책을 출판한 위니 웡Winnie Wong에 따르면, 다펜의 화가들의 '전공 분야'라 할 수 있는 작가는 오로지 빈센트 반 고흐뿐이다. 그녀는 그 이유에 대해 다음과 같이 설명한다. "1980년대 후반과 1990년대 초반, 미숙한 화가들이 고향을 떠나서 이 도시에 처음 일을 배우러 받으러 왔을 때, 그들은 반 고흐로 시작했다. 고흐의 그림에 대한 수요가 매우 높았고, 또 그리기도 쉬웠기 때문이다."[16]

하지만 뒤샹 이후 한 세기가 지난 지금 시점에서, '저자'와 물리적 제작이 어떤 의미에서든 동일시 '되어야만 한다'는 생각은 부적절해 보인다. 아마도 또 다른 우려는 제작의 힘이 너무 커져서 개념을 능가했다는 것이다. 이것은 잠재적으로 매우 골치 아픈 상황인데, 런던 리슨 갤러리Lisson Gallery의 큐레이터인 그레그 힐티Greg Hilty가 말하듯, "좋든 나쁘든, 여전히 미술가가 중요하기 때문이다. 시장은 단 한 명의 인물, 한 명의 미술가의 서명만을 요구한다." 할리우드 영화에 크레딧이 나열되는 식으로 미술의 '저자'라는 입지가 작품 제작에 참여한 모든 사람들에게 할당되기까지는 우리가 갈 길이 아직 멀다. (외주 제작자의

이름을 함께 표기하는 미술가도 있지만, 아직까지 이 부분은 의무나 관례가 아닌 개인 선택의 문제.) 어쩌면 그런 날은 영영 오지 않을지도 모르겠다. 힐티가 이야기하듯, 외주 제작 분야의 성장에도 불구하고, "미술은 영화 같은 산업이 아니다. 미술은 매우 개별적이고, 매우 특수하다."[17]

바로 이러한 특이성이—특수성이 더 나은 말일지도 모르겠다— 외주 제작이란 새로운 작업 방식의 성패를 결정한다. 여기서 가장 큰 혜택을 보는 예술가들은 직접 제작을 하지 않을 때에도, 제작의 스토리를 작품의 본질로 녹여낼 수 있는 능력을 가진 이들이다. 데미언 허스트와 제프 쿤스, 마크 퀸 같은 작가들은 생산 가치에 지나치게 탐닉한다는 이유로 그에 합당한 비판을 받아 왔다. 이들은 모두 할리우드식의 어마어마한 스케일과 예산으로 작업한다. 그렇지만 아직까지 이 때문에 '저자'로서의 입지가 흔들린 바 없다. 도리어 그 반대였다. 예를 들어, (실제로 장편 영화를 여러 편 제작하기도 한) 매튜 바니Matthew Barney가 2003년 뉴욕 구겐하임 미술관에서 회고전을 할 때, 그의 예술적 페르소나는 전혀 손상되지 않았다. 오히려 그는 해당 미술관을 성과 테크놀로지, 미술가와 프리메이슨 상징주의에 대한 자신의 기괴하고 복잡 난해한 내러티브를 이루는 하나의 소품으로 흡수시켰다. 그는 외주 제작을 물감이나 점토처럼 맘대로 조종할 수 있는 하나의 매체로 완전히 정복한 예술가다.

아이 웨이웨이의 <해바라기 씨앗>이 (심지어 그의 예상을 훌쩍 뛰어넘어) 보여주듯, 예술가에게 외주 제작은 수많은 정치적인 문제를 끌어들인다. <해바라기 씨앗>은 원래 관람객과 소통하는 인터랙티브interactive 작업으로 구상되었다. 설치 후 첫 주간에 사람들이 찍어서 소셜 미디어에 올린 사진을 보면, 관람객들은 도자기 씨앗들을 긁어모아 암석정원 같은 패턴을 만들고, 해변에서처럼 서로를 씨앗 더미 속에 파묻어 주는 등, 작품을 자유롭게 만지면서 매우 즐거워하는 모습이다. 하지만 미술관의 관리들은 이러한 소통 활동에 의해 일어난 상당량의 먼지가 직원들의 건강을 위협한다고 판단했다. 이내 테이트 모던은 이 설치 작업에 관람객의 출입을 막는 논란의 여지가 다분한 결정을 내렸다. 그러자 곧바로 작품은 음침한 회색 벌판으로 변했다. 경치 좋은 해변이 아닌 버려진 자갈 채굴장을 연상시켰다. 이러한 미술관의 결정에 숨겨진 의미는 중국에서 이 씨앗들을 만들었던 (그러면서 어쨌든 2년간 그 불쾌한 먼지를 들이마셨던) 제조공들과, 런던에서 그것을 돌보는 노동자들에 대한 처우 사이에 존재하는 불균등한 격차였다. 테이트 모던이 한쪽에만 명백한 주의의무注意義務[*법률 용어로서 타인에게 해를 끼칠 수 있는 행위들을 방지하기 위해 합당한 기준의 주의를 기울여야 할 책임을 뜻한다]를 갖고, 다른 한쪽에는 의무가 없다는 사실은 글로벌 생산 시스템의 불편한 진실을 너무나 선명히 예시한다. 이렇게까지 직접적으로까진 아니었지만, <해바라기 씨앗> 프로젝트가 이야기하고 싶어 했던 주제도 바로 이것이었다.

다수의 현대미술 작품은 기본적으로 '저자'란 새로운 구조들 사이를 막힘없이 흐르며, 어떤 형태든 취할 수 있다는 생각을 전제로 한다. 하지만 전기 회로에서 전류의 흐름을

방해하는 전기 저항처럼, 작품 생산의 현실은 이 흐름에 마찰을 일으킨다. 일부는 고의로 또 일부는 우연에 의해, 이 마찰은 <해바라기 씨앗>의 압도적인 주제가 되었다. 어떤 면에서 아이웨이웨이는 의도한 바를 그 이상으로 달성했다 할 수 있다. 그의 작품이 결국은 글로벌 생산의 비대칭적 현실을 폭로했기 때문이다. 흔한 예는 아니지만, 일반적인 동향을 여실히 보여주었다. 외주 제작이 허용하는 새로운 가능성의 바다를 가장 성공적으로 항해하는 예술가들은 자신이 원하는 것이 무엇인지 정확히 알고 있으며, 그것을 비록 이용하고 착취할 지라도 제작의 과정에 대해 깊이 반추할 수 있는 이들이다. 현대 예술 시스템이 전보다 더 정교해진 외주 제작 시스템에 의존하게 됨에 따라, 갈수록 더 복잡해지는 협업의 양상이 전면에 떠오를 것을 예상할 수 있다. 현재로선 외주 제작은 보이지 않는 곳에서 은밀히 이루어지는 활동이다. 하지만 나중에 돌이켜보면, 그것이 우리 시대 예술의 가장 주된 내용이었다는 사실이 선명히 드러날 것이다.

Digitizing

디지털화

1995년 제프리 호윙턴Jeffrey Howington, 안드레아 라트비스Andrea Latvis, 페기 성 Peggy Soung,
리사 율윗Lisa Yurwit이라는 네 명의 사람이 여러 가지 색깔의 마커펜으로 벽에 선을 그었다.
그들에게 주어진 지시문은 다음과 같았다.

> 첫 번째 도안자drafter는 검은 마커로 벽에서 가장 높은 곳 근처에 가지런하지
> 않은 수평선을 긋는다. 그러면 두 번째 도안자는 붉은 마커로 (첫 번째 수평선을
> 건드리지 않고) 그것을 그대로 따라서 그리려 노력한다. 세 번째 도안자는
> 노란 마커로 같은 일을 한다. 네 번째 도안자는 파란 마커로 같은 일을 한다.
> 그러면 두 번째 도안자가 그리고 잇달아 세 번째와 네 번째 도안자가 벽의 바닥에
> 닿을 때까지 바로 이전의 선을 그대로 따라 그린다.

결과적으로 지형도처럼 생긴 드로잉이 만들어 졌다. 그 윤곽선들은 벽을 따라 내려오면서
미세하게 변화한다. 누구나 예상할 수 있듯, 벽에 그어진 두 번째 선은 첫 번째 선과 매우
유사하고, 세 번째 선은 두 번째 선과 매우 유사하다. 하지만 '유사하다'와 '같다'는 엄연히
다르다. 도안자들은 정확한 복제를 위해 최선을 다했지만, 그럼에도 불구하고, 그들이 바닥에
이르렀을 때 즈음 그린 선들의 모양은 처음과 완전히 달라져 있었다. 이 드로잉은 기존의
모델을 똑같이 흉내 낼 수 없는 인간의 무능함을 기록하는 일종의 도표와 같다.

호윙턴과 라트비스, 성, 율윗이 만들었던 것은 개념미술가 솔 르윗Sol LeWitt의 <벽
드로잉 797 Wall Drawing 797>이었다. 1960년대 후반부터 르윗은 지시 사항을 글로 적어
타인에게 내용을 따르게 하는 방식으로 자신의 아이디어를 실행했다. 이렇듯 손을 쓰지 않는
미술품 제작의 전략을 사용한 것은 그가 처음은 아니었다. 이 방식의 선구자였던 플럭서스
운동의 예술가들은 '이벤트 스코어 event scores'라는 행동 지침서를 도입해서 누구나 자기
해석에 따라 이를 행할 수 있도록 했다. 이러한 텍스트들은 보통 매우 모호하고 암시적이며,
심지어 시적인 방식으로 작성되었다. 예를 들어, 플럭서스 예술가인 앨리슨 놀즈Alison
Knowles의 <컬러 뮤직 #2 Color Music #2>(1963)에는 이렇게 적혀 있다.

솔 르윗, <벽 드로잉 797>, 1995년 10월. 검정, 빨강, 노랑, 그리고 파란색 마커, 크기 가변

솔 르윗의 <벽 드로잉 797>의 도안 작업을 하는 밀린다 헤르난데즈,
2014년 2월. 설치 모습, 오스틴 텍사스 대학교의 블랜튼 미술관

앨리슨 놀즈, <컬러 뮤직 #2>, 1963.
글렌 애덤슨이 실행한 모습, 2014년, 뉴욕 브루클린

거리에 프린트 Print in the streets.
제1악장: 주황 1st movement: orange
제2악장: 검정 2nd movement: black
제3악장: 파랑 3rd movement: blue[1]

앞으로 이 작업을 이행하게 될 당신에게 주어진 것은 이 짧은 텍스트가 전부다. 나머지는
다 당신이 하기에 달려 있다. 그렇지만 외관상 단순해 보이는 이 글의 이면에는 더 큰
의미가 숨어 있다. 놀즈는 13자의 영문으로 구성된 이 간결한 글 안에 음악적 구성,
공공장소, 추상과 판화에 대한 암시를 모두 담아 낸다. 또 이를 통해 시위(그녀가 사용한
'무브먼트movement'라는 단어는 교향곡 악장 외에도 거리에서 일어나는 정치적인 활동을
의미한다)에 가까운 행동을 연상시킨다.

　　<컬러 뮤직 #2>은 크거나 작게, 실크스크린 혹은 압인, 한 사람 혹은 여러 사람의
참여 등, 무한히 다양한 방식으로 변주될 수 있다. 반면, 르윗의 벽 드로잉은 '도안자들'의
개별적인 수작업을 강조하면서도 상대적으로 행위에 더 많은 제약을 둔다. 그가 재료와
위치, 인원과 작품의 형태를 사전에 모두 명기하고 있기 때문이다. 놀즈의 이벤트 스코어와
달리, 르윗의 지시문 중 다수는 매번 비슷한 결과물을 만들어 낼 것이다. 실제로 그는 일관된
결과물들을 얻기 위해 상당히 신경을 써서, <벽 드로잉 797>을 구상하던 시기에는 지시문을
수준 높은 기술로 표현해 줄 수 있는 전문인을 고용하기 시작했다. 미술사가인 베아트리스
그로스Beatrice Gross가 말하듯, "르윗이 (타인에게) 작품의 이행을 위임했다고 해서 그가 그

부분에 무관심했다는 뜻은 아니다. (지시문은) 더 세심하게 구현될수록, 아이디어가 취할 수 있는 '최상의 형태'에 더 가까워졌다."[2]

앞서 7장에서 예술적 의도를 실현하는 과정에 전문 제조업자가 담당하는 역할을 상세히 살펴보았다. 8장에서는 놀즈나 르윗과 같은 예술가가 어떤 형상을 (직접 실행이 아닌) 타인에게 이행토록 위임하기 위해 어떤 '코드code'를 사용해 왔는지를 다루고자 한다. 이 두 예술가의 작품은 각기 스크립트[*연극과 영화의 대본, 원고 등의 의미로 여기서는 명령이나 지시 사항을 담은 텍스트를 의미]에서 유래되는데, 그 스크립트는 저마다 어느 정도 예상 가능하고, 또 어느 정도 독특한 결과물을 만든다. 돌이켜 생각해 보면, 작가들의 초기 실험은 컴퓨터의 루틴 기억 장소routine[*컴퓨터에서 수령할 명령 집단을 받아서 저장하도록 할당된 기억 장소]와 놀랄 만큼 유사한 형상을 갖는다. 이들은 디지털 아트의 선조라 할 수 있는데, 테크놀로지를 사용했다는 의미가 아니라, 작품의 생산을 언어의 제약하에 두는 방식 때문에 그렇다. (뿐만 아니라, 두 예술가 모두 인간의 손가락과 연관된 디지털의 오래된 의미에 의존한다.) 컴퓨터화된 디지털 테크놀로지의 등장으로 변한 것은, 스크립트 자체의 성격과 그것이 움직이게 하는 도구의 성질이다. 예술가는 이제 일상적인 언어 대신, 작품의 실행을 위해 더 강력하고 추상적인 논리의 형식을 활용할 수 있게 되었다. 복잡한 패턴으로 흐르는 빛의 화려한 연출로 유명한 예술가 리오 빌러리알Leo Villareal이 이야기하듯, "코드는 새로운 물감이다, 컨트롤 보드control board[*기계나 기구 등을 운전하거나 조작, 제어하기 위해 필요한 장치들을 종합적으로 배치한 판으로 제어반 혹은 조작반이라고도 한다]는 새로운 팔레트다."[3]

리오 빌러리알, <여명>, 2010. LED들, 확산 물질, 커스텀 소프트웨어, 전기 장비, 213.4×609×38.1cm

이하의 텍스트를 앞에서 소개한 르윗과 놀즈의 스크립트와 비교해 보자.

포토샵 CS: 110에 72인치, 300DPI, RGB, 정방형 픽셀, 디폴트 그라디언트
"스펙트럼," mousedown y=16700 x=4350, mouseup y=27450 x=6350

이것은 코리 아켄절Cory Arcangel의 연작 <포토샵 그라디언트 시연Photoshop Gradient
Demonstrations> 중 한 작품(2010)의 이름으로 포토샵 소프트웨어 프로그램의 데이터 속성으로
구성되어 있다.[4] 컴퓨터를 잘 아는 관람자라면 이 프로토콜을 기계에 그대로 입력해서 완벽한
이미지 복제본을 만들 수 있을 것이다. 아켄절의 마우스 클릭 방식에는, 놀즈의 스코어가 가진
무엇이든 허용되는 무정부적인 가능성이나, 르윗의 벽 드로잉을 만들기 위해 요구되는 고된
수작업이 모두 빠져 있다. 하지만 그렇다고 해서 아켄절의 작품이 일종의 '비물질화'(솔 르윗
세대의 개념미술가 사이에서 흔하게 사용되지만 논쟁거리이기도 한 용어) 상태에 존재한다는
뜻은 아니다. 누구나 아켄절의 작품 중 하나에 기초한 새로운 디지털 파일을 만들 수 있지만,
그처럼 고해상도에 무려 9피트(2.8미터)에 달하는 거대한 규모로 결과물을 출력할 수 있는
수단이나 방법을 가진 사람은 극히 드물다.

코리 아켄절, <포토샵 CS: 110×72인치,
300DPI, RGB, 정방형 픽셀, 디폴트 그라디언트
"스펙트럼," mousedown y=16700 x=4350,
mouseup y=27450 x=6350>, 2010. C-프린트,
279.4×182.9cm

한 가지 중요한 사항을 짚고 넘어가자. 디지털은
무형이 아니다. 새로운 컴퓨터 도구는 기존 아날로그
방식으로부터 결정적으로 멀어짐을 의미하며, 특히
유통에 있어서 그러하다. 온라인상에 존재하는 예술품은
즉시 그리고 국제적으로 확산될 수 있다. 그 어떤 연작
생산의 방식도 흉내 내지 못할 전례 없는 방식이다. 하지만
디지털 도구에도 물리적인 한계와 가능성이 존재한다.
우리는 인터넷도 물리적인 기반 시설을 가진다는 사실을
쉽게 잊고는 한다. 인터넷을 운영하고 접속하기 위해서는
서버가 필요하다. '클라우드The Cloud'는 이름과 달리
수증기의 집합이 아니고, 마이크로칩은 조립되어야 하며,
컴퓨터 본체에는 먼지가 쌓이고, 키보드는 손가락으로
쳐야 입력되며, 서버팜은 관리가 필요하고, 끊긴 링크들은
복구되어야 한다. 미디어 이론가인 바르바라 융게Barbara
Junge가 말하듯, "분명한 것은 오랫동안 잘 육성되고
보호받아 온 가상(시뮬레이션)과 실제 사이의 차이가 더
이상 유효하지 않다는 사실이다. 디지털 정보는 갈수록
물리적 실체를 갖게 된다."[5]

페이스북의 룰레오 데이터 센터, 스웨덴

게다가 같은 스마트폰을 5년 이상 사용해 본 사람이라면 누구나 증명할 수 있듯, 디지털의 물질성은 나이가 들어가는 속도에서 현저히 드러난다. 아켄절은 속도 빠른 디지털의 노후화를 이해하고, 심지어 그 안에서 멜랑콜리한 면모를 발견하는 것 같다.[6] 그의 비애에 찬 태도는 활동 초기에 제작한 <슈퍼 마리오 클라우드Super Mario Clouds>(2002~현재) 프로젝트에서 분명히 나타난다. 이것은 동명의 닌텐도 게임에서 구름과 배경을 제외하고 다른 모든 것을 지워 버린 작업이다. 그 결과 파란 하늘을 바탕으로 하얀 구름이 왼쪽으로 천천히 움직이는 모습만 남는다. 아켄절은 이러한 효과를 디지털 조작이 아닌, 실제 게임 카드리지를 DIY 방식으로 수정해서 얻어 냈다. (오픈소스[*컴퓨터 소프트웨어의 소스코드를 무상으로 공개하여, 누구나 오류나 문제점을 발견해 소프트웨어를 개량하고, 재배포할 수 있도록 하는 활동 또는 그런 소프트웨어를 의미한다] 문화의 추종자인 그는 자신의 웹사이트에 그 과정 전반을 상세하게 기재해 두었다. "다음에는 전선 클리퍼를 들고, PRG칩의 다리들을 자른다. 나는 라디오쉑Radioshack사에서 나오는 빨간 클리퍼를 쓰는 걸 좋아한다."[7]) 이러한 방법으로 그는 닌텐도 시대 그래픽의 특정 미학—평면적이고, 뭉툭하고, 약간 덜커덩거리는—에 관객의 이목을 끌고, 그 안에서 일종의 고요한 아름다움을 발견한다.

아켄절은 <슈퍼 마리오 클라우드>에서 콘솔[*플레이스테이션Playstation, 엑스박스 원Xbox One 위Wii처럼 게임을 실행하는 전용 장치]과 카트리지가 표준 신호 전송의 도구로 사용되었던 디지털 미디어 확산의 초기 시대로 돌아간다. 이 시대의 그래픽은 지금 보면 너무 구식이지만, 아마도 오늘날의 디지털 이미지도 10년 혹은 20년 뒤에는 이보다 구식으로 보일 것이다. 디지털 테크놀로지는 발전하는 과정의 각 단계에서 특유의 모양새를 취한다. 이 모습은 그 시기와 그것을 지원하는 하드웨어에 기반하는 매우 특수한 결과물이다. 2008년 아켄절은 다음 같이 이야기했다.

이해하려면 눈을 가늘게 뜨고 쳐다봐야 하는, 형편없고 압축되고 뭉툭한 이미지들이 인터넷 도처에 있다. 미처 알아채지 못한 사람들을 위해 말해 주자면, 이런 이미지는 다른 곳에도 온통 존재한다(광고, 디지털 카메라, 디지털 비디오

코리 아켄절, <슈퍼 마리오 클라우드>, 2002-진행 중.
수작업으로 해킹한 슈퍼 마리오 브라더스 카트리지와
닌텐도 게임 시스템, 크기 가변

제임스 브라이들이 "새로운 미학"이라는 프로젝트를
위한 자신의 웹페이지에 가져다 쓴 인터넷 "글리치".
이미지 데이터: 구글 어스

등). 80년대가 우리에게 '뜨거운' 색감과 '근사한' 그래픽을 주었고, 90년대가
매끈한 벡터 디자인을 주었다면, 00년대는 압축되고 뭉툭한 이미지들을 주고
있다.[8]

평론가 제임스 브라이들James Bridle에 따르면 오늘날 우리는 완전히 기술적으로 결정되는
'새로운 미학'을 우연히 발견했다. 이는 블러blur[*흐릿하게 처리]와 픽셀화pixelation, 아바타나
글리치glitch[*마치 버퍼링 걸린 듯한 시각적 삐걱거림을 일부러 연출하는 스타일], 감시 카메라와
위성 지도의 파놉티콘[*66쪽 참고]적인 시선, 스마트폰 카메라가 가능하게 한 자화상(소위
'셀피selfies') 같은 포맷으로 대표된다.[9] 정부 차원의 모니터링, 기업의 데이터 염탐, 그리고
온라인 프라이버시에 대한 논쟁이 보편화된 시대에, 이러한 '새로운 미학'은 강력한 사회적
의미를 갖고 있다.

　　현재 온라인 시각적 정보로 통하는 가장 지배적인 포털 사이트는 구글 이미지Google
Images다. 여기서는 그 어떤 단어나 문장도 저품질 '섬네일thumbnail'의 그리드로 해석될
수 있다. 동시대 시각 예술과의 대부분의 만남이 구글을 통해서 일어나고 있고, 그로 인해
원작의 진짜 모습에 대한 가장 기초적인 정보만이 전달된다는 사실은 정신을 번쩍 들게
한다. 한편 예술가이자 이론가인 히토 슈타이얼Hito Steyerl은 2009년 이런 '저급 이미지들poor
images'를 옹호하는 글을 써서, 이들을 '풍부한' 정보로 가득 찬 품질 높은 오리지널에 대한
혁신적인 대응물로 제시했다. 슈타이얼이 보기에 품질이 저하되고 종종 불법적인 방식의
저해상도의 필름이나 이미지 복제본은 정치적인 기회를 창출한다. 이것은 지적 재산권 통제의
바리케이드를 넘어 자유롭게 부유하면서, 누구에 의해서든 어떤 목적을 위해서든 이용될 수

있다. 그녀는 기술하길, "저급 이미지들은 품질을 접근성으로, 전시 가치를 숭배cult 가치로, 필름을 클립들로, 관조를 산만함으로... 바꾼다. 생성 단계에 있는 시각적인 아이디어라 할 수 있다."[10]

이러한 해방의 내러티브가 과연 유지될 수 있든 아니든 간에, 예술가가 어떤 '저급 이미지'에 대한 개인적인 권리를 주장해 그것을 마음대로 취할 수 있다는 슈타이얼의 생각은 분명 사실이다. 이러한 예를 사진작가 토마스 루프Thomas Ruff의 <jpegs> 연작(2004-현재)에서 찾아볼 수 있다. 뒤셀도르프 아카데미에서 저명한 개념주의 부부 사진가인 베른트와 힐라 베허Bernd and Hilla Becher의 지도를 받은 루프는, (안드레아스 거스키Andreas Gursky와 토마스 스트루스Thomas Struth와 함께) 사진을 변형시키는 방법의 하나로 디지털 프로덕션을 받아들인 독일 예술가 세대의 일원이다. 이들 세대의 예술가는 사용하는 매체인 사진—보통 현실의 지표적인indexical 기록으로 인식되는—을 회화와 유사한 무언가로 대우한다. 이미지 영역을 마음대로 조성하고, 다양한 층을 내고, 왜곡할 수 있다는 전제를 기반으로 한 처우다.[11]

루프의 <jpegs> 시리즈는 규모가 큰 작업이지만, 그 출발에는 온라인에서 발견된 아주 작은 저해상도의 '섬네일'이 있다. 그가 선택한 이미지에는 특유의 불편하고 거북한 느낌이 있다. 작가의 말을 빌리자면, "끔찍하지만 아름다운 파괴와 재앙의 이미지들이 공동의 이미지 아카이브에 성공적으로 들어왔다. 테러를 당한 후의 세계무역센터World Trade Center, 불바다가 된 쿠웨이트 유전, 바그다드 폭격 같은 사건의 사진들이다."[12] 그의 작품들 중, <누드Nudes>(1999년 시작)는 특히 보는 이들을 힘들게 하는 연작으로서, 이미지의 출처가 포르노그래피다. <jpegs> 시리즈와 마찬가지로, 작가는 일단 이미지를 다운로드받은 후 사이즈를 더 줄이고, 이후 수차례 확대해서 부풀린다. 이렇게 해서 고해상도 파일을 갖게 되면,

토마스 루프, <누드ma27>, 2001. C-프린트(디아섹), 112×140cm

클로디아 X. 발데스, <지구에 대한 꿈 속에서>, 2002. 디지털 비디오, 7분 40초, 설치, 크기 가변

그는 주요 디테일을 바꾸거나(예를 들어, 성기는 이따금씩 삭제된다) 전반적으로 블러 효과를 써서, 의도적으로 독일의 예술가인 게르하르트 리히터의 회화를 연상시키는 처리를 하면서 개별적인 픽셀들을 손본다. 큐레이터 오쿠이 엔위저Okwui Enwezor가 이야기하듯, 사진은 "작은 디지털 파일을 떠나서 명백히 와해를 의도로 하는 확대된 이미지로 이주한다."[13]

루프가 선정한 사진의 주제는 평면 회화를 암시한다. 누드(특히 여성의 누드)는 아카데미 회화의 중심적인 주제이기 때문이다. 하지만 연작 속 널브러진 몸은 소위 '폐허 포르노'나 '전쟁 포르노'를 포함해 현대 문화의 내부에 확산된 여러 종류의 포르노그래피를 연상시킨다. 여기서 가장 불편한 것은, 시각적 접근성과 접근 불능의 사이를 불편하게 맴도는 흐릿한 나체는 물론이고, 감각적이고 성적인 것이 이차적인―혹은 삼차적인― 경험에 의해 식민화되었다는 지각이다. 이들은 단순한 사진들이 아니라, 사진의 사진이기 때문이다. 이에 대해 루프는 다음과 같이 명료하게 서술한다. "우리 세대에게 사진의 모델은 아마도 더 이상 현실이 아니라, 현실에 대해 우리가 갖고 있는 이미지일 것이다."[14]

루프가 작품의 원료로 원자력 폭발로 피어난 버섯구름을 포함해서 다양한 범주의 불타는 이미지를 끌어다 사용한다면, 칠레의 클로디아 발데스Claudia X. Valdes는 그보다 더 제한적으로 핵시대의 폭발 이미지만을 찾아 쓰면서 이들이 어떻게 대중문화 속에 계속적으로 유통되고 있는지에 대해 질문한다. 디지털 비디오인 <지구에 대한 꿈속에서In the Dream of the Planet>(2002)는 1983년 미국에서 방영되었던 종말론적 텔레비전용 영화 <그날 이후The Day After>의 각색판이다. <그날 이후>가 방영되었던 시기는 로널드 레이건Ronald Reagan 대통령의

백남준(존 갓프리와 협업), <글로벌 그루브>, 1973.
싱글 채널 비디오테이프의 스틸 컷, 28분 30초, 컬러, 사운드

핵무기 경쟁에 대한 공포감 조성이 극에 달했던 때였다. 원래 두 시간이 넘는 상영 시간을 같은 장면이 되풀이 되는 56초로 압축해 재생하면서, 발데스는 어떻게 이미지가 금방이라도 닥칠 듯한 재앙의 공포를 증폭시키는 데 기여하는지를 보여주고, 미디어 재현의 무한한 조작 가능성과 그들이 만들어 내는 잊히지 않는 잔상을 재조명한다.

 루프와 발데스, 슈타이얼 같은 예술가는 모두 디지털 제작 수단이 아날로그 미디어가 제공하던 관점과는 다른 세계관을 만들어 낸다는 추정을 공유한다. 이보다 훨씬 앞서 같은 생각을 가졌던 예술가는 우리가 앞서 5장 도구 정비에서 논의했던 백남준이다(119-120, 127쪽). 제멋대로 확산되는 멀티스크린 <글로벌 그루브Global Groove>(1973)를 비롯한 텔레비전을 기반으로 한 작품들에서, 그가 차용한 화면의 파편은 잘 나오다가 끊기다가, 날쌔게 뛰어다니며 미끄러지다가, 하나의 모니터에서 다른 모니터로 건너뛰면서, 마치 3단 뛰기로 모든 곳에 닿을 수 있는 현재의 인터넷 문화에 대한 으스스한 예견을 내놓았다. 이러한 백남준의 작업은 마찰 저항 없이 자동적으로 흘러가는 듯 보이지만, 사실은 과학 기술 분야의 전문가인 슈야 아베Shuya Abe와의 협업을 통한 엄청난 기술적인 실험을 통해서 이루어진 결과였다. 두 사람은 색상을 바꾸고, 화면을 믹스하고, 이미지를 층층이 쌓는 작업을 처리할 수 있는 비디오 신시사이저를 함께 고안했는데, 이를 통해 과거 예술가들이 신문이나 물감 조각들을 콜라주했던 방식을 사용해 최초로 동영상을 다루었다.[15]

이러한 기법을 포용했던 백남준의 태도에는 본인 마음대로 쓸 수 있는 기술에 대한 기쁨과 새로운 발견에 대한 흥분에 기인한 즐거운 에너지가 있었다. 그는 마사 로슬러Martha Rosler가 합당하게 비평한 대로, 비디오의 '유토피아적 순간'을 내다본 영웅적 '예언가'로서 칭송받아 왔다.[16] 오늘날 디지털 이미지 조작이 미디어와 광고 문화 전반에서 이루어지는 상황에서, 예술가는 필시 전과는 완전히 다른 시점에서, 의심을 가지고 이러한 기술에 접근하게 된다. 예술가 폴 파이퍼Paul Pfeiffer는 다음과 같이 솔직하게 선언한 바 있다. "나는 적들의 도구를 사용하고 있다... 광고 에이전시와 블록버스터 영화제작자가 사용하는 것과 같은 도구다."[17] 그는 이미 존재하는 비디오 영상을 개작하는데, 종종 스포츠 영상을 활용하고, 그 과정에서 대중문화에 내재된 무언의 인종차별적인 역학 관계를 드러낸다.

파이퍼의 매혹적인 비디오 작업인 <요한 3:16 John 3:16>(2000)(제목은 성경 복음서의 구절을 지칭한다. 스포츠 행사의 사인 보드에 자주 등장하는 구절이다)은 농구 경기를 하는 선수들을 담아 낸 많은 영상을 이어 붙여서 마치 농구공이 한자리에 계속 빙빙 돌며 떠 있는 것 같은 모습을 만들어 낸다. 절실한 수많은 손이 공을 끊임없이 잡으려고 애쓴다. 단순한 작업이지만, 탄탈로스 신화[*탄탈로스는 지옥에 갇혀, 머리 위 사과가 달린 가지는 손을 뻗으면 위로 올라가 버리고, 목 아래의 물은 마시려고 하면 바닥으로 내려가 버리는 영원한 배고픔과 목마름의 형벌을 받는다]로부터, 제프 쿤스의 탱크에 담긴 농구공 조각에 이르기까지 실로 다양한 문화적 양상을 참조하고 있다. 이 비디오는 프로 스포츠 같은 미디어 스펙터클에서 즐거움이 우리에게 언제나 손에 잡힐 듯 잡히지 않는 지분대는 상태로 보류된다는 느낌을 전달한다. "흑인의 몸과 스펙터클 사이에는 특별한 관계가 존재한다." 파이퍼는 이 비디오의 중심에 사람의 몸이 부재한다는 문제를 이와 같이 논의한다. "마치 이들 없이는 스펙터클이 존재할 수 없다고 말할 수 있을 정도다."[18]

파이퍼의 작품을 보고 있으면, 제작 과정이 얼마나 고되었을지 쉽게 잊게 된다. 예를 들어, <요한 3:16>에서 정지된 상태를 얻기 위해 어마어마한 양의 영상물을 편집해서 수작업으로 포커스를 다시 맞춰야 했다. 이는 디지털 미디어 작업에 전통 기술과 마찬가지로

폴 파이퍼, <요한 3:16>, 2000.
설치 모습, 디지털 비디오 반복, 2분 7초, 금속 골조, LCD 모니터, 14×16.5×91.4cm. DVD 플레이어

폴 파이퍼, <대홍수 후의 아침>, 2003.
비디오 프로젝터 상연의 스틸컷, 20분 영상 반복

엄청난 '수공'이 요구될 수 있다는 것을 보여주는 사례. <대홍수 후의 아침 Morning After the Deluge>(2003) 역시 마찬가지였다. 파이퍼는 일몰과 일출을 촬영하고, 둘 중 하나를 뒤집어서 다른 이미지의 상단에 오도록 배치했다. 큐레이터 스테파노 바실리코Stefano Basilico는 이 작품에 대해 다음과 같이 설명한다.

> 두 개의 수평선이 만나 하나가 되었다. 태양의 움직임을 추적하여 항상 프레임의 중앙에 오도록 두는 사이, 전통적인 참조틀―풍경과 수평선―이 제거된다. 태양은 지지도 떠오르지도 않는다… 태양은 그 자리에 가만히 고정되고, 세상이 그 주변을 빙빙 돈다. 물론 그것이 실상이기도 하다.[19]

비록 여기서 그의 주제는 훨씬 더 일반적인 것(자연에서 우리의 위치)이지만, 다양한 작품에 드러난 파이퍼의 사회정치적 관심사들과 일맥상통하는 데가 있다. 비유적으로 말하자면, 이 비디오에는 우리가 설 자리가 없다. <요한 3:16>에서 스스로 떠 있는 농구공처럼, 우리는 시공간으로부터 제자리를 빼앗긴 상태다. 그도 그럴 것이, 파이퍼는 이 작품을 "인체에 대한 연구: 서양 미술사에서 그것의 자리와 디지털 예술의 여명기에 그것의 붕괴"라 묘사해 왔다.[20]

<대홍수 후의 아침>은 관람자를 온통 색깔로 더 잘 에워쌀 수 있도록 언제나 거대한 스크린에서 상영된다. 하지만 그 외 대부분의 작품에서 파이퍼는 판연히 작은 모니터를 사용해 와이어나, 전원 장치, 전기자처럼 기술적으로 보조해 주는 시스템이 명확하게 사람들의 눈에 띄도록 설치한다. 그는 이러한 접근 방식에 대해 '고의적으로 볼품없다'고 묘사하는데,[21] 현대미술에서 흔히 발견되는 방식이다. 솔직하고 직설적으로 느껴질 뿐 아니라, 이음매 없는 벽 뒤에 필요한 배선을 가려 두는 방식보다 훨씬 더 쉽기 때문이다. 편의성은 제쳐 두고, 논리적 측면을 논의할 때, 이렇게 제작의 수단을 있는 그대로 제시하는 방식은 그 자체로 하나의 조각의 장르가 될 수 있다.

허룬 머르자Haroon Mirza의 작품은 이러한 류의 접근 방식을 예시한다. 현재 그는

허룬 머르자, <혁명의 단면>, 2011. 혼합 매체, 크기 가변

르네 그린, <디지털 수입/수출 펑크 사무실>, 1996. 소책자

완전히 시각 예술가로서만 작업하고 있지만, 예전에는 작곡가이자 디제이로 활발히
활동했으며, 관객은 그의 왕성한 설치 작업을 눈만이 아닌 귀로도 탐험한다.[22] 머르자는
가까운 과거의 기술로 자주 회귀하는데, 백남준을 언급하며 그로부터 주로 영향을 받았다고
말한다. 그는 아날로그와 디지털 전자 장비를 자유자재로 섞어 쓰고, 종종 움직이는 상태로
둔다. 그 결과 통상 기술적인 혼재 상태가 조성된다. 턴테이블과 조명, 라디오, 앰프 그리고
전등이 결합되어 쉭쉭거리고 펑 터지는 소리와 피드백으로 가득 찬 음향 환경이 조성되는
식이다. 그는 이따금씩 좀 더 불가사의한 방식의 설비를 구축하기도 한다. 예를 들어 개미들을
동원해 동판이나 전자 키보드 위를 기어 다니게 하는데, 후자의 전기회로는 금속 쓰레기통
내부의 물의 분출로 가동된다. "모든 음악은 조직된 소음"이라는 작곡가 에드가르 바레즈Edgar
Varèse의 견해에 대한 응답으로, 머르자는 이렇게 사색한다. "(그것은) 마치 모든 조각이
조직된 재료들이라고 말하는 것과 같다. 내 생각에 나는 이 둘을 결합하는 것 같다."[23]
　　　예술가 르네 그린Renée Green 역시 그녀의 가장 잘 알려진 설치 작업 중 하나인
<수입/수출 펑크 사무실Import/ Export Funk Office>(1996)의 CD-Rom 버전(1996)에서 디지털
테크놀로지를 이용한 조각과 음악(즉, 공간과 소리)의 인터페이스를 탐구했다. 이 작업의
원작은 문화 생산품의 국제적 교환과 관련된 물품을 마치 도서관처럼 모아 둔 동명의 1992년
설치 작품으로, 특히 그녀는 힙합 음악과 관련된 물건들에 집중했다. 이주한 아프리카의
음악인이 만들었던 힙합 음악은 이제 세상의 도처에 예기치 못한 장소에까지 진출했기
때문이다. 그린에게 있어서, 물리적인 오브제 집단을 <디지털 수입/수출 펑크 사무실The Digital

Import/Export Funk Office> 같은 디지털화된 정보의 컬렉션으로 이전시키는 과정은 번역과
다르지 않았고(이는 해당 프로젝트의 성향을 대변하기도 한다), 형태의 탈바꿈을 수반했다.

> 그 디스크는 새로운 작품이었다. 콤팩트하면서도 꽤 많은 것을 저장할 수 있는
> 어떤 형태(장소)를 가질 수 있다는 가능성은, 나로 하여금 그 작품에 대해,
> 그리고 그 작품이 어떻게 갤러리나 미술관의 공간적 전시를 너머 존재할 수
> 있는가에 대해, 다른 차원의 생각으로 나아가게 했다.[24]

앞서서 디지털 테크놀로지가 야기하는 부정적인 물리적 파급을 언급했다. 특히 기업과 정부의
감시망이 일상적인 이메일이나 문자 메시지를 모니터할 수 있는 잠재력에 대해 논의했다.
미국의 예술가인 줄리아 쉐어Julia Scher는 감시 예술 분야의 초기 선동가 중 하나로서, 보안
카메라를 이용한 프로젝트로 도처에 존재하는 통제 체제에 대해 발언해 왔다. 쉐어는
1995년의 작업 <보안랜드Securityland>에서 우리 모두가 공적이고 사적인 카메라의 거대한
네트워크로 연계되는 단일한 공동 주택으로 이주하는 과정에 놓여 있다는 주장을 펼쳤다.
쉐어는 진정한 반이상향주의자라 할 수 있고, 디스토피아적인 선견지명을 가졌다. "적어도
당신은 실제 공간을 볼 수 있다" 그녀는 이렇게 말하고, 다음과 같이 부연한다.

줄리아 쉐어, <보안랜드>, 1995. 웹사이트

나탈리 제레미젠코, <BIT 비행기>, 1997. 카메라가 설비된 원격 조종 비행기가 찍은 스틸컷

하산 엘라히, <트래킹 트렌지언스>, 2002-진행 중. 학제간 자기 감시 프로젝트

가상 공간은 또 다른 계략이다. 어떤 가상 공간을 통과할 수 있게 되기 전에, 가상적 정체성이 만들어져야 하기 때문이다. 우리를 이 가상 공간들의 안과 밖에 붙잡아 두기 위해서 어떤 종류의 계급이 적용될 것인가? 나는 물리적 현존 없이도 그 벽을 관통할 수 있다. 나는 이 전쟁터의 종극에 관심을 갖는다.[25]

1997년 나탈리 제레미젠코Natalie Jeremijenko와 역기술사무실the Bureau of Inverse Technology, BIT은 주요한 디지털 혁신의 중심지 중 하나인 캘리포니아 실리콘 밸리를 고공 정찰하여 역감시하려는 노력으로, 쉐어의 작업과 매우 유사한 <BIT 비행기BIT Plane>라는 프로젝트를 진행했다. 라디오로 작동되는 이 소형 스파이 비행기에는 작동자에게 데이터를 디지털로 송신하는 마이크로 비디오카메라가 장착되었다. 제레미젠코는 이것을 조종해서 애플Apple과 록히드Lockheed, 휴렛팩커드Hewlett Packard 같은 첨단 기술 회사(이 기업들은 카메라를 금지하고 비밀리에 사업을 운영하는 일이 흔하다)가 위치한 부지의 상공을 날게 했다. 9/11에 뒤이어 국가 안보가 강화된 상황에서, 이러한 감시 문화는 그 어느 때보다 우려스러운 것이었고, 많은 예술가가 제레미젠코의 선례를 따랐다. 방글라데시 출신 미국인 예술가인 하산 엘라히Hasan Elahi는 미 정부의 '테러리스트 감시 리스트'에 잘못 등재되어 그간의 잦은 여행의 이력을 해명할 것을 요구받은 이후, 자신의 행적을 관심을 가지는 누구에게나 완전히 투명하게 공개하기로 결심했다. 그는 자신의 모든 움직임을 GPS 추적 장치를 이용해서 기록한다. 그의 <트래킹 트렌지언스Tracking Transience> 프로젝트는 매일 매초의 행방을 실시간으로 웹사이트에 정확히 표시하는 지도를 포함한다. 엘라히는 이러한 새로운 기술들이 조장해 온 사생활 침해의 문제를 부각시키면서, 인종적 '아웃사이더'로 소외되는 유색인이 어떻게 그렇지 않은 집단의 사람보다 더 빈번하게 감시와 조사의 대상이 되고 있는지 역설하는 엄청난 데이터 집합을 창출해 냈다.

디지털 영역은 물질적으로 존재하지 않으며 보이지 않는 무선의 신호가 모인 일시적 체계로 허공을 맴돈다는 생각은 실로 오랜 기간 지속되어 온 오해이기 때문에, 디지털 테크놀로지는 비물질적이지 않으며 사회적 구조와도 분리될 수 없다는 사실을 재차 강조할 필요가 있다. 프로그래머나 예술가나 둘 다 비슷하게 이 분야에서는 남자의 역할이 우세하다. 하지만, 여느 생산 방식에서와 마찬가지로, 디지털 생산의 영역에서도 젠더 문제는 진지하게 논의될 필요가 있다. 사이버 페미니스트 예술가인 페이스 와일딩Faith Wilding은 다양한 첨단 기술 분야의 여성화된 노동을 탐구해 왔다. 그녀는 여성의 영역으로 간주되는 자택을 기반으로 한 '원격 근무'에 대한 글을 쓰고, 테크놀로지 사업에 대한 사람들의 젠더화된 가정을 조사하면서, 다음과 같이 이야기한다.

우리는 컴퓨터가 사용되는 맥락을 재고하고, 컴퓨터 기술에 대한 여성들의 특정한 수요와 관계를 질문해야 한다. 우리는 상대적으로 저임금을 받는 직업군이나 산업에 여성들을 배치시키는

서브로사, <셀 트랙>, 2004. 웹사이트

카오 페이, <집에 있는 야니>, <코스플레이어> 연작
중 일부, 2004. C-프린트, 75×100cm

메커니즘을 이해하려고 노력하고, 과학의
노동 분야에 존재하는 남녀를 다른
방향으로 양성시키는 구조를 가시화해야
한다.[26]

와일딩은 페미니스트 연합인 서브로사subRosa의
일원으로서, 이들이 진행하는 프로젝트는
젠더화된 신체와 테크놀로지 사이의 관계를
조명하는 것을 목표로 한다. <셀 트랙Cell
Track>(2004)은 서브로사의 작업 중 하나로,
인간 배아 줄기세포 연구의 윤리를 검토하는 설치물이자 웹사이트다. 이 웹사이트는 인체의
지도와 함께 사슬 형태의 코드DNA의 디지털 시퀀스로 나열된 게놈에 대한 특허를 받고
사유화하는 일과 관련된 정보(합법적인 방법과 불법적인 방법 모두)를 제공한다.

서브로사의 사이버 페미니즘 작업은 생명 공학 기술의 현실 적용에 대해 강조하지만,
온라인 디지털 세계의 탄생으로 새로운 형태의 환상이 자라날 수 있었던 것도 사실이다. 다중
플레이어 게임이나 여타 온라인 플랫폼이 제공하는 몰입형 환경 덕분에 일부 사람들은 새로운
정체성을 만들어서 허구의 공간에 거주할 수 있게 되었다. 중국의 예술가 카오 페이Cao Fei의
연작 <코스플레이어Cosplayers>(2004)는 허구적인 디지털 세상과 소위 '실세계'라는 것을
나란히 함께 둔다. 이 작품에서는 비디오 게임에서 튀어 나온 아바타처럼 이상한 복장을 한
사람들이 실제 공간에서 비디오 게임에 나오는 비현실적인 움직임(칼싸움이나 무술 등)을
행한다. 이 연작은 비디오 게임에 인생의 많은 시간을 할애하는 젊은이들이 느끼는 단절감을
언급하면서, 그들을 복장을 다 갖춘 모습으로 이상적인 스크린의 세상에서 끌어내 실제
거리들과 풍경으로 옮겨다 놓는다. 그러면서 대중교통 같은 장소들이나 집에서 텔레비전 앞에
앉아 저녁을 먹는 동안 그들에게 인간적인 교류가 결여되어 있다는 사실을 시사한다.

페이는 영리한 유머감각으로 완전히 온라인에서 사는 삶이 가져오는 결과를
이야기하기 시작한다. 많은 예술가가 이와 같은 생각을 발전시키기 위해서 노력하고 있고,
그중에는 엄격한 형식적인 수단으로 그것을 담아내려는 시도들이 포함되어 있다. 순수하게
시각적인 측면만을 두고 논의한다면, 디지털의 관점에서 세상은 과연 어떤 모습일까? 코리
아켄절의 또 다른 작품인 <색깔들Colors>(2006)은 이러한 질문에 하나의 그럴듯한 해답을
제시한다. 이 작품은 데니스 호퍼Dennis Hopper 감독이 1988년 제작한 동명의 영화[*한국에
번역된 영화의 제목은 <범죄와의 전쟁>이다]를 기반으로 한다. 영화는 로스앤젤레스의 갱단을
소탕하는 경찰들의 이야기를 다룬 드라마지만, 영화의 내용이나 다양한 '색깔들'을 가진 인종
사이의 긴장감은 아켄절 작품의 주제와 하등 관련이 없다. 그는 영화를 각색하면서 영화

코리 아켄절, <색깔들>, 2006.
싱글 채널 비디오, 아티스트 소프트웨어, 컴퓨터, 33일. 설치 모습, 파워 포인트, DHC/ ART 몬트리올, 캐나다,
2013년 6월-11월

게르하르트 리히터, <스트립>, 2011.
알루디몬드와 퍼스펙스 사이 종이에 디지털 프린트(디아섹), 220×220cm

데이비드 호크니, <무제>, 2009년 6월 19일, <4번>, 2009. 아이폰 드로잉

전체를 가장 작은 시각적 단위로 쪼개고, 모든 개별적인 화소들의 데이터 라인을 샘플링하는 컴퓨터 프로그램을 작성해서 셀 수 없이 많은 수평적 횡단면들을 만든다. 그리고 이렇게 저며진 극소의 색깔 조각들 각각을 펼쳐서 전체 스크린을 채운다. 아켄절이 각색한 영화는 호퍼의 원작보다 심미적으로 상당히 더 아름답고, 훨씬 더 느리다. 이 작품 전체를 보기 위해서는 33시간이 소요되는데, 관람자가 핵심이 무엇인지를 파악하기에 충분하고도 남는 시간이다. 그것은 바로 이음매 없이 매끄러워 보이는 영화적 이미지도 사실은 실체가 있는 물질로 구성되어 있으며, 여느 다른 매체와 마찬가지로 나뉘고 조작될 수 있다는 사실이다.[27]

　　아켄절의 방식은 게르하르트 리히터의 최근 연작과 놀라울 정도로 유사하다. 리히터는 자신의 추상회화를 원자화와 비슷한 과정으로 다루어 왔다. 그는 안료를 밀도 높게 덧입히고 잡아끌어서 바른 원작을 작은 유닛들로 나누고, 손을 본 후, 디지털로 늘려서 수평의 줄무늬로 만든다. 어떤 적대적인 평론가는 리히터의 디지털 프린트들이 가진 '방부 처리된' 느낌에 대해

표현하려 노력하며 그들이 터치스크린과 놀랄 만큼 비슷하다고 묘사하는데, 이 말에는 일리가 있다.[28] 아켄절과 리히터는 둘 다 순수 미술을 우리의 일상적 디지털 문화의 물질적 조건에 더 근접하도록 끌고 가고 있다.

사실 이러한 논의에는 양가적인 측면이 있다. 영국의 화가인 데이비드 호크니David Hockney는 72살의 나이에 자신의 아이폰(특히, '브러시Brushes'라는 어플리케이션)을 미술 제작의 도구로 적극적으로 받아들였다. 그는 아이폰에 매료된 경위에 대해서 다음과 같이 설명했다.

> 그것은 언제나 내 주머니 안에 있다. 원하는 색깔을 얻기 위해 엎치락뒤치락
> 하거나, 쟁탈전을 할 필요가 없다. 여기에는 누구든 즉시 작업을 시작할 수 있다는
> 즉흥성이라는 엄청난 장점이 있고, 이를 이용한 활동에는 생생함이 있다. 그리고
> 무엇보다도 활동을 끝마치면 어질러진 것이 없다. 치울 것이 없다. 기계를 그냥
> 끄면 된다. 더 좋은 건, 보내기를 눌러서 전 세계에 흩어져 있는 몇몇 친구들에게
> 같은 즉각성을 경험시켜 줄 수 있다는 점이다. 그리고 마지막으로, 이 모든
> 과정에는 아주 친밀한 무언가가 있다.[29]

호크니의 이야기는 대부분의 예술가들이 (여느 유형의 제작과 마찬가지로) 디지털 작업에서 최우선적으로 고려하는 사항이 순수하게 제작의 실질적인 측면이라는 사실을 환기시킨다. 그는 자신의 아이폰 드로잉을 언급하면서 휴대 가능성과 청결함과 속도를 강조하는데, 이것은 무형성이나 네트워크 문화에 관련한 개념적인 쟁점이라기보다는 모든 사용자를 매료시키는 디지털 디바이스가 가진 일반적인 장점과 동일하다. 호크니가 자신의 아이폰으로 만들어 내는 이미지들은 풍경과 초상화, 정물화 같은 대부분의 전통적 예술 장르들의 기본에 부합한다. 이는 우리에게 디지털 테크놀로지가 제아무리 잠재적 분열을 야기할 수 있다 할지라도, 디지털이란 기본적으로는 예술을 만드는 또 다른 수단에 지나지 않는다는 사실을 상기시킨다.

Crowdsourcing

Chapter 9 크라우드소싱

1917년 미국 독립 예술가 연합the Society of Independent Artists이 주최한 표면상 심사가 없는
전시회에서 마르셀 뒤샹의 <샘Fountain>이라는 소변기가 거부당한 사건에 대한 응답으로
한 뉴욕 신문에 무기명 편지가 실렸다. 뒤샹이 알 머트R. Mutt라는 가명을 사용한 작품에서
새롭게 내세운 예술적인 이상을 옹호하는 내용의 편지였다. "미스터 머트가 <샘>을 손으로
직접 만들었는지 않았는지 전혀 중요하지 않다. 그는 그것을 '선택했다.' 평범한 일상 용품을
가져와서 배치하고, 새로운 제목과 관점을 접목해서 원래 있던 사용 가치를 지우는 방식으로,
그는 오브제를 위한 새로운 생각을 창출했다."[1] 지금까지 뒤샹의 <샘>은 예술의 정의 자체에
변화를 처음으로 개시한 작품으로 이해되었다. 더 이상 창조되고 제작되어야 하는 무언가가
중요한 것이 아니라, 예술가가 고르거나 선택하기로 결정하는 무엇이든 예술이 될 수 있다는
것이다. 매우 급진적인 생각이었지만, 그럼에도 불구하고 이러한 예술의 새로운 정의로 인해
예술가는 의미와 가치와 중요성을 보증하는 권위자로서의 입지를 유지할 수 있었다.
 앞서 우리는 보통 개인이 행하는 회화 같은 미디어에서부터, 많은 제작자가 참여하는
거대 제조 작업에 이르기까지, 뒤샹의 레디메이드가 남긴 수많은 유산이 20세기 초반부터
지금까지 지속적으로 생산에 대한 동시대의 쟁점에 어떤 영향을 미쳐왔는가를 살펴보았다.
이제 9장에서는 생산자로서의 예술가라는 생각이 파기되거나 아니면 도전받을 때 어떤 일이
일어나는지 심도 깊게 생각해 보고자 한다. 다시 말해, 예술가가 제작자나 선택자로서의
특수한 역할을 포기하고, 대신 그 권위적인 입지를 흩뿌려 가능한 많은 사람에게 나누어
주고자 노력할 때(때로는 성공적으로, 때로는 그렇지 못하게) 일어나는 원본성과 권위를
둘러싼 회색 지대를 검토하고자 한다.
 7장에서 특수한 지시 사항을 통해 기술을 갖춘 노동자들로 구성된 팀에게 작업을
위탁하는 행위가 미술계에 만연한 제작 방식이 되었다고 이야기했다. 그러나 군중을 뜻하는
'크라우드crowd'와 외부 자원 활용을 의미하는 '아웃소싱oursourcing[*위탁 생산, 혹은 위탁 처리
방식]'을 결합한 신조어 '크라우드소싱crowdsourcing'은 약간 성질이 다른 문제다. 2006년
<와이어드Wired> 잡지의 편집자인 제프 하우Jeff Howe가 만들어 낸 이 용어는, 비전문적인
일반 대중에게(소셜 미디어 등 온라인으로) 어떤 문제를 해결하도록 요청하는 경영 방식을
지칭한다. 하우는 이렇게 적었다. "아웃소싱을 기억하는가? 인도와 중국으로 일을 보내는

것은 너무나 2003년식의 방식이다. 이제는 새로운 값싼 노동력이 갖추어져 있다. 사람들로 하여금 매일 남는 시간에 콘텐츠를 만들고, 문제를 해결하고, 심지어는 기업의 연구 개발까지 해내도록 하는 것이다."² 위탁을 통한 물리적인 상품 생산이 사라진 것은 결코 아니며, 그것이 통상 크라우드소싱을 통해 이루어지는 '콘텐츠' 경향의 임무로 대체되지도 않았다. 하지만 이 새로운 용어는 대중적인 자원형 참여 형식에 대한 새로운 패러다임의 등장을 알리는 데 사용되었다. 크라우드소싱은 첫 등장한 이래 크라우드펀딩crowdfunding이나 크라우드보팅crowdvoting과 같은 다른 유사한 활동과 용어를 파생시켰다.

　　　텔레비전 쇼 시청자를 고용해 스스로 비디오 클립을 만들어 방송사에 보내도록 요청하거나, 아마추어로 하여금 콜라 판촉 웹사이트를 위한 광고물을 집에서 제작하도록 독려하는 일이 바로 기업의 크라우드소싱 예시다. 이러한 예가 시사하듯, 크라우드소싱은 돈을 아낄 수 있기 때문에 기업이 선호하는 활동 모델로 이용된다. 방송 작가를 고용할 필요도, 유명 인사를 쓸 필요도 없고, 사람들이 제출하는 제작물을 솎아 내거나 업로드하는 일(물론 이런 작업도 매우 고된 노동이 요구되기 때문에 무시해서는 안 된다) 외에 경영에 크게 들어가는 간접 비용이 없다. 사람들은 때로 비디오 클립을 만드는 등의 일에 금전적 보상을 받기도 하지만, 대규모 자원형 협조 활동의 일환으로 여겨 무료로 일하는 경우가 흔하다. 온라인 백과사전인 위키피디아의 크라우드소싱이 대표적인 예로서, 사람들은 개인적인 이익이나 인정을 받기 위해서가 아니라, 일반인들이 이용하기 용이한 지식 자원의 증진을 위해서 이 활동에 참여한다.

　　　일부 예술가는 작업의 결정권을 협력자들에게 양도해서 저자의 입지를 의도적으로 약화시키기 위한 방법으로 크라우드소싱의 도움을 받는다. 예술가의 일이란 기존의 오브제와의 관계에서 '새로운 생각'을 낳는 것이라는 뒤샹의 주장은, 이제 아이디어를 찾아 다른 이들을 '채굴하는' 예술가의 행동으로 인해 도전을 받는다. 오픈소스 창조의 시대에 이러한 프로젝트는 저자의 권한에 관한 중요한 윤리적 문제를 제기한다. 최근 예술에서 사용되는 가장 유명한 인용구 중 하나는 '모든 사람이 예술가'라는 요셉 보이스의 호소로서, 18세기 낭만파 시인인 노발리스Novalis에게서 빌려 온 감수성에 기반한다. 이러한 유토피아적 주장의 전제에 반대해, 큐레이터 빌 아닝Bill Arning은 다음과 같이 응수한 바 있다. "물론 모든 사람은 예술가일지도 모른다... 하지만 오로지 예술가만이 다른 모든 사람도 예술가라고 이야기할 수 있는 인물이 될 수 있다."³ 기업의 크라우드소싱이 넘쳐나는 이 시대에, 저자의 권한이 무한정 확대되어야 한다는 요셉 보이스의 주장은 더는 혁명적인 저항의 에너지를 갖지 않는다.

　　　예술의 크라우드소싱에는 몇 가지 주요한 갈래가 있다. 예술가가 제작에 관한 특정한 결정을 타인들이 대신하도록 허용하는 경향, 아무개가 만들어 내는 거의 모든 것을 예술이라고 부르는 경향, 그리고 예술가가 타인들에게 어떤 일을 수행하도록 지시 사항을

제공하는 경향이 그것이다. 이들 중 무엇도 특별히 새롭다고 볼 순 없다. 크라우드소싱을
인터넷 시대와 맞물려 생각하지만, 8장의 디지털 예술 제작에 대한 논의에서 스크립트에
기반한 창조의 방식을 살펴보았던 것처럼,
크라우드소싱은 수십 년 앞서는 역사를 갖고
있다. 5장에서 이야기한 것처럼, 1960년대의
예술가들은 존 케이지의 반복적인 악보나
우연의 작용에 영감을 받아, 예술을 연속된
지시나 명령문으로 전환시키는 작업에
관심을 가졌다. 예를 들어, 오노 요코Yoko
Ono의 지시 페인팅 작업의 일부로서 관객이
날아갈 수 있길 바랐던 그녀의 개념적이고
시적인 소원을 담은 <플라이FLY>(1964)가
그런 류의 작업이었다. 이러한 요코의
전략은 1993년 큐레이터 한스 울리히
오브리스트Hans-Ulrich Obrist가 기획해 전

오노 요코, <플라이>, 1964.
1964년 4월 25일 도쿄 나이쿠아 갤러리에서 열리는
개인전 행사를 알리는 글. 오노 요코는 참석하지 않았다.

세계를 순회하고, 이플럭스e-flux에서 새로운 판형으로 가상 개최되기도 한 전시 <두 잇do
it>에서 의식적으로 업데이트 되었다. <두 잇>은 국제적으로 유명한 수십 명의 예술가가 적은
지시문으로 구성되었고, 미술관이나 개인은 이를 재해석할 수 있었다. 오브리스트는 전시
서문에 다음과 같이 기술했다.

> <두 잇>은 예술 작품의 복제본이나 이미지 혹은 재생산보다는 인간의 해석에
> 더 관심이 많다는 사실을 유념할 필요가 있다. 어떤 작품도 전시장으로 배송되지
> 않는다. 대신 각 '퍼포먼스 장소'에서 일상적인 행동과 재료가 예술가들이 적은
> 지시 사항에 따라 작품을 재창조할 수 있는 시작점이 된다. <두 잇>은 해당
> 시공간에 한정된 활동으로 제각기 실현된다. 이러한 활동의 본질은 불명확하고,
> 반복과 차이로 묘사되는 긴장의 영역 내부에서 순열과 협상 사이의 어딘가에
> 자리할 것이다. 여러 장소를 순차적으로 지나며 텍스트의 해석이 다변화됨에 따라
> 의미도 증식한다. 같은 지시문에 그 어떤 두 개의 해석도 완전히 동일하지 않다.[4]

전시를 구성하는 지시문 중에는 가정용 실용 가이드도 포함되어 있다. 예를 들어, 모나
하툼Mona Hatoum은 평범한 주방 소쿠리를 전기 기구로 바꿀 수 있는 방법을 제안했고,
리크리트 티라바니자Rirkrit Tiravanija는 태국식 고추 소스를 만드는 레시피를 공개했다.
(레시피는 가장 고전적이고 익숙한 지시문 양식 중 하나로서, 엄수해야 하는 명령이 아니라

해석과 수정이 열려 있고 개인의 요구에 맞출 수 있는 것으로 널리 이해되어 왔다.) <당신의 평범한 주방 기구들을 어떻게 현대적인 전기 기기들로 바꿀 수 있는가How to Turn Your Ordinary Kitchen Utensils into Modern Electrical Applicances>라는 하툼의 지시문은 그녀의 작품 <집Home>(1999)과 시각적인 연관성을 갖는다. <집>은 어쩐지 불길한 기운이 감도는 정교한 설치물이다. 사람에게 치명적일 수 있는 전류가 불이 켜진 금속 주방 용구들로 공급되면서 치직거리는 소리를 낸다. <두 잇>에 참여한 지시문과는 달리, <집>은 관객에게 절대로 만지거나 간섭하지 말 것을 분명하게 요구한다.

모나 하툼, <집>, 1999.
나무, 강철, 전선, 전구 세 개, 컴퓨터 작동 조광기, 앰프, 스피커 두 대, 크기 가변

이러한 예가 보여주듯 <두 잇>은 미술관 관계자나 '공동체 전반'으로 하여금 유명 예술가의 지시를 따르도록 유도하는 설명을 담고 있었다. 여기에는 펠릭스 곤잘레스-토레스Felix Gonzalez-Torres가 쓴 "현지에서 포장된 사탕 180파운드를 구해 모서리에 떨구어라"도 포함되었다. 해당 지시문에 따른 행동의 결과물은 사탕으로 표현되곤 하는 곤잘레스-토레스의 상징적인 작업 일부와 유사한 모습을 취했다. 이 예술가의 고유한 작업에 익숙한 사람은 어떤 식으로든 사탕을 쌓아 올린 더미라면 그의 작품 중 하나를 재현할 수도 있지 않겠냐는 생각에 경악을 금치 못할 수도 있다. 하지만 물론 그것은 절대 사실이 아니다. 단호히 말하자면, <두 잇> 지시문으로 제작된 결과물은 곤잘레스-토레스에 의해 생산되지 않았고, 그렇기 때문에 그의 카탈로그 레조네catalogue raisonné [*한 예술가가 만든

펠릭스 곤잘레스-토레스, <"무제"(엘에이에서 로스의 초상)>, 1991.
다양한 색깔의 셀로판지에 개별 포장된 사탕들, 무한 공급. 전체
크기는 설치에 따라 다양. 이상적 무게: 79.4kg(175lbs). 일리노이
시카고 대학교의 스마트 미술관에서 열린 전시 <축제: 급진적 환대와
현대미술>(2012년 2월 16일~5월 10일)에 설치된 모습.
스피커 두 대, 크기 가변

알려진 모든 작품을 설명을 달아서 나열한
책자로서, '전작 도록'으로 번역되기도 한다]에
작품으로 등재되지 않는다. 미술관을
포함해 곤잘레스-토레스의 미술품을
소유한 이들에게 물리적인 '진위성' 문제는
항상 중요하게 대두된다. 그의 작품 일부에
발급되는 진품 증명서와 소유권은 너무나
당연하게도 <두 잇> 지시문의 결과로
만들어지는 사탕 더미에는 해당되지 않는다.
곤잘레스-토레스 같은 예술가에게 작품이
쉽게 구할 수 있는(물론 곤잘레스-토레스의
작품처럼 누군가 그렇게 많은 양의 사탕을
구하고 옮기려 하다면 큰 노력이 수반될
것이다) 일상적인 오브제로 구성될 경우
증명서의 존재는 갈수록 중요해지고 있다.
수단을 갖춘 사람이라면 누구나 곤잘레스-
토레스의 작품과 유사한(제아무리 동일해
보여도 결국은 그냥 모조품이겠지만)
오브제를 만들 수 있다는 생각은 예술의
연약한 가치 평가의 시스템을 공략한다.
　　하지만 <두 잇>의 재창조의 잠재력에
의해 원작은 보다 더 교묘한 방식으로
약화된다. 지시문에 명시된 180파운드는

곤잘레스-토레스가 '사탕을 쏟아 부어' 만든 작품들 중 하나의 무게와 매우 유사하다. 그가
1991년 제작한 <무제Untitled>의 '이상적인 무게'는 175파운드다. 물론 작품에는 다수의
참조점이 있지만, 제목 옆에 괄호를 달아 누군가의 초상임을 알린 이 특정한 사탕 더미는
1991년 에이즈로 사망한 작가의 애인인 로스 레이콕Ross Leycock에 대한 동성애적 작업으로
널리 인식되어 왔다.[5] <무제(엘에이에서 로스의 초상)Untitled (Portrait of Ross in L.A.)>가 작가나
소유자 혹은 승인받은 전시 책임자의 손을 거쳐서 갤러리의 한 모퉁이에 설치되었을 때,
관객들은 그 사탕들을 가져갈 수 있도록 안내를 받았고, 사탕 더미는 갈수록 줄어들었다.
이러한 초대에 응하면서 관객은 누군가가 레이콕의 몸이 변화되었던 일을 상기시킨다고
이야기했던 행위에 연루된다. (우리는 6장의 결론에서 곤잘레스-토레스와 레이콕의 관계에
대한 로니 혼의 헌사를 담은 작품에 대해 이야기한 바 있다(154쪽).)

일종의 육체적 구현으로 이해되며, 개념적 '초상'으로 제시되는 이러한 상징적인 대체물은 (사탕은 몸을 대신하며, 삼켜질 수 있도록 제공되었다) 도발적이며 감동적이고, 마음을 아프게 한다. 이와 동일한 정서적 감흥이 <두 잇>의 모든 잠재적 실현작에 적용될까? 좀 더 다채로운 방향에서 생각해 보자. 모든 사탕 더미를 곤잘레스-토레스의 작품이라 간주할 수 있을까? 아니면 우리에게 주어지는 것은 어떤 회화의 그림 엽서처럼 원작의 강압적 제스처의 재현이나 파생품일까? 실제 예술품이 이미 극도의 레디메이드적 성격을 갖는다는 점을 고려할 때, 오브리스트의 <두 잇> 프로젝트의 맥락에서 저자를 따지는 것이 그렇게 중요한 문제일까? 사실 이러한 예는 예술적 제스처가 그 수를 가늠하기 어려운 많은 사람에게 분산되며, 그에 따라 소위 예술적 제스처가 가진 힘 또한 사그라드는 추세 전반을 축약적으로 제시한다.

크라우드소싱을 이용한 현대미술의 예들을 살피며, 이러한 질문을 마음 한편에 잘 간직하고 있을 필요가 있다. 어쩌면 이들은 우리가 일부 개별 작품들을 더 상세히 평가할 수 있도록 도움을 줄 지 모른다. 예를 들어, 샘 브라운Sam Brown의 <폭발하는개explodingdog>와

샘 브라운, <이사하는 날>, 2014. 종이에 연필, 포토샵

미란다 줄라이Miranda July와 해럴 플레처Herrell Fletcher의 <당신을 더 사랑하는 법을 배우기Learning to Love You More>라는 두 개의 온라인 웹 프로젝트의 차이를 살펴보자. 브라운(애덤 컬버트Adam Culbert의 가명)은 자신의 웹사이트를 통해 모르는 사람들이 보내 온 이메일 제목을 기반으로 성냥개비처럼 앙상한 인물을 그린다. <이사하는 날Moving Day>(2014)이란 제목의 드로잉에서는 거대한 바위를 들고 있는 한 사람이 다른 사람에게 "이걸 어디에 두길 원해?"라고 묻는다. 이 질문은 브라운의 작업의 근본적인 전제를 언급한다. 즉, 그는 다른 누군가의 지시에 따라, 그들이 원하는 곳에 사물을 두는 작업을 행하면서도, 자신의 특징적인 만화적인 드로잉 방식은 그대로 가져가면서 유미적인 선택의 통제권을 늘 유지한다. 그가 자신에게 오는 이메일에서 얻는 내용은 제안이지 명령이 아니다. 따라서 <폭발하는개>는 크라우드소싱으로 제작되는 예술의 아주 순화된 버전이라 할 수 있다. 어떤 이미지를 위한 기본 아이디어가 (마지막 형상은 결코 아니고) 소셜 미디어를 통해 수집되고, 이후 변형된다.

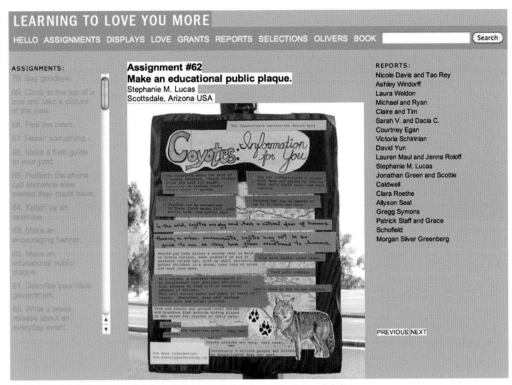

미란다 줄라이와 해럴 플렛처, <당신을 더 사랑하는 법을 배우기>, 2002-2009. 웹사이트

2002년부터 2009년까지 진행된 <당신을 더 사랑하는 법을 배우기>는 이와 완전히 상반되는 전제에서 운용되었다. 창립자들은 이 웹사이트에 일련의 '과제들'이라 불리는 지시사항을 올리고, 참여자에게 완수한 결과를 '보고서들' 폴더에 게시하도록 했다. 작가들은 여기서 대중에게 작품을 실현시키도록 요청했다. "때론 누군가가 뭘 해야 하는지 알려 주는 게 참 안심이 된다." 줄라이와 플래처는 이렇게 설명한다.

> 예술가인 우리 둘은 매일 새로운 아이디어를 떠올리기 위해 애를 쓰고 있다.
> 하지만 우리에게 가장 기쁘고 심오한 경험은 종종 다른 사람의 지시를 따를
> 때 찾아온다. 가령 어떤 레시피대로 크레이프를 만들거나, 요가 수업에서
> 물구나무서기를 시도하거나, 아니면 다른 누군가의 노래를 부른다거나 할 때.[6]

일흔 개의 과제가 주어지는 사이, 수천 명의 사람들이 자발적으로 <당신을 더 사랑하는 법을 배우기>에 참여한 기록을 웹사이트에 업로드했다. 과제는 '태양의 사진을 찍기'나 '누군가의 머리를 땋기'와 같이 다소 일상적인 내용부터, '전쟁을 경험한 사람을 인터뷰하기'와

'공공장소에 예술가의 회고전을 기획하기'처럼 비범하고 특이한 활동에 이르기까지 다채로웠다. 올라오는 보고서들은 대체로 성실히 과제를 이행한 경향을 보였고, 종종 수작업적인 요소로 꾸며지기도 했다. '교육적인 안내판을 만들기'라는 과제에 스테퍼니 M. 루커스Stephanie M. Lucas라는 사람이 제작한 포스터가 그러한 예다. 스테퍼니는 미국 애리조나Arizona주의 스코츠데일Scottsdale이란 도시의 혼잡한 도로에 이 포스터를 붙여서, 코요테에 대한 인식을 높이고 인간과 야생 동물 사이의 평화로운 공존을 홍보하고자 했다.

　　　<당신을 더 사랑하는 법을 배우기>는 역설적이게도 인터넷을 아날로그 세상 혹은 '오프라인offline' 관계와 활동을 장려하는 데 이용하기 위한 방식으로 고안되었다. 지시 사항은 대체로 사람들에게 컴퓨터 앞을 떠나 거주하는 지역에서 무언가를 하거나('예상치 못한 장소에 정원을 가꾸기'), 친구들이나 가족과 어울리거나('키스하는 부모님의 사진을 찍기'), 혹은 홀로 자신만의 감정에 빠져 생각에 잠길 것을('최근에 한 말다툼에 대해 적기') 요구하는 식이다. 웹사이트에 올라오는 보고서는 편집되거나 완성도에 따라 선별되는 일이 없었고―제출된 모든 보고서가 개시되었다― 과제 중 다수는 참가자에게 사진을 찍고, 의상을 만들고, 그림을 그리고, 흉상을 조각하고, 풍경을 그리고, 포스터를 재창조하거나 전화 통화를 연출하는 등 본질적으로 스스로의 예술적이고 창조적인 능력을 발휘해 볼 것을 요청했다. 사실상 줄라이와 플래처는 참가자들을 공동 창조자로 내세웠다. 이 프로젝트는 결국 사람들에게 새로운 과제를 만들어 볼 것을 요청하는 과제를 내는 논리적 결말에 도달했다. 그렇게 함으로써, 예술가는 최후로 남아 있던 창조적 역할마저도 내려놓은 것이다.

　　　큐레이터 안드레아 그로버Andrea Grover가 이론화하길, 사람들이 <당신을 더 사랑하는 법을 배우기>에 참가하고 싶도록 만드는 추동력은, 일부분 사람들로 하여금 더 큰 그룹과 연계된다는 느낌을 갖도록 독려하며, 또한 개별적인 과제로 판단받기보다는 단체로서 공들인 전체적 노고로 평가받는다는 생각을 참여자에게 갖게 한다는 사실로 설명된다.[7] 전반적으로 이러한 열린 구조는 공동체를 활성화시키는 데 있어서 <폭발하는개>가 제공하는 것보다 더 큰 잠재력을 낳는다. 하지만 <당신을 더 사랑하는 법을 배우기> 같은 프로젝트는 종종 일부 평론가들이 자기고백적인 '관음하는 자/노출하는 자' 사이의 역학 관계라고 말하는 관계성 때문에, 그리고 나아가 해석의 여지를 거의 남기지 않는 상세한 설명을 통해서 참가자들을 "어린애 취급하고 감상적으로 만든다"는 이유로 비난의 대상이 된다.[8] 분명 참여는 현대미술에서 과도할 정도로 칭송받는 개념이지만, 다른 한편으로 논란의 중심이자 강하게 비판받는 실행 방식이기도 하다.[9] 대리인과 분산된 저자를 둘러싼 복잡하고 논쟁의 여지가 다분한 협상 때문에, 크라우드소싱은 필연적으로 권력의 망령과 예술의 귀속에 대한 균등치 못한 가치 판단을 둘러싼 불공정의 문제를 불러일으킨다.

　　　물론 크라우드소싱을 이용한 현대의 모든 프로젝트가 디지털 플랫폼에 기반하는 것은 아니다. 예술을 미술관과 갤러리의 연계의 외부에 있는 비非엘리트적인 맥락에 위치시키려는

<재판소의 폐쇄>, <하이델버그 프로젝트> 아카이브, 1986–진행 중. 디트로이트, 미시간

의도에서 공공장소에서 행해지는 공동체적 활동도 있다. 유명한 예로는 1986년 타이리 가이턴Tyree Guyton이 시작한 <하이델버그 프로젝트Heidelberg Project>가 있다. 이 프로젝트의 무대는 미국 디트로이트Detroit 이스트 사이드East Side의 아프리카계 인종이 거주하는 구역의 빈집과 공터다. 가이턴은 이웃의 청년과 함께 버려진 오브제와 도시 폐기물, 손으로 쓴 사인, 자전거, 동물 인형과 알록달록한 페인트를 혼합하고, 이를 이용해 나무와 집, 자동차를 생동감 있는 건축적 환경으로 변형시킨다. 가난과 체계적 박탈로 얼룩진 도시 구역이 점차 인기 있는 예술 관광지가 되었다. 여타의 크라우드소싱을 이용한 많은 예술 작품과 마찬가지로 그 과정에서 논란이 없었던 것은 아니다. <하이델버그 프로젝트>는 그간 거리 페스티벌이나 지역의 어린이를 위한 공공 프로그램을 지원해 왔지만, 그럼에도 불구하고 디트로이트 시와(디트로이트는 이 프로젝트 전체를 완전히 철거하고자 두 번이나 시도했다) 익명의 방화범의 표적이 되어 왔다. 지역 거주민도 이 작업에 전적으로 호의적인 것은 아니었다. 어떤 학자에 따르면, 어떤 이는 "문이 잠긴 자동차에 안전하게 앉아서 천천히 거리를 돌아다니며 창밖을 살피는 수많은 사람의 얼굴들을 일상적으로 마주해야 하는 상황에 반대한다. 이 거주민들은 거리의 구경거리의 일부가 되어야 하는 불편함과 그에 수반한 사생활이 없어지는 현상에 분개한다."[10]

따라서, 열린 사회적 공간에 개입하고자 하는 비판적인 의도와 막대한 민주적인 참여에도—가이턴은 페인트칠을 하고, 재료를 줍는 등 예술 활동의 모든 단계에서 지원해 줄 많은 사람을 동원했다— 불구하고, <하이델버그 프로젝트>는 제도권 문제에 연루되었다. 이러한 상황은 크라우드소싱에 수반되는 또 다른 쟁점을 시사한다. 미술관과 여타 예술 기관이 이러한 생각을 받아들일 때, 그들은 저자의 영역을 확장하고자 노력하는 걸까 아니면 그저 마케팅 활동의 일환일까? 스위스의 로잔 엘리제 미술관Musée de l'Elysée Lausanne에서 2007년 개최된 <우리는 이제 모두 사진작가!We Are All Photographers Now!> 전시에는 전 세계 일반인이 업로드하는 수많은 사진이 선별되어 돌아가며 전시되었다. 전문 카메라부터 휴대폰까지 촬영 기구가 다양했다. 이 프로젝트는 인스타그램 같은 크라우드소싱 이미지 웹사이트보다 몇 년 앞서 있었지만, 이러한 소셜 미디어가 갖고 있는 한 가지 측면을 예견했다. 그것은 바로 개인의 창의성이 중앙집권적인 권력의 요구에 맞춰진다는 것이다. 다른 미술관도 자기네의 공인된 스타 예술가들을 노골적으로 홍보하기 위한 수단으로 시민들의 사진이나 크라우드소싱을 이용해 왔다. 로스앤젤레스 주립미술관Los Angeles County Museum of Art, LACMA이 온라인 사진 공유 서비스인 플리커Flickr와 손을 잡고, 관람객들이 크리스 버든Chris Burden이 2008년 해당 미술관에 설치한 빈티지 가로등 조각인 <어번 라이트Urban Light>를 촬영한 사진을 올리도록 주최한 것도 그러한 사례에 해당한다. 사람들이 업로드한 <어번 라이트> 사진들은 디지털 전시회에 포함되었고, 그중 하나가 주문형 출판물인 <어번 라이트를 기념하며Celebrating Urban Light>라는 제목의 책의 표지로 뽑혔다. 책은 다수의 선별된 사진을 소개했다.[11]

로잔 엘리제 미술관 전시와 플리커에 사람들이 올린 크리스 버든 작품의 수많은(종종 반복되는) 사진들은 크라우드소싱 콘텐츠에 대한 포퓰리즘적 자극이 초래할 문제를 시사한다. 만약 모든 사람이 예술가라면, 모든 것은 이미 예술이다. 이것은 해방의 내러티브처럼 들릴 수도 있다. 예술이 특수한 카테고리로서의 지위를 잃을 때, 그것의 가치가 일반적이고 일상적인 것으로 추락할 수 있다는 사실을 지각하기 전까지는 말이다. 크라우드소싱은 어느 정도는 반드시 비평성과 관련된 문제를 대면해야 한다. 만약 편집 과정이나 큐레이팅, 혹은 비평적인 틀을 만드는 작업이 이루어지지 않는다면, 그렇게 마냥 홍수가 난 듯 쏟아지는 이미지들은 일상의 시각 문화에서 끊임없이 범람하는 이미지 스트림과 아무런 차별성을 갖지 못한다. 제임스 서로위키James Surowiecki가 쓴 베스트셀러가 주장하는 '대중의 지혜wisdom of crowds'란 때로 길을 잃고 방황하는 듯 보인다.[12] 대중의 의견을 따르고 그 결과의 평균을 내는 방식은 물론 민주적이지만, 결론적으로는 설득력 있는 예술을 만드는 가장 효율적인 접근 방식이 아닐 수도 있다.

또 다른 예로, 피터 에드먼즈Peter Edmunds가 디자인한 자동 웹사이트 스웜스케치SwarmSketch가 만들어 내는 작업을 살펴보자. 여기서 관람자는 방문할 때마다 작은

로잔 엘리제 미술관, <우리는 이제 모두 사진작가!>, 2007

 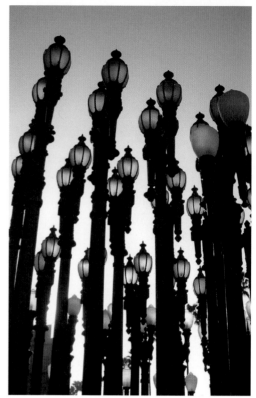

크리스 버든, <어번 라이트>, 2008.
미술관 관람객인 마크 디엔저와 미스트 리틀핸드가 플릭커에 업로드한 설치 모습

선을 그리는 데 기여해서, 다른 이들과 함께 공동으로 드로잉을 완성하게 된다. 또한 다른 사람들이 제출한 선의 '품질(투명도)'에 투표할 수 있는 기회도 제공받는다. 각 스케치에는 정해진 주제가 있다. 스웜스케치 웹사이트는 주제의 선별에 다음과 같이 설명한다.

> 매주 그것[스웜스케치]은 인기 있는 검색어를 임의로 선별해서 스케치 주제로
> 정한다. 이런 식으로, 참여 집단은 그 주에 그들 단체가 중요하게 생각한 것을
> 스케치하게 된다. 새로운 스케치가 시작되는 시점은 한 주 후, 혹은 지난 스케치가
> 1000개의 선을 돌파했을 때다. 둘 중 먼저 발생하는 쪽을 우선으로 한다.

이 모든 활동의 결과로 제작되는 스케치들은 실망스러울 정도로 서로 비슷하고, 대부분 시각적으로 흥미롭지 못하다. 참여자들이 그린 선들이 때로 합쳐져서 알아볼 수 있는 모양새가 되곤 하는데, 별로 능숙치 못한 컴퓨터 실력의 도움을 받아 손으로 그린 낙서 그 이상도 이하도 아니다. 이 '드로잉으로서의' 드로잉들이 집단의식의 상태에 대해 우리에게 어떤 이야기를 해줄 수 있는지, 혹은 어떤 방식으로 인기 있는 검색어들을 예상할 수 있는지,

게스(필로폰) 중독의 얼굴>(2005),
www.swarmsketch.com에서 약 1,200명의 익명의 참가자들이
8시간에 걸쳐 그은 1,200개의 개별적인 선들로 이루어졌다.

<에베레스트 산>(2005),
www.swarmsketch.com에서 약 1,000명의 익명의 참가자들이
8시간에 걸쳐 그은 1,000개의 개별적인 선들로 이루어졌다.

악어를 먹는 비단뱀>(2005),
www.swarmsketch.com에서 약 1,000명의 익명의 참가자들이
7시간에 걸쳐 그은 1,000개의 개별적인 선들로 이루어졌다.

<찾아가지 않은 수화물>(2005),
www.swarmsketch.com에서 약 1,000명의 익명의 참가자들이 이틀에
걸쳐 그은 1,000개의 개별적인 선들로 이루어졌다.

전적으로 명확하진 않다.

　　이러한 사례가 의미하는 바는 모든 종류의 크라우드소싱이 동일하게 성공적이진 않다는 것이다. 만일 그렇다면, 예술가의 저자로서의 역할은 해체되었다기보다는 대체되었다고 할 수 있다. 외주 제작을 관리하는 데 뛰어난 예술가가 있다면, 매우 기발하고 통찰력 있는 크라우드소싱 구조를 디자인할 수 있는 역량을 가진 예술가도 있다. 흥미롭게도, 대중에게 큰 반향을 불러일으키는 프로젝트는 이미 인기 있는 관행으로 존재하는 어떤 집단 저작자의 형태를 더 발전, 변형시켜 원작에 존재했던 역학을 논하는 수단으로 이용하는 경우들이다. 예를 들어, 크리스천 마클레이Christian Marclay는 인터넷에서 흔한 팬 매시업fan mash-up, 즉 사람들이 좋아하는 영화에서 따온 짧은 클립들을 재편집해서 온라인에 올리는 활동을 재해석하고 거대한 스케일로 크게 부풀려서 <시계The Clock>(2010)란 작품을 제작했다. 이 작품에서는 많은 영화 속 짧은 장면이 그 속에 보이는 시간—디지털 손목시계의 액정에 3:24라는 숫자가 뜨고, 시계탑의 바늘이 자정 몇 분 전을 알리는 등—과 동일하게 나열되어 24시간이라는 상영 시간을 구성하고, 이 영화가 상영되는 지역의 실제 시간과 동일하게 맞춰서 상영된다. (그렇게 때문에, 관객들은 저녁 약속에 늦지 않으려면 언제 영화관을 나서야 하는지 정확히 알 수 있다.) 이렇게 대단히 고된 편집의 위업은 많은 유급 조수들의 공헌이 있었기에 가능했다. 그들은 작품에 사용할 수 있는 클립을 찾기 위해서 여러 영화의 장면들을 공들여 검토했다. 익숙한 재료를 마음 가는 대로 재사용하는 온라인 매시업의 보편적인 제작 양상이 전도된 것이다. 작품의 논리는 마클레이와 그의 팀원들에게 처절할 정도로 철저한 임무를 부여했다. 그것은 그들이 귀한 마지막 장면들을—이른 아침 시간은 영화에 잘 등장하지 않는다— 찾아낼 때까지 결코 완결될 수 없는 임무였다.

　　대중적인 크라우드소싱 활동의 또 다른 '메타 버전'을 프랑스 예술가인 JR의 작업에서 찾아볼 수 있다. 그는 인스타그램 같은 디지털 소셜 네트워크를 모방하지만, 그 논리를 더 직접적이고 지역 특정적인 방식으로 적용한다. JR은 자신의 방식을 '스며드는 예술Pervasive Art'이라 부르며, 그 의도를 전 세계 거리에 구석구석 침투하는 것이라 묘사한다. 그가 2011년 시작한 <인사이드 아웃 프로젝트Inside Out Project>는 어떤 지역의 거주민이 거대한 초상 사진을 원격으로 제작할 수 있도록 지원한다. 사람들은 그렇게 제작한 초상 사진을 벽이나 건물의 측면 같은 다채로운 공공장소에 풀로 붙여서, 자신이 사는 장소에 개인적인 기념벽화를 만들었다. "여기서 주민은 단순히 연루된 수준이 아니라, 창조자들이다." (비록 예술가는 제작에 관해 재료나 규모 같은 부분에 많은 제한을 두었지만) 이 작품에 대해 한 비디오는 이처럼 주장한다. 이러한 벽화 중 일부는 소수 민족 집단에 대한 박해, 성적 불평등, 이민자의 권리 같은 정치적인 문제에 사람들의 이목을 끌기 위해 선정된 특정 인물에게 포커스를 둔다. 예를 들어, 2012년 베네수엘라의 카라카스Caracas에 설치된 벽화에는 폭력으로 아이들을 잃은 220명의 여성들의 초상 사진이 등장한다. 이 프로젝트의 핵심은 이들 모두가 등장하는

크리스천 마클레이, <시계>, 2010. 싱글 채널 비디오, 상영시간: 24시간

여성들이 직접 제작한 자화상이라는 사실이다. 비록 이들은 궁극에는 JR의 작품으로 홍보되고 표기되었고 JR의 스튜디오가 제작의 전 과정을 지원했지만, 그럼에도 불구하고 이 프로젝트가 소외된 사람들에게 공공에 모습을 드러낼 수 있는 매우 드문 기회를 주었다는 사실은 시사하는 바가 크다.

　　　　마지막으로 우리는 최근 가장 인기 있는 예술적 크라우드소싱의 유형들 중 하나에 주목하고자 한다. 바로 전통적인 수작업 기술이 분열된 저작권의 형태와 결합된 양상이다. '크래프트소싱craftsourcing'이라 불러도 무방할 이런 유의 활동과 함께, 다시 시작점 즉 이 책의 앞 장들에서 다루었던 것과 같은 전통적이고 물리적인 예술 제작의 방식으로 돌아간다. 차이점이 있다면, 이제 그들은 온라인의 삶에 의해 좌우되는 개념적인 틀 안에 놓여 있다. 페미니스트의 크래프트소싱은 나아가 성차별적인 생산의 문제들을 크라우드소싱의 중심에 두고, 사람들을 대의에 동참하도록 고용하는 포퓰리즘적 조직과 행동주의가 오늘날의 크라우드소싱에 어떻게 전과 다른 근원적 순간으로 인식될 수 있는가를 질문한다. 크래프트소싱 활동을 모두 나열하기에는 그 수가 너무나 많고 또 다양하지만, 대체로 대중에게 거대한 규모의 제조 프로젝트에 동참할 것을 요청하는 방식을 취한다. 때론 인터넷을 이용해서 공모를 내기도 하고, 사람들을 초대해 현장에 있는 재료로 직접 무언가를

JR, <인사이드 아웃 프로젝트>, 카라카스, 베네수엘라, 2012. 글로벌 참여 프로젝트

위 워크 인 어 프레절 머테리얼, <할 수 있어!>, 2004. 스톡홀름 텐스타 미술관에 열린 워크숍

위 워크 인 어 프레절 머테리얼, <할 수 있어!>, 2004.
스톡홀름 소재의 한 수공예 협동조합에 열린 워크숍

해 보는 워크숍에 참여하게 유도하기도 한다.

2004년 예술 그룹인 오다 프로제시Oda Projesi는 스톡홀름 외곽 텐스타Tensta 미술관에서 열리는 전시에 스웨덴의 디자인 공동체인 '위 워크 인 어 프레절 머테리얼We Work in a Fragile Material [*'우리는 취약한 재료로 작업한다'는 의미]'을 초대했다. 열흘간의 전시에 참가하게 된 그들은 다량의 플레이도Play-Doh [*공작용 점토]를 관람객에게 제공해 마음대로 사용하도록 했고, 이를 통해 <할 수 있어!You Can Do It!>라는 제목의(우연찮게도 십년 전에 열린 한스 울리히 오브리스트Hans Ulrich Obrist의 전시를 상기시키는 제목이다) 작업을 진행했다. 다른 많은 크라우드소싱 프로젝트와 마찬가지로, 도출된 결과물에는 그닥 뛰어난 점이 없었다. 대부분 얼멍덜멍한 작은 조각상이나 비뚤한 용기 같은 것으로, 각기 만든 이가 붙인 이름표를 달고 있었다. 열흘 후 전시가 끝나자, 위 워크 인 어 프레절 머테리얼은 그

점토 오브제들을 한 수공예 협동조합으로 옮겨서 미술과 다른 제도권의 틀 속에 배치했다.
그들은 이렇게 적었다. "여기서 이런 질문이 제기되었다. 현대미술 워크숍이 수공예 갤러리로
이동할 때 어떤 일이 발생하는가? 워크숍을 전시하는 것이 가능한가? 아니면 결국 이것은
그저 어지러운 점토 더미일 뿐인가?"[13] 현대미술 기관들은 큐레이션의 이론적이고 행정적인
절차—말하자면, 선별과 선정과 편집—에 의해서 구성된다. 하지만 크라우드소싱 때문에
그들은 수공예 갤러리보다는 이러한 워크숍 유형의 전시에 더 개방적이다. 수공예 갤러리는
여전히 '품질'을 유지하려는 태세를 고수하고 있고, '예술과 공예' 학교 프로젝트를 통해

스테퍼니 시주코, <위조 코바늘 뜨기 프로젝트(어떤 정치적 경제 비판)>, 2006-진행 중.
프로젝트 참여자들이 제공한 이미지들 모음

수작업의 본질이 희석된다는 오래된 편견과 맞서 싸운다.

일부 크래프트소싱 예술가는 취미 제작자들의 에너지를 이용한다. 예를 들어, 뜨개질, 바느질, 코바늘뜨기 같은 소위 여성의 일에 대해 재유행하는 관심에 의존해 논쟁적인 메시지를 창출하기도 한다. 스테퍼니 시주코Stephanie Syjuco는 2006년 개시한 <위조 코바늘뜨기 프로젝트(어떤 정치적 경제 비판)Counterfeit Crochet Project(Critique of a Political Economy)>에서 유명 메이커의 고가의 핸드백 패턴을 만들어서 온라인에 포스트하고, 전 세계의 코바늘뜨기를 하는 사람들을 초대해 구찌나 샤넬, 프라다 같은 로고들이 들어간 복제품을 만들도록 요청한다. 그녀는 이에 대해 다음과 같이 설명한다.

> 나는 또한 이 프로젝트가 현재의 제조와 유통의 경로들과 어떻게 비슷해질 수
> 있을지에 흥미를 갖고 있다. 협동 작업으로서 이것은 '아웃소싱[*외부 위탁]'
> 노동이라는 아이디어와 유사하지만, 여기에 민주적이고 아마도 무정부주의적인
> 차원의 창조성을 더한다―기본 틀 속에서, 참가자들은 자기 구미에 맞게 색깔을
> 바꾸고, 재료(판지, 열 접착제 등)를 첨가하는 등, 마음대로 변형과 해석을
> 가했다.[14]

시주코의 크래프트소싱 프로젝트는 현대의 대량 제조 시스템에서 고질적이라고 할 수 있는 열악한 근로 조건에 의해 지탱되는 국제적 소비의 특권을 누리는 세계―여기서는 누군가가 가방을 구입하면 그 구입가의 아주 극미한 부분만이 가방을 제조한 이들에게 지급된다―를 집중 조명한다.

일부 크래프트소싱 프로젝트는 행동주의적인 개입인 동시에 혼성적 예술 작업이기도 하다. 미국의 섬유 예술가인 캣 마사Cat Mazza는 정치적 크래프트소싱의 선두에 있다. 특히 그녀가 2003년에 시작한 <나이키 탄원 담요Nike Petition Blanket>는 나이키가 자행한 것으로 알려진 노동 학대 문제에 대한 항변의 방식이다. 픽셀화된 나이키의 부메랑 모양의 로고를 묘사하는 15피트 길이의 밝은 오렌지색 띠 형상의 이 작업에서, 마사와 그녀의 프로젝트 집단인 마이크로레볼트microRevolt는 뜨개질을 하는 사람들과 노동력 착취에 대항하는 활동가들에게 인터넷으로 접근해, 작은 정사각형 모양의 직물을 떠줄 것을 요청했다. 정사각형 각각은 담요이면서 청원서이기도 한 이 작업에서 일종의 참가자의 '사인'으로 기능해, 의류 공장의 노동자를 위한 공정한 노동 관행을 지지하게 된다. 마사는 또한 <상원을 위한 바늘땀Stitch for Senate>(2007-2008)이란 작업에서 미국의 50개 주 모두에서 자원한 취미 뜨개공들에게 군용 헬멧 속에 댈 안감을 떠 달라고 부탁했다. 이렇게 완성된 안감들은 모든 상원 위원에게 보내져서, 이라크와 아프가니스탄의 전쟁에 미국의 참여를 반대하는 메시지를 전달했다. 이러한 작업은 현재 크라우드소싱이라고 생각하는 활동의 일부는

캣 마사, <나이키 탄원 담요>, 2003-2008. 합성섬유와 울로 된 실, 4.57×1.83cm

실상 한때 풀뿌리 조직grassroots organizing, GRO 혹은 단순히 집결이라 불리던 것과 다르지
않다는 점을 상기시킨다. 마사의 작업은 직물 공예―여성들의 누비이불을 만드는 모임이나
자선 재봉회에서 볼 수 있듯, 역사적으로 공동 제작에 적합한 방식으로 간주되어 온―가
크라우드소싱과 맞물릴 때 특히 큰 효과를 가질 수 있음을 보여 준다.

마사처럼, 앤 윌슨Anne Wilson은 크래프트소싱을 이용해 제조업의 규약과 섬유 제작의
역사를 이야기해 왔다. 그녀의 설치 작업인 <지역 산업Local Industry>(2010)은 미국 테네시
주의 녹스빌 미술관Knoxville Museum of Art을 위해 제작되었다. 한때 국가의 활기 넘치는 산업
중심지였던 지역이다.[15] 윌슨은 이 지역의 제분소들이 문을 닫으면서 발생한 실업과 존속하고
있는 지역 방직공들에 대해 이야기하기 위해서 방 하나를 참여형 작업대로 채웠다. 그녀는

앤 윌슨, <지역 산업>, 2010. 설치 모습, 테네시 녹스빌 미술관

이곳을 임시 '방직 공장'이라 칭하고, 미술관 방문객에게 손으로 돌리는 실감개로 실패를 감아볼 것을 요청했다. 그렇게 감겨진 실패들은 이후 그 지역 출신의 일흔 명이 넘는 경력 많은 방직공에게 넘겨졌다. 그들은 교대로 일하며 이 실패로 한 필의 줄무늬 옷감을 지었다. 윌슨의 작업에서 실패를 감는 자원자의 손이라는 형태로 구현된 크래프트소싱은 전체 프로젝트의 일부분일 뿐이었다. 주목해야 할 점은 그녀는 원료를 완성품으로 전환시키는 일을 도와줄 능숙한 공예인들의 인력을 또한 동원했다는 사실이다(모든 방직공의 이름을 밝히고 크레디트에 올렸다). 게다가 윌슨은 스트라이프의 사용을 포함해 옷감의 전반적 모습을 미리 결정해 두었다. 완성된 천은 그녀의 저자로서의 결정들(에도 불구하고가 아닌) 때문에 심미적인 차원에서 만족스럽다. 실천과 개념 사이의 구분을 무너뜨리는 윌슨의 예와 함께, 이 책의 첫 장을 열었던 안료에 대한 논의로 다시 돌아오게 된다. <지역 산업>은 사그라지는 방직 산업을 작품의 제조에 녹여 내는 방식으로 이 책의 주된 논점 중 하나를 강력하게 실증하기도 한다. 바로 모든 제작은 정치적이라는 것이다.

크라우드소싱과 크래프트소싱을 이용하는 예술 활동은 참여자의 남는 시간을 집결하고 '집단의 지혜'를 동력으로 쓰고자 애쓰며, 궁극적으로 다양한 결과를 낳는다. 일부는 제작 과정 그 자체를 성찰하고, 다른 일부는 무편집 비구조화된 중구난방형 무질서 상태가 된다. 그렇다면 '원료'로 쓰인 '군중'은 어떻게 되었나? 개인들은 이용당한 것일까? 그들의 모습은 은폐되었을까? 아니면 이러한 새로운 작업 방식이 사람들로 하여금 세상에 모습을 드러내고 인정받을 수 있는 새로운 플랫폼을 제공했다고 할 수 있을까? 예술가란 '선별하는' 사람이라는 뒤샹의 1917년의 주장은 어쩌면 오늘날 미술계에 더 들어맞는 말일 수도 있다. 현재 많은 크라우드소싱 예술가는 스스로 이미지를 생산하기보다는, 현대 시각 문화의 특징이라 할 수 있는 이미지의 극렬한 흐름을 전용하거나 선별적으로 편집하려고 노력하기 때문이다. 참가를 원하는지 그렇지 않은지, 그리고 어떻게 참가할 것인지를 결정하는 것은 군중 속의 사람들에게 달린 문제다.

Conclusion

결론

이 책은 다양한 시대와 공간, 그리고 주제를 망라한다. 제작은 단순해 보일 수 있는 테마다. 하지만 우리가 이를 중심으로 많은 이야기를 전개하는 동안, 이 테마는 물리적인 것에서부터 디지털, 기념비적인 것에서 순간적인 것, 수공예로부터 산업적인 것, 경제적인 것에서 사치스러운 것을 아우르는 수많은 갈림길로 우리를 이끌었다. 하지만 책의 전반에 변함없이 자리를 지키고 있는 화제가 하나 있으니, 바로 '분산된 저자'라는 개념이다. 여기서는 한 사람 이상이 관여하는 제작 방식을 지칭하기 위해 이 용어를 사용한다. 현대미술에는 이런 상황이 만연하다. 심지어 회화처럼 처음에는 한 사람이 제작한 것으로 보이는 작품도 자세히 들여다보면, 기관의 지원이라는 막대한 인프라와 더불어 상점에서 구매한 재료와 도구(안료와 붓), 그리고 주문 제작한 부속품(캔버스 틀과 액자)이 사용된 것을 확인할 수 있다. 가장 극한의 극기 퍼포먼스를 선보이는 작가의 경우에도 실제로는 절친한 친구의 도움에 의존했다는 사실이 밝혀지기도 한다. 그리고 이런 예보다 훨씬 더 정교하고, 수십에서 수백, 심지어 수천 명의 인원이 동원될 수 있는 제작 시스템을 이용하는 예술가도 많다.

우리는 이러한 예술 제작의 현실을 고려해서 확장된 분석의 틀을 주장했다. 제작을 단순한 기술적 과정이 아닌, 일종의 사회적인 과정으로 간주해 왔다. 책을 마무리 짓는 지금, 이러한 접근 방식이 초래할 수 있는 더 광범위한 영향에 대해 생각해 보고자 한다. 현대미술이 집단 사업이라는 사실에도 불구하고, 단일한 저자라는 개념은 여전히 개별 작품에 강하게 유착되어 있다. 이런 상황은 영화 같은 다른 산업과 대조적이라 할 수 있다. 영화 제작에는('제작자(프로듀서)'를 포함한) 다수의 사람이 제각기 기여한 역할이 인정되고, 마지막에는 이들의 이름이 적힌 엔딩 크레디트가 올라간다. 미술 작가가 영화감독에 비해 더 자율적인 작업을 하지 않지만 그럼에도 불구하고, 그들은 통상 제작에 들어간 타인의 손길에 대해 밝히지 않는다. 심지어 이 책에서 저자인 우리조차도 작품을 개인에게 귀속시키는 논리를 편의상 포용하고 있다. 이를테면, 우리는 어떤 작품이 산티아고 시에나 혹은 레이첼 화이트리드에 '의해' 제작되었다고 묘사한다. 제작 과정에서 누가 어떻게 그들을 도왔는지에 상관없이 말이다.

여기서 이 책이 분산된 저자들의 작업이라는 사실을 짚어 보고자 한다. 책을 제작하는 과정에서(자문해 준 예술가들과 나중에 나올 <감사의 말> 부분에서 이름이 거론될

파트너들은 말할 것도 없고) 편집자, 인쇄소, 연구 보조, 디자이너와 배급사에게 많은 신세를 졌다. 게다가 이 책을 말 그대로 분산된 방식으로 썼다. 같이 책을 저술하는 기간 동안 두 저자는 각기 런던, 뉴욕시, 오클랜드에 거주하며 서로 거리상 3,000마일(4,800 킬로미터) 이상, 시차로는 세 시간 이상 떨어져 있었다. (줄리아는 저술 작업을 위해 잠시 연구비를 받아 런던에 온 적이 있었지만, 그녀가 왔을 때 글렌은 뉴욕시에 일자리를 잡아서 떠난 후였다.) 디지털 첨부 파일 기능과 파일 공유 서비스가 없었다면 이 책은 분명 세상에 존재할 수 없었을 것이다. 하지만 이보다 더 중요한 사실이 있다. 이 책을 구성하는 모든 문장은 일단 우리 중 한 명이 작성한 후, 다른 이의 손을 거쳐 수정되고, 그 후로도 둘 사이를 몇 차례 오가며 수정을 거치고, 삭제되었다가, 다시 복구되는 과정을 거쳤다. 우리는 그간 끊임없는 전화와 문자, 이메일을 통해 수많은 텍스트를 주고받기를 반복했다. 그러던 중 통신 오류와 기술적인 결함(동기화 문제와 다수의 원고를 작성할 때 피할 수 없는 작은 혼선)이 발생할 때면, 해결될 때까지 메시지가 폭풍우 치듯 우리 사이를 오갔다.

쓰기 쉬운 책이란 없다. 공동 저술은 저작에 들어가는 일의 양을 반으로 줄여 준다고 생각할 수 있지만, 그보다는 책 쓰기 작업에 행정적, 정신적으로 더 복잡한 문제를 연루시키며 이미 복잡한 저술 과정을 한층 더 혼란스럽게 만들 수도 있다. 우리는 서로 간에 물리적 거리와 맞지 않는 스케줄을 조율해야 했고, 더불어 각자의 '에고ego'를 잘 다스려서 생각과 단어에 뿌리 깊은 독점적 '소유권'을 내려놓으려 애써야 했다. 때로는 둘 중 하나가 적은 아끼는 문장이나 페이지가 다른 한 명에 의해서 완전히 삭제되기도 했다. 우리는 서로의 초안에 인정사정없는 편이었다. 그런 일이 반복되면 결국에는 각자가 적은 문장을 선별하는 일에 애를 먹게 되고, 더는 하고 싶지도 않게 된다. 공동 저술은 이렇게 감정적으로 힘들었지만, 반면 함께 생각하면서 받는 보상은 그 어떤 의혹과 근심보다 훨씬 컸다. 우리는 서로를 힘들게 한 만큼 또한 격려해 주었다. 공동 작업에서 사사로운 문제보다 더 두드러졌던 것은 상대방이 나의 투박한 문장을 매끄럽게 다듬어 주거나 적합한 예를 찾아줄 것이라는 안도감과 흥분이었다. 우리는 서로의 통찰력을 신뢰했고, 그 결과 더 탄탄한 책을 만들 수 있었다고 생각한다.

이 프로젝트를 시작하면서 각자의 일의 영역에서 오는 중압감들을 고려해야 했다. 줄리아가 발견하길, 대학 쪽에서는 인문학 연구 분야에서의(과학 쪽에서는 오래전부터 일반적인 활동이었지만) 공동 집필을 여전히 어느 정도 이례적이라고 받아들이고 있다. 어떤 학과에서는 협동 학술 저작에 의혹의 눈초리를 보내고, 단일 저자의 책보다 '덜 중요하다'고 생각하기도 한다. 참여한 모든 저자가 동일한 어쩌면 그보다 더 많은 에너지를 쏟았을 수 있는 데도 말이다. 한편 미술관 디렉터인 글렌에게 명확한 우선순위는 경영과 제도적 장치, 그리고 자금 조달이다. 이를 테면 '부업으로' 책을 쓴다는 것은 결코 관리 운영 규정에 맞지 않는다. 우리는 이 책과 함께 이러한 이론적이고 실제적인 한계들에 대항하는 하나의 방법으로 공동

저술의 가치를 지지하고자 한다.

　　　이 작업 방식을 하나의 모델로 제시한다는 것이 자칫 위험해 보일 수 있겠지만, 만약 우리가 책 한 권의 저작권을 이런 식으로 공유할 수 있다면, 예술 제작에 관여하는 사람도 그렇게 할 수 있지 않을까 하는 생각이 들었다. 분명 관련된 예가 있다. 특히 어슘 비비드 아스트로 포커스Assume Vivid Astro Focus, 락스 미디어 컬렉티브Raqs Media Collective, 그리고 오타벤가 존스 앤 어소시어츠Otabenga Jones and Associates처럼 개별적인 저자를 완전히 지워 버린 예술가 집단이 눈에 띈다. 예술가가 자신의 노력을 공동 저작권을 증진시키기 위한 밑작업으로 생각하는 경우들도 있다. 예를 들어, 파리를 기반으로 활동하는 2인조인 제임스 손힐James Thornhill과 풀비아 카르느발Fulvia Carnevale은 클레르 퐁텐Claire Fontaine(노트 회사 브랜드에서 이름을 따왔다)이라는 이름으로 작업한다. 클레르 퐁텐의 성별은 여성으로, '레디메이드 아티스트'라고 자칭한다. 그녀는 "제작의 집단 프로토콜과 전용, 지적이고 사적인 재산을 공유하는 다양한 장치를 생산하는 실험을 하며, 저자라는 개념의 폐허 사이에서 성장했다."[1] 그녀는 다수의 작품에서 상업화와 가치, 제작이라는 쟁점을 맹렬히 가시화한다. <이 네온은 천 구백 오십 유로의 보수를 받은 펠리스 로 콩트에 의해 제작되었다This Neon Was Made by Felice Lo Conte for the Remunetation of One Thousand, Nine Hundred and Fifty Euros>(2009) 같은 작품이 그 예로서, 제목과 같은 내용으로 구성된 네온사인 작품이다. 이런 탈신비화 시도를 받아들이지 못하는 기술자도 있었고, "일부 기술자는 자신이 받은 보수의 액수 옆에 자기 이름을 적는 것을 원치 않기 때문에 작품 제작을 실제로 거부하기도 했다."[2]

클레르 퐁텐, <이 네온은 천 구백 오십 유로의 보수를 받은 펠리스 로 콩트에 의해 제작되었다>, 2009.
네온, 변압기, 케이블류, 5×342×42cm

샘 듀란트, <하얀, 독특한 모노-블록 레진 의자. 하얀, 독특한 모노-블록 레진 의자. 중국, 샤먼, 쟈오 즈 스튜디오에서 제작. 장인 수 푸 파와 츠언 쭝 량과 함께 예 싱 유가 제작. 캉 유텅은 프로젝트 매니저와 연락 담당>, 2006. 유약을 바른 도자기, 45.7×45.7×76.2cm

만약 현대미술에서 제작 방법이 더 투명하게 공개된다면, 많은 이점이 뒤따를 것이다. 제작의 정치에 관한 한 예술가들은 대체로 더 현실적인 문제와 씨름해야 한다. 어떤 작품을 만드는 데 관여한 이들을 그냥 모두 언급해야 할까? 미국의 샘 듀란트Sam Durant는 2006년 중국의 도자기 공장에 아홉 개의 플라스틱 의자 복제품을 몰드가 아닌 눈대중과 손대중으로 만들어 달라고 의뢰했을 때, 그렇게 했다. 각 의자의 제목은 제작에 대해 정확히 묘사한다. 예를 들어, <하얀, 독특한 모노-블록 레진 의자. 중국, 샤먼, 쟈오 즈 스튜디오에서 제작. 장인 수 푸 파와 츠언 쭝 량과 함께 예 싱 유가 제작. 캉 유텅은 프로젝트 매니저와 연락 담당White, Unique Mono-Block Resin Chair. Built at Jiao Zhi Studio, Xiamen, China. Produced by Ye Xing You with Craftspeople Xu Fu Fa and Chen Zhong Liang. Kang Youteng, Project Manager and Liaison>에서 볼 수 있듯, 그는 제작에 참여한 모든 노동자의 이름을 다 적었다. 의자를 만드는 데 기여한 중국 공예가들의 이름을 제목에 적어 알리겠다는 듀란트의 결정은—그의 말을 빌리자면, "미술계에서 유통되는 사이 이 정보가 사라지는 것을 방지하기 위해서"[3]—(작품의 모델이 된 어디서든 볼 수 있는 모노블록 의자를 만드는 데 가담했던 사람들처럼) 통상 중국 노동자들이 익명으로 처리되는 현실을 암묵적으로 전도한 것이었다. 하지만 물론 이런 결정은 온전히 듀란트의 것이고, 이것은 '그의' 작품으로 남아 있다.

듀란트보다 앞서 작품에 대한 타인의 공로를 인정하려고 시도했던 다른 작가의 사례에도 동일한 문제가 발생했다. 주디 시카고의 감사의 벽에는 그녀의 페미니즘 설치 작업인 <디너 파티The Dinner Party>(1974-1979)의 제작을 도와준 사람들의 이름이 나열되어 있지만, 이것도 시카고가 홀로 모든 영광을 누렸다는 비판을 막아줄 수 없었다.[4] 헌데 이런 비판이 반드시 공정하다 할 순 없다. 실상 시카고는 이 대형 프로젝트에서 자신을 도와준

로스앤젤레스 해머미술관에 있는 주디 시카고의 <디너 파티>의 감사의 벽의 설치 모습, 1996

사람들을 인정했다는 점에서 그녀 이전의 수많은 남성 작가보다 진보해 있었으며(예를 들어, 로버트 스미슨은 <나선형 방파제Spiral Jetty>(1980)를 만들 때 땅을 고르고 흙을 옮기는 장비를 운전했던 사람들의 이름을 공개한 바가 없다), 작품을 개념화하고 디자인했을 뿐 아니라 자원봉사자를 모으는 등 그 작품의 주된 원동력이었다.

어쨌든 이름을 언급하는 것은 어떤 도움이 될까? 기여한 이들의 이름을 검토하는 것은 예술가에게나 관람객에게나 마찬가지로 지루할 수 있다. 게다가 그 범위를 어디까지 두어야 하는가 하는 문제가 있다. 전시될 오브제를 상자에서 꺼낸 미술품 취급인, 전시될 공간을 짓는 데 도움을 준 건설 현장의 노동자, 가격 리스트를 프린트한 갤러리 어시스턴트, 그 프린터를 조립한 노동자, 종이를 만들 나무를 벤 벌목꾼 등 어디까지가 언급해야 할 범주에 들어가는가? (다른 모든 사람들과 마찬가지로) 예술가는 매 순간 타인의 노동에 대한 거대한 의존의 네트워크에 뒤얽혀 있다.

따라서 어떤 작품을 창조하는 데 관여한 모든 사람의 공로를 공정하게 느껴지는 방식으로 인정하는 분산된 저자의 모델을 찾기란 참으로 여전히 어렵다. 단순히 예술가에게

조수나 제조업자의 이름을 담은 기나긴 리스트를 모든 벽면 텍스트에 동봉하며, 협력한 이들의 이름을 더 자주 언급하라고 압박하는 것은 해답이 될 수 없다. 좋은 의도를 담은 듀란트의 프로젝트에서조차 이름과 직업 외에 우리에게 예 싱 유나 수 푸 파, 츠언 쭝 량, 캉 유텅에 대해 알려진 사실은 없다. 설상가상으로 그 오브제가 거래되는 내용을 기록하는 모든 장부에 그 장인들이 반드시 언급되도록 하고 싶은 듀란트의 최선의 노력에도 불구하고, 경매 시장에 그 의자들은 훨씬 축약된 제목을 달고 나왔다. 앞에서 소개한 제작자를 상세히 열거했던 작품 제목도 <하얀, 독특한 모노-블록 레진 의자>로 변했다. 듀란트가 그토록 정성스럽게 포함시켰던 장인의 이름을 경매 회사가 삭제했기 때문이다.

　　궁극적으로 오로지 예술가만이 작품이 보이고 받아들여지는 방식에 강한 통제권을 갖고 있다. 역시 이런 이유 때문에 제작에 참여한 사람의 이름을 크레디트로 붙이는 방식이 물론 환영할 만하나 꼭 정답은 아니다. 그보다는, 지금까지 책의 전반에서 보여주고자 했듯, 관람객—가볍게 미술관을 찾는 방문객부터 미술관 큐레이터와 학생과 학자를 아우르는 사람들—이 예술품 제작에 맥락적으로 접근해 볼 필요가 있다. 잠시 멈춰 서서 작품에 사용된 재료가 어디서 왔으며, 어떤 손길과 생각과 자원이 그 창작에 관여했을까를 생각해 볼 때, 우리는 그 예술품과 더 깊은 관계를 맺게 된다. 반대로 어떤 비밀 유지 계약이나 혹은 순전한 부주의로 인해 작품 제작에 대한 이야기를 제한할 때마다, 작품이 갖는 의미의 일부를 지워 버리게 된다. 물론 현대미술이 세상에 제시하는 이미지와 아이디어를 진지하게 받아들이는 것은 중요하다. 하지만 정말로 무슨 일이 일어나고 있는지를 이해하기 위해, 그리고 예술의 실질적이면서 중대한 측면을 온전하게 파악하기 위해, 우리는 제작과 관련된 문제에 관심을 가져야만 한다.

Notes
주석

서 문

1. 예술가의 작업실을 둘러싼 변화하는 수사학을 다룬
 중요한 책으로는 Caroline Jones, *Machine in the Studio:
 Constructing the Postwar American Artist* (Chicago:
 University of Chicago, 1996)가 있다.

2. 뒤샹과 레디메이드 전통과 관련해 기술, 기술의 단순화,
 새로운 기술의 습득에 대한 확장된 연구로는 Jone Roberts,
 *The Intangibilities of Form: Skill and Deskilling in Art
 After the Readymade* (London: Vero, 2007)를 참조.

3. Tom Folland, "Robert Rauschenberg's Queer Modernism:
 The Early Combines and Decoration," *Art Bulletin* 92/4
 (December 2010), pp.348-65.

4. Susan E. Bernick, "A Quilt is an Art Object when it
 Stands Up Like a Man," in Cheryl B. Torsney and Judy
 Elsley, eds. (편집), *Quilt Culture: Tracing the Pattern*
 (Columbia: University of Missouri Press, 1994), pp.135-
 50을 보라.

5. Rosalind Krauss, "Reinventing the Medium," *Critical
 Inquiry* 25/2 (Winter 1999), pp.289-305; 그리고 "Two
 Moments from the Post-Medium Condition," October
 116 (Spring 2006), pp.55-62.

6. Karl Marx, "Wage Labour and Capital[1847]," reprinted
 (재인쇄) in Robert C. Tucker, ed. (편집), *The Marx-
 Engels Reader*, second edition (제2판) (New York and
 London: WW Norton and Company, 1978), p.205.

7. *Ibid.*

8. 이러한 견해는 브루노 라투르 Bruno Latour의 "행위자
 네트워크 이론 actor network theory"과 약간 차이를
 보인다. 라투르의 이론에서는 사물도 행위능력 agency을
 갖는 것으로 간주된다. Latour, *Matter, Materiality, and
 Modern Culture*, trans. Lydia Davis (London: Routledge,
 2000); 그리고 Bill Brown, "Thing Theory," *Critical
 Inquiry* 28/1 (Fall 2001), pp.1-22를 보라.

9. Gregory Sholette, *Dark Matter: Art and Enterprise in the
 Age of Enterprise Culture* (London: Pluto Press, 2011).

10. Michael Petry, *The Art of Not Making: The New Artist/
 Artisan Relationship* (New York and London: Thames
 Hudson, 2011).

11. 루나에 대해서 더 알고 싶다면, Jennifer A. González,
 *Subject to Display: Reframing Race in Contemporary
 Installation Art* (Cambridge, MA: MIT Press, 2008)를
 보라.

1장 : 회화

1. Alexander Alberro, Yve-Alain Bois, Martha Buskirk,
 Benjamin H.D. Buchloh, Thierry de Duve, and Rosalind
 Krauss, "Conceptual Art and the Reception of Duchamp,"
 October 70 (Fall 1994), pp.127-46.

2. Bruce Glaser, "Questions to Stella and Judd," ed. (편집)
 Lucy Lippard, *Art News* 65/5 (September 1966), p.58.

3. Thierry de Dube, "The Readymade and the Tube of Paint,"
 Artforum 24/9 (May 1986); reprinted (재인쇄) in *Kant
 After Duchamp* (Cambridge, MA: MIT Press, 1996),
 pp.147-96.

4. Namiko Kunimoto, "Shiraga Kazuo: The Hero and
 Concrete Violence," *Art History* 36/1 (February 2013),
 p.174.

5. Niki de Saint Phalle (미출판 텍스트), 1987, reprinted
 (재인쇄) in *The Tate Gallery 1984-86: Illustrated
 Catalogue of Acquisitions Including Supplement to
 Catalogue of Acquisitions 1982-84* (London: Tate
 Gallery, 1988), pp.559-61.

6. Clement Greenberg, "Modernist Painting," *Art and
 Literature* 4 (Spring 1965), p.194.

7. 예를 들어, Caroline A. Jones, *Eyesight Alone: Clement
 Greenberg's Modernism and the Bureaucratization of
 the Senses* (Chicago: University of Chicago Press, 2006);
 그리고 Elissa Auther, *String Felt Thread: The Hierarchy
 of Art and Craft in America* (Minneapolis: University of
 Minnesota Press, 2010)를 보라.

8. Michael Baxandall, *Painting and Experience in
 Fifteenth-Century Italy: A Primer in the Social History
 of Pictorial Style* (Oxford: Clarendon Press, 1972).

9. Ken Johnson, "Don't Call the Cleaning Crew. That Yellow
 Spill is Art," *New York Times* (February 1, 2013), C23.

10. Alfred Gell, *Art and Agency: An Anthropological
 Theory* (Oxford: Oxford University Press, 1998).

11. 미술품 보존가인 캐롤 스트링가리 Carol Stringari는 이
 문제에 대해서 집중 탐구한 전시를 기획했다. *Imageless:
 The Scientific Study and Experimental Treatment of
 an Ad Reinhardt Painting* (New York: Guggenheim

Museum, 2008).

12. Kerry James Marshall, Elizabeth A. T. Smith, and Tricia Van Eck, *One True Thing: Meditations on Black Aesthetics* (Chicago: Museum of Contemporary Art, 2003).

13. Ann Percy, *James Castle: A Retrospective* (Philadelphia: Philadelphia Museum of Art, 2008), p.160.

14. Margherita Dessanay, "Under the Skin of Language," in *Adriana Varejão: Polvo* (London: Victoria Miro Gallery, 2013), p.2.

2장: 목조

1. Jan Garden Castro, "To Make Meanings Real: A Conversation with Mark di Suvero," *Sculpture* 24/5 (June 2005), p.30.

2. Robert Morris, "Some Notes on the Phenomenology of Making: The Search for the Motivated," *Artforum* 8/8 (April 1970), p.62.

3. John C. Welchman, "Jan De Cock: Camouflaging over Totality," in *Past Realization: Essays on Contemporary European Art, XX-XXI*, Vol. 1 (Berlin: Sternberg, 2015).

4. 이 역사 중 일부를 연구한 저서로는 Dung Ngo and Eric Pfeiffer, *Bent Ply: The Art of Plywood Furniture* (Princeton: Princeton Architectural Press, 2003).

5. "Projects: Alice Aycock," *MoMA* 5 (Winter 1978), p.7.

6. 앨리스 에이콕과의 인터뷰(2012년 9월 8일).

7. 이 아이디어는 Joseph Giovannini, "Thick Space, " in *Mary Miss* (New York: Architectural Press, 2004), pp.15-41에서 빌려왔다. Mary Miss, "On a Redefinition of Public Sculpture," *Perspecta* 21 (1984), pp.52-69도 보라.

8. Christian Zapatka, *Mary Miss: Making Place* (New York: Whitney Library of Design, 1997), p.18.

9. *Tadashi Kawamata: Projects* 1982-1990 (London : Annely Juda Fine Art, 1990), n.p.

10. Yvette Biro, "Momentum of the Ephemeral: Kawamata's Temporary Structures," *PAJ: A Journal of Performance and Art* 23/1 (January 2001), pp.105-11: 106.

11. http://blogs.artinfo.com/artintheair/2013/06/17/clash-at-art-basel-police-forcibly-evict-protestors-from-tadashi-kawamata%E2%80%99s-art-favela/. 우리는 이것과 이 책에 인용된 모든 다른 웹사이트들에

2013년 7월 1일부터 2015년 4월 30일 사이에 접속했다.

12. 현대미술과 디자인에서 파벨라favela의 이미지에 대한 보다 폭넓은 연구로는 Adriana Kertzer, *Favelization* (New York: Cooper Hewitt, National Design Museum Designfile e-book, 2014)를 보라.

13. 살세도가 출연하는 <아트: 21*Art:21*>(PBS, 2009년 10월) 에피소드에는 그녀가 고용한 제조업자들과의 수많은 인터뷰들이 담겨 있다. http://www.pbs.org/art21/watch-now/segment-doris-salcedo-in-compassion.

14. 이들의 작품들에 대해서는 Rachel Weiss, "Between the Material World and the Ghosts of Dreams: An Argument about Craft in Los Carpinteros," *The Journal of Modern Craft* 1/2 (Summer 2008), pp.255-70을 보라.

15. Michel Foucault, *Discipline and Punish: The Birth of the Prison* (New York: Vintage Books, 1977).

16. 이 문장은 Donald Preziosi and Claire Farago, eds. (편집), *Grasping the World: The Idea of the Museum* (Aldershoot: Ashgate, 2004)에서 빌려왔다.

3장: 건축

1. 예를 들어 Kenneth Frampton, "Rappel à l'Ordre: The Case for the Tectonic," *Architectural Design* 60/3-4 (1990): Katie Lloyd Thomas, ed. (편집), *Material Matters: Architecture and Material Practice* (London: Routledge, 2007)를 참조.

2. Glenn Adamson and Jane Pavitt, *Postmodernism: Style and Subversion 1970 to 1990* (London: VA Publishing, 2011).

3. Julia Bryan-Wilson, *Art Workers: Radical Practice in the Vietnam Era* (Berkeley: University of California Press, 2009), p.43를 보라.

4. Achille Bonita Oliva, "Interview with Carl Andre," *Domus* 515 (October 1972), pp.51-52.

5. Paul Moorhouse, *Interpreting Caro* (London: Tate Publishing, 2005), p.12에 인용.

6. 1948년부터의 스튜디오 노트, Garnett McCoy, ed. (편집), *David Smith* (New York: Praeger, 1973), p. 22에 재인쇄; Robert Slifkin, "Mechanic Mythologist," exhibition review (전시 리뷰), *The Journal of Modern Craft* 1/1 (March 2008), pp.157-60에 인용. 스미스와 용접에 대해서 더 알고 싶다면, Anne Wagner, "David Smith: Heavy Metal," in *A House Divided: American Art Since*

1955 (Berkeley: University of California Press, 2012), pp.101-17를 보라.

7. Robert Ventury, *Complexity and Contradiction in Architecture* (New York: Museum of Modern Art Press, 1966); Denise Scott Brown, Steven Izenour, and Robert Ventury, *Learning from Las Vegas* (Cambridge: MIT Press, 1972); Michael Golec and Aron Vinegar, *Re-Learning from Las Vegas* (Minneapolis: University of Minnesota Press, 2009).

8. Rosalind Krauss, "Sculpture in the Expanded Field," *October* 8 (Spring 1979), pp.30-44: 34. 이 에세이에서 크라우스의 건축에 대한 담론에는 '포스트 모던'이란 용어가 사용되고 있다. 이 용어는 이 논문이 나오기 2년 전 찰스 젠크스Charles Jencks가 <포스트-모던 건축의 언어*The Language of Post-Modern Architecture*>(London: Academy Editions, 1977)에서 사용해서 대중화된 것으로 크라우스는 이를 일찍 수용했다.

9. Ben Austen, "Chicago's Opportunity Artist," *New York Times Magazine* (December 20, 2013).

10. Estudio Teddy Cruz, "Encroachment into Institutions (2010)," film, www.estudioteddycruz.com.

11. Charles Jencks and Nathan Silver, *Adhocism* (London: Doubleday, 1972); MIT Press에서 2013년 재인쇄.

12. Abraham Cruzvillegas, "Prime Matter," *Walker Art Center magazine* (March 14, 2013), (온라인) www.walkerart.org/magazine/2013/abraham-cruzvillegas-art-autoconstruccion#.

13. *Here and There*, Pace Gallery, 2013를 위한 보도자료.

14. Gregory Williams, "Isa Genzken," exhibition review (전시 리뷰), *Artforum International* 42/1 (September 2003), p.234.

15. Pamela M. Lee, "The Skyscraper at Ear Level," *Parkett* 69 (2004), pp.74-80.

16. Sonia Campagnola, "Oscar Tuazon: Formal Concerns, Utopian Concepts," *Flash Art* 271 (March/April 2010), p.91.

17. Lane Relyea, "Debris and Immobility," *Art Journal* 67/1 (Spring 2008), p.7.

18. "Neglected 9/11 'Junk' Sculpture Rehomed at Olympic Park," *The Week* (September 9, 2013). http://www.theweek.co.uk/uk-news/55032/neglected-911-junk-sculpture-rehomed-olympic-park. 이 조각은

브루클린 소재의 금속 제조소인 밀고 버프킨의 도움을 받아 제작되었다. 관련된 내용은 이 책의 7장을 참조.

19. Melissa Gronlund, "Isa Genzken," exhibition review(전시 리뷰), *Art Monthly* 317 (June 2008), p.25.

4장: 퍼포먼스

1. Adrian Heathfield, *Out of Now: The Lifeworks of Tehching Hsieh* (Cambridge, MA: MIT Press, 2008).

2. Pierre Bourdieu, *The Field of Cultural Production*, ed. and intro. (편집과 서문) Randall Johnson (New York: Columbia University Press, 1993).

3. 예를 들어, Amelia Jones, *Body Art/Performing the Subject* (Minnesota: University of Minneapolis Press, 1998)를 보라.

4. Frazer Ward, "Alien Duration: Tehching Hsieh, 1978-1999," *Art Journal* 65/3 (Fall 2006), pp.6-19: 7.

5. '사회적 도구Social Tools'는 인간이 아닌 동물 연구에서 자주 사용되는 관용구이며 타자들의 몸을 보조하는 몸의 활용을 지칭한다. 개미들이 다른 개미들이 지나갈 수 있도록 물 위에 다리를 형성하는 것과 같은 경우이다.

6. Ward, p.11.

7. Shannon Jackson, *Social Works: Performing Art, Supporting Publics* (New York and London: Routledge, 2011).

8. Holland Cotter, "Chinese Art, In One Man's Translation," *New York Times* (September 7, 2007).

9. Artist's statement(예술가의 말), www.zhanghuan.com.

10. Amelia Jones, "1970/2007: The Return of Feminist Art," *X-tra* 10/4 (Summer 2008), pp.4-18; Jen Graves, "Why Amelia Jones is Wrong about Liz Cohen Regarding Bikinis and Feminism: A Rebuttal," *The Stranger* (September 11, 2008), http://www.thestranger.com/seattle/why-amelia-jones-is-wrong-10about-liz-cohen/Content?oid=667979; and Cassandra Coblentz, "Letter to the Editor," *X-tra* 11/2 (Winter 2008), pp.20-21.

11. 사회학자인 어빙 고프먼Erving Goffman의 고전인 *The Presentation of Self in Everyday Life* (Garden City, NY: Doubleday, 1959)는 엘리베이터 내에서의 사회적 상호작용들에 대한 상당량의 연구들을 포함한다.

12. Francisco Goldman, "Regina José Galindo," *BOMB Magazine* 94 (Winter 2006), p.43.

13. Julian Stallabrass, *Performing Torture* (Palma de

Mallorca, Spain: La Caja Blanca, 2008), p.6, 전시 *Confesión* (La Caja Blanca, Palma de Mallorca, Spain에서 개최)과 함께 출판.

14. Eleanor Heartney, "Workers Unite?," *artnet.com*, http://www.artnet.com/magazineus/features/heartney/the-workers-mass-moca7-26-11.asp.

15. 군인/퍼포머와의 인터뷰, 2011년 6월(퍼포머는 익명으로 남길 선호).

16. Katharine Mieskowski, "Rent-a-Negro.com," *salon.com* (May 14, 2003)에 인용.

17. 다말리 아요와 주고 받은 서신, 2014년 10월.

18. 브랜드 누 댄스brand nu Dacne 웹사이트, nunu.we23.org.

19. Catherine Wood, "Property Values," *Artforum* 47/7 (March 2009), p.90.

20. Carrie Lambert-Beatty, "Against Performance Art," *Artforum* 48/9 (May 2010), p.212.

21. Paul Schimmel, Russell Ferguson, and Kristine Stiles, *Out of Actions: Between Performance and the Object, 1949-1979* (Los Angeles: Museum of Contemporary Art/ London: Thames Hudson, 1998).

5장: 도구 정비

1. Mona Hadler, "Lee Bontecou: Plastic Fish and Grinning Saw Blades," *Woman's Art Journal* 28/1 (Spring/Summer 2007), pp.12-18.

2. John Cage, "How the Piano Came to be Prepared," forword (서문) to Richard Bunger, *The Well-Prepard Piano* (Colorado Springs: The Colorado College Music Press, 1973), p.5; reprinted (재인쇄) in John Cage, *Empty Words: Writings '73-'78* (Middletown, CT: Wesleyan University Press, 1979), p.7.

3. Cage, 1973, pp.7-8.

4. Joe Jones, "Solar Music Hot House," *Arts Electronica Archive*, 1988, http://90.146.8.18/en/archives/festival_archive/festival_catalogs/festival_artikel.asp?iProjectID=9094.

5. Marita Sturken, "Paradox in the Evolution of an Art Form: Great Expectations and the Making of a History," in Sally Jo Fifer and Doug Hall, eds. (편집), *Illuminating Video: An Essential Guide to Video Art* (New York: Aperture in association with Bay Area Video Coalition, 1990), p.110.

6. David Byrne, 앤 파스테르나크Anne Pasternak과의 대화, http://www.davidbyrne.com/archive/art/art_projects/playing_the_building/.

7. Rebecca Horn, "The Bastille Interviews II," Paris, 1993, quoted (인용) in Donald Kuspit, "The Machine Self and The Squiggle Game," *Artnet Magazine* (September 17, 2007), http://www.artnet.com/magazineus/features/kuspit/kuspit9-17-07.asp.

8. Andrew Bolton, et. al., *Alexander McQueen: Savage Beauty* (New York: The Metropolitan Museum of Art, 2011), p.216.

9. *Ibid*.

10. Martha Buskirk, *The Contingent Object of Contemporary Art* (Cambridge, MA: MIT Press, 2005), p.255.

11. 이러한 의미들에 대해 전적으로 탐구하진 않았지만 그런 방향으로 제스처를 취한 초기 영문 논문 중 하나로 Guy Brett, "Lygia Clark: In Search of the Body," *Art in America* 82/7 (July 1994), pp.57-63, 108를 보라.

12. 주디 시카고와 주고 받은 서신, 2014년 7월 8일.

13. 시카고의 1974년 오클랜드 방문을 둘러싼 상황들에 대한 자세한 내용은 캘리포니아 오클랜드 미술관Oakland Museum of California의 큐레이터 크리스티나 린든Christina Linden, Associate Curator of Painting and Sculpture의 도움으로 제공받았다.

6장: 돈

1. Veit Loers, "Cosmological Concepts in Yves Klein," in *Yves Klein* (Milan: Silvana Editoriale, 2009), p.57.

2. Guy Brett and Vincente Todolí, "Cildo Meireles: In the Nature of Things," in Brett, ed. (편집), *Cildo Meireles* (London: Tate Publishing, 2008), p.14. Stephen Home, "Cildo Meireless: The Golden Thread," *Third Text* 52 (Summer 2000), pp.31-44도 보라.

3. Michelle O'Malley, *The Business of Art: Contracts and the Commissioning Process in Renaissance Italy* (New Haven: Yale University Press, 2005).

4. Hongxing Zhang, *Masterpieces of Chinese Painting 700-1900* (London: VA Publishing, 2013).

5. Patricia Cohen, "Artists File Lawsuits, Seeking Royalties," *New York Times* (November 1, 2011).

6. 니콜라스 세로타Nicholas Serota의 데미언 허스트 인터뷰,

in Ann Gallagher, ed. (편집), *Damien Hirst* (London: Tate Publishing, 2012), p.98.

7. Arifa Akbar, "Hirst's £50m skull? It's no more than a decorative object," *Independent* (March 8, 2008)에 인용.

8. 무라카미의 스튜디오 활동에 대해서 설득력 있게 파헤친 텍스트는 Pamela M. Lee, *Forgetting the Art World* (Cambridge, MA: MIT Press, 2012).

9. Roberta Smith, "Art with Baggage in Tow," *New York Times* (April 4, 2008).

10. Grace McQuilten, *Art in Consumer Culture: Mis-Design* (Burlington, VT: Ashgate, 2011); *Pop Life: Art in a Material World* (London: Tate Publishing, 2009).

11. *Sylvie Fleury: 49000* (Karlsruhe: ZKM, 2001), p.48967.

12. 플뢰리에 대한 다음과 같은 적절한 묘사가 있다, "그녀는 민주화된 오트쿠튀르[*고급 맞춤복 또는 그것의 제작, 혹은 그것을 선보이는 박람회를 뜻하는 프랑스어, 영어로는 '하이 패션'이지만 문화적 의미의 차이가 있다]로 가장하고 있는 소비주의에 우리의 주의를 환기하는 듯하지만, 스스로 말하듯 그녀는 쇼핑을 사랑한다." Gilda Williams, *Fresh Cream* (London: Phaidon, 2000), p.268.

13. 우리 저자들은 이 일화를 제공해 준 미술사가 울리히 레만Ulrich Lehmann에게 감사한다.

14. Francesca Gavin, "All Thank Glitters," *Contemporary Magazine 63* (2004). Online at: http://www.contemporary-magazines.com/profile63.htm.

15. 프란체스코 보나미Francesco Bonami와의 인터뷰, *Josephine Meckseper* (New York: Flag Art Foundation, 2011), pp.4-5.

16. Rachel Hooper, "Satire and a Cynical Smile: Josephine Meckseper," in *Brave New Worlds* (Minneapolis: Walker Arts Center, 2007), p.145.

17. Andrew Russeth, "Josephine Meckeseper at Andrea Rosen Gallery," *Observer* (December 10, 2013), http://observer.com/2013/12/josephine-meckseper-at-andrea-rosen-gallery/.

18. 프란체스코 보나미와의 인터뷰, *Josephine Meckseper* (New York: Flag Art Foundation, 2011), pp.4-5.

19. 이 부분에 인용된 프레드 윌슨의 모든 말들은 저자들이 2014년 1월 24일 그와 나눈 인터뷰로부터 가져 왔다.

20. Nigel Prince, "Tell Me What You See," in *Susan Collis: Since I Fell for You* (Birmingham: IKON, 2010), p.11.

21. Louise Neri et al., *Roni Horn* (London: Phaidon, 2000), p.34.

7장 : 외주 제작

1. Peter Galison and Caroline A. Jones, "Factory, Laboratory, Studio: Dispersing Sites of Production," in Peter Galison and Emily Thomas, eds. (편집), *The Architecture of Science* (Cambridge, MA: MIT Press, 1999), pp.497-540.

2. 미술 교육이 담당하는 중요한 역할에 대해 더 자세히 알고 싶다면, Howard Singerman, *Art Subjects: Making Artists in the American University* (Berkeley, CA: University of California Press, 1999)를 보라.

3. Caroline Soyez-Petithomme, "Paris Thinks Big, But Small is Also Beautiful," *Art Review* 60 (October 2012), pp.98-99: 99.

4. Louise Kaplan, "The Telephone Paintings: Hanging Up Moholy," *Leonardo* 26/2 (April 1993), pp.165-68.

5. 구성주의(그리고 이후의 생산주의 Productivist) 운동에 대해서 더 자세히 살펴보고 싶다면, Christina Kiaer, *Imagine No Possessions: The Socialist Objects of Tussian Constructivism* (Cambridge, MA: MIT Press, 2008).

6. 알렉산더 로워Alexander Rower와의 인터뷰(2014년 6월 11일).

7. 브루스 기틀린Bruce Gitlin, 밀코 버프킨Milgo Bufkin과의 인터뷰(2014년 4월 25일).

8. Jonathan Lippincott, *Large Scale: Fabricating Sculpture in the 1960s and 1970s* (Princeton: Princeton Architectural Press, 2010).

9. Madeleine Schwartz, "Art in Hand: A Conversation with Lawrence Voytek and Peter Ballantine," *Harvard Advocate* (Fall 2009), http://theharvardadvocate.com/article/67/notes-from-21-south-street-art-in-hand-a-conversation-with-lawrence-voytek-and-peter-ballantine/.

10. Anne Byrd, "Anne Truitt: Perception and Reflection," *Brooklyn Rail* (December 11, 2009).

11. Jori Finkel, "At the Ready When Artists Think Big," *New York Times* (April 27, 2008), AR11; Guy Raz, "An Art Factory Goes Out of Business," *National Public Radio* (May 30, 2010), http://www.npr.org/templates/story/story.php?storyId=127239760. (많은 다른 제조업자들 중) 칼슨 앤 컴퍼니Carlson Co.에 관해서는, Michelle Kuo, "Industrial Revolution," *Artforum* 46/2 (October 2007), pp.306-15를 또한 보라.

12. Michael Petry, *The Art of Not Making: The New Artist/ Artisan Relationship* (New York and London: Thames Hudson, 2011).

13. Patsy Craig, *Making Art Work: The Mike Smith Studio* (London: Trolley Books, 2003).

14. Claire Bishop, "Delegated Performance: Outsourcing Authenticity," in *Artificial Hells: Participatory Art and the Politics of Spectatorship* (New York and London: Verso, 2012), pp.219-39.

15. Philip Tinari, "Original Copies," *Artforum* 46/2 (October 2007), pp.344-51: 347.

16. James Hughes, "Fast Masters: An Interview with Winnie Wong," *Believer* 11/9 (November/December 2013), pp.66. 또한 Wong, *Van Gogh on Demand: China and the Readymade* (Chicago: University of Chicago Press, 2014) 를 보라.

17. 그레그 힐티와의 인터뷰(2012년 8월 21일, 리슨 갤러리 Lisson Gallery).

8장: 디지털화

1. Ken Friedman, Owen Smith, and Lauren Sawchyn, eds. (편집), *The Fluxus Performance Workbook* (Performance Research e-publication, 2002), p.70.

2. Beatrice Gross, "Order and Disorder: Where Every Wall is a Door," in *Sol LeWitt* (Metz: Centre Pompidou Metz, 2007), p.21.

3. Michael Rush, "Code as Medium," in Jo Anne Northrup, ed. (편집), *Leo Villareal* (Ostfildern: Hatje Cantz, 2010), p.40.

4. Colin Herd, "Technological Expressionism: Cory Arcangel," *Aesthetica* 41 (June/July, 2011), pp.30-32: 32. 또한 예술가의 웹사이트를 보라. http://www. coryarcangel.com/things-i-made/2010-046-photoshop-cs#sthash.hbsA9AOn.dpuf.

5. Barbara Junge, *The Digital Turn* (Zürich: Park Books, 2012), p.11.

6. Andrea Scott, "Futurism: Cory Arcangel plays around with technology," *New Yorker* (May 30, 2011), pp.30-34: 30.

7. http://www.coryarcangel.com/things-i-made/ SuperMarioClouds#stash.Qo5ZyHiO.dpuf.

8. Cory Arcangel, "On Compression," in Steven Bode, ed.

(편집), *A Couple Thousand Short Films About Glenn Gould* (London: Film and Video Umbrella, 2008), pp.221-22.

9. http://new-aesthetic.tumblr.com/about.

10. Hito Steyerl, "In Defense of the Poor Image," *e-flux* 10 (November 2009), http://www.e-flux.com/journal/in-defense-of-the-poor-image/.

11. Thomas Weski, "The Privileged View," in *Andreas Gursky* (Cologne: Snoeck, 2007); Paul Erik Tojner, "Seeing Without Looking. Looking Without Seeking," in Michael Holm, ed. (편집), *Andreas Gursky* (Louisiana, Denmark: Hatje Cantz, 2012), p.107.

12. Thomas Weski, "The Scientific Artist," in *Thomas Ruff Works 1979-2011* (Munich: Schirmer/Mosel, 2012), pp.16-17에 인용.

13. Okwui Enwezor, "The Conditions of Spectrality and Spectatorship in Thomas Ruff's Photography," in *ibid.*, p.15.

14. Matthias Winzen, *Thomas Ruff: Photography 1979 to the Present* (New York: DAP, 2001), p.150에 인용.

15. John G. Hanhardt and Ken Hakuta, *Nam June Paik: Global Visionary* (Washington, DC: Smithsonian American Art Museum, 2012), p.63.

16. Martha Rosler, "Vidoe: Shedding the Utopian Moment [1986]," reprinted (재인용) in Rosler, *Decoys and Disruptions: Selected Writings 1975-2001* (Cambridge, MA: MIT Press, 2004), p.73.

17. 토마스 루프와 폴 파이퍼의 대화, *Paul Pfeiffer* (Ostfildern: Hatje Cantz, 2004), pp.72-74.

18. Jennifer González, "Paul Pfeiffer," *BOMB* 83 (Spring 2003), p.24.

19. Stefano Basilico, "Disturbing Vision," in *Paul Pfeiffer* (Ostfildern-Ruit: Hatje Cantz, 2004), p.25. Jane Farver, "Morning after the Deluge," in *Paul Pfeiffer* (New York/Chicago: DAP/Museum of Contemporary Art, 2003), p.43도 보라.

20. 폴 파이퍼와 존 발데사리John Baldessari의 대화, in *ibid.*, p.38.

21. *Ibid.*, p.39.

22. Haroon Mirza, Helen Legg, and Marie-Anne Quay, "A Conversation Around an Exhibition," in Helen Legg, ed. (편집), */1/1/1/1/1/1/1/1/ A User's Manual* (Bristol: Spike Island, 2012), p.7.

23. Haroon Mirza, 엘리자베스 닐슨Elizabeth Neilson과의 인터뷰, *A Bulletin* 4 (Liverpool: A Foundation, 2009), p.3.

24. Renée Green, "The Digital Import/Export Funk Office," in *Other Planes of There: Selected Writings* (Durham, NC: Duke University Press, 2014), p.355.

25. Julia Scher, "Artist Statement," in "Julia Scher: Predictive Engineering2-New Work," *SFMOMA*, http://www.sfmoma.org/exhib_events/exhibitions/details/espace_scher.

26. Faith Wilding, "Duration performance: The Economy of Feminized Maintenance Work," 예술가의 웹사이트, http://faithwilding.refugia.net/durationperformance.pdf,p.10.

27. Ann Tempkin, *Color Chart: Reinventing Color 1950 to Today* (New York: MoMA, 2008), p.228.

28. Karen Rosenberg, "Gerhard Richter: Painting 2012," art review (아트 리뷰), *New York TImes* (September 20, 2012).

29. Lawrence Wechsler, "David Hockney's iPhone Passion," *New York Review of Books* (October 22, 2009), p.35.

9장 : 크라우드소싱

1. 편지의 저자에 대해 완전히 밝혀진 바는 없지만, 아마도 뒤샹과 피에르 로쉬Pierre Roche, 베아트리스 우드Beatrice Wood가 함께 작성했을 가능성이 높다; "The Richard Mutt Case," *The Blind Man* 2 (May 1917), p.5.

2. Jeff Howe, "The Rise of Crowdsourcing," *Wired* 14/6 (June 2006), pp.1-4.

3. Bill Arning, " Sure, everyone might be an artist... but only one artist gets to be the guy who says that everyone else is an artist," in Ted Purves, ed. (편집), *What We Want is Free: Genereosity and Exchange in Recent Art* (Stony Brooks: SUNY Press, 2005), pp.11-16.

4. Hans Ulrich Obrist, "Introduction," *do it* (2002), http://www.e-flux.com/projects/do_it/itinerary/itinerary.html. 또한 Ulrich, *do it: The Compendium* (New York: Independent Curators International, 2013)도 보라.

5. 예를 들어, Jonathan D. Katz and David C. Ward, *Hide/Seek: Difference and Desire in American Portraiture* (Washington, DC: Smithsonian National Portrait Gallery, 2010), p.55를 보라.

6. Miranda July and Harrell Fletcher, *Learning to Love You More* (Munich/New York: Prestel, 2007), p.1.

7. Andrea Grover, *Phantom Captain: Art and Crowdsourcing* (New York: Apexart, 2006), 에피팩스아트 뉴욕Apexart, New York에서 개최된 동명의 전시와 함께 출판.

8. Anna Dezeuze, "Express Yourself," *Variant* 31 (Spring 2008), p.4.

9. 최근의 미술에서 참여에 관한 논쟁들은 너무나 다양해 자세히 소개하기 어렵지만, 눈에 띄는 회의론을 제시한 것은 Claire Bishop, *Artificial Hells: Participatory Art and the Politics of Spectatorship* (London and New York: Verso, 2012).

10. Bradley L. Taylor, "Negotiating the Power of Art: Tyree Guyton's the Heidelberg Project and its Communities," in Viv Golding and Wayne Modest, eds. (편집), *Museums and Communities: Curators, Collections and Collaboration* (London: Bloomsbury, 2013), p.51.

11. 큐레이터 샬롯 코튼Charlotte Cotton의 서문과 함께 *Celebrating Urban Light* (Los Angeles: Los Angeles County Museum of Art, 2009).

12. James Surowiecki, *The Wisdom of Crowds: Why the Many are Smarter than the Few and How Collective Wisdom Shapes Business, Economics, Societies, and Nations* (New York: Doubleday, 2004).

13. http://weworkinafragilematerial.com/Flagglarna/project06/04_06_blasOchknada.htm.

14. 스테퍼니 시주코 웹사이트, http://www.stephaniesyjuco.com/p_counterfeit_crochet.html.

15. 이 프로젝트에 대해서 더 알고 싶다면, Anne Wilson and Chris Molinski, Wind/Rewind/Weave (Knoxville, TN: Knoxville Museum of Art, 2011)를 보라. 여기에는 글렌 애덤슨Glenn Adamson과 줄리아 브라이언-윌슨Julia Bryan-Silson 그리고 제니 솔킨Jenni Sorkin의 에세이들이 포함되어 있다.

결론

1. 클레어 퐁텐의 웹사이트, http://www.claurefontaine.ws/bio.html.

2. 클레어 퐁텐과의 인터뷰(2014년 7월).

3. Sam Durant, Artist's Statement (예술가의 말), 2006, http://samdurant.net/index.php?/projects/porcelain-

chairs/.

4. 이 논란의 일부를 설명한 글들 중 일례로, Gail Levin, "Art
 Meets Politics: How Judy Chicago's *The Dinner Party*
 Came to Brooklyn," Dissent 54/2 (Spring 2007), pp.87–
 92를 보라.

Further Reading
추가 참고 도서

Adamson, Glenn, The Craft Reader (New York: Berg Publishers, 2010).

___ The Invention of Craft (London: Bloomsbury, 2013).

___ Thinking Through Craft (New York: Berg, 2007).

Aranda, Julieta, et al. (외), eds (편집), Are You Working Too Much?: Post-Fordism, Precarity, and the Labor of Art (Berlin: Sternberg Press, 2011).

Barthes, Roland: "The Death of the Author [1967]," in Image-Music-Text, trans (번역). Stephen Heath (New York: Hill and Wang, 1977), pp.142-48.

Belasco, Daniel, Dick Polich: Transforming Metal into Art (New Paltz, NY: Samuel Dorsky Museum of Art, 2014).

Boettger, Suzaan, Earthworks: Art and Landscape of the Sixties (Berkeley: University of California Press, 2002).

Bourriaud, Nicolas, Relational Aesthetics (Dijon: Les Presses Du Réel, 1998).

Bryan-Wilson, Julia, "Dirty Commerce: Art Work and Sex Work since the 1970s," differences: A Journal of Feminist Cultural Studies 23/2 (Summer 2012), pp.71-112.

___ "Knit Dissent," in Alexander Dumbadze and Suzanne Hudson, eds (편집), Contemporary Art: 1989 to the Present (London: Wiley-Blackwell, 2013), pp.245-53.

___ "Occupational Realism," TDR: The Drama Review 56/4 (Winter 2012), pp.32-48.

___ ed. (편집), October files: Robert Morris (Cambridge, MA: MIT Press, 2013).

Cartiere, Cameron, and Shelly Willis, eds (편집), The Practice of Public Art (New York: Routledge, 2008).

Copeland, Huey, Bound to Appear: Art, Slavery, and the Site of Blackness in Multicultural America (Chicago: University of Chicago Press, 2013).

Craig, Patsy, Making Art Work: THe Mike Smith Studio (London: Trolley Books, 2003).

Crimp, Douglas, On the Museum's Ruins (Cambridge, MA: MIT Press, 1993).

Davidts, Wouter, and Kim Paice, eds (편집), The Fall of the Studio: Artists at Work (Amsterdam: Valiz, 2009).

Davis, Ben, 9.5 Theses on Art and Class (Chicago: Haymarket Books, 2013).

Dawkins, Nicole, "Do It Yourself: The Precarious Work and Postfeminist Politics of Handmaking in Detroit," Utopian Studies 22/2 (2011), pp.261-84.

fig, Joe, Inside the Painter's Studio (Princeton: Princeton Architectural Press, 2009).

Fraser, Andrea, Museum Highlights: The Writings of Andrea Fraser, ed. (편집), Alexander Alberro (Cambridge MA: MIT Press, 2007).

Gallison, Peter, and Caroline A. Jones, "Factory, Laboratory, Studio: Disperseing Sites of Production," in Peter Gallison and Emily Thompson, eds (편집), The Architecture of Science (Cambridge, MA: MIT Press, 1999), pp.497-540.

Gill, Rosalind, and Andy Pratt, "In the Social Factory? Immaterial Labor, Precariousness, and Cultural Work," Theory, Culture, and Society 25 (2008), pp.1-30.

Griffin, Tim, ed., "The Art of Production," Special issue (특별판), Artforum International 46/2 (October 2007).

Higgins, Hannah, Fluxus Experience (Berkeley: University of California Press, 2002).

Jacob, Mary Jane, and Michelle Grabner, eds (편집), The Studio Reader: On the Space of Artists (Chicago: University of Chicago Press, 2010).

Kaprow, Allan, Essays on the Blurring of Art and Life (Berkeley: University of California Press, 1993).

Katz, Jonathan, "'Committing the Perfect Crime': Sexuality, Assemblage, and the Postmodern Turn in American Art," Art Journal 67/1 (Spring 2008), pp.38-53.

Kelsey, Robin, "Playing Hooky/Simulating Work: The Random Generation of John Baldessari," Critical Inquiry 38/4 (Summer 2012), pp.746-75.

Kester, Grant H., ed. (편집), Art, Activism, and Oppositionality: Essays from Afterimage (Durham, NC: Duke University Press, 1998).

Kuo, Michelle, "One of a Kind," in Jeff Koons: A Retrospective (New York: Whitney Museum of American Art, 2014), pp.247-52.

Kwon, Miwon, One Place After Another: Site-Specific Art and Locational Identity (Cambridge, MA: MIT Press, 2002).

Lajer-Burcharth, Ewa, "Real Bodies: Video in the Nineties," Art History 20/2 (June 1997), pp.185-213.

Lippard, Lucy, *Six Years: The Dematerialization of the Art Object from 1966 to 1972, A Cross-Reference Book on Some Esthetic Boundaries* (New York: Praeger, 1973).

Molesworth, Helen, "House Work and Art Work," in Alexander Alberro and Sabeth Buchmann, eds (편집), *Art After Conceptual Art* (Cambridge, MA: MIT Press, 2006), pp.66-84.

Molesworth, Helen, ed. (편집), *Work Ethic* (University Park, PA: Penn State University Press, 2003).

Rancière, Jacques, "On Art and Work," in *The Politics of Aesthetics* (New York: Continuum, 2004), pp.42-45.

Siegel, Katy, and Paul Mattick, *Art Works: Money* (New York and London: Thames Hudson, 2004).

Stimson, Blake, "Conceptual Work and Conceptual Waste," *Discourse* 24/2 (Spring 2002), pp.121-51.

Thompson, Nato, ed. (편집), *Living as Form: Socially Engaged Art from 1991-2011* (Cambridge, MA: MIT Press, 2012).

Turner, Fred, "Romantic Automatism: Art, Technology, and Collaborative Labor in Cold War America," *Journal of Visual Culture* 7/1 (2008), pp.5-26.

Ukeles, Mierle Laderman, "Maintenance Art Manifesto [1969]," in Alexander Alberro and Blake Stimson, eds. (편집), *Conceptual Art: A Critical Anthology* (Cambridge MA: MIT Press, 1999), pp.122-25.

Picture Credits
도판 목록

p.1 헬렌 프랑켄탈러, 스튜디오에서 일하는 모습, 1969 (디테일). Photo Ernst Hass/Getty Images.

p.2 애드 라인하르트, 스튜디오에서 일하는 모습, 1966년 7월 뉴욕, Photo John Loengard/The Life Picture Collection/Getty Images. © ARS, NY and DACS, London 2016.

p.6 고든 마타-클락, 원뿔 교차Conical Intersect, 1975. 필름 스틸 컷의 디테일. 고든 마타-클락 재단과 뉴욕/런던 데이비드 즈워너 제공. © 2016 Estate of Gordon Matta-Clark/ Artists Rights Society (ARS), New York, DACS, London.

서문

p.9 침대에서 그림을 그리는 프리다 칼로. © 2016. Bando de México Diego Rivera Frida Kahlo Museums Trust, Mexico, D.F./DACS.

p.10 1969년 3월 25일 신혼여행 중 암스테르담 힐튼 호텔 침실에서 기자들을 맞이하는 존 레논과 오노 요코. Photo AFP/Getty Images.

p.12 차이 위안과 젠 준시, 트레이시 에민의 침대에 올라탄 두 명의 예술가Two Artists Jump on Tracey Emin's Bed, 1999. 런던 테이트 브리튼에서 벌어진 퍼포먼스. © Cai Yuan and Jian Jum Xi (Mad for Real). © Tracey Emin. All rights reserved (저작권의 보호를 받는 작품), DACS 2016.

p.13 에런 코블린, 양 시장The Sheep Market, 2009. 아마존 매커니컬 터크로 노동력을 동원해 제작한 만 마리 양 모음. 에런 코블린 제공.

p.14 안드레아 지텔, A-Z 웨건 스테이션, 제2세대2nd Generation A-Z Wagon Stations, 2012. 캘리포니아 AZ West 조슈아 나무에 설치, 뉴욕 안드레아 로젠 갤러리 제공. Photo Jessica Eckert. © Andrea Zittel.

p.15 크리스토와 잔 클로드, 게이트The Gates, 센트럴 파크, 뉴욕 시, 1979-2005. 7,503 개의 게이트, 각 높이 4.87m 너비 1.68m부터 5.48m까지 다양, 23마일(37 km)의 길을 따라 늘어섬, 지지대 없음, 사프란 색 천이 각 게이트의 꼭대기로부터 지표면에서 2.13m 높이까지 늘어짐. Photo Lou Jones/Getty Images.

p.17 차이 구어 치앙, 시기가 안 좋은: 1막Inopportune: Stage One의 전시용 복제품, 뉴욕 솔로몬 R. 구겐하임 미술관, 2008. 아홉 대의 자동차와 시퀀스로 켜지는 멀티 채널 라이트 튜브들로 구성, 크기 가변. 뉴욕 솔로몬 R. 구겐하임 재단 제공. Photo David Heald.

p.18 (위) 엘 아나추이, 땅의 피부Earth's Skin, 2007. 알루미늄과 구리선, 약 4.5×10 m. Photo Brooklyn Museum. © El Anatsui.

p.18 (아래) 2013년 브루클린 미술관에 엘 아나추이의 땅의 피부Earth's Skin를 설치하는 미술품 설치가들. 작가와 뉴욕 잭 쉐인먼 갤러리 제공. 브루클린 미술관이 제작한 필름의 스틸컷. © El Anatsui.

p.23 (위) 틸다 스윈튼, 더 메이비The Maybe, 2013년 3월 23일. 뉴욕 현대미술관에 설치. Photo Jannis Werner/ Demotix/Corbis.

p.23 (아래) 제임스 루나, 민속품Artifact Piece, 1986. 퍼포먼스. 제임스 루나 제공.

1장

p.27 로버트 배리, 비활성 가스 시리즈Inert Gas Series, 1969. 카탈로그 페이지, 사진들과 컬러 슬라이드, 50 × 50 cm. 함부르크 미술관, 함부르크, 독일/Bridgeman Images. © Robert Barry.

p.29 헬렌 프랑켄탈러, 스튜디오에서 일하는 모습, 1969. Photo Ernst Haas/Getty Images.

p.30 샘 길리엄, ...을 따라Along, 1969. 캔버스에 아크릴, 281.9×365.8×5.1 cm. 로스 앤젤레스 데이비드 콜단스키 갤러리 제공. Photo Fredrik Nilsen.

p.31 게르하르트 리히터, 일하는 모습. 코린나 벨츠의 영화인 게르하르트 리히터 회화Gehard Richter Painting (2011)의 스틸컷. © zero one film.

p.32 (왼쪽) 카즈오 시라가, 스튜디오에서 그림을 그리는 모습, 1963. 일본 아마가사키 문화 센터 제공.

p.32 (오른쪽) 니키 드 생 팔, 감브리너스Tir Gambrinus, 뮌헨 베커 갤러리, 1963. Photo akg-images/Interfoto. © 2016 Niki de Waint Pahlle Charitable Art Foundation/ ADAGP, Paris and DACS, London.

p.33 올라프 브로이닝 연막탄2Smoke Bombs, 2011. C-프린트, 120×150cm, 에디션 6. 올라프 브로이닝 제공.

p.35 (왼쪽) 이브 클랭, 블루 모노크롬Blue Monochrome, 1961. 베니어판 위에 씌운 코튼 위에 합성 폴리머 건식 안료, 195.1×140cm. 시드니와 해리엇 재니스 컬렉션.

뉴욕 현대미술관/피렌체 스칼라. © Yves Klein, ADAGP, Paris and DACS, London 2016.

p.35 (오른쪽) 데릭 저먼, 블루*Blue*, 1993. 영화 스틸컷. 바실리스크 커뮤니케이션스Ltd 제공.

p.37 (왼쪽) 로즈마리 트로켈, 인내심 있는 관찰*Patient Observation*, 2014. 아크릴 실, 60×60×2.5cm, 62×62×5.6cm (프레임에 넣었을 때). 2개의 연작 중 하나. 슈프뤼트 마거스와 클래드 스톤 갤러리, 뉴욕과 브뤼셀 제공. Photo Ben Hermanni, Neuss. © Rosemarie Trockel, VG Bild-Kunst, Bonn, DACS 2016.

p.37 (오른쪽) 볼프강 라이프, 헤이즐넛 꽃가루를 체로 치는 모습. 1992년 파리 퐁피두 센터 설치. 작가와 뉴욕 스페론 웨스트워터 제공. © Wolfgang Laib.

p.38 애드 라인하르트, 스튜디오에서 일하는 모습, 1966년 7월 뉴욕. Photo John Loengard/The Life Picture Collection/Getty Images. © ARS, NY and DACS, London 2016.

p.39 케리 제임스 마셜, 검은 회화*Black Painting*, 2003. 파이버 글라스에 아크릴, 183×274cm. 블랜튼 미술관, 개인 컬렉션 제공. 작가와 뉴욕 잭 쉐인먼 갤러리 제공. © Kerry James Marshall.

p.40 제임스 캐슬, 무제(인물군)*Untitled(figure group)*, 연대미상. 발견한 종이, 그을음, 출처를 알 수 없는 안료, 16.5×24.4cm. CAS09-0407. © 2009 James Castle Collection and Archive.

p.41 로버트 롱고, 폴록을 따라(가을 리듬: 30번, 1951) *After Pollock (Autumn Rhythm: number 30, 1951)*, 2014. 종이 위에 목탄, 2.32×4.57m. 작가와 메트로 픽처스 제공.

p.42 비크 무니스, 가장 빠른 발렌티나*Valentina, the Fastest*, 설탕 아이들*The Sugar Children* 연작의 일부, 1996. 젤라틴 실버 프린트, 35.6×27.9cm. 뉴욕 시케마 젠킨스 Co. 제공. © Vik Muniz/VAGA, New York/DACS, London 2016.

p.43 바이런 킴, 제유법*Synecdoche*, 1991-현재. 나무에 오일과 왁스, 각 패널의 크기 25.4×20.3cm. 전체 설치 3.05×8.9cm. 워싱턴 국립 미술관 소장. 뉴욕 휘트니 미술관 설치. 뉴욕과 상하이 제임스 코핸 갤러리 제공. Photo Dennis Cowley. © Byron Kim.

p.44 버니 설, 무제(빨강) *Untitled (red)*, 나를 칠해줘*Colour Me* 연작의 일부, 1998. 핸드 프린팅한 컬러 사진, 42×50cm. 작가 제공. © Berni Searle.

p.45 아드리아나 바레자오*Adriana Varejão*, 폴보 유화 물감들*Polvo Oil Colours*, 2013. 33개의 알루미늄 물감 튜브가 들어 있는 아크릴 커버가 있는 나무 상자, 36×51×8cm. 작가, 뉴욕/홍콩 레먼 모핀 갤러리와 런던 빅토리아 미로 제공. Photo Vincente de Mello. ©Adriana Varejão.

p.46 아드리아나 바레자오, 폴보 초상화 III (바다풍경 연작)*Polvo Portraits III (Seascape Series)*, 2014. 캔버스에 유화, 각72×54cm. 작가, 뉴욕/홍콩 레먼 모핀 갤러리와 런던 빅토리아 미로 제공. Photo Jaime Acioli. ©Adriana Varejão.

2장

p.49 안트베르펜 왕립 미술관을 위한 물류기업 카툰 나티*Katoen Natie*의 예술품 수장고.

p.50 제이 드페오, 장미*The Rose*, 1958-1966. 캔버스에 나무와 운모를 섞은 유화, 327.3×234.3×27.9cm. 뉴욕 휘트니 미술관; 제이 드페오 신탁의 기증과 구매, 현대 회화와 조각 위원회와 주디스 로스차일드 재단의 출자. Photo Ben Blackwell. © 2016 The Jay DeFeo Trust/DACS.

p.51 (위) 파멜라 조든, 폭스파이어*Foxfire*의 앞과 뒷면, 2015. 리넨에 유화와 표백제, 121.9×101.6cm. 지지대는 로스앤젤레스 비글 이젤*Beagle Easel*의 크레이그 스트라튼*Craig Stratton* 제작. 작가와 뉴욕 클라우스 폰 니츠사젠트 갤러리 제공.

p.51 (아래) 프랭크 스텔라, 작업 중인 모습, 뉴욕, 1964년. 우고 물라스의 사진 © Ugo Mulas Heirs. © Frank Stella. Ars, NY and DACS, London 2016.

p.52 로렌스 위너, 벽에서 가로×세로36인치 크기의 석고보드나 벽감이나 벽판을 제거하기*A 36"×36"REMOVAL TO THE LATHING OR SUPPORT WALL OF PLASTER OR WALLBOARD FROM A WALL*, 1968. 로렌스 위너가 1969년 스위스 베른 미술관의 전시 <태도가 형태가 될 때: 작품-개념-과정-상황-정보*When Attitudes become Form: Works-Concepts-Processes-Situations-Information*를 위한 작품을 제작하는 모습. 퍼포먼스. 로렌스 위너 제공. © ARS, NY and DACS, London 2016.

p.53 루이즈 니벨슨, 조수 다이애나 맥코운과 일하는 모습, 뉴욕, 1964년. 우고 물라스의 사진 © Ugo Mulas Heirs. © Frank Stella. Ars, NY and DACS, London 2016.

p.54 마크 디 수베로, 행크챔피언*Hankchampion*, 1960.

나무, 스틸 하드웨어와 체인, 전체 1.97×3.86×2.77cm. 뉴욕 휘트니 미술관: 로버트 C. 스컬 부부 기증. Photo Jerry L. Thompson. © 1960 Mark di Suvero.

p.56　앨리스 에이콕, 아트파크*Artpark*에서 작업 중인 모습. '복합 건축물의 시작들...': 발췌 샤프트 #4/다섯 개의 벽들'*The Beginnings of a Complex...': Excerpt Shaft #4/Five Walls*, 1977, 나무, 8.53×2.44m. 작가 제공.

p.57　(왼쪽) 앨리스 에이콕, 어떤 도시를 위한 연구*Studies for a Town*, 1977. 나무, 높이 0.91에서 3.05m, 직경 3.35에서 3.81m까지 다양. 뉴욕 현대미술관. 작가 제공.

p.57　(오른쪽) 앨리스 에이콕, (세부) 어떤 도시를 위한 연구*Studies for a Town*, 1977. 나무, 높이 0.91에서 3.05m, 직경 3.35에서 3.81m까지 다양. 뉴욕 현대미술관. 작가 제공.

p.58　(위) 고든 마타-클락, 원뿔 교차*Conical Intersect*, 1975. 필름 스틸 컷. 고든 마타-클락 재단과 뉴욕/런던 데이비드 즈워너 제공. © 2016 Estate of Gordon Matta-Clark/ Artists Rights Society (ARS), New York, DACS, London.

p.58　(아래) 메리 미스, 주변/가건물/유인용 도구들*Perimeters/Pavilions/Decoys*, 뉴욕 로즐린, 나소 주립 미술관, 1977-78. 대지미술. 작가 제공.

p.60　(위) 타다시 카와마타, 파괴된 교회*Destroyed Church*, 1987년 3월-9월. 나무. 설치 모습, 카셀 도쿠멘타 8. 작가와 파리 카멜 메누어 제공. Photo Leo van der Kleij. © Tadashi Kawamata.

p.60　(아래) 타다시 카와마타, 파벨라 카페*Favela Café*, 2013. 혼합 매체 설치, 아트 바젤, 2013, 크기 가변. 크리스토프 샤이데거 건축. 작가와 파리 카멜 메누어 제공. Photo Fabrice Seixas. © Tadashi Kawamata.

p.61　(왼쪽) 도리스 살세도, 무제*Untitled*, 1998. 나무, 콘크리트와 금속. 188×111.7×54.6cm. 뉴욕 알렉산더앤 보닌 제공. Photo David Heald. © Doris Salcedo.

p.61　(오른쪽) 도리스 살세도, 일하는 모습. 21세기의 예술*Art in the Twenty-First Century* (2009)의 한 에피소드인 "연민*Compassion*"의 스틸컷. ART21 제공.

p.62　도리스 살세도, 2003 제8회 국제 이스탄불 비엔날레를 위한 설치. 뉴욕 알렉산더앤 보닌 제공. Photo Sergio Clavijo. © Doris Salcedo.

p.63　(왼쪽) 마틴 퍼이어, 티켓*Thicket*, 1990. 참피나무와 사이프러스, 170.2×157.5×43.2cm. 매튜 막스 갤러리 제공. © Martin Puryear.

p.63　(오른쪽) 마틴 퍼이어, 어떤 이야기들*Some Tales*, 1975-78. 재와 옐로우 파인, 약 9m. 밀라노 판자 디 비우모 컬렉션. 매튜 막스 갤러리 제공. © Martin Puryear.

p.65　로스 카펜테로스, 소메카*Someca*, 2002. 종이에 수채와 연필, 239×152cm. 주디스 로스차일드 재단. 뉴욕 현대미술관/피렌체 스칼라. 뉴욕 션 켈리 제공. © Los Carpinteros.

p.65　로스 카펜테로스, 구*Globe*, 2015. 3D 렌더링. 런던 빅토리아 앤 앨버트 미술관을 위한 커미션, 2015. 뉴욕 션 켈리 제공. © Los Carpinteros.

3장

p.70　자하 하디드 아키텍츠, 아부다비 공연 예술 센터 디자인 디지털 렌더링, 2008. 자하 하디드 아키텍츠 제공.

p.71　앤서니 카로, 미드데이*Midday*, 1960. 도색한 강철, 235.6×96.2×388.6cm. Photo John Riddy. 바폴드 스컬프처스 리미티드 제공.

p.73　앨리스 에이콕, 미로*Maze*, 1972, 그리고 칼 안드레, 절개*Cuts*, 1967. 로잘린드 크라우스의 논문에 삽입된 이미지, "Sculpture in the Expanded Field(<확장된 장에서의 조각>)," *October*, Vol. 8. (Spring, 1979), p.40, The MIT Press. 앨리스 에이콕 제공. © Carl Andre/ VAGA, New York/ DACS, London 2016.

p.74　티에스터 게이츠, 도체스터 프로젝트*Dorchester Projects*, 시카고, 2013. 아카이브 하우스 과거(2009)와 현재 (2013). 런던 화이트 큐브 제공. Photo Sara Pooley. © Theaster Gates.

p.76　(왼쪽) 티에스터 게이츠, 위그노 하우스를 위한 12개의 발라드*12 Ballads for Huguenot House*, 2012, 도쿠멘타 13, 카셀, 독일. 카셀 도쿠멘타 13과 런던 화이트 큐브 제공. Photo Tanja Jürgensen. © Theaster Gates.

p.76　(오른쪽) 산티아고 치루게다, 쓰레기 수거통*Skips*, *S.C.*, 1997. 점용 허가, 철재, 시트천, 나무 판들, 물감, 크기 가변. 산티아고 치루게다 제공.

p.77　테디 크루즈, 제조된 장소들*Manufactured Sites*, 2008을 위한 렌더링, 이스튜디오 테디 크루즈 제공.

p.78　(왼쪽) 아브라함 크루즈빌레가스, 꺾을 수 없는 것*La Invencible*, 2002. 돌, 깃털, 그리고 혼합 매체, 45.7×38.1×11.4cm. 작가, 런던 토마스 데인 갤러리 그리고 멕시코 시티의 쿠리만주토 제공.

p.78　(오른쪽) 아브라함 크루즈빌레가스, 자동파괴4:

해체 소집autodestrucción4: demolición The Call Up, 2014. 뼈, 나무, 콘크리트, 혼합 매체, 195×180×50cm. Photo Todd White. 작가, 런던 토마스 데인 갤러리 그리고 멕시코 시티의 쿠리만주토 제공.

p.79 마야 린, 서경 74도74° West Meridian, 2013. 버몬트 댄비 대리석, 22.9×427.4×14cm. 에디션 3. 페이스 갤러리 제공. Photo Kerry Ryan McFate. ⓒ Maya Lin Studio.

p.80 이사 겐즈켄, 마르셀Marcel, 1987. 콘크리트, 강철, 202×54×46cm. 뮌헨 렌바흐하우스 시립미술관. 베를린/쾰른 부크홀츠 갤러리 제공.

p.81 레이첼 화이트리드, 하우스House, 1993. Photo Richard Glover/Corbis. 가고시안 갤러리 제공. ⓒRachel Whiteread.

p.83 (위) 오스카 투아존, 부러질 때까지 구부려Bend It Till It Breaks, 2009. 나무, 강철, 그리고 콘크리트. 바시비에르 국제 예술과 전경 센터. 파리 발리스 허틀링 제공. ⓒ Oscar Tuazon.

p.83 (아래) 오스카 투아존, 나는 무언가를 위해 나의 몸을 쓴다, 나는 무언가를 만들기 위해 그것을 쓴다, 나는 뭐든 내 몸으로 만들다. 나는 무언가를 만들고 그것을 위해 돈을 쓰고, 그것으로 돈을 번다. I use my body for something, I use it to make something, I make something with my body, whatever that is. I make something and I pay for it and I get paid for it., 2010. 콘크리트, 철근, 그물망, 약77×450×410cm. 취리히 미그로스 현대미술관 소장품. Photo Stefan Altenburger Photography. ⓒ Oscar Tuazon.

p.84 산티아고 시에라, 각 면이 100cm인 정육면체들을 700cm 움직이기Cubes of 100cm On Each Side Moved 700cm, 2002. 스위스 장크트갈렌 미술관에서 퍼포먼스, 2002년 4월. ⓒ DACS 2016.

p.85 (위) 시니크 스미스, 먼지도 얼룩도 없다No dust, no stain, 2006. 혼합 매체 설치. 위스콘신 매디슨 현대미술관. 뉴욕과 상하이 제임스 코헨 갤러리. Photo Steven Brooke. ⓒ Shinique Smith.

p.85 (아래) 시니크 스미스, 뭉치 변주0020번Bale Variant No.0020, 2011. 옷, 옷감, 노끈과 나무, 182.9×71.1×71.1cm. 뉴욕과 상하이 제임스 코헨 갤러리. Photo Christian Patterson. ⓒ Shinique Smith.

p.86 뉴욕 세계 무역 센터의 잔해에서 큐레이터들이 선별한 기물들이 임시로 JFK 공항에 보관되어 있는 모습. Photo Julie Dermansky/ Corbis.

p.87 (왼쪽) 미야 안도, 9/11 이후After 9/11, 2011. 세계 무역 센터 철강 한 조각, 8.53×3.05m. 9/11 런던 프로젝트 파운데이션 제공.

p.87 (오른쪽) 이사 겐즈켄, 병원(그라운드 제로)Hospital(Ground Zero), 2008. 조화, 플라스틱, 금속, 유리, 아크릴 물감, 천, 스프레이 페인트, 반사 포일, 섬유판, 바퀴들, 312×63×76cm. 베를린/쾰른 부크홀츠 갤러리와 취리히/런던 하우저 위스 제공.

4장

p.91 테칭 시에, 1년 퍼포먼스1978-1979One Year Performance 1978-1979, 1978-1979. 라이프 이미지. Photo Cheng Wei Kuong. 작가와 뉴욕 션 켈리 갤러리 제공. ⓒ 1979 Teching Hsieh.

p.92 테칭 시에, 1년 퍼포먼스1978-1979One Year Performance 1978-1979, 1978-1979. 365 일 스크래치, 작가와 뉴욕 션 켈리 갤러리 제공. ⓒ 1979 Teching Hsieh.

p.93 테칭 시에, 1년 퍼포먼스1978-1979One Year Performance 1978-1979, 1978-1979. 공식 성명서. 작가와 뉴욕 션 켈리 갤러리 제공. ⓒ 1979 Teching Hsieh.

p.94 (왼쪽) 장환, 12제곱미터12㎡, 1994. 퍼포먼스, 베이징. 장환 스튜디오 제공.

p.94 (오른쪽) 장환, 나의 뉴욕My New York, 2002. 퍼포먼스, 뉴욕 휘트니 미술관. 장환 스튜디오 제공.

p.97 에이드리언 파이퍼, 영혼의 양식Food for the Spirit, 1971(사진 재인화1997). 디테일, 사진 넘버 14 중 1. 14장의 실버 젤라틴 프린트와 작가가 임마누엘 칸트의 <순수 이성 비판>의 페이퍼백에서 뜯고, 주석을 단 실제 책 페이지들. 38.1×36.8cm. Collection Thomas Erben. ⓒ APRA Foundation Berlin.

p.98 엘리너 앤틴, 새김: 전통 조각Carving: A Traditional Sculpture 시리즈 중 마지막7일The Last Seven Days, 1972. 28개의 흑백 사진, 각 17.8×12.7cm, 일곱개의 날짜 레이블, 전체 작품은148개의 흑백 사진으로 구성. 뉴욕 로널드 펠드먼 파인 아츠 제공.

p.99 헤더 캐설스, 타임 랩스(앞면)Time Lapse (Front) 중1일Day 1, 2011 그리고 타임 랩스(앞면)Time Lapse (Front) 중161일Day 161, 2011. 아카이블 피그먼트 프린트. 뉴욕 로널드 펠드먼 파인 아츠 제공.

p.100 (위) 리즈 코헨, 에어 건Air Gun, 2005. C-프린트, 127×152cm, 에디션 5, 2 APs. 작가와 뉴욕 살롱94 제공.

p.100 (아래) 리즈 코헨, 바디워크 후드Bodywork Hood,

2006. C-프린트, 127×152cm. 작가와 뉴욕 살롱94 제공.

p.101　기예르모 고메스-페냐, 이민자의 외로움*The Loneliness of the Immigrant*, 1979. 컬러 프린트, 27.9×35.6cm. 작가 제공.

p.102　레지나 호세 갈린도, 우리는 태어남으로써 아무것도 잃지 않는다*We Don't Lose Anything by Being Born*, 2000. 과테말라 시립 쓰레기 처리장에서 이루어진 퍼포먼스. 포렉스 위에 람다 프린트, 180×116cm. Photo Belia de Vico. 밀라노 프로메테오 갤러리 디 이다 피사니 제공.

p.103　레지나 호세 갈린도, 우리는 태어남으로써 아무것도 잃지 않는다*We Don't Lose Anything by Being Born*, 2000, 2012년 팔마 드 마요르카의 라 카사블랑카에 전시된 모습. Photo courtesy Julian Stallabrass. 밀라노 프로메테오 갤러리 디 이다 피사니 제공.

p.105　다말리 아요, 흑인빌리기 닷 컴*rent-a-negro.com*, 2003-2012. 웹사이트. 다말리 아요 제공.

p.106　(위) 키스 타운젠드 오바디케, 키스 오바디케의 흑인성 판매*Keith Obadike's Blackness for Sale*, 2001. 웹사이트. 작가 제공.

p.106　(아래) 누누 콩, 구름 무리들*Crowds of Clouds*, 2010. 퍼포먼스. Photo TL Petterson. 작가 제공.

p.108　마리나 아브라모비치, 예술가가 여기 있다*The Artist is Present*, 2012. 퍼포먼스. Photo Bennett Raglin/ Getty Images. © DACS 2016. © Marina Abramović. 마리나 아브라모비치와 뉴욕 션 켈리 갤러리 제공. DACS 2016.

p.110　테칭 시에, 퍼포먼스 1: 테칭 시에 *Performance1: Tehching Hsieh*, 뉴욕 현대미술관, 2009. Photo Aaron Webb. © Tehching Hsieh.

5장

p.113　구보타 시케코, 버자이너 회화*Vagina Painting*, 1965. 뉴욕 퍼페추얼 플럭서스 페스티벌*the Perpetual Fluxus Festival*에서 퍼포먼스. 디트로이트 길버트 앤 라일라 실버만 플럭서스 컬렉션 제공. Photo George Maciunas. © Shigeko Kubota/ DACS, London/ VAGA, New York 2016.

p.116　(왼쪽) 존 케이지, 피아노를 준비하는 모습, 1960년경. Photo Ross Welser. 존 케이지 트러스트 제공.

p.116　(오른쪽) 존 케이지, 준비를 위한 목록*Table of Preparations*, 소나타와 간주곡*Sonatas and Interludes*의 일부, 1946-1948. 인쇄된 페이지, 22.9×30.5cm. 존 케이지 트러스트 제공. © Henmar Press/ Peters Editions.

p.117　알로라와 칼자디야, 멈추고, 고치고, 준비하라: 준비된 피아노를 위한 "환희의 송가"의 변주*Stop, Repair, Prepare: Variations on "Ode to Joy" for a Prepared Piano*, 2008. 준비된 번스타인 피아노, 피아니스트(사진은 아미르 코스로우퍼*Amir Khosrowpour*), 101.5×107.2×213.4cm. 뉴욕/ 브뤼셀 글래드스톤 갤러리 제공. Photo David Regen. © Allora Calzadilla.

p.118　조 존스, 케이지 뮤직*Cage Music*, 1965년경. 채색된 플라스틱 바이올린과 건전지로 작동하는 두드리는 장치가 들어 있는 금속 새장, 40×33×33cm. 길버트 앤 라일라 실버만 플럭서스 컬렉션 기프트 FC1899. 뉴욕 현대미술관/ 피렌체 스칼라.

p.119　백남준과 저드 얄쿠트, TV 첼로 초연*TV Cellp Premiere*, 1971. 7:25분, 컬러, 무음, 16mm 필름 비디오 상연. 뉴욕 일레트로닉 아츠 인터믹스EAI 제공. © Nam June Paik.

p.120　레베카 혼, 손가락 장갑*Finger Gloves*, 1972. 퍼포먼스, 천, 발사 나무, 길이 90cm. 테이트 멤버스Tate Members의 도움을 받아 런던 테이트, 2002. 작가와 뉴욕 션 켈리 제공. Photo Achim Thode. © Rebecca Horn/ VG Bild-Kunst, 2016.

p.121　(위) 로리 앤더슨, 테이프-활 바이올린 도안*Tape-bow violin diagram*, 1977. 작가 제공.

p.121　(아래) 로리 앤더슨, 모비딕*Moby-Dick* 투어에 사용된 발언 막대*Talking Stick*, 1999. 퍼포먼스. 작가 제공.

p.122　데이비드 번, 건물을 연주하기*Playing the Building*, 2005-12. 설치 모습, 뉴욕 배터리 매리타임 빌딩, 2008. Photo Justin Ouellette. 작가 제공.

p.123　(왼쪽) 장 팅겔리, 메타마틱스 8번*Méta-matics no.8*, 1974. 라이트 보드에 마커펜 드로잉, 30.1×18.8cm. © ADAGP, Paria and DACS, London 2016.

p.123　(오른쪽) 팀 호킨슨, 서명 의자*Signature Chair*, 1993. 학교 책상, 종이, 나무, 금속, 모터로 작동, 94×71.1×61cm. 작가와 페이스 갤러리 제공. © Tim Hawkinson.

p.124　(위) 레베카 혼, 작은 회화 학교가 폭포를 공연하다*The Litltle Painting School Performs a Waterfall*, 1988. 금속 막대, 알루미늄, 족제비털 붓, 전기 모터, 캔버스에 아크릴, 5.79×3.63×2.41m. 미네아폴리스, T.B. 워커 에퀴지션 펀드, 1989. 작가와 뉴욕 션 켈리 제공.

© Rebecca Horn/ VG Build-Kumst 2016.

p.124　(아래) 모델 샬롬 할로Shalom Harlow가 알렉산더 맥퀸의 패션 퍼포먼스 무대에 선 모습, 1999. Standard/ Rex Shutterstock.

p.126　(왼쪽) 백남준, 라 몬테 영의 퍼포먼스 스코어 컴포지션 1960 10번Composition 1960 #10을 재해석한 밥 모리스(머리를 위한 젠)Bob Morris (Zen for Head)를 공연하는 모습. 비스바덴, 서독, 1962. Photo © dpa. © Nam June Paik.

p.126　(오른쪽) 자닌 안토니, 러빙 케어Loving Care, 1992. '러빙 케어' 염색약 '내추럴 블랙' 색상을 이용한 퍼포먼스, 크기 가변. Photo Prudence Cuming Associates Ltd (1993년 런던 앤서니 도페이 갤러리에서). 작가와 뉴욕 루링 오귀스틴 제공. © Janine Antoni

p.128　다카하시 사치요와 시드니 펠즈, 소리 직조Sound Weave, 2003. 수정된 베틀, 중고 오디오 카세트테이프들, 70×70×70cm. 다카하시 사치요와 시드니 펠즈 제공.

p.129　주디 시카고, 자동차 덮개Car Hood, 1964. 자동차 덮개에 아크릴 안료 스프레이, 109×125×10.9cm. 스톡홀름 현대미술관. Photo © Donald Woodman. © Judy Chicago. ARS, NY and DACS, London 2016.

p.130　(위) 주디 시카고, 오클랜드를 위한 나비 한 마리A Butterfly for Oakland를 설치하는 모습, 1974. 사진 제공 Through the Flower achives. © Judy Chicago. ARS, NY and DACS, London 2016.

p.130　(아래) 주디 시카고, 오클랜드를 위한 나비 한 마리A Butterfly for Oakland, 1974. 폭죽과 신호탄. 사진 제공 Through the Flower achives. © Judy Chicago. ARS, NY and DACS, London 2016.

6장

p.136　실도 프렐레스, 돈 나무Money Tree, 1969. 100장의 접힌 1크루제이루 지폐들, 2.5×7×6cm. 뉴욕 갈르리 르롱 제공. © Cildo Meireles.

p.137　제럴드 퍼거슨, 백만 페니1,000,000 Pennies, 1979. 백만 개의 캐나다 페니, 크기 가변. 노바스코샤 아트 갤러리 제공. 작가 기증, 노바스코샤 핼리팩스, 2002. 스코샤뱅크의 지원으로 가능, 2002.126. Photo Steve Farmer Photography.

p.138　크리스 버든, 권력의 탑Tower of Power, 1985. 100 개의 1kg 순금 골드바, 50.8×45.7×45.7cm. 성냥개비, 받침대(나무, 대리석, 유리) 177.8×76.2×76.2cm. 작가와

가고시안 갤러리 제공. © Chris Burden.

p.139　앤디 워홀, 80개의 2달러짜리 지폐(앞면과 뒷면)80 Two Dollar Bills (Front and Rear), 1962. 캔버스에 실크 스크린 잉크, 210×96cm. Photo akg-images. © 2016 The Andy Warhol Foundation for the Visual Arts, Inc./ Artists Rights Society (ARS), New York and DACS, London.

p.140　실도 프렐레스, 제로 달러Zero Dollar, 1978-1984. 종이에 옵셋 인쇄. 6.8×15.7cm, 무제한 에디션. 뉴욕 갈르리 르롱 제공. © Cildo Meireles.

p.142　데미언 허스트, 신의 사랑을 위해For the Love of God, 2007. 플래티늄, 다이아몬드, 그리고 사람의 이빨, 17.1×12.7×19cm. Photo Prudence Cuming Associates Ltd. © Damien Hirst Science Ltd. All rights reserved (저작권의 보호를 받는 작품), DACS 2016.

p.144　무라카미 다카시의 루이비통 가방과 함께한 모델, 마담 피가로Madame Figaro 2003년 1월 호를 위한 사진. Photo Andrea Klarin/ Figarophoto/ Contour Style by Getty Images.

p.145　(왼쪽) 실비 플뢰리, 비통 키폴Vuitton Keepall, 2000. 크롬 도금된 브론즈, 32×46×20cm. 작가와 뉴욕 살롱94 제공.

p.145　(오른쪽) 실비 플뢰리, 2006년 파리 에스파스 루이비통에서 열린 이콘들Icones 전시회에 참석한 모습. Photo Bertrand Rindoff Petroff/ Getty Images.

p.147　실비 플뢰리, 엘라75K(쉽고 편하고 아름다운)Ela 75K(Easy Breezy Beautiful), 2000. 거울과 알루미늄 받침대 위에서 빙글빙글 돌아가는 금 도금된 쇼핑카트, 127×110×110cm. 작가와 뉴욕 살롱94 제공.

p.148　조세핀 맥세퍼, 다 괜찮아Tout va bien, 2005. 전시장 안에 혼합 매체, 전체 96.5×250.2×60cm. 뉴욕 안드레아 로젠 갤러리 제공. © Josephine Meckseper.

p.149　프레드 윌슨, 금속공예1793-1880Metalwork 1793-1880, 전시 박물관 파헤치기: 프레드 윌슨의 설치Mining the Museum: An Inatallation by Fred Wilson의 일부, 메릴랜드 역사박물관, 볼티모어, 1992-1993. 볼티모어 르푸쎄 양식 은식기들, 1830-1880, 제작자 미상, 볼티모어 생산. 작가와 뉴욕 페이스 갤러리 제공. © Fred Wilson.

p.150　(왼쪽) 프레드 윌슨, 키스를 받고 죽다To Die Upon a Kiss, 2011. 무라노 유리, 177.8×174×174cm. 에디션 6과 2 APs. 뉴욕 페이스 갤러리 제공. Photo Kerry Ryan Mcfate. © Fred Wilson.

p.150　(오른쪽) 프레드 윌슨, 검은 여왕Regina

글렌 애덤슨Glenn Adamson이 실행한 모습, 2014년, 뉴욕 브루클린.

p.180 리오 빌러리알, 여명Amanecer, 2010. LED들, 확산 물질, 커스텀 소프트웨어, 전기 장비, 213.4×609×38.1 cm. 작가와 뉴욕 산드라 게링 Inc. 제공.

p.181 코리 아켄절, 포토샵 CS: 110에 72인치, 300 DPI, RGB, 정방형 픽셀, 디폴트 그라디언트 "스펙트럼," mousedown y=16700 x=4350, mouseup y=27450 x=6350Photoshop CS: 110 by 72 inches, 300 DPI, RGB, square pixeld, default gradient "Spectrum," mousedown y=16700 x=4350, mouseup y=27450 x=6350, 2010. C-프린트, 279.4×182.9cm. 코리 아켄절 제공. © Cory Arcangel.

p.182 페이스북의 룰레오 데이터 센터Luleå Data Center, 스웨덴. 페이스북 제공.

p.183 (왼쪽) 코리 아켄절, 슈퍼 마리오 클라우드Super Mario Clouds, 2002-진행 중. 수작업으로 해킹(*5장 p.128 참조)한 슈퍼 마리오 브라더스 카트리지와 닌텐도 게임 시스템, 크기 가변. 코리 아켄절 제공. © Cory Arcangel.

p.183 (오른쪽) 이미지 데이터: 구글 어스Google Earth.

p.184 토마스 루프, 누드 ma27Nudes ma27, 2001. C-프린트(디아섹), 112×140cm. 뉴욕/ 런던 데이비드 즈위너 제공. © DACS 2016.

p.185 클로디아 X. 발데스, 지구에 대한 꿈속에서In the Dream of the Planet, 2002. 디지털 비디오, 7분 40초, 설치, 크기 가변. 작가 제공.

p.186 백남준(존 갓프리John J. Godfrey와 협업), 글로벌 그루브Global Groove, 1973. 싱글 채널 비디오테이프의 스틸 컷, 28분 30초, 컬러, 사운드. 디렉터 메릴리 모스먼Merrily Mossman, 나레이터 러셀 코너Russell Connor. 필름 화면 저드 얄쿠트와 로버트 브리어. 뉴욕 WNET/Thirteen의 TV Lab 제작. © Nam June Paik.

p.187 (왼쪽) 폴 파이퍼, 요한 3:16John 3:16, 2000. 설치 모습, 디지털 비디오 반복, 2분 7초, 금속 골조, LCD 모니터, 14×16.5×91.4cm. DVD 플레이어. 뉴욕 폴라 쿠퍼 갤러리 제공. © Paul Pfeiffer.

p.187 (오른쪽) 폴 파이퍼, 대홍수 후의 아침Morning After the Deluge, 2003. 비디오 프로젝터 상영의 스틸컷, 20분 영상 반복. 뉴욕 폴라 쿠퍼 갤러리 제공. © Paul Pfeiffer.

p.188 허룬 머르자, 혁명의 단면Cross section of a revolution, 2011. 혼합 매체, 크기 가변. 런던 리슨 갤러리 제공. © Haroon Mirza.

p.189 르네 그린, 디지털 수입/수출 펑크 사무실The Digital Import/ Export Funk Office, 1996. 소책자, 작가와 프리 에이전트 미디어 제공.

p.190 줄리아 쉐어, 보안랜드Securityland, 1995. 웹사이트, 작가 제공.

p.191 (위) 나탈리 제레미젠코, BIT 비행기BIT Plane, 1997. 카메라가 설비된 원격 조종 비행기가 찍은 스틸컷. 작가 제공.

p.191 (아래) 하산 엘라히, 트래킹 트랜지언스Tracking Transience, 2002-진행 중. 학제간 자기 감시 프로젝트. 작가 제공.

p.192 서브로사, 셀 트랙Cell Track, 2004. 웹사이트. http://refugia.net/celltrack/.

p.193 카오 페이, 집에 있는 야니Yanny at Home, 코스플레이어Cosplayers 연작 중 일부, 2004. C-프린트, 75×100cm. 작가와 비타민 크리에이티브 스페이스 제공.

p.194 (위) 코리 아켄절, 색깔들Colors, 2006. 싱글 채널 비디오, 아티스트 소프트웨어, 컴퓨터, 33일. 설치 모습, 파워 포인트, DHC/ ART 몬트리올, 캐나다, 2013년 6월-11월. Photo Richard-Max Tremblay. © Cory Arcangel.

p.194 (아래) 게르하르트 리히터, 스트립Strip, 2011. 알루디몬드와 퍼스펙스 사이 종이에 디지털 프린트 (디아섹), 220×220cm. 카탈로그 레조네 919. © Gerhard Richter, 2016.

p.195 데이비드 호크니, 무제, 2009년 6월 19일, 4번Untitled, 19 June 2009, No.4, 2009. 아이폰 드로잉. © David Hockney.

9장

p.201 오노 요코, 플라이FLY, 1964. 1964년 4월 25일 도쿄 나이쿠아 갤러리에서 열리는 개인전 행사를 알리는 글. 오노 요코는 참석하지 않았다. © Yoko Ono.

p.202 모나 하툼, 집Home, 1999. 나무, 강철, 전선, 전구 세 개, 컴퓨터 작동 조광기, 앰프, 스피커 두 대, 크기 가변. 막스 헤츨러 갤러리와 화이트 큐브 제공. Photo Jörg von Bruchhausen. © Mona Hatoum.

p.203 펠릭스 곤잘레스-토레스, <"무제"(엘에이에서 로스의 초상)"Untitled"(Portrait of Ross in L.A.)>, 1991. 다양한 색깔의 셀로판지에 개별 포장된 사탕들, 무한 공급. 전체 크기는 설치에 따라 다양. 이상적 무게: 79.4kg

(175 lbs). 일리노이 시카고 대학교의 스마트 미술관에서 열린 전시 <축제: 급진적 환대와 현대미술*Feast: Radical Hospitality and Contemporary Art*>(2012년 2월 16일 - 5월 10일)에 설치된 모습. 큐레이터 스테파니 스미스Stephanie Smith. 카탈로그. 뉴욕 안드레아 로젠 갤러리 제공. © The Felix Gonzalez-Torres Foundation.

p.204 샘 브라운, 이사하는 날*Moving Day*, 2014. 종이에 연필, 포토샵. Explodingdog.tumblr.com.

p.205 미란다 줄라이와 해릴 플렛처, 당신을 더 사랑하는 법을 배우기*Learning to Love You More*, 2002-2009. 웹사이트. 작가들 제공.

p.207 재판소의 폐쇄, 하이델버그 프로젝트*Obstruction of Justice House, Heidelberg Project* 아카이브. Photo Jeff Nyveen.

p.209 로잔 엘리제 미술관, 우리는 이제 모두 사진작가!*We Are All Photographers Now!*, 2007. 스티브 브리저Steve Bridger, 미치 드 메이Mich de Mey, 바트Bart, 쉐인 폴스터Shane Forster, 앤지Ange가 찍은 사진들이 보이는 설치 모습.

p.210 크리스 버든, 어번 라이트*Urban Light*, 2008. 설치 모습. 마크 디엔저Mark Dienger, 미스터 리틀핸드Mr. Littlehand의 사진들. 작가와 가고시안 갤러리 제공. © Chris Burden.

p.211 메스(필로폰) 중독의 얼굴*Faces of Meth* (2005), www.swarmsketch.com에서 약 1,200명의 익명의 참가자들이 3시간에 걸쳐 그은 1,200개의 개별적인 선들로 이루어졌다: 에베레스트 산*Mount Everest* (2005), www.swarmsketch.com에서 약 1,000명의 익명의 참가자들이 8시간에 걸쳐 그은 1,000개의 개별적인 선들로 이루어졌다: 악어를 먹는 비단뱀*Python Eating Alligator* (2005), www.swarmsketch.com에서 약 1,000명의 익명의 참가자들이 17시간에 걸쳐 그은 1,000개의 개별적인 선들로 이루어졌다: 찾아가지 않은 수화물*Unclaimed Baggage* (2005), www.swarmsketch. com에서 약 1,000명의 익명의 참가자들이 이틀에 걸쳐 그은 1,200개의 개별적인 선들로 이루어졌다. 피터 에드먼즈 제공.

p.213 크리스천 마클레이, 시계*The Clock*, 2010. 싱글 채널 비디오, 상영시간: 24시간. 런던 화이트 큐브와 뉴욕 폴라 쿠퍼 갤러리 제공.

p.214 JR, 인사이드 아웃 프로젝트*Inside Out Project*, 카라카스, 베네수엘라, 2012. 글로벌 참여 프로젝트. © JR.

p.215 (위) 위 워크 인 어 프레절 머테리얼, 할 수 있어!*You Can Do It!*, 2004. 스톡홀름 텐스타 미술관에 열린 워크숍. Wwiafm(위 워크 인 어 프레절 머테리얼) 제공.

p.215 (아래) 위 워크 인 어 프레절 머테리얼, 할 수 있어!*You Can Do It!*, 2004. 스톡홀름 소재의 한 수용예 협동조합Blås Knåda에 열린 워크숍. Wwiafm(위 워크 인 어 프레절 머테리얼) 제공.

p.216 스테퍼니 시주코, 위조 코바늘 뜨기 프로젝트 (어떤 정치적 경제 비판)*Counterfeit Crochet Project (Critique of a Political Economy)*, 2006-진행 중. 프로젝트 참여자들이 제공한 이미지들 모음. 작가와 샌프란시스코 캐서린 클라크 갤러리 제공.

p.218 캣 마사, 나이키 탄원 담요*Nike Petition Blanket*, 2003-2008. 합성섬유와 울로 된 실, 4.57×1.83cm. 작가 제공.

p.219 앤 윌슨, 지역 산업*Local Industry*, 2010. 설치 모습, 테네시 녹스빌 미술관, 작가 제공.

결론

p.225 클레르 퐁텐, 이 네온은 천 구백 오십 유로의 보수를 받은 펠리스 로 콘트에 의해 제작되었다*This Neon Was Made by Felice Lo Conte for the Remunetation of One Thousand, Nine Hundred and Fifty Euros*, 2009. 네온, 변압기, 케이블류, 5×342×42cm. 작가와 뉴욕 메트로 픽처스 제공.

p.226 샘 듀란트, 하얀, 독특한 모노-블록 레진 의자*White, Unique Mono-Block Resin Chair*, 2006. 유약을 바른 도자기, 45.7×45.7×76.2cm. 뉴욕 폴라 쿠퍼 갤러리. © Sam Durant.

p.229 로스 앤젤레스UCLA 해머미술관에 있는 주디 시카고의 디너 파티*The Dinner Party*의 감사의 벽의 설치 모습, 1996. Photo © Donald Woodman. © Judy Chicago. ARS, NY and DACS, London 2016.

마지막 장

p.254 앨리스 에이콕, 아트파크*Artpark*에서 작업 중인 모습. '복합 건축물의 시작들...': 발췌 샤프트 #4/다섯 개의 벽들*The Beginnings of a Complex...': Excerpt Shaft #4/Five Walls*, 1977, 나무, 8.53×2.44m. 작가 제공.

248

Acknowledgments
감사의 글

프로젝트의 초창기부터 우리를 옹호해 주고, 열정과 신뢰로 이끌어 준 템스허드슨 출판사의 잭키 클라인에게 너무나 감사한다. 사라 헐과 린다 스코필드, 소피 톰슨, 로저 소프, 조 월턴, 실리아 화이트를 포함해 이 책을 만드는 데 기여한 출판사의 모든 사람과 우리의 디자이너인 프레이저 머거리지, 콘스탄체 하인과 줄스 에스테브에게 감사한다. 아직까지 제작의 문제는 분명 어떤 사람들에게는 민감한 주제이다. 우리는 이 책에 언급된 거의 모든 미술 작품에 대한 이미지들을 요청했지만, 몇몇 예술가는 노골적으로 허가 내주기를 거부하기도 했다. 하지만, 그런 사람들은 소수였다. 책을 저술하는 과정에서 많은 예술가와 제작자들에게 상의하고 문의했고, 그들은 너그러이 자신의 지혜와 지식을 나누어 주었다. 사라 코웬은 캘리포니아에서 특유의 우아함과 지성으로 우리를 위해 훌륭한 리서치 작업을 해 주었고, 엘리너 데이비스는 런던에서 추가적 리서치 지원으로 우리에게 다량의 아이디어를 제공해 주고 많은 좋은 예술가들을 알려 주었다.

글렌 애덤슨은 영감을 주고, 창조적이고 배려해주는 존재인 니콜라 스테퍼니에게 감사의 말을 전한다.

줄리아 브라이언-윌슨은 늘 격려해주고, 통찰력과 유머와 사랑을 나누어 주는 멜 Y. 첸에게 감사의 말을 전한다.

마지막으로 우리는 이 책을 제작하고 인쇄하는 데 도움의 손길을 준 모든 사람들에게 우리가 감사해야 함을 알고, 그 마음을 표현하고자 한다. 우리가 이름을 알지 못하는 이들을 포함해서 모두에게 감사한다.

About the Authors
저자들에 대해

글렌 애덤슨은 뉴욕시 아트 디자인 박물관의 나네트 L. 레이트먼 관장이다. 그는 2013년 8월까지 런던 빅토리아 앤 앨버트 미술관의 연구 실장으로 일하며, 큐레이터이자 역사가이자 이론가로 활동했다. 그가 출판한 책들 중에는 <공예를 통해 생각하기Thinking Through Craft>(2007), <크래프트 리더The Craft Reader>(2010), <공예의 발명 Invention of Craft>(2013), <포스트모더니즘: 양식과 전복 1970에서 1990까지 Postmodernism: Style and Subversion 1970 to 1990>(2011) 가 포함되어 있다. 그는 또한 연 3회 간행되는 학술지 <현대 공예 저널 Journal of Modern Craft>의 공동창설자이자 편집자이기도 하다. 애덤슨은 예일 대학교에서 박사학위를 받았고, 왕립예술대학과 위스콘신 대학교, RISD, 캘리포니아 예술대학과 크랜브룩 예술 아카데미를 포함한 많은 대학과 예술 학교에서 가르치고 강의해 왔다.

줄리아 브라이언-윌슨은 버클리 캘리포니아 대학의 현대미술 부교수이다. 그녀는 <예술 노동자들: 베트남 전쟁 시대의 급진적 활동Art Workers: Radical Practice in the Vietnam War Era>(2009)을 저술했고, <옥토버 파일: 로버트 모리스October files: Robert Morris>(2013)의 편집자이다. 그는 학자이자 비평가로서 라일라 알리Laylah Ali와 아이다 애플브루그Ida Applebroog, 시몬 포르티Simone Forti, 아나 멘디에타Ana Mendieta, 이본 라이너Yvonne Rainer, 오노 요코, 하모니 해먼드Harmony Hammond, 샤론 헤이스Sharon Hayes 등 수많은 예술가에 대해서 글을 썼고, <아트 블러튼Art Bulletin>, <아트 포럼Artforum>, <그레이 룸Grey Room>, <텍스타일 리더The Textiles Reader>, <옥토버October>, <현대 공예 저널Journal of Modern Craft>과 같은 많은 에세이를 예술 저널과 수많은 전시 카탈로그에 기고했다.

Translator's Note
역자 후기

나라는 기계.

좋은 시대와 공간에 나고 자라, 일상에서 수준 높은 미술을 접하며 건강하고 맛있는 음식을 즐기는 삶을 영위하는 와중, 미술에 대한 번역서의 후기에 문득 음식 이야기를 슬쩍 끼워 넣는다. 요즘은 이 두 가지가 나와 주변인들의 삶과 대화의 중요한 화두가 된다.

조선의 문인화를 배울 때, 군자의 육예(예, 악, 사, 어, 서, 수)와 풍류에 대한 강의를 들은 바 있다. 시간을 두고 가만 생각해 보니, 세상을 구경하며 미술과 영화를 감상하고, 더 유려한 문체를 찾아 원고의 문장을 가다듬는 나의 일상이 역사적으로 뿌리가 깊은 독락의 풍류 세계에 맞닿는 지점이 있었다. 밤마다 반성의 거울을 닦던 손길에 잠시 뿌듯한 자부심의 전류가 흐른다. 물론 오래가진 않는다.

조선 후기에는 그림을 그리는 선비들도 등장하지만, 대체로 군자의 붓은 서예를 위한 것이었다. 회화란 감상을 통해 그 정취를 즐기며, 이를 통해 마음이 동하지만 너무 들뜨지 않는 상태로 정돈시키는 데 그 의의가 있었다. 비평의 관점은 그림을 그리는 손이나 도구가 아니라, 그것을 수용하는 태도와 마음을 향한다.

음식의 경우는 비평 자체가 드물다. 공자가 말하길, 군자는 '음식'과 '남녀' 간의 일을 언급하지 않는다. 이들은 동물적인 천한 행태이기 때문이다. 내가 좋아하는 조선 중기의 문인 허균은 이 원칙을 거스르고 생명과 관계되는 본성에 대해 말하기를 택했다. 그가 쓴 <도문대작인>은 음식의 맛에 대한 개인적인 감상뿐 아니라, 재료와 먹는 법 등의 구체적인 자료와 정보를 담고 있어서 식문화사 연구에 중요한 자료가 된다. 이를 테면 그는, 서울에서 맛있는 음식 중 두부를 꼽으며 "두부는 장의문 밖 사람이 잘 만든다. 말할 수 없이 연하다"라고 적는다.

최근 식문화가 대중문화의 선두에 나서면서 일상에서 음식 비평을 흔히 접하게 되는데, 관련된 논의에서 두 가지 태도를 관찰한다. 하나는 음식의 맛이나 그것을 경험하는 환경에 초점을 두고, 다른 하나는 그 음식을 만들어 내는 과정에 집중한다. 이를테면, 서울의 유명한 냉면집이나 세계적으로 유명한 요리사의 버거집에 가서 가격과 유명세에 합당한 맛이나 서비스인지를 논의하는 태도가 있다면, 다른 한편에는 육수를 내는 고기의 가격과 종류, 조미료 사용 여부, 오너 셰프가 요리에 참여하는지를 평가에 반영하는 태도가 있다. 물론 누군가의 비평에는 두 가지 내용이 모두 들어가는 일이 흔하다.

미술품 제작을 주제로 하는 『예술, 현재진행형』은 예술에 대해 후자의 태도를 견지한다. 요리사에게 MSG를 사용하는가, 재료는 어디서 가져오며 어떻게 보관하는가에 대해 묻는 질문들이 자칫 불편하고 예의에 어긋나는 것으로 생각될 수 있지만, 사실 그런 부분에 관심을 두는 이들이 다수다. 건강과 위생에 관련된 경우이기에 그렇다. 다수의 사람들이 조각이나 건축, 그림을 보면서 비슷한 의문을 품는다. 어떤 미술 교수가 만든 대규모 설치 작업에 그의 조수인 대학원생들은 얼마나 참여했으며, 어떤 보수를 받았을까? 크레디트에는 그들의 이름이 등장하는가? 그의 작업은 그보다 10년 전에 제작된 독일 저명 작가의 비슷한 형상의 작품으로부터 얼마나 영향을 받았을까? 키네틱이나 디지털, 영상 작업의 경우 상황이 더 복잡하다. 제작사와 작가는 각기 어떤 부분에서 얼마나 작품에 기여했는가? 미술계의 모두가 서로 만나 이야기하지만, 아무도 글로 적지 않는다. 윤리와 도덕, 명예에 관련된 부분이기 때문에 특히 예민하기 때문이다.

저자들은 책의 2장에서 회화를 뒤집어 캔버스를 지탱하는 지지대를 바라보자고 제안한다. 바라보는 시각, 앵글이 바뀌면 해석도 의미도 달라지는 것이 당연하다. 물론 저자들이 내세우는 '제작'이라는 도전적인 앵글이 기존 미술계에 별다른 위협이나 변화를 불러일으키지 못할 수도 있다. 평가란 주관적이고, 같은 작품을 바라보는 다수의 앵글이 존재하기 때문이다. 그들이 서론에서 이야기하듯, 현대미술에서 더는 넘어서야 하는 장벽이나 터부가 없으며, 모든 의견과 시각은 평준화된 선상에서 더 많은 관심을 끌기 위해 전략을 세운다. 흔히 이야기하는 포스트모던의 조건이다.

현대미술을 공부해 온 사람으로서, 이 책을 번역하면서 특히 서구권의 미술에 대해 전혀 새롭거나 놀라운 내용을 많이 접하진 못했다. (물론 대중의 시각은 사뭇 다르리라 생각한다.) 하지만 좋은 연구자들이 수준 높은 문장으로 엮어 내어 책의 형태로 존재하게 된 모든 이야기들이 즐겁고 반가웠다. 이 책을 작업하면서 오랜 미술 공부를 통해 내부에

형성된 어떤 태도와 시각이 자극과 영감을 받는 경험을 했다.

또한 번역을 진행하던 중, 뜻지지 않은 곳에서 비관하며 멈춰서서 편집팀의 신세를 많이 겼고, 특히 스스로와 주변인들의 인내심을 실험하는 일이 있었다. 마지막까지 기다려 주고 최선을 다해 같이 작업을 진행해 주신 분들에게 감사의 마음을 전한다. 글을 갖고 놀다 보면, 의외의 문장이 마음에 큰 위안을 줄 때가 있다. 물질적으로는 고작 몇 가지 단어의 조합일 뿐인데, 그것을 통해 글을 쓴 사람과 결코 잊지 못할 공감을 경험할 때가 있다. 이 책에서는 5장, 레베카 혼의 글이 그랬다. 끝으로 그것을 옮겨 적으며, 후기를 마무리한다.

"내 기계들은 세탁기도 차도 아니다. 그들은 인간적인 특질을 갖고 있고, 반드시 변화한다. 그들은 긴장하며 때론 멈춰 서기도 한다. 만일 어떤 기계가 멈춘다면, 고장 났다는 의미가 아니다. 그것은 단지 피곤한 것이다. 기계들의 비극적이고 우울한 면모가 내게는 매우 중요하다. 나는 그들이 영구히 작동하길 원치 않는다. 멈춰 서고 의식을 잃는 것이 그들 삶의 일부다." (레베카 혼, 바스티유 인터뷰 2, 파리 1993)

About the Translator
역자에 대해

역자 이정연은 영화 영상 비평가이며 미술 이론가로서 저술과 강의 활동을 하고 있다. 한국예술종합학교와 뉴욕 대학교NYU에서 현대미술 이론과 박물관학으로 석사학위를 받았으며, 영국 케임브리지 대학교에서 영상학 박사과정을 수학 중이다. 옮긴 책으로는 『짝퉁 미술사』(이마고), 『사라진 그림들의 인터뷰』, 『그라피티와 거리미술』, 『얼굴은 예술이 된다』(시공아트) 등이 있다.

Index
찾아보기